1 MONTH OF
FREE
READING

at

www.ForgottenBooks.com

By purchasing this book you are eligible for one month membership to ForgottenBooks.com, giving you unlimited access to our entire collection of over 1,000,000 titles via our web site and mobile apps.

To claim your free month visit:
www.forgottenbooks.com/free1281254

ISBN 978-0-364-88458-4
PIBN 11281254

Eine Reihe von jahren ist dahin gegangen, bis dieses Verzeichnis seine vorliegende Form erhalten hat. Da die einzelnen Wandlungen seiner Gestalt mit der Entwickelung der Rembrandtforschung während jenes Zeitraumes zusammenhängen, so seien sie in diesem Vor- oder vielmehr Abschiedswort an eine mir liebgewordene Arbeit kurz berührt.

Im Frühjahr 1888, während der langen stillen neunundneunzig Tage der Regierung des Kaisers Friedrich, wurde dieses Verzeichnis zum erstenmal niedergeschrieben, um in knapper Form dem deutschen Kunstfreunde das, was an Bemerkungen zum Teil widersprechender Art in den Katalogen von Blanc, Middleton, Dutuit zerstreut war, vereint zu bieten. Reisen nach den Orten, wo die Hauptsammlungen Rembrandtscher Radierungen bewahrt werden, nach Amsterdam, Paris, London und Wien, boten dann Gelegenheit, das Manuskript auf Grund der eignen Anschauung zu berichtigen und aus der Fülle der Zustände der einzelnen Blätter diejenigen herauszuheben, die von künstlerischer Bedeutung sind.

Als im jahre 1890 die Rovinskischen Wiedergaben sämtlicher Zustände der Rembrandtschen Radierungen erschienen, war die Arbeit so weit gediehen, dass der Verfasser, nach vorhergehender Verständigung mit Dr. Sträter, Wilhelm Bode, Emile Michel, am 31. Oktober desselben jahres in der Kunstgeschichtlichen Gesellschaft zu Berlin über die Ergebnisse seiner Untersuchungen einen kurzen, jedoch bereits das Wesentliche erschöpfenden Bericht erstatten konnte (Sitzungsberichte 1890, VI).

Manche Änderungen haben sich im weitern Verlaufe der Arbeit ergeben, zum Teil dank Bemerkungen von A. Bredius.

Was in ästhetischer oder künstlerischer Hinsicht über die Hauptblätter zu sagen war, hat der Verfasser 1893 in einer Reihe von Aufsätzen in der „Zeitschrift für bildende Kunst‟ zusammengefasst, die im folgenden Jahre in einem erweiterten Sonderabdruck*) erschienen.

Die längste Verzögerung erwuchs daraus, dass bei der Ausarbeitung für den Druck sich die Notwendigkeit herausstellte, eine Konkordanz zwischen all den verschiednen Etats, die die frühern Kataloge verzeichnet hatten, zu schaffen. Gerade Rovinskis Arbeit mit ihrer teilweise ganz neuen Reihenfolge der Etats (Zustände) hatte darauf hingeführt, dass der Anschluss an einen beliebigen dieser Kataloge solange nicht hinreichen werde, als nicht ein- für allemal Ordnung — wenigstens soweit dies dem Einzelnen möglich ist — in diese Verwirrung gebracht worden sei.

Nun dies geschehen ist, wird das Verzeichnis hoffentlich auch den Sammlern gute Dienste leisten können. Dass es weit davon entfernt ist, auf eine abschliessende Gestalt Anspruch zu machen, weiss der Verfasser; er glaubt aber auch, nach den redlichen Bemühungen seiner Vorgänger, dass solches zur Zeit noch nicht zu leisten ist, ja dass es der Natur der Sache nach vollständig nie wird geleistet werden können, da immer ein Rest der subjektiven Entscheidung anheimgestellt bleiben wird. Aber die Rembrandtforschung nach verschiedenen Richtungen, über die die Einleitung sich auslässt, weitergefördert zu haben, hofft er doch.

Wenn dieses Verzeichnis, das von allen katalogartigen Beschreibungen absieht, dagegen sämtliche auf die einzelnen Blätter bezüglichen Notizen in knapper Form zu vereinigen trachtet, sich als ein brauchbares Handbuch erweisen sollte sowohl bei dem

*) W. v. Seidlitz, Rembrandts Radierungen, Leipzig 1894.

Studium der Werke des Meisters in den Kupferstichkabinetten
oder an der Hand der grossen Reproduktionswerke, wie beim
Besuch von Versteigerungen, so wird der Verfasser seinen Zweck
für erfüllt ansehen können. Finden sich Forscher veranlasst, auf
Grund seiner Wahrnehmungen, sei es in zustimmendem sei es
in abweichendem Sinn, an der Reinigung des Rembrandtwerkes
von all den Irrtümern, die ihm noch anhaften, weiterzuarbeiten
und so das Bild des grossen, für die neue Zeit bahnweisenden
Meisters immer mehr zu klären, so wird ihn dies mit um so
grössrer Freude erfüllen. Bei jeder stilkritischen Arbeit gilt das
Vivant sequentes; denn nur stufenweise ist eine Annäherung an
das Ziel möglich.

Den oben genannten Herren und unter ihnen vor allem
dem greisen Dr. Sträter in Aachen, der die Güte gehabt hat,
die Preisangaben beizusteuern, ferner den übrigen Helfern, unter
denen namentlich Herr Prof. H. Bürkner in Dresden freundlichst
an der Bestimmung der angewandten technischen Verfahren mit-
gewirkt hat, sei auch hier herzlichster Dank ausgesprochen.

Blasewitz, im Herbst 1894

W. v. S.

ERGÄNZUNG

M. Schmid hat in einem Aufsatz über das Hundertgulden-
blatt B. 74 in der Lützowschen Kunstchronik vom 3. Januar 1895
das 19. Kapitel des Matthäus-Evangeliums als die wahrscheinliche
Quelle für diese Darstellung nachgewiesen. Danach sind hier, ausser
den Kranken rechts und den Pharisäern links, auch die Mütter — in
der Mitte des Blattes — dargestellt, die auf Jesu Geheiss ihre Kinder
zu ihm bringen. Der Mann, der zwischen Christus und die Frau tritt,
ist wahrscheinlich Petrus; Johannes aber der Jüngling, der zu Christi
Füssen sitzt. Auch noch andre Jünger dürften unter den Umstehenden
zu suchen sein.

INHALTSVERZEICHNIS

EINLEITUNG

Das nachfolgende Verzeichnis der Radierungen Rembrandts bezweckt folgendes:

1) die eignen Werke des Künstlers von denen seiner Schuler und Nachahmer sowie von den ihm ganz ohne Grund zugeschriebnen Arbeiten zu sondern;

2) für die ersten Blätter, soweit sie nicht datiert sind, die ungefähre Entstehungszeit festzustellen;

3) die Reihenfolge der Zustände (Etats) eines jeden Blattes, unter Ausscheidung der fraglichen, vollständig aufzuführen;

4) die verschiedne Bezeichnung eines und desselben Zustandes bei Bartsch, Blanc, Middleton, Dutuit und Rovinski in eine Reihe zu bringen, und dadurch

5) einen Überblick über die allmähliche Feststellung der Etats der einzelnen Blätter zu gewähren;

6) die Zustände, die wahrscheinlich noch auf Änderungen zurückzuführen sind, welche der Meister selbst an seinen Platten angebracht hat, von den übrigen zu sondern;

7) unter den vom Meister selbst herrührenden Zuständen diejenigen, die künstlerisch bedeutungsvolle Änderungen zeigen, herauszuheben;

8) die Technik, in der die einzelnen Blätter sowie die auf ihnen angebrachten Änderungen ausgeführt sind, soweit möglich anzugeben;

9) alle zu den einzelnen Radierungen in Beziehung stehenden Zeichnungen und Gemälde sowie etwaige von fremder Hand herrührende Vorlagen aufzuführen;

10) bei besonders seltnen Blättern oder Zuständen dies, wo nötig unter Anführung ihres Aufbewahrungsortes, anzugeben;

11) die Preise der Auktionen Verstolk und Buccleugh, als der
reichhaltigsten und für die in den letzten vierzig Jahren erfolgte
Wertsteigerung bezeichnendsten aufzuführen, wo nötig unter
Heranziehung andrer Versteigerungen;

12) eine kurze ästhetische Würdigung der wichtigsten Blätter
zu geben;

13) deutsche Benennungen für sämtliche Blätter aufzustellen
(in Anschluss an Naglers Künstlerlexikon);

14) die Litteraturangaben von dem Erscheinen von Middletons
Katalog ab bis zur Gegenwart fortzuführen (s. Beilage I); endlich

15) durch eine Tabelle das Auffinden der Bartsch-Nummern
für die von Wilson, Blanc, Middleton und Dutuit aufgeführten
Blätter zu ermöglichen (s. Beilage VII).

Zu den einzelnen dieser Punkte ist folgendes zu bemerken:

Zu 1 (Echtheit). Die Frage nach der Echtheit oder Unechtheit
der Werke eines Künstlers wird Jetzt allgemein als eine grundlegende
für alle weitern Erörterungen kunstgeschichtlichen Inhalts angesehen.
Das XVIII. Jahrhundert nahm ihr gegenüber mehr den Standpunkt des
bloss geniessenden Liebhabers und Sammlers ein, der sich freut, wenn
er unter dem Namen eines ihm besonders schätzenswerten Künstlers
recht viel Blätter vereinigen kann, und an der Verschiedenartigkeit
dieser Blätter keinen Anstofs nimmt, sondern im Gegenteil darin ein
Zeugnis für die Vielseitigkeit seines Bevorzugten erblickt. Es braucht
daher nicht wunder zu nehmen, dass Bartsch, als er im Jahre 1797 den
von Gersaint aufgestellten und von dessen Nachfolgern ergänzten Katalog
des Rembrandtschen Radierwerks neu herausgab — wenn auch in einer
édition entièrement refondue, corrigée et considérablement augmentée —,
die alte Zusammensetzung beibehielt und sich damit begnügte, bei ein-
zelnen der 375 Nummern seine kritischen Bemerkungen anzufügen,
während er freilich einige Jahre später bei denJenigen Künstlern, deren
Kupferstichkatalog er (im Peintre-Graveur) selbständig aufstellte, Jene kri-
tische Methode, der er den Ruhmestitel eines Begründers der modernen
Kupferstichkunde verdankt, vollkommen durchführte. Die Verzeichnisse
von Claussin, Wilson und Blanc bezeichnen in dieser Hinsicht noch
keinen wesentlichen Fortschritt. Erst Middleton (1878) ist etwas ener-
gischer vorgegangen, indem er die Zahl der aufgenommnen Blätter

—— worunter sich übrigens einige erst von ihm selbst hinzugefügte be-
finden —— auf 329 herabsetzte, dreissig von ihm verworfne Landschaften
aber in einen Anhang verwies. Dutuit und Rovinski sind ihm im
wesentlichen gefolgt.

Das genügt aber noch nicht. Denn einerseits verbleibt somit
eine Anzahl von Blättern, die nur mit Gewalt der chronologischen
Ordnung sich einfügen lassen und dadurch sich als nicht Rembrandt
gehörend erweisen, im Werk; andrerseits wird überhaupt nicht scharf
genug zwischen eigenhändigen Arbeiten, Werken der Schüler und solchen
Blättern unterschieden, die der Meister wohl unter seinem Namen hat
ausgehen lassen, die aber nur wenig Spuren seiner Hand zeigen.

Eine Arbeit, die das ganze Werk auf eine solche Weise durch-
nähme, fehlt noch. Der in London lebende französische Maler Legros
hat wohl eine Liste von 71 Blättern aufgestellt, die nach seiner Ansicht
Rembrandt unbezweifelbar angehören, und 42 andre hinzugefügt, die
man ihm mit einiger Wahrscheinlichkeit zuschreiben könne, also im
ganzen 113 (nach Gonse in der Gazette des Beaux-Arts 1885 [Bd. 32]
S. 508)*); der hierbei angelegte Massstab des Gefallens oder Missfallens
ist aber ganz subjektiv und willkürlich. Gonse hat später (a. a. O.)
diese Zahl auf etwa 160 erhöht und ist endlich neuerlich Michel, der bei
etwa 270 stehen geblieben war, auf halbem Wege entgegengekommen.

So lange man sich aber nicht dazu entschliesst, die Frage für
jedes einzelne Blatt eingehend und möglichst bestimmt zu beantworten,
was nur auf Grund einer erschöpfenden chronologischen Anordnung
geschehen kann, ist eine Klärung der Angelegenheit nicht möglich.
Manche Vorarbeiten für eine solche kritische Behandlung gibt es bereits.
Dr. Sträters (Repertor. f. Kunstwiss. 1886, S. 253) Ausscheidung der
sogenannten freien Blätter, der schon Bode (ebendaselbst) entgegen-
getreten ist, wird man freilich nicht annehmen können; aber De Vries'
Bemerkungen in Oud-Holland sowie die von A. Jordan im Repertorium
für Kunstwissenschaft haben bereits viele Punkte klar gelegt. Danach
ist eine Reihe von Blättern als Kopieen auszuscheiden, andere sind

*) Die 71 sind die folgenden: B. 19—22, Bl. 228, B. 41—43, 45, 47,
63—65, 67, 74, 76, 78, 82, 83, 87, 96, 104, 112, 120, 125, 126, 129, 131,
133, 136, 147, 157, 158, 170, 176, 195, 196, 203, 208—210, 212—214, 218,
219, 222—228, 232—235, 237, 257, 261, 265, 268, 270—272, 276, 280, 285,
330, 356, 364.

bestimmten Meistern, zum Teil auf Grund von Bezeichnungen, die erst
kurzlich auf ihnen entdeckt worden sind, zurückzugeben; auch die
Schülerarbeiten aus dem Jahre 1631, die zuerst Gonse als eine besondre
Klasse bildend charakterisiert hatte, wenn er auch zu viel verschiedne
Hände in ihnen erkennen wollte, sind aus dem Werk des Meisters
auszuscheiden. Einige andre Blätter zeigen nicht die für Rembrandt
charakteristischen Merkmale oder sind nicht gut genug für ihn und
lassen sich infolge dessen nicht in ungesuchter Weise der Chronologie
einreihen. Alle diese Rembrandt nicht angehörenden Werke sind hier
in einer besondern-Übersicht (s. Beilage V) zusammengestellt, so dass
für die echten die Zahl von 263 übrig bleibt. Eine volle Uber-
einstimmung aller über Jeden einzelnen dieser Punkte wird sich, ganz
abgesehen von dem natürlichen Widerstande mancher Sammler, wohl
nie erzielen lassen; befinden sich doch auch noch unter den als echt
angenommnen Blättern einige, welche zu Zweifeln, die hier wenigstens
leicht angedeutet sind, Anlass geben: aber die Anzahl dieser strittigen
Blätter, das steht mit Bestimmtheit zu hoffen, wird mit der Zeit immer
mehr eingeschränkt werden, so dass die Gesamtanschauung von der
kunstlerischen Eigenart des Meisters durch solche Meinungsverschieden-
heitenim Einzelnen nicht wesentlich wird beeinflusst werden können.
 Die 375 von Bartsch erwähnten Blätter, zu denen noch als 376tes
das von Blanc (Nr. 150 seines Verzeichnisses) aufgeführte hinzukommt,
erscheinen demnach hier in folgende Gruppen gesondert: 263 als echt
anerkannte, 14 fragliche (in der Beilage V durch liegenden Druck
hervorgehoben), 32 Schülerarbeiten aus dem Jahre 1631 (s. Beilage IV
unter diesem Jahre, sowie die Übersicht der Monogramme Beilage II)
und 67 verworfne Blätter (s. Beilage V). Die übrigen von den Nach-
folgern von Bartsch hinzugefügten Blätter (Nr. 377—397 unsres Verz.)
gehören sämtlich zu den verworfnen und sind daher in der Beilage V
nicht wieder besonders aufgeführt worden.
 Die fraglichen Blätter sind der grosse knieende heilige Hierony-
mus, der in das Jahr 1629 versetzt wird, aber wegen seiner lockern
Behandlungsweise sehr wohl von einem Schüler herrühren könnte; die
alte Frau B. 358 (um 1631); der männliche Kopf B. 296 und die
Mutter Rembrandts B. 344, wohl Kopieen (beide um 1632); das
Selbstbildnis mit dem Falken B. 3 (um 1633); die kleinen Köpfe
B. 290, 305 und 306, die um das Jahr 1635 versetzt werden, und

die gleichzeitigen drei Orientalenköpfe B. 286—288 nebst dem Bildnis des Jungen Mannes B. 289 nach Livens, die Rembrandt schon deshalb kaum zugeschrieben werden können, weil sie schwächer sind als die entsprechenden Blätter von Livens; von 1638 der Mann in breitkrämpigem Hut B. 311, der an Salomon Konincks Behandlungsweise erinnert und endlich der in das Jahr 1640 versetzte schlafende Hund B. 158, der für Rembrandt etwas kleinlich erscheint.

Die Menge der verworfnen Blätter setzt sich aus sehr verschiedenartigen Bestandteilen zusammen. Da sind zunächst diejenigen Arbeiten, die bereits von Jeher als blosser Ballast mitgeschleppt und von den Nachfolgern von Bartsch ziemlich einstimmig verworfen worden sind, darunter besonders viel Landschaften. Dann Blätter, die in Wirklichkeit nie existiert haben, wie B. 239, 267, 301. Weiterhin eine Fälschung (B. 346), Kopieen nach Radierungen Rembrandts (der Rattengiftverkäufer B. 122, der Arzt B. 155, der Mönch im Kornfeld B. 187, der Kahlkopf B. 293, die Judenbraut B. 341, die Mutter Rembrandts B. 353), Arbeiten nach Entwürfen des Meisters (B. 93 und 169). Endlich Blätter bestimmter Künstler, die ihm mit Unrecht zugeschrieben worden sind, so von Livens B. 180, 181, 308, 318, 357, von Bol B. 295, von J. Koninck 238, von P. de With 245, 254—256, von Drost 328. Als zu unbedeutend für den Meister erweisen sich B. 299, 335, 371, 375. Mit allem Nachdruck werden ihm hier endlich abgesprochen:

B. 148, der nachdenkende Mann bei Kerzenlicht,
 156, der Schlittschuhläufer,
 161, der Lastträger und die Frau,
 185, der kranke Bettler,
 206, die kleine Dünenlandschaft,
 241, der grosse Baum,
 243, der Fischer im Kahn,
 329, das männliche Bildnis im Achteck,
 330, das Bildnis eines Jungen Mannes,
 362, die lesende Frau mit der Brille,
 364, das Studienblatt mit dem Gehölz.

Mit Ausnahme des an erster Stelle genannten (B. 148) sind alle diese Blätter von ausnehmender Seltenheit, so dass sie nur in einigen der Hauptsammlungen anzutreffen sind. Dieser Umstand scheint die Augen der Forscher einigermassen geblendet zu haben. Die Selten-

heit lässt sich aber daraus erklären, dass solche Blätter ursprünglich gar nicht für Arbeiten Rembrandts angesehen und daher nicht mit der gleichen Sorgfalt wie die übrigen aufbewahrt worden sein mögen. Ihr von Rembrandts sonstiger Behandlungsweise abweichendes Aussehen bestätigt durchaus eine solche Auffassung. Die Versuche, sie in die Zeitfolge der übrigen Werke einzureihen, führen zu keinem Ergebnis; ihnen allen haften übrigens Mängel an, die sonst bei Rembrandt nicht vorzukommen pflegen.

Die Blätter, die unter wesentlicher Beteiligung der Schüler entstanden sind — sie stammen fast allesamt aus den Jahren 1633 bis 1635, nur eines gehört dem Jahre 1639 an —, sind hier in dem Werke Rembrandts belassen worden. Seymour Haden hat an ihnen scharfe Kritik geübt, die insofern von guter Wirkung gewesen ist, als sie den Blick für die Unterscheidung der Arbeit der Schüler von der des Meisters gekräftigt hat: zu einer Verwerfung, wie Haden sie fordert, liegt aber so lange kein Grund vor, als man eine Mitthätigkeit des Meisters annimmt. Das ist aber bei diesen Blättern, die auf seine Kompositionen zurückgehen und die er unter seinem Namen in die Welt hinausgesandt hat, in stärkerem oder geringerem Grade stets der Fall.

Namentlich kommen hierbei in Frage: B. 38, Jakob den Tod Josephs beklagend, bezeichnet: Rembrant van RiJn fe, und um 1633 entstanden. Ein Schüler hat dabei mitgewirkt, wenn auch schwerlich Vliet, den Middleton nennt; doch dürfte das Wesentliche, wenn es auch durch die feine, geschlossne Behandlung von der gewöhnlichen Art des Meisters abweicht, auf Rembrandt selbst zurückzuführen sein. — B. 52, die kleine Flucht nach Ägypten, bezeichnet: Rembrandt inventor et fecit 1633. Die Komposition rührt sicher von Rembrandt und nicht, wie S. Haden annimmt, von dessen Lehrer Lastman her; ob er selbst stark dabei mitgewirkt, bleibt freilich fraglich. S. Haden erblickt darin die Hand des damals sechzehnjährigen Ferdinand Bol. — B. 73, die Auferweckung des Lazarus, bezeichnet: RHL v. RiJn f., ebenfalls um 1633 entstanden. Die Veränderungen der früheren Zustände werden von Rembrandt, der überhaupt die wesentlichen Teile des Blattes selbst gearbeitet hat, nicht nur angegeben, sondern auch ausgeführt worden sein; ob bei dem Rest an Vliet zu denken ist, wie Middleton will, lässt sich schwer entscheiden.

B. 77, das Ecce homo, bezeichnet: Rembrandt f. 1636 cum privile. (aber schon 1635 entstanden). Die Grisaille der National Gallery von 1634 (ehemals im Besitz der Lady Eastlake) beweist, dass die Ausführung wesentlich Schülerhänden zuzuschreiben ist; doch hat der Meister das Werk ausdrücklich als seine Schöpfung in die Welt hinausgehen lassen. Jeder Schriftsteller nennt hierbei den Namen eines andern Schülers: S. Haden Livens, Middleton Bol, De Vries Salomon Koninck, Rovinski Vliet; für den letztern dürfte die grösste Wahrscheinlichkeit sprechen. — B. 81, die grosse Kreuzabnahme, bezeichnet (auf der zweiten Platte): Rembrandt f. cum pryvl. 1633. Auf der ersten Platte wohl nur weniges von Schülerhand; auf der zweiten die Hauptgruppe wohl noch ˙von Rembrandt selbst, die mit dem Grabstichel überarbeitete Gruppe rechts im Vordergrunde aber von demselben Schüler, der das vorher genannte Blatt im wesentlichen gearbeitet hat. — B. 90, der Barmherzige Samariter, bezeichnet: Rembrandt inventor et feecit 1633 (doch schon 1632 entstanden). Nur einzelnes, namentlich der Vordergrund mit dem hinzugefügten Hunde, von einem Schüler, vielleicht von Bol.

B. 100, der lesende Hieronymus, von 1634. Dem vorgenannten Blatte nah verwandt; Schülerhilfe wohl nur im Beiwerk. — B. 119, die wandernden Musikanten, unbezeichnet. Schülerarbeit, doch wegen der Ähnlichkeit mit andern Werken Rembrandts aus der Zeit um 1634 als unter seiner Leitung entstanden anzusehen. — B. 266, Janus Sylvius, mit der ungewöhnlichen Bezeichnung: Rembrandt 1634 (ohne fecit). Kann von dem damals siebzehnjährigen Bol nach einer Vorlage Rembrandts ausgeführt worden sein. — B. 281, der Goldwäger, von 1639. Die Gestalt des knieenden Jungen erinnert an die Hand, die bei der Kreuzabnahme und dem Ecce homo wesentlich mitgewirkt hat.

Zu 2 (Entstehungszeit). Wenn die früheren Zeiten schon hinsichtlich der Frage nach der Echtheit oder Unechtheit der einzelnen Werke kritiklos verfahren sind, so achteten sie erklärlicherweise noch weniger darauf, ob zwischen den Erzeugnissen der verschiedenen Lebensalter eines und desselben Künstlers Unterschiede bestehen, die ein Zusammenwerfen dieser Arbeiten unmöglich machen. Auch hier überwog die Freude an der Mannichfaltigkeit die schärfere Erfassung der Künstlerindividualität in ihren verschiednen Wandlungen. Uns dagegen vermag die einfache Angabe, dass ein Werk von Rembrandt

herruhre, nicht mehr zu genügen; wir fragen sofort: entstammt es seiner
frühen, mittleren oder spaten Zeit, da wir nur danach uns ein ungefähres
Bild von dem Kunstcharakter des Werkes zu machen vermögen. Wir
halten uns stets gegenwärtig, dass er in seiner frühen, der Leidner
Zeit seine Arbeiten sorgfaltig und fein durchzuführen pflegte; dass um
die Mitte der dreissiger Jahre sein Streben, die Gegensätze von Licht
und Schatten kräftig zu betonen, den Höhepunkt erreichte; dass er
dann vom Ende der dreissiger Jahre an, durch die Zuhilfenahme der
kalten Nadel zu der bis dahin allein von ihm verwendeten reinen Ra-
dierung, auf viel weichere, weit malerischere Effekte und eine stärkere
Verteilung des Lichtes ausging, um in der zweiten Hälfte der vierziger
Jahre unter dem Beistand aller dem Stecher zur Verfügung stehenden
Mittel: der Radiernadel, der kalten Nadel, namentlich aber des Grab-
stichels, jene Meisterwerke zu schaffen, die sich am besten durch den
Hinweis auf das Hundertguldenblatt bezeichnen lassen. Die Werke der
Spätzeit, der fünfziger Jahre aber treten uns als eine ganz für sich
bestehende Gruppe entgegen, die durch die vorwiegende und an Kraft
und Kühnheit von keinem andern Künstler erreichte Verwendung der
kalten Nadel gekennzeichnet wird. Ja, wer sich in das Studium dieser
Radierungen vertieft hat, geht sogar noch weiter und sucht, durch
Vergleichung mit den datierten Werken, für jede einzelne von ihnen
sogar das Entstehungsjahr festzustellen.

Dieses Bestreben, die Blätter als Zeugnisse des stetigen Ent-
wickelungsganges des Künstlers zu erfassen, hat den eigentlichen
Beweggrund für die verschiednen Versuche einer chronologischen An-
ordnung gebildet: nicht etwa der Wunsch, eine katalogmässige Reihen-
folge aufzustellen. Das Beispiel Vosmaers (1868) blieb lange ohne
Folge. (Wilson hatte 1836 nur die bereits datierten Blätter nach der
Zeitfolge geordnet.) Erst die Ausstellung im Burlington Fine Arts Club
von 1877, wo die Blätter chronologisch angeordnet waren, brachte
die Frage in rechten Fluss und zeigte namentlich das vorzügliche
Werk von Middleton (1878), das die wesentlichen Grundzüge ein- für
allemal reststellte. Nur hat sich Middleton durch seine tief eingewurzelte
Ehrfurcht vor den dargestellten Gegenständen dazu verleiten lassen,
eine den alten äusserlichen Grundsätzen entsprechende Einteilung in
vier Hauptgruppen (1. Studien und Bildnisse, 2. Religiöse Darstel-
lungen, 3. Genre, 4. Landschaften) durchzuführen, wodurch es un-

möglich wird, einen Uberblick über alle die Schöpfungen Rembrandts, walche gleichzeitig entstanden sind, zu gewinnen. Als ob es für den Beschauer schwieriger wäre, von einer biblischen Scene zu einer Landschaft oder einem Tierstück überzugehen, als dem Künstler selbst, der vielleicht abwechselnd und gleichzeitig daran gearbeitet hat.

In dem vorliegenden Verzeichnis sind die Bestimmungen über die mutmassliche Entstehungszeit der undatierten Blätter so scharf als möglich gegeben worden, indem die Angaben von Middleton so weit nur irgend thunlich beibehalten wurden, doch ohne Scheu, in einzelnen Fällen, wo gute Gründe dafür vorhanden zu sein schienen, selbst geringfügige Abweichungen — um ein Jahr — zu betonen. Da eine Erläuterung durch Worte in vielen Fällen sich gar nicht geben lässt, so wurden in der Beilage IV dieJenigen Blätter gruppenweise zusammengeordnet, die einen gleichen Charakter bekunden. Eine Nachprüfung dieser Art von Begrundung lässt sich am besten mit Hilfe der Blancschen Reproduktionen von 1880 durchführen, die einzeln auf lose Blätter gedruckt sind. Aus einer solchen Anordnung ergibt sich dann indirekt, dass die verworfnen Blätter sich nirgends in ungezwungner Weise haben einreihen lassen und daher als nicht dem Meister gehörend ausgeschieden werden mussten.

Zu 3—5 (Plattenzustände). Die zart geätzten Radierungen, noch mehr aber die mit der kalten Nadel behandelten Blätter büssen bereits nach einer geringen Zahl von Abdrücken an Kraft, Glanz und Deutlichkeit ein. Sie müssen dann wieder „aufgearbeitet" werden, sei es auf trocknem Wege — namentlich mit Hilfe des Grabstichels — sei es dadurch, dass die Platte von neuem mit einem Ätzgrunde überzogen und an den schwach druckenden Stellen überätzt wird, was Jedoch wegen der Schwierigkeit der Behandlung nur selten geschieht. Im weitern Verlaufe des Druckens wiederholt sich dies so oft, als es nötig erscheint, oft sogar so lange, bis schliesslich nur noch die Zusätze übrig geblieben sind und aus der Radierung ein gestochenes Blatt geworden ist. Diese nicht durch die Abnützung der Platte, sondern durch unmittelbares Hinzufügen oder Entfernen bewirkten Anderungen, die bisweilen auch einen rein künstlerischen Zweck erfüllen sollen und in solchem Fall angebracht zu werden pflegen, bevor eine Abnützung der Platte sich bemerklich gemacht hat, werden als „Zustände" (Etats) bezeichnet.

Die Merkmale dieser Zustände sowie ihre Aufeinanderfolge fest-
zustellen ist ein unumgängliches Erfordernis für die Aufstellung des
Katalogs. eines Stecherwerks, weil dadurch äusserlich greifbare Hand-
haben für eine Bestimmung des Werts der einzelnen Abdrücke, je
nachdem sie einem früheren oder spätern Zustande angehören, geboten
werden. Doch ist die hierdurch gewährte Hilfe nur eine bedingte,
denn erstlich kann, namentlich in den Anfangsstadien einer Platte, ein
spätrer Zustand infolge von Verbesserungen, die er enthält, wertvoller
sein als ein früherer; und weiterhin bietet jeder Zustand einen weiten
Spielraum für die Bemessung des Werts eines einzelnen Abdrucks, je
nachdem dieser bald nach der Anbringung der Änderung oder erst
dann abgezogen worden ist, als die Platte bereits begonnen hatte,
sich wieder abzunutzen: durch die Bestimmung des Zustandes werden
also nur die äussersten Grenzen, innerhalb deren der Wert schwanken
kann, festgestellt: deren oberste gewöhnlich über den Wert von
schlechten Abdrücken des unmittelbar vorhergehenden Zustandes weit
hinausgeht, während die unterste hinter dem Wert von guten Abdrücken
des nächstfolgenden Zustands beträchtlich zurückzustehen pflegt. Auf die
Güte des einzelnen Abdrucks kommt schliesslich alles an. In diesem
Sinn kann die Aufstellung von Zuständen, mit dem Bostoner Katalog
Einl. S. VI, als ein notwendiges Übel bezeichnet werden, „das in dem
Handel mit Kupferstichen und in deren Handelswert seinen Grund·
hat und so lange nicht abgestellt werden kann, als die Liebhaber
gewöhnlichen Schlages mehr Seltenheitsjäger als einsichtsvolle Beurteiler
von Kunstwerken sind“.

Die Zustände der einzelnen Blätter sind erst allmählich durch die
fortgesetzte Arbeit der aufeinander folgenden und einander berich-
tigenden und vervollständigenden Schriftsteller festgestellt worden. Doch
ist diese Arbeit noch lange nicht zu Ende geführt, vielleicht über-
haupt nicht in jedem einzelnen Fall in einer vollkommen befriedigenden
Weise durchführbar, weil einerseits stets wieder neue, bis dahin nicht
wahrgenommne Verschiedenheiten entdeckt werden können, andrerseits
manche Verschiedenheiten schwer in Worte zu fassen sind und es
sich nicht immer in ausreichender Weise klarstellen lässt, ob sie auf
einer wirklichen Änderung der Platte oder nur auf Verschiedenheiten,
die durch den Druck bedingt sind, beruhen; in letzterem Fall handelt
es sich um keinen eigentlichen Zustand. Versehen kommen bei

Bestimmungen solcher Art sehr leicht vor und Jeder nachfolgende Forscher hat daher viel damit zu thun, die Fehler seiner Vorgänger zu berichtigen, sei es dafs es sich dabei um Einzelheiten oder um eine falsche Aufeinanderfolge der Zustände oder um die Aufstellung gar nicht vorhandner Zustände handelt. Wie weit es gelingt, solche Fehler zu vermeiden, hängt ganz vom richtigen Gefühl und von der Schärfe des Blicks ab. Bartsch ist, wie das von dem Begründer der modernen Kupferstichkunde erwartet werden kann, mit mustergültigem Beispiel vorangegangen: verhältnismässig nur weniges brauchte bei ihm berichtigt zu werden; meist handelt es sich da um blosse Ergänzungen, die die Nachfolger auf Grund des ihnen zur Verfügung stehenden reichern Materials zu bieten vermochten. Claussin, Wilson und Blanc sind in dieser Richtung thätig gewesen, letzterer Jedoch nicht immer mit der erforderlichen Vorsicht. Auch in dieser Hinsicht verdankt die Rembrandtforschung Middleton, der die Hauptsammlungen Europas (mit Ausnahme der Wiener Sammlungen) aufs sorgfältigste durchforscht hat, die wesentlichste Weiterförderung. Dutuit hat manches Neue hinzugefügt, bisweilen aber auch Falsches. Rovinski endlich hat sein Streben, möglichst alle Veränderungen zu verzeichnen, nicht immer mit der erforderlichen Ruhe zu meistern vermocht, weshalb manches aus seinem Katalog wieder gestrichen werden muss. Die allmählichen Fortschritte, die in der Erkenntnis der Etats eines Jeden Blattes durch die genannten Forscher gemacht worden sind, haben bei dem vorliegenden Verzeichnis in möglichster Vollständigkeit Berücksichtigung gefunden. Wo diese Forscher in der Bezeichnung der einzelnen Zustände auseinander gegangen sind, ist dies vermerkt worden; wo nötig, durch die Aufstellung besondrer Konkordanztabellen, da die verschiedne Art, wie die gleichen Zustände beschrieben werden, die Verschiedenheit der Merkmale, die zu ihrer Feststellung verwendet werden, eine Identifizierung in hohem Grade erschweren. In Betracht der Erleichterung, die dadurch für alle spätre Forschung geschaffen worden ist, werden einzelne Irrtümer, die bei dem erstmaligen Unternehmen einer solchen Arbeit nicht leicht zu vermeiden waren, hoffentlich mit Nachsicht hingenommen werden.

In einem abschliessenden Katalage der Radierungen Rembrandts wird eine genaue Beschreibung der für Jeden Zustand bezeichnenden Merkmale nicht fehlen dürfen. Hier Jedoch genügte ein kurzer Hin-

weis auf die entscheidenden und daher für die Identifizierung aus-
reichenden Merkmale. Es sollte damit — hierin dem Beispiel Ro-
vinskis folgend — zugleich Einspruch erhoben werden gegen die
Gewohnheit der früheren Schriftsteller, gar zu viele solcher M e r k -
m a l e anzuführen, woraus der Übelstand erwuchs, dass Jeder von ihnen
wiederum andre auswählte. Eine Rückkehr zu der knappen Be-
schreibungsart von Bartsch ist dringend zu empfehlen; nur auf solcher
Grundlage wird sich Einheitlichkeit erzielen lassen; die Auswahl der
in künstlerischer Hinsicht besonders bedeutungsvoll erscheinenden Ver-
schiedenheiten mag dann Jedem Schriftsteller je nach seiner Empfin-
dungsweise überlassen bleiben. — Mit der Beschreibung der Zustände
hängt die Feststellung ihrer Aufeinanderfolge aufs engste zusammen;
in manchen Fällen musste diese Reihenfolge auf Grund eigner Er-
kenntnis gegenüber den Angaben früherer Schriftsteller abgeändert
werden.

Endlich war es nötig, sich darüber schlüssig zu machen, welche
Verschiedenheiten als einen besondern Zustand begründend angenommen
werden sollten und welche nicht. Darüber, dass blosse Druckver-
schiedenheiten nicht als solche zu gelten hätten, sind Jetzt alle in der
Theorie einig; in der Praxis aber lässt es sich nicht immer leicht
entscheiden, ob nur eine Druckverschiedenheit oder eine wirkliche
Änderung der Platte vorliegt. Häufig handelt es sich dabei nur um
eine veränderte Art des Auftrags der Druckerfarbe; Irrtümer, die da-
durch hervorgerufen worden sind, sind gewöhnlich bald als solche
erkannt worden. Nicht selten aber sind Abdrücke von der aus-
genützten Platte, auf der sich manche Einzelheiten bereits ganz ver-
loren hatten, als ein früherer Zustand vor Hinzufügung dieser Arbeiten
angesehen worden; hier ist der Irrtum schon viel schwerer aufzudecken.
Einzelne Schriftsteller haben dann noch eine Verschiedenheit der
Etats davon abgeleitet, ob der Grund der Platten bereits gereinigt sei
oder noch nicht, ob deren Ränder bereits egalisiert seien oder nicht,
und endlich ob die Ecken noch spitz seien oder bereits abgerundet.
Derartiges lässt sich nicht immer genau feststellen, namentlich wenn
die Ränder eines Abdrucks weggeschnitten sind: es empfiehlt sich
daher, Verschiedenheiten solcher Art nur anmerkungsweise aufzuführen.
Das Fehlen oder Vorhandensein von Grat (bei Arbeiten der kalten
Nadel) kann endlich auch nur als ein Merkmal für frühere oder spätere

Herstellung des Abdrucks, nicht aber als ein Kennzeichen für Zustände verwendet werden. Dies sind die Grundsätze, die auch Rovinski aufstellt. Wenn er weiterhin das Vorhandensein eines Schwefelgrundes in frühen Abdrücken gewisser Blätter, wie z. B. des Tobias B. 42, als ein Unterscheidungsmerkmal für verschiedne Zustände anführt, so ist hier davon abgesehen worden, da es nicht ausreichend ist. Dass endlich die Aufstellung von Zuständen auf Grund von retuschierten Nachbildungen, wie dies Rovinski bisweilen inbezug auf Dutuitsche Heliogravüren (bei B. 6, 309, 349) gethan hat, nicht statthaft sei, braucht nicht erst betont zu werden. Als Unterscheidungszeichen der Zustände werden hier also nur entweder wirkliche Zuthaten oder die Entfernung bestimmter Teile angenommen.

Zu 6—7 (Künstlerische Wandlungen der Platten). Wie bereits angeführt, bezwecken die auf den Platten angebrachten Änderungen zweierlei: entweder wollen sie Verbesserungen oder eine Vervollständigung herbeiführen oder die Platte in einem abdrucksfähigen Zustande erhalten. Die Änderungen der ersten Art werden immer vom Künstler selbst herrühren; streng genommen sollten die Zustände überhaupt erst von dort an gerechnet werden, wo die Darstellung als endgültig festgestellt angesehen werden kann, während die vorhergehenden Abdrücke als Probedrucke zu bezeichnen wären. Die Natur der Radierung lässt es aber nicht wohl zu, so scharf wie beim Kupferstich zu scheiden: denn bisweilen kann ein nur ganz flüchtig hingeworfnes, aber klar und malerisch genug wirkendes Blatt als bereits vollendet angesehen werden. Die einzelnen Probedrucke, soweit sie Verschiedenheiten zeigen, müssen hier also als besondre Zustände aufgeführt werden. — Die Änderungen der zweiten Art, also die Aufarbeitungen, können zugleich mit weiteren Verbesserungen verbunden sein oder wenigstens ein besondres künstlerisches Interesse beanspruchen: dann werden sie zumeist gleichfalls noch vom Künstler selbst herrühren. Die rein mechanischen Aufarbeitungen aber, die gewöhnlich zugleich eine Verschlechterung der Platte bezeichnen, müssen auf fremde Hände zurückgeführt werden, da Rembrandt selbst an der Verbreitung unkünstlerisch wirkender Arbeiten kein Interesse gehabt haben kann. Sie müssen von den Händlern, in deren Hände die Platten später gefallen sind, herrühren, wie wir denn in vielen Fällen wissen, dass sie im XVIII. und XIX. Jahrhundert z. B. von Basan, Bernard

u. s. w. aufgestochen worden sind. Solche nachweislich ganz späte Überarbeitungen sollten eigentlich gar nicht mehr als Zustände mitgezählt sondern nur anmerkungsweise aufgeführt werden: doch ist es mit Rücksicht auf die in den früheren Katalogen befolgte Art, die Zustände zu verzeichnen, nicht immer möglich gewesen, dies streng durchzuführen.

F. Lippmann hat in einem Vortrag, den er in der Kunstgeschichtlichen Gesellschaft in Berlin hielt (1891 Sitz. Bericht V.), hervorgehoben, dass das kunsthistorische Interesse sich nur auf solche Veränderungen beziehen könne, die von des Künstlers eigner Hand herrühren. Bei Rembrandt, sagt er, war die Gepflogenheit, Änderungen die eine selbständige künstlerische Bedeutung beanspruchen anzubringen, von einem gewissen Zeitpunkte (nämlich vom Anfang der fünfziger Jahre) ab sehr bemerkbar. Er verband damit den Zweck, Partieen, die ihm nicht gefielen, zu verändern. Wenn Lippmann dann fortfährt, dass Rembrandt vielleicht zugleich dabei die Liebhaberei der Sammler berücksichtigt habe, die nun, um einen Stich wirklich zu besitzen, mehrere Abdrücke desselben ankaufen mufsten, so steht er wohl noch zu stark unter dem Einflufs der holländischen Künstlerbiographen des XVIII. Jahrhunderts, die sich Rembrandt als einen geizigen, habgierigen, menschenscheuen Popanz vorstellten, während uns doch genug Zeugnisse für seine reine, allen kleinlichen Praktiken abholde Kunstbegeisterung vorliegen. Richtig ist dagegen, dass weit mehr noch als Rembrandt selbst die Vertreiber seiner Werke nach seinem Tode in dieser Hinsicht Umgestaltungen vorgenommen haben, und dass es nicht immer sicher ist, wer die Veränderung gemacht habe, ob Rembrandt ob andre.

Der erste, der darauf geachtet hat, ob die Änderungen noch von Rembrandt selbst herrühren, also ein künstlerisches Interesse beanspruchen, ist Middleton gewesen. Dutuit und Rovinski haben meist seine Ansichten aufgenommen, nur selten aber die Untersuchung weitergeführt. In dem vorliegenden Verzeichnis wird auf diese Scheidung ein besondres Gewicht gelegt, so weit sie sich eben durchführen läfst. Durchaus ist dem beizustimmen, was Middleton in dieser Hinsicht über Rembrandts Verfahren (S. XX) sagt: „Sehr selten brachte er Änderungen auf seinen Platten an; wenn er es that, geschah es allein aus einer künstlerischen oder einer ähnlichen Absicht; er berichtigte einen

störenden Fehler, ergänzte eine unbeabsichtigte Lücke oder fügte das
hinzu, wovon er wußte, dass es eine wirklich notwendige Verbesserung
darstelle; Veränderung bloss um der Veränderung willen und gar Ver-
änderung um des materiellen Gewinnes willen war seinen Gewohnheiten
völlig fremd; und wo eine Änderung angebracht ist, die nicht zugleich
als eine Verbesserung uns entgegentritt, und die seines Genius unwürdig
erscheint, da zaudere ich nicht sie einer untergeordneten Hand zu-
zuschreiben.‘‘

Mit der Unterscheidung der eigenhändigen Arbeiten und der
fremden ist es aber noch nicht gethan. Man muß auch darüber sich
Klarheit zu verschaffen suchen, welche der vom Meister selbst aus-
geführten Änderungen als wichtig anzusehen sind, und in welchem
Zustande Jedes Blatt als den Absichten des Künstlers entsprechend zu
gelten hat, da je nach dem Zustande der Gesamtanblick oft sehr ver-
schieden ist. Zu diesem Zweck ist bei Jedem Blatt ·die Rovinskische
Abbildung desjenigen Zustandes angeführt worden, der als der voll-
endete gelten kann. Dabei hat freilich das subjektive Belieben einen
weiten Spielraum, wird aber für Studium wie Diskussion eine Grund-
lage geschaffen, die deshalb nötig ist, weil man nicht immer die ver-
schiednen Ansichten vor Augen haben kann, die manche dieser
Blätter darbieten.

Als w i c h t i g e Ä n d e r u n g e n sind, um nur einige Beispiele an-
zuführen, der zweite Zustand des Hundertguldenblattes (B. 74), wo die
Verteilung der grofsen Licht- und Schattenmassen eine ganz andre ge-
worden ist, und der der Grablegung von 1654 (B. 86), wo die ursprüng-
liche Skizze vollkommen durchgeführt erscheint, zu nennen; der dritte
Zustand der Anbetung der Hirten bei Laternenschein (B. 46) und der
des frühen Blattes mit Christus unter den Schriftgelehrten (B. 66); der
fünfte der grossen Auferweckung des Lazarus (B. 73), mit den ganz
veränderten Frauengestalten, und der der grossen Darstellung Christi vor
dem Volke von 1655 (B. 76), wo die Zuschauermenge im Vorder-
grunde ganz entfernt ist. Bei den drei Kreuzen (B. 78) sind sowohl
der dritte Zustand, der die schöne Gruppe links im Vordergrunde
ganz durchgeführt zeigt, wie der vierte, der plötzlich die ganze Scene
in Dunkelheit hüllt, als wichtig anzuführen.

In einzelnen Fällen ist auch darauf besonders aufmerksam zu
machen, dass ein Blatt durch die spätere Überarbeitung, wenn sie auch

noch auf Rembrandt selbst zurückzuführen ist, wohl abgeändert, aber
nicht verbessert worden ist. Das gilt zunächst von allen wesentlich
mit der kalten Nadel gearbeiteten Blättern, also den Landschaften aus
den fünfziger Jahren, dem heiligen Franziskus (B. 107), der später
fast ganz überätzt wurde, dem Selbstbildnis von 1648 (B. 22), dem
alten und dem Jungen Haaring (B. 274 und 275); ferner von den Bild-
nissen des Clement de Jonghe (B. 272), des Abraham Francen (B. 273),
des Ephraim Bonus (278) und von dem kleinen Coppenol (B. 282).
Auch manche Blätter der früheren Zeit haben durch die Überarbeitung
verloren: so der Uytenbogaert von 1635 (B. 279), der Mann mit kurzem
Bart und in gesticktem Pelzmantel, von 1631 (B. 263), die Familie des
Tobias (B. 43), die Frau auf dem Erdhügel von 1631 (B. 198), die
in dieser Hinsicht ihr Gegenstück an der Frau beim Ofen, von 1658
(B. 197), findet; die Pfannkuchenbäckerin von 1635 (B. 124) bietet
in dem ersten Zustand mindestens ebenso grofsen Reiz wie im
zweiten. — Wirkliche Probedrucke, also von der unvollendeten Platte,
existieren von dem Rattengiftverkäufer, der Verkündigung an die Hirten,
dem Ecce homo von 1636, der grossen Judenbraut, dem grossen
Coppenol und dem Waldsaum.

Zu 8 (Technik). Man pflegt die sämtlichen Arbeiten Rem-
brandts unter dem Namen von Radierungen zusammenzufassen, doch
ist damit nur gemeint, dass sie alle den künstlerisch freien Charakter
von Radierungen haben. Reine Radierungen, also Zeichnungen, die
mittels der Radiernadel in den Firniss, womit die Kupferplatte über-
zogen ist, eingeritzt und dann geätzt worden sind, hat Rembrandt vor-
wiegend nur während der ersten Hälfte seiner Arbeitsthätigkeit an-
gefertigt; von 1639 an begann er in immer steigendem Masse die
kalte Nadel zuhilfe zu nehmen, um die geätzte Darstellung durch einige
kräftige, unmittelbar in das Kupfer geritzte Striche zu bessrer Geltung
zu bringen und ihnen einen höhern malerischen Reiz zu verleihen.
Von derselben Zeit an begann er auch einzelne Darstellungen — doch
nur ausnahmsweise — ganz mit der kalten Nadel auszuführen, wobei
er höchstens eine zarte Vorätzung anwendet, die nur die Arbeit er-
leichtern sollte, auf deren Charakter aber kaum einen Einfluss ausübte.
Besonders von 1643 an verwendet er endlich auch den Grabstichel
in erhöhtem Masse, um einzelnen seiner Blätter, namentlich Innen-
darstellungen bei mässig einströmendem Licht, Jenes schummrige Aus-

sehen zu geben, das sie den Erzeugnissen der gleichzeitig in Amsterdam, durch Ludwig von Siegen, gemachten Erfindung der Schabmanier sehr nahe bringt.

Je nachdem das eine oder das andre der hierzu erforderlichen Werkzeuge in stärkerem oder schwächerem Maasse verwendet oder mehrere derselben vereint angewendet worden sind, hat sich das Aussehen der einzelnen Blätter sehr verschieden gestaltet, und ist bei der Beurteilung dieser Blätter ein sehr verschiedner Standpunkt einzunehmen. Das ist bisher in den Katalogen nicht genügend berücksichtigt worden. Hier ist zum erstenmal der Versuch gemacht, diesen Gesichtspunkt für alle Blätter durchzuführen.

Reine Radierungen sind, wie gesagt, fast alle vor dem Jahre 1639 entstandnen Blätter. Die Arbeit auf ihnen ist klar und durchsichtig, Jeder Strich tritt scharf hervor und verläuft gewöhnlich in ziemlich gleichmässiger Dicke bis an sein Ende; die Ränder Jedes Strichs aber sind, wenn man sie genau betrachtet, nicht scharf, sondern zeigen eine unregelmässige, durch das Ätzwasser bedingte Zackung.

Reine Kaltnadelarbeiten sind dagegen z. B. das Liebespaar und der Tod von 1639 (B. 109), das Landgut des Goldwägers von 1651 (B. 234), die drei Kreuze von 1653 (B. 78), samt dem gänzlich veränderten Zustand, und die Darstellung Christi vor dem Volke, von 1655 (B. 76), ebenfalls mit dem veränderten Zustand. Die vorhergehende Verwendung der Ätzung bei all diesen von Köhler in seinem Bostoner Katalog angeführten Blättern kann so gut wie ganz ausser Betracht gelassen werden. Weiterhin können noch als besonders bezeichnende Blätter angeführt werden: der Waldsaum von 1652 (B. 222) und der erste Zustand des heiligen Franziskus von 1657 (B. 107). Im allgemeinen hat Rembrandt die reine Kaltnadelarbeit hauptsächlich in den fünfziger Jahren angewendet. Die einzelnen Striche fallen infolge des starken Widerstandes, den das Kupfer dem Eindringen der Nadel entgegensetzt, scharf aber eckig und zackig aus; dort, wo sie besonders tief sind, bilden sich zu den Seiten der Furche Erhöhungen, die die Druckerfarbe in ungewöhnlichem Masse festhalten und dadurch auf den Abdrücken Jenen unter dem Namen von Plattengrat bekannten Schummer erzeugen, der den auf solche Weise angefertigten Arbeiten ihren ausserordentlichen, freilich nur in einer geringen Anzahl von Abzügen festzuhaltenden Reiz verleiht.

Als ein besonders bezeichnendes Beispiel für eine mit der kalten Nadel in Wirkung gesetzte Radierung führt Köhler die drei Hütten (B. 217) an. Doch hätte er überhaupt ziemlich alle Landschaften desselben Jahres 1650 (B. 213, 218, 224, 227, 235, 236) nennen können, ferner die Landschaft mit der saufenden Kuh von 1649 (B. 237), die Landschaft mit dem Jäger von 1653 (B. 211), den Faust (B. 270), den Hieronymus von 1653 (B. 104), die Bildnisse von van der Linden, Francen, Tholinx, Lutma, die nackten Frauen von 1658 (B. 197 und 199) und den Phönix (B. 110); aus früherer Zeit aber den Tod der Maria (B. 99) und die grosse Darstellung im Tempel (B. 49), das Gespräch Abrahams mit Isaak (B. 34), die Ansicht von Omval (B. 209), das Paar auf dem Bett (B. 186), den Sylvius von 1646 (B. 280) und den Hieronymus bei dem Weidenstumpf (B. 103). Kein Künstler hat es so meisterlich wie Rembrandt verstanden, den Glanz seiner Radierungen durch die Verwendung der kalten Nadel in ungeahnter Weise zu steigern.

. Der Grabstichel hat in den folgenden Blättern, und zwar stets im Verein mit der kalten Nadel, eine besonders starke Verwendung gefunden: zuerst in dem Hieronymus im Zimmer von 1642 (B. 105), dann in den drei Bäumen von 1643 (B. 212), weiterhin in einer Reihe von Arbeiten aus dem Jahre 1647, wie dem Asselijn, dem Bonus, dem Zeichner nach dem Modell, dem Six (B. 277, 278, 192, 285); ganz besonders aber in seinem Selbstbildnis von 1648 (B. 22), das Köhler als Beispiel anführt, und in dem Hundertguldenblatt (B. 74). In all diesen Fällen dient die Arbeit des Stichels dazu, Teile, die zu stark hervortreten, zurückzudrängen und dadurch dem Ganzen jene Einheit zu verleihen, die zu einer bildmässigen Wirkung erforderlich ist. Gewöhnlich geschieht dies durch dichte parallele Lagen feiner scharf abgegrenzter Striche, über die bisweilen noch ein- oder mehrfache Kreuzlagen gebreitet werden. Die Arbeit der kalten Nadel dient dann dazu, die Gleichmässigkeit an den Stellen, wo es nötig ist, in mehr oder weniger kräftiger Weise wieder aufzuheben. In besonders überlegter Weise ist das an folgenden Arbeiten der fünfziger Jahre geschehen: bei den Bildern aus dem Leben Christi in Quarto, namentlich bei der Darstellung im Tempel und der Kreuzabnahme bei Fackelschein (B. 50 und 83); beim grossen Coppenol (B. 283) und bei den Darstellungen nackter Frauen B. 202, 203 und 205.

Während in diesen Blättern der Grabstichel nur dazu verwendet worden ist, den Gesamteindruck zu steigern und zu bereichern, hat er bei einer Reihe von Blättern aus der frühen Zeit, namentlich aus der ersten Hälfte der dreissiger Jahre, dazu dienen müssen, einzelne Teile der Komposition, vor allem die Vordergründe, herauszuarbeiten, wie dies an der grossen Kreuzabnahme von 1633 (B. 81) und dem Ecce homo von 1636 (B. 77) am deutlichsten zutage tritt. Eine solche ausschliessliche Verwendung des Grabstichels, die nicht wie in den vorgenannten Fällen darauf ausgeht, gewisse Teile zurücktreten, sondern sie im Gegenteil nach Möglichkeit vorrücken zu lassen sucht, um dadurch dem Ganzen erst Tiefe und Rundung zu verleihen, deutet fast ausnahmslos auf die Beteiligung von Schülern; so sind die zu einer besondern Gruppe vereinigten Schülerarbeiten des Jahres 1631 zum grossen Teil ziemlich reine Grabstichelwerke. Gleicher Art sind auch die Zuthaten des zweiten und dritten Zustands des Barmherzigen Samariters (B. 90) und des dritten Zustands der Verkündigung an die Hirten (B. 44); das Selbstbildnis mit dem Falken (B. 3), der Silvius von 1634 (B. 266), die grosse Judenbraut (B. 340) und der Goldwäger von 1639 (B. 281) bekunden sogar gleich von vorn herein eine starke Heranziehung solch grober Grabstichelarbeit. — Die Überarbeitungen der spätern Zustände sind erklärlicherweise fast ausnahmslos mit dem Grabstichel ausgeführt.

Zu 15 (Reihenfolge von Bartsch). Die einzige den künstlerischen Ansprüchen genugthuende Anordnung würde die chronologische nach der Entstehungszeit der einzelnen Blätter sein; denn nur so könnten die Arbeiten, die Rembrandt gleichzeitig geschaffen hat, vereinigt bleiben. Doch ist oben bereits darauf hingewiesen worden, dass eine volle Einigung über diesen Punkt nicht erhofft werden kann, da die Zahl der undatierten und nicht mit Sicherheit zu datierenden Blätter zu gross ist. Middleton hat als der einzige seinen Katalog nach diesem Gesichtspunkt angeordnet; es scheint auch, dass seine Reihenfolge für England sanktioniert werden soll, sobald nämlich die Verwaltung des Kupferstichkabinetts des Britischen Museums ihre Absicht, das Rembrandtwerk nach Middleton umzuordnen, ausgeführt haben wird, wie die Sammlung von Cambridge dies bereits gethan hat; doch fragt es sich, ob die spätre Zeit sich dabei beruhigen wird, da Middletons Anordnung, abgesehen von der Unsicherheit ihrer Grundlage,

auch an der Inkonsequenz leidet, dafs bei ihm die Zeitfolge nicht für
die Gesamtheit der Radierungen Rembrandts, sondern für Jede der
vier Gruppen von Darstellungen, unter die er das Werk des Meisters
verteilt, gesondert durchgeführt ist. Die erstrebenswerte Einheit ist also
bei ihm nicht erreicht.

Entschliesst man sich somit, bei der alten systematischen An-
ordnung nach den dargestellten Gegenständen stehen zu bleiben, so
kann man entweder, wie dies Claussin, Wilson, Blanc und Dutuit ge-
than haben, die Reihenfolge der Blätter in der Weise, die man für
die dem logischen Bedürfnis am besten entsprechende hält, neu fest-
stellen oder aber man lässt — wie Rovinski und Michel es bereits
gethan haben — einfach die Reihenfolge von Bartsch bestehen. Letzterer
Weg ist auch hier beschritten worden. Denn die Erfahrung dürfte
genugsam gelehrt haben, dass dieser Weg der einzige ist, der eine
Einigung unter den verschiednen Schriftstellern und ein Zusammenarbeiten
für die Zukunft sicherstellt, während das abweichende Verfahren der oben
genannten Autoren, deren Jeder seine eigne, oft nur in Kleinigkeiten
abweichende Anordnung hat, die reine Anarchie herbeizuführen drohte,
wie denn der Gedanke, das vorliegende Verzeichnis auszuarbeiten, vor-
nehmlich durch diesen Umstand nahe gelegt worden ist. Ob ein
Blatt, durch die abweichende Deutung seines Gegenstandes, eine andre
Stelle innerhalb der systematischen Ordnung erhält, ist bei einem
Kupferstichkatalog von verhältnismässig geringem Belang; im Gegenteil,
die Änderung erschwert nur das Auffinden. Und da es fraglich ist,
ob wirklich für alle Blätter mit der Zeit die richtige Deutung wird
gefunden werden, so steht zu befürchten, dass damit eine überhaupt
nicht durchführbare Arbeit unternommen wird.

Blanc hat es sich nicht einmal an solchen einzelnen Verbesserungen
genügen lassen, sondern ist dazu geschritten, ganz neue Klassen von
Gegenständen, an Stelle der von Bartsch aufgestellten oder vielmehr
aus Gersaint*) übernommnen, zu bilden und die Reihenfolge dieser

*) G e r s a i n t hatte seinen Katalog auf Grund der Houbrakenschen Samm-
lung, die früher Jan Six gehört hatte, ausgearbeitet; doch erst nach Gersaints
Tode wurde dieser Katalog im Jahre 1751 durch Helle und Glomy, die ihn auf
Grund andrer Sammlungen noch vervollständigt hatten, veröffentlicht. Er zählt
341 Blätter als eigenhändige Arbeiten Rembrandts auf, 76 als zweifelhaft oder
fälschlich ihm zugeschriebne (im Ganzen also 418 Nummern) und endlich die
Stiche etc. seiner Schüler.

gegenständlichen Gruppen völlig abzuändern. Ob zwölf Klassen, wie bei Bartsch, oder sechs, wie bei Blanc, unterschieden werden, ist imgrunde gleichgültig. Wenn bei Blanc aber, infolge eines überschwänglichen Verlangens nach Logik, die Selbstbildnisse des Künstlers, die Bartsch einem hübschen alten Brauch folgend am Anfang des Werkes belassen hatte, den Bildnissen angegliedert werden, die Rembrandt nach andern Personen gefertigt hat; wenn die, — übrigens gar nicht immer genau festzustellenden — Bildnisse seiner Angehörigen, und zwar unter Aufgebung der üblichen saubern Scheidung zwischen Männern und Frauen, diesen Selbstbildnissen angereiht werden; wenn endlich die Landschaften aus der Mitte des Verzeichnisses, wo sie freilich zwischen den sogenannten freien Darstellungen und den Bildnissen eine kaum zu begründende Stellung einnehmen, plötzlich an das Ende versetzt und weiterhin mit den paar Tierbildern verbunden werden, die Bartsch den Genrebildern angereiht hatte: so wiegt die Verbesserung und das stolze Gefühl, die Rangordnung der Natur wiederhergestellt zu haben, doch nicht die dadurch verursachte Unbequemlichkeit auf. Nach welchen Grundsätzen Blanc seine von Bartsch ganz abweichende Reihenfolge der anonymen Bildnisse festgestellt hat, sagt er überhaupt nicht; es heisst bei ihm nur (Ausg. von 1859 in 8°, II, 111), dass diese Reihenfolge ungefähr dieselbe sei, die er bei seiner eignen Sammlung Rembrandtscher Radierungen angewendet habe. Gründe scheinen da ebenso wenig obgewaltet zu haben wie bei der Anordnung der Selbstbildnisse Rembrandts, über die er an einer Stelle (ebendort S. 165) sagt, dass er sie nach der Grösse und nach ihrer Schönheit angeordnet habe, während dies keineswegs der Fall ist, wie es denn auch thatsächlich unmöglich gewesen wäre.

Ein Aufgeben der von Bartsch befolgten Reihenfolge würde erst dann nötig werden, wenn es denkbar wäre, dass man sich mit der Zeit über die Blätter, die Rembrandt thatsächlich angehören, und diejenigen, die aus seinem Werk auszuscheiden sind, einigen könnte. Das erscheint aber ebenso ausgeschlossen wie eine vollkommne Einigung über die Zeitfolge. Wenn das eine möglich wäre, wäre es auch das andre. Dann hätte man freilich den idealen Katalog, der die volle Wahrheit enthielte und nur Wahrheit. So lange dies aber nicht zu erwarten ist, empfiehlt es sich, durchaus an der Reihenfolge von Bartsch, trotz aller ihrer Gebrechen, festzuhalten. Aus der Beilage VI ist zu

ersehen, wie sich das Verhältnis der verworfnen zu den echten Blättern gestaltet und welche Datierungen hier angenommen sind. — Im übrigen ist bei diesem Verzeichnis sowohl von einer Beschreibung der Blätter wie von einer erschöpfenden Charakterisierung der Etats und einer Angabe der Maasse abgesehen worden. Das ist ein Ballast, der von Katalog zu Katalog weitergeschleppt wird. Die bisherigen Verzeichnisse reichen hin, um hierüber den nötigen Aufschluss zu gewähren; von neuem braucht die Arbeit erst dann gemacht zu werden, wenn es sich um ein abschliessendes Verzeichnis handeln wird.

VERZEICHNIS

DER RADIERUNGEN

NACH BARTSCH

Abkürzungen

B. = Bartsch

Bl. = Blanc

Bucc. = Versteigerung Buccleugh 1887

D. = Dutuit

Holf. = Versteigerung Holford 1893

M., Middl. = Middleton

R., Rov. = Rovinski

Verst. = Versteigerung Verstolk 1847 und 1851

W. = Wilson

Die französischen Benennungen der Blätter, wo sie mitgeteilt sind, nach Blanc.

I. Klasse. Selbstbildnisse

1 (W. 1, Bl. 204, M. 51, D. 1)

Selbstbildnis mit krausem Haar (Rembrandt aux cheveux crépus)
Bez. RHL Um 1630 (Nach Middleton von 1631)

Bei Middleton und Rovinski zwei Zustände, die sich jedoch nur dadurch unterscheiden, dass bei dem I. die Plattenränder noch nicht egalisiert sind. — Frühe und schöne Abdrücke in Amsterdam (**Rov. Abb.** 1) und in der Albertina; die spätern grau und unscheinbar.

Verst.*) I 38, II 9 M. — Bucc.**) II 31 M.

Bei aller Weichheit und Verschwommenheit der Züge ist doch schon hier, bei dem Vierundzwanzigjährigen, der Ausdruck energisch und selbstbewusst. Der obre Teil des Gesichts trägt, infolge der Breite der Nase, den Charakter der Gewöhnlichkeit; doch blicken die Augen scharf und durchdringend. Der untre Teil zeugt von Entschlossenheit, um die Mundwinkel aber spielt Schalkigkeit.

2 (W. 2, Bl. 206, M. 106, D. 2)

Selbstbildnis, von vorn gesehen, im Barett (R. aux trois moustaches)
Um 1631 (Middl. 1634)

Seit Claussin (Spl.) zwei Zustände; doch scheint der angeblich I., der nur in Amsterdam vorhanden ist, bloss auf einer Zufälligkeit des Druckes zu beruhen und im Gegenteil erst von der bereits abgenützten Platte genommen zu sein (**Abb. R.** 4).

Verst. I 18, II 8 M. — Bucc. II 420 M.

Middleton ist im Unrecht, wenn er hierin kein Selbstbildnis erkennen will. In das Jahr 1634, wie er meint, lässt sich freilich das

*) Die Zustände bei Verstolk nach Claussin.
**) Die Zustände bei Buccleugh (und Holford) nach Wilson.

Blatt nicht einreihen, da die übrigen Selbstbildnisse dieses Jahres einen weit ältern Gesichtsausdruck zeigen. — Durch die offne kecke Heiterkeit des Ausdrucks ist es wohl das liebenswürdigste Bildnis des Meisters.

3 (W. 3, Bl. 207, M. 100, D. 3)
Selbstbildnis mit dem Falken (R. à l'oiseau de proie)

Um 1633

S c h w e r l i c h v o n R e m b r a n d t (nach Blanc, Seymour Haden und Middleton vielleicht von Vliet; von Rovinski [Les élèves de R., Abb. 281] unter diesem eingereiht).

Drei Zustände, seit Middleton. Rov. I, nur in der Wiener Hofbibliothek und in der Sammlung Friedr. Aug. II. in Dresden, dürfte auf schlecht gedruckten Abzügen der bereits abgenützten, aber noch nicht überarbeiteten Platte beruhen.

1 Vor der Überarbeitung (**Abb. R. 6**).
2 Mit dem Grabstichel überarbeitet.
3 Der Grund mit Horizontallinien (von Bartsch und Blanc anmerkungsweise erwähnt).

Verst. 73 M. — Bucc. 300 M.

4 (W. 4, Bl. 208, M. 42, D. 4)
Selbstbildnis mit der breiten Nase (R. au nez large)

Um 1628 (Nach Middl. von 1631)

Bei Middleton und Dutuit zwei Zustände; doch erklärt Rovinski, den angeblich I. (ohne den Schatten links) nicht gefunden zu haben (**Abb. R. 10.**)

Fehlte bei Verst. und Bucc. — Selten.

5 (W. 5, Bl. 209, M. 19, D. 5)
Selbstbildnis, vornübergebeugt (R. au visage rond [?])

Um 1631 (Nach Middl. von 1630)

Auf einem Stück der zerschnittnen Platte B. 54 (Flucht nach Ägypten) radiert (De Vries in Oud Holland I [1883] S. 295). Der Kopf der Maria (von der Flucht nach Ägypten), der später weggeschliffen wurde, ist auf den beiden ersten Zuständen (I in Amsterdam, II bei Baron Edm. Rothschild in Paris, s. Zt. als Doublette aus dem Amsterdamer Kabinett verkauft) oben (verkehrt) noch sichtbar.

Vier Zustände:
1 Von der grössern Platte. Vor der Reinigung des Grundes (**Abb. R. 12**).
2 Desgleichen. Der Grund gereinigt.

3 Die Platte verkleinert.
4 Mit kleinen Zusätzen. (Fehlt bei Middl.)
Verst. II 50, III 20 M. — Bucc. IV 66 M.

Wenn auch die Darstellung der Flucht nach Ägypten in das
Jahr 1630 zu verlegen ist, so folgt gerade daraus, dass dies auf einem
Stück der bereits zerschnittnen Platte radierte Bildnis später sein muss.
Es reiht sich den Selbstbildnissen von 1631 am besten an.

6 (W. 6, Bl. 210, M. 17, D. 6)
Selbstbildnis mit stark eingeknickter Pelzmütze (R. au bonnet
 fourré et à l'habit noir *))
Um 1631 (M. 1630)

S c h ü l e r a r b e i t. Nach Dutuit von Vliet. — Von Rovinski
(Les élèves de R., Abb. 282) unter diesem eingereiht.

Drei Zustände, der III. seit Rovinski.
1 Von der grössern Platte (**Abb. R. 16**).
2 Die Platte verkleinert.
3 Mit Zuthaten auf der linken Schulter.
Rovinskis IV. Zustand existiert nicht, sondern beruht nur auf einer, willkür-
liche Zuthaten aufweisenden Heliogravüre bei Dutuit.
Verst. II 36 M. — Bucc. I 360 M.

7 (W. 7, Bl. 211, M. 52, D. 7)
Selbstbildnis in Mantel und breitkrämpigem Hut, Halbfigur
(R. au chapeau rond et au manteau brodé)
Bez. RHL 1631. — Die Bezeichnung: Rembrandt f., auf den
letzten Zuständen, von fremder Hand hinzugefügt.

Acht Zustände (oder mehr?), seit Blanc. Bartsch kannte deren nur vier.
Blanc spaltete dessen I. in fünf und fügte hinter dem II. und dem IV. Zustand
von Bartsch je einen weitern hinzu**).

*) Im I. Zustand sieht das Gewand thatsächlich schwarz aus.

**)

	Rov.	Dut.	Middl.	Bl.	Bartsch		Rov.	Dut.	Middl.	Bl.	Bartsch
1)	I	I	I	I		4)	VI	VI	V	VI	II
2)	II	II	II	II		5)	VII	VII	VI	VII	—
—	III	—	—	—		6)	VIII	VIII	VII	VIII	III
3)	IV	III / IV	III / IV	III	I	7)	IX	IX	VIII	IX?	IV
—	V	—	—	IV?		8)	X	X	IX	X	—
—	—	V	—	V							

1 Nur der Kopf (so auch beim 2. und 3.) (Abb. R. 20).

2 Mit Zusätzen am Hute links.

3 Der g a n z e Hut mit Strichlagen bedeckt.

4 Der Körper sowie Monogramm und Datum sind hinzugefügt (**Abb. R. 27**).

5 Die Stickerei auf dem Mantel ist hinzugefügt.

6 Der Schatten auf der g a n z e n linken Seite ist hinzugefügt.

7 Die Bezeichnung: Rembrandt f. und die Stickerei auf der Halskrause hinzugefugt.

8 Der Grund wieder weiss.

Rov. III, Middl. und Dut. IV, sowie Rov. V (= Bl. IV?) scheinen bloss auf Druckverschiedenheiten zu beruhen. — Der zuerst von Claussin aufgestellte Zwischenzustand Bl. und Dut. V dürfte nicht existieren.

Verst. I 70, III 80, VII 50 M. — Bucc. III 500, V 840 M. — Holf. I (jetzt in der Pariser Nationalbibliothek) 8400 M.

Anfangs hatte der Künstler nur den Kopf radiert (alle drei Zustände im Britischen Museum). Auf einem Abdruck des II. Zustandes (daselbst) hat er den Körper, aber von der Seite gesehen, mit Kreide hinzu gezeichnet und die Worte: ÆT. 24 (nicht 26) und Anno 1631 beigefügt; ausserdem oben eine flach gerundete Fensteröffnung und unten rechts den Namen: Rembrandt (Abb. R. 21). Das geschah also in der ersten Hälfte dieses Jahres, da Rembrandt am 15. Juni 1606 geboren ist. Eine ähnliche Bezeichnung auf einem Abdruck der ehemaligen Sammlung Holford. — Die Angabe des Körpers in Kreide (nicht in Tusche) so, wie er später radiert wurde, auf einem Abdruck des III. Zustandes (gleichfalls im Britischen Museum, Abb. R. 24), betrachtet Middleton als eine spätre Zuthat des Künstlers, da die Auffassung von derjenigen der dreissiger Jahre abweiche.

Nachdem der Körper und die Bezeichnung beigefügt waren (4), kam die Stickerei auf dem Mantel hinzu (5), während von hier an der Schnurrbart kaum mehr wahrnehmbar erscheint.

Die weitere Überarbeitung, die die ganze linke Seite schattiert zeigt (6), ruhrt nach Middleton vermutlich n i c h t m e h r v o n R e m - b r a n d t her; Dr. Sträter denkt hierbei an Bol. Die Abdrücke des letzten Zustands (8) sind ganz schlecht.

Bemerkenswert ist bei diesem Blatte das Streben nach einer malerischen Wirkung des Ganzen; die Erfolge, die der Junge Meister

gerade damals als Bildnismaler hatte, werden ihn wohl darauf geführt haben.

8 (W. 8, Bl. 2 1 2, M. 5 0, D. 8)

Selbstbildnis mit gesträubtem Haar (R. aux cheveux hérissés)
Um 1 6 3 2 (M. 1 6 3 1)

Sechs Zustände (der VI. erst seit Middleton).
1 Von der grossen Platte (**Abb. R. 33**).
2 Die Platte verkleinert. Überarbeitet.
3 Mit vertikalen Parallelstrichen im Haar.
4 Die Schatten verstärkt.
5 Die rechte Backe fest umrissen. Die langen Locken auf dem Rücken fehlen.
6 Mit Vertikalstrichen unter dem Kinn.

Verst. I 40, II 20, III 1 4 M. -- Bucc. II 1 20 M.

Nur der I. Zustand wirklich einheitlich (Paris, Amsterdam, Sammlung Edmund Rothschild). — Vom II. an ungeschickt von fremder Hand mit dem Stichel überarbeitet. Vom V. an ungeniessbar.

Seymour Haden erklärte das Blatt ohne zureichenden Grund für eine Arbeit Vliets.

9 (W. 9, Bl. 2 1 3, M. 2 1, D. 9)

Selbstbildnis, in lauernder Haltung (R. aux yeux chargés de noir)
Um 1 6 3 0

Nur in Paris, Amsterdam und dem Britischen Museum (**Abb. R. 42**).

Blanc sah kalte Regelmässigkeit in der Arbeit, ohne Geist und Nachdruck, und vermisste die Lebhaftigkeit des Gefühls, die auch dem flüchtigsten Entwurf des Meisters anhafte. — Dutuit erklärte das Blatt für zweifelhaft. — Middleton schreibt es nicht mit Bestimmtheit Rembrandt zu, weiss aber keinen andern Namen zu nennen.

Ist auch das Haar nicht besonders gut wiedergegeben und scheint das Ganze beim Ätzen missraten zu sein, so erinnert doch der Ausdruck sehr an die Radierungen B. 10 und 13 sowie an die Tuschzeichnung im Britischen Museum (abgeb. bei Bode, Rembrandts früheste

Thätigkeit, Wien 1881, S. 13), die Bode seinerseits mit der Radierung
B. 13 in Verbindung bringt.

10 (W. 10, Bl. 214, M. 23, D. 10)

Selbstbildnis, über die Schulter blickend (R. faisant la moue [?])
Bez. RHL 1630

Drei Zustände (der III. fehlt bei Bartsch und Dutuit).
1 Von der grossen Platte (**Abb. R. 43**).
2 Die Platte verkleinert; Name und Jahrzahl dabei weggeschnitten.
3 Die beiden Parallelstriche über dem Kopf entfernt.
Verst. I 70, II 18 M. — Bucc. II 30 M.

11 (W. 11, Bl. 236, M. 165, D. 11)

Titus van RiJn, Rembrandts Sohn. (Von Bartsch als Selbstbildnis
Rembrandts beschrieben).
Um 1652
Selten. Die Mehrzahl der Abdrücke auf Japanischem Papier
(**Abb. R. 47**).
Verst. I 70 M. — Bucc. II 860 M.

Die Benennung ist nur vermutungsweise nach der Ähnlichkeit mit
Rembrandt gegeben. Übrigens passt die Behandlungsweise des Blattes,
die auf die erste Hälfte der fünfziger Jahre weist, durchaus zu dem
Alter des vermutlich Dargestellten (Titus war 1641 geboren, somit
1652 etwa elf Jahre alt).

Derselbe Junge Mann ist auf einem Bildnis bei Lady Wallace als
etwa fünfzehnJährig, auf einem in der Eremitage als etwa siebzehn-
Jährig (?) und auf einem bei Captain Holford als etwa zwanzigJährig,
hier bereits mit einem kleinen Schnurrbart, dargestellt.

12 (W. 12, Bl. 215, M. 16, D. 12)

Selbstbildnis im Oval
Um 1631 (M. 1630)
Schülerarbeit. Nur im Britischen Museum und in Amsterdam.
Zwei Zustände.
1 Von der grössern Platte (**Abb. R. 48**).
2 Die Platte verkleinert.

Die Abbildung bei Dutuit nur nach der Kopie Flamengs.

13 (W. 13, Bl. 219, M. 22, D. 13)

Selbstbildnis, schreiend (R. à la bouche ouverte)
Bez. RHL 1630

Drei Zustände (der III. seit Rovinski).
1 Von der grösseren Platte (**Abb. R. 51**).
2 Die Platte verkleinert.
3 Die rechte Wange überarbeitet.
Verst. I 65 M. — Bucc. I 260 M.

Nach Blanc Vorstudie zu dem sitzenden Bettler B. 174, der den
gleichen Gemütsausdruck zeigt. Die bei B. 9 erwähnte Zeichnung im
Britischen Museum erscheint auch als eine Studie zu der vorliegenden
Radierung.

14 (W. 14, Bl. 225, M. 44, D. 14)

Selbstbildnis mit seitlich aufsteigender Pelzmütze (R. au bonnet
de fourrure inégal)
Bez. Œt 1631

Schülerarbeit. — Von Rovinski (Les élèves de R., Abb. 284)
unter Vliet eingereiht.

Zwei Zustände, seit Blanc.
1 Vor der Überarbeitung (**Abb. R. 54**).
2 An Mantel und Mütze mit dem Stichel hart aufgearbeitet.
Verst. 18 M. — Bucc. 88 M.

15 (W. 15, Bl. 222, M. 48, D. 15)

Selbstbildnis mit glatt herabfallendem Kragen (R. au collet
pendant)
Bez. RHL 1631

Vier Zustände, seit Middleton. (Die beiden ersten bei Blanc noch nicht
unterschieden. Bartsch führte noch keine Zustände an, sondern erwähnte nur die
Überarbeitung [3] in einer Anmerkung.)
1 Die Haare links reichen nur bis zur Nasenspitze (**Abb. R. 58**).
2 Über dem linken Ohr einige Horizontalstriche.
3 Roh überarbeitet, besonders am Gewande. Die Haare links reichen bis
 zum Munde hinab.
4 Das Licht auf dem rechten Backenknochen verringert. Die Platte ver-
 kleinert.
Verst. 24 M. — Bucc. I 294 M.

Schülerarbeit. Seymour Haden erklärte das Blatt für eine

schwache Arbeit Vliets, woher es Rovinski auch in dessen Werk ein-
gereiht hat (Les élèves de R., Abb. 283). Gleich der erste, offenbar
zu schwach geätzte, ·Zustand zeigt Ü b e r a r b e i t u n g e n m i t d e m
S t i c h e l an Mund, Nase, an den Augen und Haaren und im Gewande
links. Doch könnte es sich hierbei ursprünglich um eine Originalarbeit
Rembrandts gehandelt haben, von der keine Abdrücke erhalten sind.

Die Überarbeitung des III. Zustandes, wodurch das Haar weit
struppiger geworden, der Bart verstärkt und der Gesichtsausdruck ver-
ändert und älter gemacht worden ist, rührt, wie auch Middleton an-
nimmt, bestimmt nicht von Rembrandt her.

16 (W. 16, Bl. 223, M. 45, D. 16)

Selbstbildnis mit der dicken Pelzmütze (R. au bonnet rond et
fourré)

Bez. RHL 1631

Zwei Zustände seit Blanc? Rovinski leugnet die Verschiedenheiten (**Abb. R. 61**).
Verst. 17 M. — Bucc. 140 M.

Nach Dr. Sträters richtiger Bemerkung (die auch bei A. Jordan
im Repertor. XVI [1893] 301 vorkommt) u r s p r ü n g l i c h o h n e
M ü t z e g e p l a n t. So betrachtet zeigt sich eine grosse Ähnlichkeit
mit B. 8. Rembrandt steht hier im Übergange vom Jünglings- zum
Mannesalter, zu der Zeit, da er von Leiden nach Amsterdam über-
siedelte und dort sofort in die vorderste Reihe der zeitgenössischen
Künstler trat.

17 (W. 17, Bl. 229, M. 99, D. 17)

Selbstbildnis mit der Schärpe um den Hals

Bez. Rembrandt f. 1633

Zwei Zustände; roh überarbeitete Neudrucke bei B a s a n und dann bei
Bernard. — Der angebliche Zwischenzustand, in der Albertina, beruht nur auf
einem beschnittenen Abdruck des I. Rovinski IV. scheint nur auf eine Druck-
verschiedenheit zurückzuführen zu sein.

1 Von der grössern Platte; vor der Bezeichnung (**Abb. R. 62**).

2 Die Platte verkleinert; mit der Bezeichnung.

Verst. III 15 M. — Bucc. III 90 M.

Nur nach dem I. Zustand (in Amsterdam) richtig zu beurteilen. —
Erinnert in der Haltung an das Selbstbildnis von 1629 in Gotha.
(abgeb. bei Bode, Rembrandts früheste Thätigkeit, S. XI).

18 (W. 18, Bl. 231, M. 105, D. 18)

Selbstbildnis mit dem Säbel (R. au sabre flamboyant)

Bez. Rembrandt f. 1634

Zwei Zustände. Bartsch kannte den I. noch nicht. Der II. seit Blanc ge-
spalten, doch wohl mit Unrecht, da die hellen Flecke auf der rechten Backe (in
seinem und der Nachfolger II.) von dem Ausgedrucktsein der Platte an diesen
Stellen herrühren dürften; Rovinski vertauschte daher auch die Stellung dieser an-
geblichen Zustände.

1 Von der grössern Platte (**Abb. R. 66**).

2 Die Platte verkleinert, so dass das R des Namens nur noch zum Teil zu
 sehen ist.

Verst. 400 (I) und 30 M. — Bucc. 90 M.

19 (W. 19, Bl. 203, M. 128, .D. 19)

Rembrandt mit Saskia

Bez. Rembrandt f. 1636

Zwei Zustände, seit Rovinski (und Dr. Sträter), und Neudrucke von Basan
und Bernard (R. III).

1 Mit einem runden Strich über der rechten Braue Saskias.

2 Ohne diesen Strich (**Abb. R. 70**).

Verst. 80 und 36 M. — Bucc. 140 M.

In einer kleinen Zahl von Abdrücken ist betrügerischerweise die
Figur der Saskia zugedeckt und durch die der Mutter Rembrandts
(B. 349) ersetzt worden.

20 (W. 20, Bl. 233, M. 134, D. 20)

Selbstbildnis mit dem federgeschmückten Barett (R. au bonnet
orné d'une plume)

Bez. Rembrandt f. 1638

Neudrucke von Basan und Bernard.

Rovinski beschreibt einen I. Zustand in Berlin, der jedoch auf einer Fäl-
schung beruhen dürfte. — Ebenso wenig scheint der von Blanc aufgeführte
II. Zustand vorhanden zu sein. — (**Abb. R. 73**).

Verst. 30 M. — Bucc. 170 M.

Blanc hebt sehr gut die technischen Vorzüge dieses Blattes her-
vor, das er Radierern zum Studium empfiehlt. — Der Katalog der
Bostoner Rembrandt-Ausstellung (1887) dagegen (Nr. 160) bezeichnet

das Blatt als ein awkward and ugly portrait, und fährt (inbezug auf die untere Hälfte) fort: Note the wooden stump of a hand, the unintelligent way in which the folds of the cloak are indicated, and the clumsiness with which the ornaments on the cloak are etched. — Trotz dieser Ausstellungen im Einzelnen bleibt Blancs Bemerkung doch zu recht bestehen.

21 (W. 21, Bl. 234, M. 137, D. 21)
Selbstbildnis mit dem aufgelehnten Arm (R. appuyé)
Bez. Rembrandt f. 1639

Zwei Zustände, seit Claussin.
1 Der Unterrand des Baretts reicht nur bis zu den Haaren (**Abb. R. 75**)
2 Er reicht darüber hinaus.
Der III. Zustand von Wilson und 'Blanc scheint nicht zu bestehen.
Verst. I 500, II 45 M. — Bucc. I 2700 M. — Didot I 4600 M.

Auf dem Exemplare des I. Zustandes im Britischen Museum (Abb. R. 76) hat Rembrandt am Mauerwerk rechts sowie rechts an der Kappe in Kreide einige Änderungen angegeben, die Jedoch nicht zur Verwendung gekommen sind. Nach Rovinski sollen noch andre Exemplare dieses Zustandes in Kreide überzeichnet sein.
Dieses ist das schönste der Selbstbildnisse des Künstlers. Stellenweise ist es mit der kalten Nadel in Wirkung gesetzt, so z. B. am obern Teil des Mantels, in den Rissen der Brüstung. Eine Reihe leichter paralleler Strichlagen ist mit dem Grabstichel ausgeführt, um einzelne Teile zurücktreten zu lassen, so z. B. am Pelzwerk des rechten Arms.
Die etwas zurechtgestutzte und absichtlich repräsentierende Haltung ist nach Hofstede de Groot (Nederl. Spectator 1893 Nr. 52) auf das Vorbild des Raphaelschen Castiglione - Bildnisses zurückzuführen, das Rembrandt flüchtig kopiert hat (Federzeichnung in der Albertina), als es in demselben Jahre 1639, wo seine Radierung entstand, zu Amsterdam versteigert wurde (mit Abbildung auch im Jahrbuch der K. Preuss. Kunstsamml. XV, 180 f.).

22 (W. 22, Bl. 235, M. 160, D. 22)
Selbstbildnis, zeichnend (R. dessinant)
Bez. Rembrandt f. 1648

Fünf Zustände (deren II. bei Bartsch noch fehlte) und die Überarbeitung von Basan, die auch bei Bernard (Bl. u. R. X). Die Platte soll noch vorhanden sein[*]).

1 Vor der Bezeichnung (**Abb. R. 81**). — (Von den drei Zuständen, die hierbei Blanc und Rovinski nach Claussin unterscheiden wollen, beruht der angeblich I. durch den starken Plattengrat ausserst wirkungsvolle [in der Wiener Hofbibliothek; aus der Sammlung Bernard stammend?], der im Gesicht, am Gewand, am Tische viel Fehlstellen zeigt, wahrscheinlich nur auf der Sorglosigkeit des Abdrucks; der angeblich II. [im Britischen Museum] zeigt keine Unterscheidungsmerkmale von dem gewöhnlichen Zustand). — Die beiden Zwischenzustände, die Blanc als IV. und V. nach Claussin beschreibt, scheinen nicht vorhanden zu sein.

2 Mit der Bezeichnung. Nur die linke Hand schattiert.

3 Auch die rechte Hand schattiert. Vor der Landschaft. (Der bei Verstolk beschriebne Zwischenzustand, Bl. VIII, Middl. u. Dut. IV, R. VI, scheint nicht vorhanden zu sein).

4 Mit der Landschaft.

5 Beide Schultern mit Horizontalstrichen bedeckt (**Abb. R. 85**). (Der angeblich folgende Zustand, R. IX, Middl. u. Dut. VII, worin das Gesicht und die rechte Hand hell erscheinen, durfte nur darauf beruhen, dass die Platte ausgedruckt war; Middleton führt freilich Kreuzlagen auf dem rechten Ärmel etc. als Unterscheidungsmerkmal auf.)

Verst. III 280, VI 140 M. — Bucc. VI 1600 M. — Holf. III 5600 M.

Der I. Zustand weit malerischer als alle folgenden, in der Modellierung des Kopfes reicher und im Ausdruck besser. R. S. Köhler im Katalog der Bostoner Ausstellung S. VIII fragt mit Recht: Did the acid do any of the work? Or is it dry-point throughout, strengthened here and there by the graver? — Wohl unter wesentlicher Verwendung des Stichels, namentlich beim Gewande, entstanden. Die Falten des Gewandes durch einige sehr kräftige Striche mittels

[*])	Rov.	Dut.	Middl.	Bl.	Bartsch
—	I			I	
—	II			II	
1)	III			III	I
—				IV	
—				V	
2)	IV	II	II	VI	—
3)	V	III	III	VII	II
—	VI	IV	IV	VIII	
4)	VII	V	V		III
5)	VIII	VI	VI	IX	IV
—	IX	VII	VII		

der kalten Nadel in Wirkung gesetzt. Beide Hände sowie das Hemd sind noch ganz weiss. Schon hier treten die Spuren einer früher radierten Darstellung von nahezu kreisrunder Form, die bis in die spätesten Abdrücke hinein sichtbar bleiben, auf dem Papier und dem Buche, unter der rechten Hand, hervor. Unten rechts erkennt man mit Mühe die Bezeichnung: Rembrandt f. 1456 (soll wohl heissen 1645), die nicht mit der des II. Zustandes zu verwechseln ist. Exemplare dieses I. Zustands befinden sich, ausser in Wien und London, in Paris, Amsterdam, beim Baron Edm. Rotschild; ehemals auch in der Sammlung Holford.

Der II. ist der erste vollendete. Mit Hilfe des Grabstichels sind der Hintergrund wie die Vorderseite des Tisches gleichmässig dunkel gemacht, die linke Hand und der Hemdkragen sind schattiert, die Augenlider schärfer umrissen worden.

Im III. ist auch die rechte Hand schattiert, und ausserdem sind mit der kalten Nadel fast horizontale Strichlagen an der linken Schulter und der rechten Schläfe angebracht. Middleton hält diesen Zustand mit Recht für den letzten von Rembrandt selbst überarbeiteten.

Die Landschaft sowie die Horizontalschraffierung des Fensterpfostens im IV. sind von andrer Hand mit der kalten Nadel hinzugefügt.

Die mit der kalten Nadel ausgeführten Horizontalstriche auf beiden Schultern, im V., lassen die Kleidung wie einen Rock mit ärmellosem Überwurf darüber erscheinen.

In den spätern Abdrücken sind Ausdruck und Haltung ganz verloren gegangen.

Dieses Blatt bietet das treueste Abbild der Persönlichkeit des Künstlers. Es stellt ihn auf dem Höhepunkte seines Wirkens dar, mit den Spuren des überstandnen Leidens und bereits mit Anzeichen des herannahenden Alters. Trotzdem Haltung und Kleidung von vollkommenster Schlichtheit sind, ist hier eine malerische Wirkung von äusserster Kraft erzielt.

23 (W. 23, Bl. 232, M. 111, D. 23)
Selbstbildnis mit dem Federbusch (R. au sabre et à l'aigrette; von Bartsch nach dem II. Zustande R. dans un ovale benannt)
Bez. Rembrandt f. 1634 (vom II. Zustande an)

Drei Zustände. Der IV. von Middleton (Brustbild im Rechteck) ist nicht wiedergefunden worden. Rovinski führt noch einen aufgearbeiteten Neudruck (als IV.) an.

1 Kniestück (**Abb. R. 88**).

2 Brustbild im Oval, mit Ecken.

3 Die Ecken entfernt.

Verst. I 1800, II 85, III 20 M. — Bucc. II 920 M. — Holf. I 40 000 M. (Bar. Rothschild).

Von dem I. Zustande sind nur vier Abdrücke bekannt.

Die bei der Verkleinerung erfolgte Überarbeitung (II) hält Middleton nicht für eine Arbeit Rembrandts. Dr. Sträter dagegen ist der entgegengesetzten Ansicht und meint nur, Rembrandt sei bei der Überarbeitung, namentlich des Mantels, zu weit gegangen.

Wegen der auf der rechten Backe befindlichen Warze, die auf keinem andern Selbstbildnisse Rembrandts zu sehen ist, schied Blanc das Blatt aus der Zahl der Selbstbildnisse aus. Doch wird es sich hierbei wohl bloss um eine willkürliche Zuthat gehandelt haben.

24 (W. 24, Bl. 226, M. 27, D. 24)

Selbstbildnis in Pelzmütze und Pelzrock (R. au bonnet fourré et à l'habit blanc [?])

Bez. RHL 1630

Fünf Zustände, seit Middleton. (Bartsch kannte die beiden ersten noch nicht und unterschied die folgenden nicht untereinander. Claussin und Blanc war der III. noch unbekannt.)

1 Ohne Schlagschatten, wie der folgende. Von der grössern Platte. (**Abb. R. 92**).

2 Die Platte verkleinert.

3 Der Schlagschatten hinzugefügt.

4 Das Untergewand mit horizontalen Strichen schattiert.

5 Dasselbe nochmals überarbeitet.

Verst. III 18, IV 8 M. — Bucc. II 250 M.

Ursprünglich ohne Mütze gedacht (s. auch A. Jordan im Repertor. XVI [1893] 301).

Die beiden ersten Zustände zeigen einen ganz andern Ausdruck als die spätern. — Der I., mit der Bezeichnung unten (statt wie vom II. ab oben links), nur in Amsterdam.

Die Überarbeitungen mit dem Stichel vom III. an, wobei das rechte Auge verändert und der ursprünglich gedrückte Ausdruck in

einen ziemlich nichtssagenden verwandelt worden ist, sind vielleicht nicht auf Rembrandt selbst zurückzuführen.

Rovinski (Les élèves de Rembrandt, Abb. 286) reiht das Blatt, wohl nur infolge eines Versehens, dem Werke Vliets ein.

25 (W. 25, Bl. 220, M. 49, D. 25)
Selbstbildnis, düster blickend (R. aux yeux louches)
Bez. RHL 1631
S c h ü l e r a r b e i t. — Von Rovinski (Les élèves de R., Abb. 288) unter Vliet eingereiht.

Drei Zustände, seit Blanc. (Bartsch unterschied noch nicht den I. vom II).
1 Wie der folgende von der grössern Platte. Mit einigen weissen Stellen auf der linken Backe (**Abb. R. 97**).
2 Diese Fehlstellen überarbeitet.
3 Die Platte verkleinert. Die Bezeichnung weggeschnitten.
Verst. I 40 M. — Fehlte bei Bucc.

Middleton ist der Ansicht, dass wenigstens der I. Zustand, der sich im Britischen Museum, in Berlin und in Haarlem befindet, ein Werk Rembrandts sei. — A. Jordan (Repertor. XVI [1893] 302) erwähnt die Möglichkeit, dass es sich hierbei um die Überarbeitung einer ursprünglich viel feinern Platte handle, da der jetzige I. Zustand so grob erscheine, wie sonst ein IV. oder V.

26 (W. 26, Bl. 216, M. 133, D. 26)
Selbstbildnis mit der flachen Kappe (R. au bonnet plat)
Bez. (von andrer Hand) Rembrandt (im II. Zustand)
Um 1638

Zwei Zustände, der II. auch bei B a s a n.
1 Vor dem Namen (**Abb. R. 101**).
2 Mit demselben.
Verst. I 14 M. — Bucc. I 90, II 45 M.

Die Jahrzahl 163., die Vosmaer auf dem Amsterdamer Abdruck deutlich gesehen haben will, ist daselbst nicht zu finden. Derselbe Vosmaer betrachtet das Blatt mit Unrecht als zweifelhaft.

27 (W. 27, Bl. 205, M. 26, D. 27)
Selbstbildnis mit dem Haarschopf (R. aux cheveux crépus et au toupillon élevé)

Bez. RH (?) 1630. Doch ist die Bezeichnung und Datierung wohl später aufgesetzt. — Das Blatt scheint um 1628 entstanden zu sein.

Nur im Britischen Museum, in Haarlem und in der Wiener Hofbibliothek.

Verst. 45 M. — Fehlte bei Bucc.

II. Klasse. Altes Testament

28 (W. 35, Bl. 1, M. 206, D. 35)

Adam und Eva

Bez. Rembrandt f. 1638

Zwei Zustände, und Neudrucke von Basan und Bernard.

1 Vor der Überarbeitung.

2 Der Umriss des Erdhügels hinter Adam mit dem Stichel bestimmt umrissen (**Abb. R. 107**).

Der III. Zustand bei Blanc und Dutuit ist auf eine Zufälligkeit des Drucks zurückzuführen.

Verst. I 80, (II) 45 M. — Bucc. I (Bl. II) 110 M.

Der I. Zustand nur in der Wiener Hofbibliothek und im Britischen Museum. Auf letztrem Abdruck (von Verstolk) links ein Baumstamm von Rembrandt mit Tusche eingezeichnet.

Amand-Durand gibt die täuschende Kopie wieder; ebenso Blanc in der Ausgabe von 1873 (in der von 1880 dagegen das Original).

Sehr gute Charakteristik der Behandlung des Nackten bei Blanc.

Für den Elefanten die Zeichnungen von 1637 bei G. Salting in London und in der Albertina zu vergleichen.

Bemerkenswert als vorübergehender Versuch, mit Hilfe rundlicher Kreuzlagen eine dem Stich ähnliche geschlossne Behandlung zu erzielen.

Die Darstellung ist nicht als eine Parodie zu fassen, sondern als die Wiedergabe des ersten Menschenpaares in einem noch halb tierischen, jedoch der Vervollkommnung fähigen Zustande.

29 (W. 36, Bl. 2, M. 250, D. 36)

Abraham die Engel bewirtend

Bez. Rembrandt f. 1656

Die frühen Abzüge voll Grat, auf Japanischem Papier (**Abb. R. 108**).
Verst. 18 M. — Bucc. 145 M.

Ein dieser Darstellung ähnliches, von 1646 datiertes Gemälde
befand sich nach Smith (Nr. 2) seiner Zeit in England.

Hofstede de Groot glaubt den Einfluss indischer Miniaturen hier
zu erkennen; der von vorn gesehene Engel hat thatsächlich etwas
Befremdendes. Im Jahrbuch d. K. Preuss. Kunstsamml. XV, 177 f.
teilt er mit, dass eine Zeichnung Rembrandts nach einer indo-per-
sischen Deckfarbenmalerei, vier Orientalen unter einem Baume sitzend,
in der Sammlung Malcolm (1767 von S. Watts gestochen) thatsächlich
das Prototyp dieser Radierung bilde.

30 (W. 37, Bl. 3, M. 204, D. 37)
Hagars Verstossung
Bez. Rembrandt f. 1637
Mit einiger **Kaltnadelarbeit** (**Abb. R. 109**).
Verst. 35 M. — Bucc. 140 M. (nicht sehr gut).

Gegenseitige Zeichnung im Britischen Museum, Studie zu der
Radierung, doch vielfach von ihr abweichend.

31 (W. —, Bl. —, M. —, D. —)
Hagars Verstossung
Nicht von Rembrandt (**Abb. R. 110**). — Von Rovinski (Les
élèves de R., Abb. 163) unter Livens eingereiht.
In Amsterdam.

32 (W. —, Bl. —, M. —, D. —)
Hagars Verstossung
Nicht von Rembrandt (**Abb. R. 111**).
In Amsterdam, Paris u. s. w.

33 (W. 135*, Bl. 4, M. 203, D. 38)
Abraham Isaak liebkosend
Bez. Rembrandt f. — Um 1636
Zwei Zustände, bei Blanc und Rovinski; der II. bei Basan.
1 Vor dem Stichelglitscher (**Abb. R. 112**).

2 Mit dem Stichelglitscher über der Schulter des Kindes. (Dutuit sah darin irrigerweise das Kennzeichen eines frühern Zustandes.)
Verst. 55 M. — Bucc. I 180 M.

Mit einiger Kaltnadelarbeit.
Middletons Vermutung, dass das Blatt von Bol herrühre, erscheint grundlos.

A. Jordan (Repertor. XVI [1893] 301 Anm.) meint, das Blatt sei auf Grund einer Zeichnung in der Albertina (Braun 672) eher als Jakob und Benjamin zu bezeichnen.

34 (W. 38, Bl. 5, M. 220, D. 39)
Abraham mit Isaak sprechend
Bez. Rembrant 1645

Neudrucke bei Basan.
Dutuits I. Zustand besteht nur darin, dass die Plattenränder uneben, die Ecken spitz sind und der Grund nicht gereinigt ist (**Abb. R. 114**).
Verst. 50 M. — Bucc. 380 M.

Teilweise mit der kalten Nadel in Wirkung gesetzt.
Der auch von Dutuit geteilte Zweifel, ob das Blatt von Rembrandt ausgeführt sei, entbehrt jeglichen Grundes.

Dieses Blatt bezeichnet bei Rembrandt den Beginn einer reichern, mehr farbigen Darstellungsweise.

35 (W. 39, Bl. 6, M. 246, D. 40)
Abrahams Opfer
Bez. Rembrandt f. 1655
Die frühen Abdrücke voll Grat (**Abb. R. 115**).
Verst. 25 M. — Bucc. 120 M.

Nach Seymour Haden soll die Komposition Eeckhout angehören!
Rembrandt hat hier den Stoff, von allen seinen Vorgängern abweichend, in durchaus originaler Weise erfasst. Es ist eine seiner am meisten abgerundeten Schöpfungen. Bei ungemein packender Auffassung des Momentanen ist der Gegenstand mit tiefster Innerlichkeit dargestellt und wirkt monumental durch die Grösse und Schlichtheit der Schilderung.

36 (W. 40, Bl. 8, M. 247, D. 47)

Vier Darstellungen zu einem spanischen Buche

a) Die Statue Nebukadnezars

b) Die Jakobsleiter

c) David und Goliath

d) Die Vision Daniels (nach Dutuit; nicht dieJenige Ezechiels,
wie bis dahin angenommen worden war)

Bez. Rembrandt f. 1655, auf Jeder der vier Darstellungen.

Zu dem in dem gleichen Jahre erschienenen Buche seines
Freundes Manasse ben Israel: Piedra gloriosa.

Drei Zustände der unzerschnittnen Platte (der I. war Bartsch noch
unbekannt).

1 a) ohne die Bezeichnung; die obre rechte Ecke ganz weiss (Abb. R.
118). Nur ein Abdruck dieses (obern linken) Teils der Platte (in Paris)
bekannt, aber keine Abdrücke der ganzen Platte.

2 a) die Statue, wie im vorigen, sowohl am Ober- wie am Unterschenkel
gebrochen, doch bereits mit der Bezeichnung; b) nur der obre Teil der
Leiter sichtbar; c) der Umriss des Berges rechts unterbrochen; d) die
hellen Strahlen reichen nicht bis nach unten (**Abb. R. 116**).

3 a) nur die Unterschenkel der Statue gebrochen; b) auch der untre Teil
der Leiter sichtbar; c) der Umriss des Berges rechts zusammenhängend;
d) die beiden Strahlen reichen bis nach unten (Abb. R. 117).

Zustände der einzelnen Darstellungen nach der Zerschneidung der
Platte

a) 4 Das Stirnband zeigt zwei Falten statt einer (Bartsch noch unbekannt).

5 Mit eingestochnen Völkernamen auf den Gliedern.

b) (1 und 2 = unzerschnitten 2 und 3).

3 Nicht nur die Seitenstangen sondern auch die Sprossen der Leiter bis
nach unten fortgeführt.

c) (1 und 2 = unzerschnitten 2 und 3).

3 Auf der Mitte des Schildes eine Kreuzschraffierung.

Rovinski IV von ihm selbst als Fälschung bezeichnet.

d) (1 und 2 = unzerschnitten 2 und 3).

3 Von der zerschnittnen Platte, sonst keine Unterschiede.

Verst. I 550 M. — Bucc. I 700 M.

Von der unzerschnittnen Platte sind nur wenige Abzüge gemacht
worden, meist auf Japanischem Papier, auch auf Pergament. Abdrücke
des mit der kalten Nadel überarbeiteten II. Zustandes im Briti-
schen Museum (zwei, deren einer auf Pergament), in Amsterdam, in
der Albertina (auf Pergament), bei Baron Edm. Rothschild.

Auf dem Abdruck des IV. Zustandes von a), in Paris, hat Rembrandt die Namen, die im V. eingestochen sind, eingeschrieben.

Den zahlreichen und durchgreifenden Veränderungen nach zu schliessen, die die Darstellungen erfahren, scheinen sie den Beifall des Verfassers des Buches nicht gefunden zu haben. Ein Exemplar des Buches bei Dutuit. — Später, Dutuits Vermutung zufolge erst nach Manasses Tode (1657), wurden veränderte Kopieen dieser Blätter zur Illustrierung des Buches verwendet. — Ein Exemplar des Buches, mit diesen Kopieen, befand sich in der Sammlung Didot.

37 (W. 41, Bl. 9, M. 205, D. 41)
Joseph seine Träume erzählend
Bez. Rembrandt *) f. 1638

Drei Zustände (der I. erst seit Dutuit) und die Überarbeitung von B a s a n (R. IV).

1 Mit der Strichlage vor der Backe der lesenden Frau. Wie der folgende mit dem weissen Gesicht des Mannes im Turban in der Mitte. Bei Dutuit und Bar. Edm. Rothschild.

2 Die Strichlage entfernt (**Abb. R. 131**).

3 Das Gesicht des Mannes im Turban ganz beschattet.

Verst. I 170, II 25 M. — Bucc. I 320 M.

Der Zustand mit dem unbeschatteten Gesicht (au visage blanc, I und II) war zu Rembrandts Zeit als Merkwürdigkeit sehr gesucht.

Gegenseitige Olskizze, grau in grau, datiert 163. (nach Bode, Studien, um 1633) in der Sammlung Six zu Amsterdam, sehr breit auf die Gesamtwirkung hin behandelt, doch voll Ausdruck und Leben. In der Komposition im wesentlichen übereinstimmend, doch in den Stellungen der Figuren teilweise anders. Die Radierung, nach Vosmaers Bemerkung, noch lebendiger und geschlossner in den Beziehungen der Figuren zueinander.

Prächtige gegenseitige Röthelstudie von 1631 zu dem sitzenden Jakob im Berliner Kabinett; eine zweite Röthelstudie nach demselben Modell ehemals in der Sammlung Mitchell; eine dritte, Kniestück leicht nach rechts gewendet, bezeichnet RHL 1630, bei Mr. Heseltine

*) Der Bostoner Katalog (Museum of Fine Arts, Print Department. Exhibition of the Etched Work of Rembrandt ... Boston 1887, 8o) Nr. 158 glaubt „Rembrant" lesen zu sollen.

in London; eine vierte Studie, in schwarzer Kreide, im Taylor-Museum
zu Haarlem.

38 (W. 42, Bl. 10, M. 189, D. 42)

Jakob den Tod Josephs beklagend

Bez. Rembrant. van. RiJn. fe. — Um 1633 (**Abb. R. 134**).

Rovinski führt einen überarbeiteten II. Zustand an.

Verst. 55 M. — Bucc. 260 M.

Vielfach, doch mit Unrecht, angezweifelt. Middleton meint, das
Blatt könne von Vliet sein. Er nimmt an, Vliet habe zuerst die eine
der Radierungen, die sonst als Kopieen nach diesem Blatt aufgeführt
werden, nach einer Zeichnung Rembrandts gefertigt und dann, auf
Grund Rembrandtscher Korrekturen, das vorliegende Blatt als eine
verbesserte Wiederholung ausgeführt. Doch entspricht die Stechweise
wenig der Vlietschen.

Rembrandt, der das Blatt unter seinem Namen ausgehen liess,
wird auch dessen Ausführung in der Hauptsache überwacht
haben.

39 (W. 43, Bl. 11, M. 192, D. 43)

Joseph und Potiphars Weib

Bez. Rembrandt f. 1634

Zwei Zustände (seit Blanc) und die Überarbeitung von Basan (R. III). Ro-
vinski führt noch eine weitere Überarbeitung (als IV.) an. — Die Platte soll noch
vorhanden sein.

 1 Vor der Überarbeitung.

 2 Der Hintergrund überarbeitet (**Abb. R. 137**).

 Verst. 17 M. — Bucc. 60 M.

Der Hintergrund wirkt im II. Zustande schwer.

40 (W. 44, Bl. 12, M. 228, D. 48)

Der Triumph des Mardochäus

Um 1640 (M. 1651)

Nur Blanc führt eine spätre Überarbeitung (II) an.

 Verst. 100 M. — Bucc. 800 M.

Über leichter Vorätzung mit der kalten Nadel gearbeitet.

Die ganz frühen Abdrücke leicht fleckig und klatschig, weil mit
Grat überladen (wie der I. Zustand des Hundertguldenblatts).

Der Bostoner Ausstellungskatalog, Nr. 171, glaubt in den beiden Personen auf dem Balkon Rembrandt und dessen Frau zu erkennen, doch wohl ohne Grund.

41 (W. 45, Bl. 13, M. 232, D. 44)
David betend

Bez. Rembrandt f. 1652

Zwei Zustände, seit Blanc, und die Überarbeitung von Basan (R. III).
1 Mit einer kleinen weissen Stelle oben am linken Rande (Abb. R. 140).
2 Diese Stelle überarbeitet.
Verst. 10 M. — Bucc. 30 M.

Die Rötelskizze im Louvre, mit einigen kühnen Strichen in Schwarz in den Schatten, die Dutuit mit diesem Blatt in Verbindung bringt, gehört den dreissiger Jahren an und stellt den heiligen Hieronymus dar.

42 (W. 46, Bl. 15, M. 226. D. 45)
Der blinde Tobias

Bez. Rembrandt f. 1651

Bei Middleton und Dutuit zwei Zustände, die jedoch nur auf Zufälligkeiten des Drucks beruhen. — Rovinskis zwei Zustände beruhen nur darauf, dass in seinem I. der Grund noch ungereinigt ist (Abb. R. 142).
Verst. 12 M. — Bucc. 130 M.

Frühe Drucke mit Grat.

43 (W. 48, Bl. 16, M. 213, D. 46)
Der Engel vor der Familie des Tobias verschwindend

Bez. Rembrandt f. 1641

Zwei Zustände, seit Blanc; der II. die Überarbeitung von Basan. Rovinski führt noch eine weitere Überarbeitung, von Watelet, an (als IV).
1 Mit den Strichlagen auf dem Kopftuch der Frau des Tobias, die im II. fehlen. — Rovinski spaltet diesen Zustand nach dem Vorgange von Claussin, dessen Reihenfolge er jedoch umkehrt. Die Verschiedenheiten dürften aber bloss im Druck begründet sein (Abb. R. 144).
2 Unten links und sonst einige Strichlagen hinzugekommen.
Verst. I 150, II 20 M. — Bucc. II 90 M.

In einigen Schattenteilen die kalte Nadel zuhilfe genommen.
Der I. Zustand ist der einzige, der das Blatt in seiner farbigen Wirkung ganz zur Geltung kommen lässt.

Die von Blanc wiedergegebne Federzeichnung gehört nicht zur
Radierung; ein Gemälde gleichen Inhalts von 1637 im Louvre.

Bol benutzte die Figur des Jungen Tobias in seiner Radierung
des Gideon, B. 2.

III. Klasse. Neues Testament

44 (W. 49, Bl. 17, M. 191, D. 49)
Die Verkündigung an die Hirten

Bez. Rembrandt f. 1634

Drei Zustände (deren I. bei Bartsch noch fehlt) und die Überarbeitung von
Basan (R. IV).

1 Unvollendeter Probedruck vor der Bezeichnung.

2 Mit der Bezeichnung. Der obre Teil des Baumstumpfs in der Mitte
noch nicht mit einer Strichlage überzogen. (Eine weitere Veranderung
dieses Zustandes, die Blanc nach Wilson als III. anfuhrt, scheint nicht
vorhanden zu sein.) (**Abb. R. 15o**).

3 Mit dieser Strichlage (Bl. IV).

Verst. III 250 M. — Bucc. III 1700 M.

Der Probedruck (I), nur in Dresden und im Britischen Museum,
mit bloss angelegten Figuren (Abb. R. 149), zeigt einen ganz andern
Lichteffekt als die beiden folgenden. Die vom Himmel ausströmende
Helligkeit ist auf ihm noch ungleich grösser, woher auch der ganze
nutre Teil, namentlich der Baumstumpf sowie der Zaun dahinter, ganz
hell beleuchtet erscheinen. Diese Stärke der Lichtgegensätze scheint
nicht bloss in dem Umstand begründet zu sein, dass die Arbeit noch
nicht weiter gediehen war, sondern auf einer ursprünglichen Ab-
sicht zu beruhen. — Rembrandts ungemeine Treffsicherheit lässt sich
aus dem Umstande ermessen, dass er in den spätern Zuständen die
hier scheinbar flüchtig hingeworfnen Umrisse der stark bewegten Tiere
ohne die geringste Änderung beibehielt, indem er sie einfach nur
ausfüllte.

Im II. Zustande, der noch nicht ganz vollendet ist (im Britischen
Museum, in Amsterdam und in der Wiener Hofbibliothek), ist das
Licht auf die beiden entgegengesetzten Ecken, links oben und rechts
unten, konzentriert.

Im III. Zustand ist der Vordergrund, und wohl auch manches

in der Ferne, mit dem Grabstichel abgetönt. In den guten Ab-
drücken sind die Bogen der Brücke sowie die Landschaft links jen-
seits des Wassers noch deutlich zu sehen. Als das schönste Exemplar
dieser Abdrucksgattung bezeichnet Dutuit das im Besitz des Barons
Edm. Rotschild in Paris befindliche, das 1877 im Burlington Club
ausgestellt war und ehemals St. John Dent gehört hatte.

Dieses Blatt ist das Meisterwerk Rembrandts aus der Mitte der
dreissiger Jahre. Zum erstenmal verwendet er hier in bewusster Weise
das Halbdunkel und zwar so, dass er die Komposition auf dem Gegen-
satze des Lichts zum Dunkel aufbaut.

45 (W. 50, Bl .18, M. 238, D. 50)
Die Anbetung der Hirten, mit der Lampe (La nativité)
Bez. Rembrandt f. — Um 1654

Zwei Zustände und die Überarbeitung von Basan (R. III).
1 Mit einer weissen Stelle am Oberrande gegen rechts (**Abb. R. 153**). — Die
 ersten Abzuge noch mit spitzen Ecken (Dr. Sträter).
2 Diese Stelle uberarbeitet.

Verst. 8 M. — Bucc. I 50 M.

Blanc hält das Blatt für unvollendet. Es fragt sich aber, ob der
Kunstler es nicht absichtlich in diesem Stande belassen hat, da der
starke, freilich durch das bescheidne Lämpchen nicht genügend be-
gründete Lichteffekt sich als besonders günstig erweist. — Man muss
das Blatt in ganz zarten Exemplaren des I. Zustandes, wie z. B. dem
des Britischen Museums, sehen.

Dieses Blatt bildet zusammen mit B. 47, 55, 60, 63 und 64
eine Folge von Darstellungen aus der Kindheitsgeschichte Christi, die
schlicht und lieblich in der Auffassung und zugleich mustergültig durch
die Durchsichtigkeit der Technik sind.

46 (W. 51, Bl. 19, M. 230, D. 51)
Die Anbetung der Hirten, bei Laternenschein
Um 1652

Sechs Zustände (die vier ersten bei Bartsch noch ungetrennt) und die Uber-
arbeitung von Basan (R. VII); auch bei Bernard.
1 Wie die drei folgenden ohne den Plankenzaun. Das Kissen noch teil-
 weise weiss.

2 Das Kissen ganz mit Strichlagen bedeckt.

3 Mit schmalem Stirnband am Kopfe der Maria (**Abb. R. 156**).

4 Der obre Umriss des Ármels der Maria mittels eines doppelten statt eines einfachen Striches gebildet.

5 Mit dem Plankenzaun.

6 Dessen Bretter deutlich geschieden.

Verst. I 60 M. — Bucc. I 60 M.

Anfangs (I) war das Licht hinter Joseph zu stark (Abb. R. 155); das wurde im II. gedämpft; im III. ist der Lichteffekt am einheitlichsten durchgeführt (Abb. R. 158, verkleinert).

Vom IV. an, also noch vor Anbringung des Plankenzauns, vergröbern sich die Überarbeitungen, die Middleton mit Recht n i c h t m e h r R e m b r a n d t zuschreibt.

Es erscheint unbegreiflich, wie Blanc die Urheberschaft Rembrandts, wenn auch nur andeutungsweise, in Frage stellen konnte.

47 (W. 52, Bl. 20, M. 239, D. 52)

Die Beschneidung, in Breitformat

Bez. Rembrandt f. 1654

Zwei Zustände, seit Blanc; der II. bei Basan.

1 Mit einer weissen Stelle in der Mitte des Oberrandes (die ersten Abzuge mit spitzen Ecken) (**Abb. R. 162**).

2 Diese Stelle überarbeitet.

Verst. 18 M. — Bucc. I 50 M.

Zu der Folge B. 45 u. s. w. gehörend.

48 (W. 53, Bl. 21, M. 179, D. 53)

Die kleine Beschneidung

Um 1630 (**Abb. R. 164**)

Verst. 28 M. — Bucc. 50 M.

Gehört mit zwei andern Darstellungen aus der Kindheitsgeschichte Christi, B. 51 und 66, zusammen. Alle drei streben eine bildmässige Geschlossenheit an, als wenn sie nach Gemälden gefertigt wären.

49 (W. 54, Bl. 22, M. 208, D. 54)

Die Darstellung im Tempel, in Breitformat

Um 1639 (Michel um 1641)

Drei Zustände, deren letzter die Überarbeitung von Basan, die auch bei Bernard.

1 Simeon barhaupt (**Abb. R. 165**).

2 Derselbe trägt ein Kalottchen. Mit weissen Stellen im Oberrande. (Dutuit zerlegt diesen Zustand, nach dem Vorgange Claussins, in zwei, deren früherer jedoch nicht vorhanden zu sein scheint.)

3 Die weissen Stellen überarbeitet.

Alle Schriftsteller, ausser Rovinski, führen noch einen vierten (wo, nach Bartsch, Simeon einen Turban trägt) an; doch scheint es sich hierbei um eine Fälschung zu handeln.

Verst. I 120, II 30 M. — Bucc. I 600, II 30 M.

Das Blatt ist nicht ganz vollendet. In den Hauptfiguren mittels der kalten Nadel in Wirkung gesetzt. Doch ist die Radierung gleich im ersten Zustande kraftlos, was Middleton auf die Natur des Metalls, nicht auf die Art der Arbeit zurückführt. Joseph schon hier mit dem Stichel überarbeitet.

Im II. stark mit der kalten Nadel aufgearbeiteten Zustande ist der Bart Josephs wesentlich verkürzt.

50 (W. 55, Bl. 23, M. 243, D. 55)
Die Darstellung im Tempel, in Hochformat (dite en manière noire)
Um 1654

Verst. 160 M. — Bucc. 840 M.

Wesentlich Radierung, mit Zuhilfenahme des Stichels bei der Architektur links, der Decke des Kindes u. s. w. (**Abb. R. 168**).

Bei den spätern Abdrücken (meist auf Japanischem Papier) wurde die Farbe stark aufgetragen.

Bildet mit B. 83, 86 und 87 eine Folge aus der Leidensgeschichte Christi, die zu den ergreifendsten Schöpfungen des Meisters gehört.

51 (W. 56, Bl. 24, M. 178, D. 56)
Die kleine Darstellung im Tempel (dite avec l'ange)
Bez. RHL 1630

Zwei Zustände.

1 Von der grössern Platte (**Abb. R. 169**).

2 Die Platte — doch nicht die Darstellung — oben verkleinert.

Verst. 11 M. — Bucc. II 36 M.

Der erste, im Druck weit kräftigere Zustand in Amsterdam und im Britischen Museum.

Gehört zu der Folge B. 48 u. s. w.

52 (W. 57, Bl. 25, M. 184, D. 57)

Die kleine Flucht nach Ägypten

Bez. Rembrandt inventor et fecit. 1633

Zwei Zustände.

1 Vor den folgenden Arbeiten (**Abb. R. 171**).
2 Links und rechts oben feine horizontale Strichlagen.

Verst. I 35 M. — Bucc. I 110 und 50 M

Im I. Zustande hatte sich die Ätzflüssigkeit ziemlich stark durchgefressen, wodurch der obre Teil das Aussehen einer Aquatinta-Arbeit erhielt.

Durch die, n i c h t v o n R e m b r a n d t herrührende Überarbeitung (II) wurde der Ausdruck der Maria hart und puppenhaft, namentlich in den Augen.

Seymour Haden S. 34 meint, das Blatt sei von Bol (der damals erst sechzehn Jahr alt war) nach einer Zeichnung Lastmans ausgeführt. Middleton lässt Rembrandt wenigstens die Komposition, während die Ausführung, seiner Ansicht nach, einem Schüler, vielleicht Bol, angehört. Dutuit dagegen lässt wiederum Rembrandt die Komposition nicht mit Bestimmtheit, glaubt übrigens in der Ausführung nicht Bols Hand zu erkennen.

Die Thatsache, dass von diesem Blättchen so viel gleichzeitige Wiederholungen vorkommen, zusammengenommen mit der klaren Bezeichnung, legt den Schluss nahe, dass es sich hier wirklich um eine K o m p o s i t i o n d e s M e i s t e r s handle, die von den Schülern, vielleicht zu Übungszwecken, häufig wiederholt worden ist.

Wahrscheinlich rührt auch die Ausführung des I. Zustands v o n R e m b r a n d t s e l b s t her (welcher Ansicht auch Dr. Sträter ist), wenngleich die Gesichtstypen nicht genau den bei ihm um diese Zeit üblichen entsprechen.

53 (W. 58, Bl. 26, M. 227, D. 58)

Die Flucht nach Ägypten, Nachtstück

Bez. Rembrandt f. 1651

Fünf Zustände (seit Rovinski, bei Bartsch nur zwei) und die Überarbeitung von B a s a n (R. VI), die auch bei Bernard*).

*)		Rov.	Dut.	Middl.	Bl.	Bartsch
1)		I				
2)		II	I	I	I	·I
3)		III	II	II	II	
4)		IV	III	III	III	II
5)		V	—	IV	—	

1 Josephs rechte Hand weiss (Abb. R. 173).

2 Dieselbe (sowie der Armel) mit einer horizontalen Strichlage bedeckt.

3 Marias Mantel ganz mit Kreuzlagen bedeckt.

4 Der Himmel ganz mit Kreuzlagen bedeckt.

5 Mit Kreuzlagen (statt einer einfachen Strichlage) auf der rechten Hand Josephs, auf der Schnauze des Esels u. s. w.

Verst. I 68, II 30 M. — Bucc. I 960, III 50 M.

Allein der I. Zustand (im Britischen Museum, mit einem Gegendruck, und in Paris), worin (wie auch noch im II.) die g a n z e Gruppe durch die Laterne hell erleuchtet ist, scheint a u f R e m b r a n d t s e l b s t zurückzugehen; denn die lieblos ausgeführte, wenngleich geringfügige Überarbeitung (II) zeigt nicht mehr seine Art.

Von dem II. Zustande gibt es auch Abdrücke mit Ton, die Maria als im Schatten befindlich erscheinen lassen (Abb. R. 175).

Vom III. Zustande an erscheint das Blatt als reines Nachtstück.

Dieses Blatt kommt ausserdem in einer grossen Zahl verschiedner Wirkungen der einzelnen Zustände vor, die allein durch den Auftrag der Druckerfarbe erzielt worden sind, je nachdem man die Farbe wie einen Tuschton auf dem Grunde stehen gelassen oder sie weggewischt hat.

Bekannte Fälschungen bilden die Herstellung einer Mondsichel, durch Anbringung eines in solcher Form ausgeschnittnen Stückchens Papier auf der betreffenden Stelle der Platte; sowie die Verwendung der rechten obern Ecke der kleinen Erweckung des Lazarus B. 72 oder die eines Gegendruckes der linken obern Ecke desselben Blattes an der rechten obern Ecke des vorliegenden.

54 (W. 59, Bl. 27, M. 181, D. 59)
Die Flucht nach Ägypten. Skizze
Um 1630

Sechs Zustände (bei Bartsch erst fünf) und der Abdruck bei B a s a n (R. VII).

1 Von der zerschnittnen Platte (Abb. R. 180).

2 Die Platte zerschnitten. Nur noch Joseph und die Schnauze des Esels sichtbar. Oben rund. So auch in allen folgenden Zuständen.

3 Einige Striche im Bart hinzugefügt. (Fehlt noch bei Bartsch).

4 Das rechte Bein, doch teilweise nur mit einfacher Strichlage, ganz beschattet.

5 Dasselbe ganz mit Kreuzlagen bedeckt.

6 Joseph trägt eine flache Mütze statt der hohen.

Verst. II 18, III 8 M. — Fehlte bei Bucc.

Die Komposition (I, in Amsterdam und Paris) scheint Rembrandt nicht befriedigt zu haben, da er sie nicht ausführte, sondern den ganzen linken Teil mit Strichen bedeckte. Auf dem Pariser Abdruck brachte er, nach Dutuit, an den Hinterbeinen des Esels und im Vordergrunde Anderungen in Bister an.

Blanc vermutet wohl mit Recht, dass die Verstümmelung (II, Abb. R. 181), nach Vosmaer het Josephje int' poortJe genannt, nicht auf Rembrandt selbst zurückzuführen sei. Auch das Bildnis Rembrandts (B. 5), das sich auf einem andern Abschnitt der Platte, am obern rechten Viertel befindet, wo noch der Kopf der Maria sichtbar bleibt, gehört nicht mit unbedingter Sicherheit Rembrandt an. (Über die Verstümmelung siehe De Vries in Oud Holland I S. 295.)

Die spätern Uberarbeitungen, die vom IV. Zustande an besonders entstellend sind, führt auch Middleton nicht auf Rembrandt zurück.

55 (W. 60, Bl. 28, M. 240, D. 60)
Die Flucht nach Ägypten. Übergang über einen Bach .

Bez. Rembrandt f. 1654 (von Bartsch fälschlich 1651 gelesen)
Neudrucke bei Basan.
Verst. 30 M. — Bucc. 90 M.

Die frühen Drucke mit Grat (Abb. R. 187).
Gehört zu der Folge B. 45 u. s. w.

56 (W. 61, Bl. 29, M. 236, D. 61)
Die grosse Flucht nach Ägypten (dite dans le goût d'Elzheimer)
Um 1653

Sieben Zustände, seit Rovinski. — Den ersten, von Herkules Segers herrührenden Zustand kannten Bartsch und Blanc noch nicht. Die zwei Zustände von Bartsch seit Blanc in je zwei weitre gespalten. Den III. und V. fügte erst Rovinski hinzu*).

 1 Die Platte von Herkules Segers nach Elsheimer, mit der Darstellung des Tobias mit dem Engel
 2 Von Rembrandt in eine Flucht nach Ägypten umgewandelt (Abb. R. 189).

*)	Rov.	Dut.	Middl.	Bl.	Bartsch
1)	I	I	I	—	—
2)	II	II	II	I	I
3)	III	—	—	—	
4)	IV	III	III	II	
5)	V	—	—	—	
6)	VI	IV	IV	III	II
7)	VII	V	V	IV	—

3 Ein paar Äste rechts hinzugefügt.

4 Das Laub rechts ganz überarbeitet.

5 Mit drei (statt zwei) Türmen in der Ferne.

6 Das Gewand der Maria stellenweise aufgehellt. Der dritte Turm wieder entfernt.

7 Der Himmel wieder gereinigt.

Verst. 600, I 200, II 85 M. — Bucc. I 2300, II 2000 M.

Die Radierung von H. Segers († um 1650 in Amsterdam), die eine freie gegenseitige Kopie nach Elsheimers von Goudt im Jahre 1613 gestochenen Komposition ist, gehört eigentlich nicht in das Werk Rembrandts. Sie ist nur in Amsterdam und bei Baron Edm. Rotschild in Paris (auf der Auktion Knowles für 5000 fs. gekauft) vorhanden (Abb. R. 188, verkl.).

Rembrandt schliff die Platte teilweise ab und verwandelte sie durch seine derbe Überarbeitung m i t d e r k a l t e n N a d e l in eine Flucht nach Ägypten. Hierbei vergrösserte er den Hügel im Vordergrunde, fügte rechts eine hohe Baumgruppe hinzu und liess den Fluss eine Biegung nach rechts machen. Dieser II. Zustand nur im Britischen Museum und beim Baron Edm. Rotschild (aus der Sammlung Buccleugh); beide auf Pergament und mit viel Ton gedruckt, um die Roheit der Arbeit zu verdecken.

Der III., stark ausgedruckte Zustand nur beim Baron Edm. Rotschild (gleichfalls von Buccleugh). Die Platte hat also äusserst wenig Abzüge vertragen.

Die Überarbeitung des IV. Zustands, worin das Laub der Baumgruppe rechts (in Radierung) fein durchgebildet ist, dürfte n i c h t m e h r a u f R e m b r a n d t zurückzuführen sein; die Arbeit ist eine zu gleichförmige und geistlose (Abb. R. 192).

57 (W. 62, Bl. 30, M. 221, D. 62)

Die Ruhe auf der Flucht. Nachtstück

Um 1644 (Middl. 1647; Michel 1641)

Drei Zustände (die beiden ersten bei Bartsch noch ungeschieden) und die Überarbeitung von B a s a n.

1 Wie der II. ohne den Eselskopf (**Abb. R. 195**).

2 Das Laub überarbeitet.

3 Mit dem Eselskopf. — Rovinski unterscheidet hierbei einen Zustand vor der erneuten Überarbeitung des Laubes (III.) und einen solchen nach der-

selben (IV.); doch dürfte sein III. nur darauf beruhen, dass sich die
feinen Stichelstriche der neuen Überarbeitung bereits wieder verloren
hatten.

Verst. 140, I 45, II 20 M. — Bucc. I 340, II 30 M.

Nur im I. Zustande ist die Beleuchtung einheitlich.

58 (W. 63, Bl. 31, M. 218, D. 63)

Die Ruhe auf der Flucht. Skizze

Bez. Rembrandt f. 1645

Leicht geätzt; mit einiger K a l t n a d e l a r b e i t (**Abb. R. 199**).

Verst. I 28 M. — Bucc. 90 M.

59 (W. —, Bl. —, M. —, D. —)

Die Ruhe auf der Flucht

N i c h t v o n R e m b r a n d t. Ganz roh.

Nur in Amsterdam und in der Albertina (**Abb. R. 200**; bei Blanc,
am Schluss des 2. Bandes der Oktavausgabe von 1859, eine stark
verkleinerte Kopie).

Von Bartsch für eine Jugendarbeit Rembrandts gehalten, weil sich
das Blatt bereits in der Sammlung Jan Six befand.

60 (W. 64, Bl. 38, M. 244, D. 70)

Jesus mit seinen Eltern aus dem Tempel heimkehrend (von
Bartsch fälschlich als Rückkehr aus Ägypten gedeutet; die richtige
Benennung zuerst bei Wilson)

Bez. Rembrandt f. 1654

Die guten Abdrücke mit viel G r a t (**Abb. R. 201**)

Verst. 70 M. — Bucc. 330 M.

Gehört zu der Folge B. 45 u. s. w.

61 (W. 65, Bl. 32, M. 211, D. 64)

Maria mit dem Christkinde in Wolken

Bez. Rembrandt f. 1641

Bei Blanc zwei Zustände unterschieden, doch sind die fraglich (**Abb. R. 203**).

Verst. 17 M. — Bucc. 88 M.

Erinnert an das Bild gleichen Gegenstandes von 1631 in der
Münchner Pinakothek. 2

62 (W. 66, Bl. 33, M. 182, D. 65)

Die heilige Familie; Maria säugend (dite la Vierge au liuge)
Bez. RHL — Um 1632

Blanc unterscheidet (nach Claussin) zwei Zustände; fraglich (**Abb. R. 204**).
Verst. II 9 M. — Bucc. II 30 M.

Von einigen mit Unrecht Bol zugeschrieben. Das Blatt sieht wie
der zweiten Hälfte der dreissiger Jahre angehörend aus; wegen des
Monogramms aber kann es kaum später als 1632 entstanden sein.

63 (W. 67, Bl. 34, M. 241, D. 66)

Die heilige Familie; Joseph am Fenster (dite la Vierge au chat)
Bez. Rembrandt f. 1654

Zwei Zustände, seit Blanc; der II. bei Basan.
1 Mit einigen weissen Stellen oben rechts (**Abb. R. 205**).
2 Diese Stellen uberarbeitet.
Verst. 5 M. — Bucc. I 30 M.

Seymour Haden, von Dr. Sträter aufmerksam gemacht, wies
darauf hin, dass Rembrandt hierbei Mantegnas Madonna B. 8 be-
nutzt habe; siehe auch C. Hofstede de Groot im Jahrbuch der K.
Preuss. Kunstsamml. XV, 179.
Gehört zu der Folge B. 45 u. s. w.

64 (W. 68, Bl. 35, M. 245, D. 67)

Jesus als Knabe unter den Schriftgelehrten sitzend
Bez. Rembrandt f. 1654

Die ersten Abdrücke zeigen spitze Plattenecken (**Abb. R. 207**). — Neudrucke
bei Basan (R. II).
Verst. 9 M. — Bucc. 110 M.

Die guten Drucke mit einigem Grat.
Gehört zu der Folge B. 45 u. s. w.

65 (W. 69, Bl. 36, M. 231, D. 68)

Der stehende Jesusknabe inmitten der Schriftgelehrten
Bez. Rembrandt f. 1652
Unvollendet

Drei Zustande (bei Bartsch nur einer, der die beiden ersten zusammenfasste).
1 Vor den Atzflecken (**Abb. R. 208**).

2 Mit Ätzflecken rechts in der Mitte.

3 Überarbeitet.

Verst. I 24, II 12 M. — Bucc. 88 M.

Die völlig entstellende Überarbeitung (III), wodurch das Blatt das Aussehen eines Schabkunstblattes erhielt, rührt Dutuit zufolge vielleicht von Baillie her.

66 (W. 70, Bl. 37, M. 177, D. 69)
Jesus als Knabe unter den Schriftgelehrten, klein

Bez. RHL 1630 (von Bartsch, Blanc und Rovinski fälschlich 1636 gelesen)

‘ Drei Zustände (die beiden ersten bei Bartsch noch nicht geschieden) und die Überarbeitung von Basan (R. IV) sowie eine weitere Überarbeitung (R. V).

1 Wie der folgende von der grössern Platte.

2 Die Figur zuäusserst links ganz beschattet (**Abb. R. 212**).

3 Die Platte verkleinert, die Bezeichnung weggeschnitten; an Stelle der weggeschnittnen Figuren zwei neue hinzugefügt.

Verst. I 90, II 70, III 17 M. — Bucc. II 160 M.

Der I. Zustand (Abb. R. 211) zeigte zu viel Lichtstellen; deshalb beschattete der Künstler (mit dem Stichel) die zuäusserst links sitzende Figur im II. vollständig, desgleichen den untern Teil des Rückens der im Vordergrunde sitzenden. — Gleich im I. sind einige Striche kräftig mit dem Stichel nachgezogen.

Im III. ist die Darstellung durch das Wegschneiden der zwei Figuren links sowie durch das Einfügen der zwei radierten kleinen Köpfe im Hintergrunde besser ins Gleichgewicht gesetzt worden (Abb. R. 213). Sie bildet nun ein Gegenstück zu der kleinen Darstellung im Tempel (B. 51) und zu der kleinen Beschneidung (B. 48).

Diese Veränderungen, die zugleich Verbesserungen sind, gehören sicher Rembrandt selbst an.

67 (W. 71, Bl. 39, M. 229, D. 71)
Christus lehrend, genannt La petite Tombe (nach dem ersten Besitzer der Platte, einem Freunde Rembrandts, Namens Pierre La Tombe)

Um 1652

Der I. Zustand von Bartsch beruhte auf einer Fälschung. Im übrigen führen Bartsch, Blanc und Rovinski die Abdrücke vor und nach der Entfernung des Grats als besondre Zustände an (**Abb. R. 215**).

Von einem spätern Besitzer, Pierre Norblin († 1830), grob überarbeitet. — Nach dessen Tode gelangte die Platte an Colnaghi in London, der wenige Abzüge machen liess.

Verst. II 160 und 60, III 19 M. — Bucc. II 620 M.

In den frühen Abdrücken, die zum Teil auf Japanischem Papier gedruckt sind, meist etwas zu viel Grat, namentlich in der Gestalt Christi und dem links im Vordergrunde stehenden Manne.

Die Abdrücke der vom Grat gereinigten Platte werden in Holland als die met het witte mouwtje (mit dem weissen Armel des Mannes im Turban) bezeichnet.

Nach Mariette (Abecedario) in Holland als la pièce dn petit cent francs (?) bezeichnet, weil (!) sie mit zehn Gulden bezahlt wurde.

Der von Bartsch als der I. beschriebne Zustand, angeblich vor dem Kreisel und sonstigen Arbeiten, hat sich als eine vom Maler Peters in der zweiten Hälfte des XVIII. Jahrhunderts ausgeführte Betrügerei herausgestellt, indem die betreffenden Teile (auf dem Abdruck im Pariser Kabinett) einfach ausradiert sind. — Andre Betrügereien auf Abdrücken im Britischen Museum und in Cambridge.

Eine der grossartigsten Kompositionen des Meisters, von seltner Geschlossenheit und zugleich äusserst kräftiger Lichtwirkung. Der Vorgang ist schlicht und überzeugend geschildert: die Masse der sehr verschieden charakterisierten Zuhörer wird durch den von Christus ausströmenden Geist geeinigt. Die für die fünfziger Jahre bezeichnende Art, die Figuren wie aus lauter Quadraten gebildet darzustellen, ist hier schon stark ausgeprägt.

68 (W. 72, Bl. 42, M. 196, D. 81)
Der Zinsgroschen
Um 1634

Aufarbeitung von Basan (bei allen, ausser Middleton, als II.). Bei allen, ausser Middleton, noch eine weitere Aufarbeitung (als III.) aufgeführt. — Die Platte befand sich später im Besitz der Witwe Jean.

Middleton meint, es gebe uberhaupt nur einen Zustand (**Abb. R. 217**).

Verst. II 12, III 7 M. — Bucc. II 44 M.

69 (W. 73, Bl. 44, M. 198, D. 80)
Christus die Händler aus dem Tempel treibend
Bez. Rembrandt f. 1635

Zwei Zustände und die Überarbeitung von Basan (R. III). Die Platte befand sich in der Sammlung Malaspina, dann im Besitz der Witwe Jean.

1 Mit dem kleinen Munde des unter der Kuh liegenden Mannes (**Abb. R. 219**).
2 Mit dem grossen Munde.
Verst. I 30, II 10 M. — Bucc. I 50 M.

Der Bostoner Ausstellungskatalog, Nr. 107, sagt mit Recht, dass es sich hierbei n i c h t e i g e n t l i c h u m Z u s t ä n d e, sondern um ein durch eine zufällige Beschädigung der Platte oder dergleichen entstandnes Merkzeichen zur Unterscheidung der spätern von den frühern Abdrücken handle.

Nur irrt er, wenn er — und zwar unter Berufung auf Blanc, der doch seine ursprüngliche Annahme sofort wieder hatte fallen lassen — die Aufeinanderfolge der angeblichen Etats umgekehrt wissen möchte. Blanc selbst hat festgestellt, dass die (noch vorhandne) Platte die Merkmale des sogenannten II. Zustandes trägt. Es handelt sich hier somit nicht um eine Zufälligkeit, die, wie der Bostoner Katalog meint, sich später wieder verlor oder die später entfernt wurde, sondern im Gegenteil um eine solche, die sich erst später einstellte.

Es kommen betrügerische, mit viel Ton gedruckte Abzuge vor, worauf der Kronleuchter zugedeckt ist, oder die Thüröffnung durch die Landschaft der kleinen Erweckung des Lazarus (B. 72) ausgefüllt ist. (Siehe auch die Verfälschungen von B. 53.)

Für die Gestalt Christi hat Rembrandt D ü r e r s Holzschnitt gleichen Inhalts aus der Kleinen Passion (B. 23) gegenseitig verwendet.

Ausgezeichnet durch die Wucht der Bewegung.

70 (W. 74, Bl. 45, M. 253, D. 72)
Christus und die Samariterin, in Querformat

Bez. Rembrandt f. 1658 (erst im III. Zustande)

Drei Zustände und die Überarbeitung von Basan (R. IV).
1 Von der grössern Platte.
2 Die Platte verkleinert. Vor der Bezeichnung (**Abb. R. 221**).
3 Mit der Bezeichnung.
Verst. II 60, III 45 M. — Bucc. II 400 M.

Die frühen Abzüge mit Grat.

Die Überarbeitung m i t t e l s d e r k a l t e n N a d e l (III) rührt, wie Middleton mit Recht annimmt, v o n a n d r e r H a n d her; mehrere Stellen an der Wand sind weggeschliffen, das Gesicht Christi zeigt

einen etwas veränderten Ausdruck. Dutuit und Dr. Sträter dagegen schreiben diese Überarbeitung Rembrandt selbst zu.

71 (W. 75, Bl. 46, M. 195, D. 73)
Christus und die Samariterin, quadratisch (dite aux ruines)
Bez. Rembrandt f. 1634

> Zwei Zustände (bei Bartsch noch nicht unterschieden) und die Überarbeitung von Basan (Bl. u. R. III). Die Platte soll noch vorhanden sein.
> 1 Am Fusse des Krugs links eine weisse Stelle (**Abb. R. 224**).
> 2 Diese Stelle überarbeitet.
> Verst. I 15, II 20 M. — Bucc. II 180 M.

Der Bostoner Ausstellungskatalog, Nr. 92, macht auf den Einfluss aufmerksam, den **Rubens'** Vorbild hier auf die Gestaltung Christi ausgeübt habe.

Seymour Haden hält sonderbarerweise Dou für den Erfinder dieser Darstellung.

72 (W. 76, Bl. 47, M. 215, D. 78)
Die kleine Auferweckung des Lazarus
Bez. Rembrandt f. 1642

> Überarbeitung von **Basan** (Dut. u. R. II), mit den Strichen auf der Stirn des Lazarus. — (**Abb. R. 226**).
> Verst. 25 M. — Bucc. 70 M.

Einige Teile, z. B. an der händeringenden Frau und vor der Brust der Knieenden, gleich anfangs mit der Nadel leicht übergangen, um die Gestalt Christi besser herauszuheben.

73 (W. 77, Bl. 48, M. 188, D. 79)
Die grosse Auferweckung des Lazarus
Bez. RHL v. Rjin f. — Um 1633

> Zehn Zustände (oder, unter Fortlassung des VI. und VII., nur acht?) und die Überarbeitung von Basan (R. X, Bl. XI), die auch bei Bernard. Die Platte soll noch vorhanden sein. — Rovinski führt noch eine vorhergehende Überarbeitung (R. IX) an*). — Bartsch unterschied noch nicht die vier ersten, deren vierten

*)	Rov.	Dut.	Middl.	Bl.	Bartsch		Rov.	Dut.	Middl.	Bl.	Bartsch
1)	I	I	I	I	} I	6)	—	} V	V	V. VI	II
2)	II	II	II	II		7)	—	} VI	VI	VII	III
3)	III	III	III	III	}	8)	VI	} VII	VII	VIII	IV
4)	IV	—	—	—		9)	VII	VIII	VIII	IX	—
5)	V	IV	IV	IV	—	10)	VIII	IX	IX	X	V

überhaupt erst Rovinski hinzufügte. Ferner kannte er noch nicht den V. Die drei folgenden, die nach seinem Vorgange alle Nachfolger anführen, zog Rovinski in einen zusammen. Den IX. endlich kannte Bartsch ebenfalls noch nicht. Blancs VI. beruht auf einem Irrtum. — Es fragt sich, ob die Zustände VI und VII vorhanden sind.

1 Der entsetzt die Hande ausbreitende Mann rechts hebt sich von ganz weissem Grunde ab. Hier wie in den drei folgenden Zuständen ist die Frau zuäusserst rechts fast von hinten gesehen und da- f. in der Bezeichnung fehlt noch. Im Britischen Museum (aus Zoomers Besitz, nicht besonders schön), in der Albertina und in Amsterdam (ausgestellt; nach Rovinski mit dem Pinsel ubergangen, während Middleton dies Exemplar als einen Abdruck des III. Zustandes anführt. — Dr. Hofstede de Groot teilt mir freundlichst mit, dass die Schraffierung hinter dem erstaunten Manne rechts und die Umrisslinie an der hellen Seite des Beines Christi hier sehr geschickt mit der Feder eingezeichnet seien).

2 Die Kreuzlagen im Grunde reichen bis an den entsetzten Mann heran (**Abb. R. 229**). In Paris und Amsterdam.

3 Die Stirn des vordersten Mannes links hell. In der Albertina und im Britischen Museum. Auch auf der Versteigerung Robert-Dumesnil kam ein Exemplar vor (1334 fs.).

4 Die Laibung des Rahmens links und unten sichtbar. In der Albertina und in Paris.

5 Die Frau zuäusserst rechts erscheint fortan im Profil. Das f. der Bezeichnung hinzugefugt. In Paris, Amsterdam, im Britischen Museum; in den Sammlungen Dutuit und (ehemals) Buccleugh (Abb. R. 232, verkl.)*).

6 Die Frau vor dem entsetzten Manne rechts hat einen ganz andern Ausdruck und eine weit weniger offne Stirn als vorher.

7 Der entsetzte Mann hinter ihr trägt eine Kappe.

8 Zwei der Kopfe hinter ihm tragen gleichfalls Kopfbedeckungen. — Rovinski vereinigt die Merkmale der beiden vorhergehenden Zustande, deren Vorhandensein er leugnet, auf diesen (**Abb. R. 233**).

9 Das Bein des entsetzten Mannes sowie die beiden Kopfe neben ihm mit dem Grabstichel hart umrissen.

10 Die weisse Stelle unter dem Taschentuche der Frau mit den ausgebreiteten Armen, die im vorigen Zustande sichtbar war (wie im I.), ist wieder uberarbeitet.

Verst. I 1000, II 500, VI 75, VII 17 M. — Bucc. III 2700 M.

Die Platte hat in ihrer ursprünglichen Gestalt nur wenig Abzüge vertragen können. Der vom Künstler selbst überzeichnete Abdruck

*) Der Abdruck eines angeblich hierauf folgenden Zustandes in Amsterdam, wo dem entsetzten Manne rechts an Stelle seiner wegradierten Mutze eine besonders üppige Chevelure aufgesetzt ist (wie das bereits Blanc erkannt hatte) stellt sich als dem VIII. Zustande angehörend heraus.

des III. Zustandes im Britischen Museum (Abb. R. 230) zeigt, dass Rembrandt, als er die Notwendigkeit einer gründlichen Überarbeitung erkannte, zugleich beschloss, die Komposition zu ändern, indem er mit einigen kühnen Kreidestrichen an die Stelle der Frau zuäusserst rechts eine ganz andre Figur setzte, auf der Rückseite des Blattes aber einen völlig veränderten Entwurf für das Ganze anbrachte.

Bei der endlichen Überarbeitung (V) aber verwendete er diese Entwürfe nicht, sondern begnügte sich damit, die Frau rechts, die bis dahin gleich den beiden benachbarten Personen die Hände erschreckt emporgehoben hatte, durch eine im Profil gesehne, die die Hände vorstreckt, zu ersetzen.

Die Änderung des Gesichtsausdrucks der Frau mit dem Taschentuch (der Schwester des Lazarus), sowie die Hinzufügung der Mützen im VI.—VIII. Zustande — woher solche Abdrücke als avec le bonnet bezeichnet werden — ist gleichfalls noch auf Rembrandt zurückzuführen.

Von den entstellenden Grabstichelüberarbeitungen (IX fg.) aber kann das nicht mehr gelten. Die Platte ist da so ausgedruckt, dass die Überarbeitungen hart hervortreten.

Seymour Haden glaubte das Blatt Bol zuschreiben zu können, obwohl er hierbei in seinem Urteil doch wieder nicht sicher war, indem er sich durch einzelnes an Livens erinnert sah. — Middleton erkennt wenigstens Christus, Lazarus, weiterhin auch den Vorhang als von Rembrandts Hand herrührend an, hält aber das Übrige für eine Arbeit Vliets, auf den seiner Ansicht nach auch die Art der Namensbezeichnung Rembrandts hinweise, die sonst nur noch auf B. 38 vorkomme; in der Academy Nr. 10 von 1877 lieferte er eine beachtenswerte eindringende Kritik des Blattes. — Dutuit hält die Komposition für Rembrandts würdig, meint aber, dass die Ausführung zum grössten Teile nicht Rembrandts gewohnte Art zeige und vielleicht auf die Mitarbeiterschaft Vliets zurückzuführen sei.

Hier ist das Blatt als ein Werk Rembrandts belassen worden, da immerhin eine wesentliche Beteiligung des Meisters angenommen werden muss.

Zu vergleichen die Rötelzeichnung des gleichen Gegenstandes, von 1630, im Britischen Museum, abgeb. bei Bode, Rembrandts früheste Thätigkeit.

Das Gemälde Jakob de Wets von 1633, in der Darmstädter
Galerie, hat mit dieser Komposition nichts zu thun; es ist überdies
in Querformat.

Diese Radierung, voll Unruhe und auf den Effekt zielender Phan-
tastik, stellt den Abschluss der Jugendperiode des Meisters dar.

74 (W. 78, Bl. 49, M. 224, D. 77)
Christus die Kranken heilend, genannt das Hundertgulden-
blatt *)
Um 1649; vielleicht schon früher entstanden

Zwei Zustände, die Überarbeitung von Baillie (Rov. u. Dut. IV, Bl. V, B. III)
und die Abdrücke von der zerschnittnen Platte (R. V u. VI, B. IV u. V) **). —
Blanc und Dutuit führen (als III.) nach Claussin eine nicht festzustellende Unter-
abteilung des II. Zustandes an; Blanc (IV) und Rovinski (III) eine weitere, nur auf
dem Vorhandensein von Ätzflecken beruhende.

1 Vor den Kreuzlagen am Halse des Esels.
2 Mit diesen Kreuzlagen (**Abb. R. 239**).
Verst. I 2800, II 900 M. — Bucc. I 26 000 M. — Holf. I 35 000, II 5800 M.

Die Darstellung ist zuerst radiert und dann in allen Hauptteilen
kräftig m i t d e r N a d e l überarbeitet und in Wirkung gesetzt worden;
einzelne Teile wurden durch feine G r a b s t i c h e l s t r i c h e abgetönt und
mehr zurückgedrängt; auch die Arbeiten des Hintergrundes wie die feinen
Kreuzlagen der Schatten sind mit dem Stichel oder der Nadel hergestellt.

Im I. Zustande strahlt von Christus ein stärkeres Licht aus, auch
fällt durch den Thorbogen rechts ein helleres Licht ein. Der Grat
an den Vordergrundfiguren der linken Hälfte wirkt stellenweise fleckig
(Abb. R. 238, verkl.).

Seymour Haden, S. 46, hält die Platte in diesem Zustande für
nicht ganz druckreif. Middleton zufolge stehen die besten Abdrücke
des II. hinter denen des I. nicht zurück. Dutuit sagt sogar, sie seien,

*) Die Höhe des Blattes beträgt 281 mm; die Breite, nach den genauen
Messungen des Bostoner Katalogs (Nr. 269) 396, somit übereinstimmend mit
Bartsch, Blanc und Dutuit, während Middleton dafür nur 385 mm hat.

**)		Rov.	Dut.	Middl.	Bl.	Bartsch
1)		I	I	I	I	I
		II	II	II	II	II
2)	{	—	III	—	III	—
	{	III	—	—	IV	—
		IV	IV	—	V	III
		V	—	—	—	IV
		VI	—	—	—	V

wenn in den Schatten recht sammetich und voll Grat in der linken Hälfte, denen des I. vielleicht vorzuziehen, worin ihm Dr. Sträter beistimmt. Um die volle Wirkung dieser wunderbaren Platte würdigen zu können, fügt Dutuit hinzu, müsse man dem I. zwei Abdrücke des II., einen auf Japanischem und einen auf weissem Papier, beifügen. Die letztern besässen oft eine unvergleichliche Leuchtkraft.

Nur neun Abdrücke des I. Zustandes bekannt, mit Ausnahme von Nr. 2 sämtlich auf chinesischem Papier:

1) Amsterdam. Aus J. P. Zoomers Besitz; auf der Rückseite die Bemerkung: Vereering van mijn speciale vriend Rembrandt tegens de pest van m. anthony.

2) Amsterdam. Blosser Makulaturdruck auf gewöhnlichem Papier, um die uberflüssige Druckerfarbe zu entfernen.

3) Wien, Hofbibliothek. Auf der Rückseite in Rotschrift die gleichzeitige Aufschrift: de 6. print op de plaat, und weiterhin mit Bleistift: f. 48 gulden.

4) Britisches Museum. Von Hans Sloane vermacht.

5) Britisches Museum. Von Cracherode vermacht. Daselbst auch ein Gegendruck.

6) Paris. Cabinet des Estampes. Eingerahmt und ausgestellt.

7) Rouen. Sammlung Dutuit. Mit sehr breitem Rande. Aus dem Besitz von Jan Pieters Zoomer, der es von Rembrandt selbst erhalten haben mochte und es für das schönste, welches bekannt sei, erklärte. Dann gehörte es dem Radierer Zanetti, dann Denon, Woodburn (der es nach 1825 mit 40000 fs. bezahlte), Wilson, Verstolk; auf der Auktion der Sammlung des letztern brachte es nur 3360 fs.; dann wechselte es mehrmals den Besitzer in England, brachte 1867 auf der Auktion Price 29500 fs. und wurde 1868 von Dutuit auf der Auktion Palmer für 27500 fs. erworben.

8) Berlin, Kupferstichkabinett. 1887 auf der Auktion Buccleugh für £ 1300 erstanden; erzielte somit neben dem vorgenannten und dem nachfolgenden Exemplar, dem Tholinex der Auktion Griffiths, den Baron Edm. Rothschild für 1510 Pfund (30200 M.) erwarb, und dem Bonus der Auktion Holford (39000 M.) einen der höchsten Preise, die bisher für Radierungen gezahlt worden sind. Eine Notiz von John Barnard auf der Rückseite besagt: This Print which belong'd to Mr. Pond Painter was sold in the Collection of his Prints for £ 26: 15: 6 to Mr. Hudson Painter the 25th April 1760 (nicht 1766 oder 1769, wie Middleton angibt) & was then esteem'd to be the finest in England. J. B. Befand sich später in den Sammlungen Lord Aylesford und Edward Astley.

9) Ehemals bei R. S. Holford, Esq., London. Gehörte vorher Hibbert und W. Esdaile. Wurde 1893 für 35000 M. an Baron Edm. Rothschild in Paris verkauft.

In den spätern Abdrücken des II. Zustandes ist der Hintergrund meist mit zu viel und mit zu dunklem Ton gedruckt. Dagegen

besitzt die Wiener Hofbibliothek einen prachtvollen Abdruck dieses Zustandes, noch voll Grat. — Auf der Auktion Tonneman zu Amsterdam im Jahre 1754 wurde ein Abdruck mit 151 Gulden bezahlt, was damals für einen ausserordentlichen Preis gehalten. wurde; in unsrer Zeit brachten es Abdrücke auf 7720 fr. (Japan., Wolff), 8000 (Harrach), 8550 (Japan., Didot) und 9600 fr. (Galichon).

Im Jahre 1775 wurde die ganz abgenutzte Platte von dem Kapitän W. Baillie völlig überarbeitet. Bartsch lobt diese Ratusche als eine sehr sorgsame; Blanc jedoch teilt diese Ansicht nicht, und hat darin recht. Der Ausdruck der Gesichter ist völlig verändert. — Baillie nahm von der Platte nur eine geringe Anzahl von Abdrücken (nach Blanc hundert), um dem Blatte seine Seltenheit zu bewahren, und verkaufte diese Abdrücke zu 5, auf chinesischem Papier zu 5¼ Guineen.

Dann zerschnitt Baillie die Platte in vier Stücke von verschiedner Grösse; das grössre Mittelstück, Christus von einigen Kranken umgeben, überarbeitete er von neuem und rundete es oben ab.

Gegenseitige Federskizze zu der kranken Frau zu Jesu Füssen in der Sammlung P. Deschamps in Paris (Abb. bei Blanc). — Leicht getuschte gegenseitige Federskizze zu derselben Frau und den sie umgebenden Figuren, im Berliner Kabinett (abgeb. bei Lippmann, Nr. 3). — Zeichnung zum Kameel bei Bonnat in Paris (nach Michel S. 346).

A. Jordan im Repetor. XVI (1893), 299 f. tritt dafür ein, dass die Darstellung nicht Matth. 4 sondern Matth. 19 entlehnt sei.

Die Benennung „Hundertguldenblatt" wird auf verschiedne Weise erklärt. Mariette (Abecedario) erzählt, Rembrandt habe einmal selbst, als er die guten Abdrücke seiner Radierungen, um sie rar zu machen, zurückzukaufen begann, 100 livres für einen Abdruck bezahlt; dann aber verbessert er sich und sagt, Rembrandt habe die Abdrücke zu 100 Gulden verkauft. Gersaint wiederum berichtet, der Name rühre davon her, dass Rembrandt einem Händler aus Rom, der ihm Stiche von Marcanton zum Preise von 100 Gulden angeboten, im Tausch dafür dieses Blatt gegeben habe.

Dies ist die farbenreichste seiner Radierungen, wobei er alle ihm zu Gebote stehenden technischen Mittel angewendet hat. Die Gesamtheit der Komposition ist auf den Gegensatz der Licht- und Schattenmassen aufgebaut; die linke Hälfte der Darstellung aber nur andeutend be-

handelt. Christi Gestalt erscheint hier in durchaus menschlicher Auffassung; in der Charakterisierung der den Heiland umgebenden Massen entfaltet der Meister eine Unendlichkeit der mannichfaltigsten Empfindungen, die Jedoch alle gemässigt und der einheitlichen Wirkung untergeordnet sind.

Vielleicht ist das Blatt schon in der zweiten Hälfte der dreissiger Jahre begonnen und erst ein Jahrzehnt später vollendet worden.

75 (W. 79, Bl. 50, M. 251, D. 82)
Christus am Ölberg
Bez. Rembrandt f. 165. (um 1657)

Verst. 45 M. — Bucc. 320 M.

Die frühen Abdrücke mit viel Grat, zum Teil auf Japanischem Papier.

Die Zeichnung im Dresdner Kabinett, die Middleton mit dieser Radierung in Zusammenhang bringt, hat mit der Komposition nichts gemein und rührt überhaupt nicht von Rembrandt her.

76 (W. 80, Bl. 51, M. 248, D. 83)
Christus dem Volke vorgestellt, in Querformat
Bez. Rembrandt f. 1655

Sieben Zustände (seit Claussin) *). Bartsch unterschied weder die beiden ersten noch die beiden folgenden noch die beiden letzten untereinander. — Dut. und Rov. III (nach Didot) scheint nicht vorhanden zu sein. — Rovinski (IX) beschreibt noch eine weitere Überarbeitung.

1 Vor der Balustrade rechts, wie im folgenden.
2 Mit Kreuzlagen auf dem Oberschenkel des Mannes zuäusserst links auf der Schaubühne (**Abb. R. 245**).
3 Mit der Balustrade.
4 Mit Vertikalstrichen in der Fensteröffnung oben rechts.
5 Die mittlern Vordergrundfiguren entfernt. Vor der Bezeichnung.

*)	Rov.	Dut.	Middl.	Bl.	Bartsch	
1)	I	I	I	I	}	I
2)	II	II	II	II	}	I
—	III	III	—	—		—
3)	IV	IV	III	III	}	II
4)	V	V	IV	IV	}	II
5)	VI	VI	V	V		III
6)	VII	VII	VI	VI	}	IV
7)	VIII	VIII	VII	VII	}	IV
—	IX	—	—	—		—

6 Mit der Bezeichnung (**Abb. R. 249,** verkl.).

7 Die Brunnenfigur mit Vertikalstrichen bedeckt.

Verst. I 1620, II 170, V 90 M. — Bucc. I 23000, V 1500 M. — Holf. I 25000 M.

Kaltnadelarbeit über leichter Vorätzung. — In allen Zuständen sehr selten.

Der Mehrzahl der Abdrücke des I. Zustandes auf Japanischem Papier ist oben ein Streifen angefügt, da das Papier die Grösse der Platte nicht erreichte. Didot (nach Duduit nicht gut erhalten, wohl auf einem ganzen Bogen) 2905 fr.; Galichon 4700, Howard 6325 fr.; Buccleugh (auf Japan. Papier) £ 1150!

Im III. versetzte Rembrandt die rechte Seite des Hofes ganz in den Schatten, fügte ihr eine Balüstrade hinzu und verlängerte die Gestalt des oben auf der Treppe stehenden Mannes, die anfangs zu kurz geraten war (Abb. R. 246, verkl.).

Der IV. Zustand schon ziemlich ausgedruckt.

Im V. schliff Rembrandt die ganze Gruppe in der Mitte des Vordergrundes weg, fügte links im Hintergrund drei Figuren hinzu, erhöhte die Thüröffnung hinter Christus und Pilatus, indem er sie zugleich vertiefte; und gab endlich der Haube der Frau im Fenster links eine andere Form. — Blanc führt die Hauptänderung darauf zurück, dass Rembrandt, dem das Gesetz der Beschränkung in der Kunst wohl bekannt gewesen sei, hier diesem Gesetz entsagungsvoll gehorcht habe, indem er die Gruppe des versammelten Volkes entfernt, um die Aufmerksamkeit des Beschauers nicht zu sehr zu zersplittern, sondern sie ganz auf den einzigen und erhabnen Helden dieses grossartigen Dramas zu lenken.

Im VI. brachte er dann noch im Unterteil der Schaubühne zwei grosse Rundbogenöffnungen mit der Halbfigur (nicht bloss dem Maskaron, wie gewöhnlich angegeben wird) eines Flussgottes als Wasserspeier dazwischen an, überhöhte das Fenster rechts, machte aus dem Pilaster neben der Thür rechts eine Säule, versah die Balüstrade mit einem kräftigen Abschluss, verbreitete die Schlagschatten der Architekturteile und fügte die Bezeichnung über der Thür rechts hinzu; kurz, er suchte nach Kräften die Wirkung des Blattes zu erhöhen. — Middleton bezweifelt, dass die Brunnenfigur u. s. w. von Rembrandt herrühre, wenngleich er die Datierung für richtig hält; diese Änderung

sei eine Verschlechterung. Dem ist aber entgegenzuhalten, dass diese Zuthaten immerhin zu energisch sind und zu einheitlich gedacht, als dass sie einer fremden Hand zugemutet werden könnten. Auch zeigt die Bezeichnung durchaus die Schriftzüge Rembrandts. — Wenn Dutuit meint, dass der Meister die Platte erst später wieder vorgenommen und dabei verdorben habe, so muss festgestellt werden, dass die Arbeit gleich von Anfang an den Charakter der Zeit um 1655 trägt. — Blanc aber mag mit seiner Annahme recht haben, dass Rembrandt in der Erkenntnis, dass die brutale Überarbeitung der Arbeit geschadet, die Platte wohl bald vernichtet habe, woraus sich die grosse Seltenheit gerade der Abzüge von diesen späten Zuständen erklären würde.

Eine übereinstimmende Grisaille, von demselben Jahre datiert, ist zur Zeit nur durch einen anonymen Stich bekannt (Vosmaer S. 553).

Der Stich von Lucas von Leiden, B. 71, ist nicht ohne Einfluss auf diese Komposition gewesen, wie Lehrs im Repertor. f. Kunstwiss. XVII, 298 ausführt, indem er hervorhebt, dass die Disposition auf erhöhter Tribüne in beiden Blättern ähnlich sei, auch einzelne Figuren und die Architektur links auf dem Leidenschen Stiche Rembrandt zum Vorbild gedient hätten.

Das Blatt bildet eine Art Gegenstück zu den „Drei Kreuzen" (B. 78) von 1653.

77 (W. 82, Bl. 52, M. 200, D. 84)
Das Ecce homo

Bez. Rembrandt f. 1636 cum privile.

·(Im I. Zustande von 1635 datiert.)

Fünf Zustände, der V. erst seit Blanc (IV). — Der II. und III. bei Bartsch und Blanc noch ungeschieden*).

1 Unvollendet. Bezeichnet: Rembrandt fec. 1635, unter der (später überarbeiteten) Uhr am Turm (s. De Vries S. 296).

2 Beendigt. Mit der oben angeführten Bezeichnung (**Abb. R. 253**).

3 Die rechte Schulter des bärtigen Mannes zunächst vor Pilatus nicht mehr sichtbar.

*)	Rov.	Dut.	Middl.		Bl.	Bartsch
1)		I			I	I
2)		II				
3)		III		}	II	II
4)		IV			III	III
5)		V			IV	—

4 Das Gesicht des Mannes neben dem vorher genannten mit parallelen
Strichen bedeckt.

5 Mit der Adresse von Malboure.

Verst. II 500, III 200 M. — Bucc. 1400 M.

In dem I. Zustande (Abb. R. 252, verkl., und S. Haden Taf. IV)
ist der Raum für die Gruppe des Pilatus mit den vier vor ihm
stehenden Gestalten und dem Manne, der seine Hand gegen das Volk
hin ausstreckt, völlig weiss gelassen, was Seymour Haden als ein un-
künstlerisches Vorgehen bezeichnet. Immerhin lässt sich dafür an-
führen, dass auch Dürer zuerst seine Hintergründe auszuführen pflegte.
Der Baldachin reicht hier bis in die Mitte des Blattes hinein, die
Thoröffnung dahinter ist viel niedriger, der Pfeiler neben diesem Thore
viel breiter und aus einem Bündel von Pfeilern und Streben bestehend,
und endlich der Himmel noch von heller Wirkung. — Abdrücke in
Amsterdam und im Britischen Museum (zwei). — Dieser I. Zustand
ist ganz mit dem Grabstichel hergestellt und rührt offenbar von
einem Schüler Rembrandts her.

Der eine der beiden Abdrücke des Britischen Museums ist von
Rembrandt kühn und meisterhaft mit dem Pinsel in Bister korrigiert
worden, wobei der vorspringende Teil des Baldachins zugedeckt, die
Schatten des Vorhangs verstärkt und auch die vordern Volksfiguren
in solcher Weise erhöht in Wirkung gesetzt wurden, wie sie im II. Zu-
stande ausgeführt wurden.

In diesem II. Zustande ist die Mittelgruppe hineinradiert
und dabei die Volksgruppen vorn sowie die Architektur hinter
Christus mit der Radiernadel kräftig übergangen worden. Dann aber
wurde das Ganze mit dem Grabstichel überarbeitet, um es
mit den früher hergestellten Teilen in Einklang zu bringen. Die
Arbeit der Radiernadel kann nur Rembrandt selbst zugeschrieben
werden.

Die Änderung des III. Zustandes, wodurch zugleich das rechte
Bein Christi verlängert wurde, hatte zum Zweck, die beiden Gestalten
vor Pilatus besser voneinander abzulösen.

Ebenso stellt die Änderung des IV. Zustandes eine Verbesserung
dar, indem dadurch der Kopf des Mannes mit dem kleinen Käppchen,
der bis dahin zu sehr vorgeragt hatte, an seinen richtigen Platz ge-
bracht wurde (Auktion Galichon 900, Didot 800 fs.).

Der V. Zustand stammt aus der Zeit n a c h R e m b r a n d t.

Dieses Blatt, das im XVII. Jahrhundert die 30-Gulden-Prent genannt wurde (siehe De Vries S. 296 Anm. 7 und Uffenbachs Reise, Besuch bei Dav. Bremer 1711), gilt allgemein für eine Schülerarbeit nach Rembrandts Komposition. Middleton denkt dabei an Bol, Seymour Haden an Livens, Rovinski an Vliet, De Vries endlich an Salomon Koninck. Für V l i e t spricht wohl die grosste Wahrscheinlichkeit. Middleton nimmt an, dass Rembrandt die Arbeit Jedenfalls geleitet und stets an ihr teilgenommen habe; Seymour Haden (S. 39) nimmt nur eine starke Überarbeitung durch Rembrandt an. Dass seine Beteiligung weiter auszudehnen sei, ist bereits oben gesagt worden.

Die gegenseitige Ol-Grisaille, ehemals im Besitz der Lady Eastlake, jetzt in der Londoner Nationalgalerie, die Dutuit mit Unrecht für eine unter Rembrandts Leitung ausgeführte Schülerarbeit hielt, stimmt mit dem I. Zustande überein, da der Baldachin noch tief herabhängt. Die Volksmenge unten und die Gestalten zur Linken Christi (im Sinn der Radierung) sind nur flüchtig angelegt. Alles Übrige ist sehr sorgfältig durchgeführt; auffallend sind die weit aufgerissnen Augen des Pilatus, sowie das Vorwerfen der Augen bei Christus. Unter dem Zifferblatt der Uhr die Bezeichnung: Rembrandt f. | 1634, in Rembrandts Handschrift und sicher nicht nach der Bezeichnung der Radierung kopiert, da die Mehrzahl der Buchstaben Verschiedenheiten aufweist.

Das Vorhandensein dieser, um ein Jahr früher datierten Vorlage spricht dafür, dass die Ausführung der Radierung wesentlich auf Rechnung eines Schülers zu setzen sei. Das Gesicht des sich vorbeugenden Mannes ist hier übrigens bereits, wie im IV. Zustande der Radierung, beschattet.

Gegenstück zu der Kreuzabnahme (B. 81) von 1633.

78 (W. 81, Bl. 53 M. 235, D. 85)

Die drei Kreuze

Bez. Rembrandt f. 1653 (Der Bostoner Katalog, Nr. 300, liest irrigerweise 1655)

Funf Zustände, seit Blanc. Bartsch kannte den V. noch nicht und fasste die beiden ersten zusammen.

1 Die Figur rechts am Rande nur mit einer Strichlage ausgeführt. Wie der folgende vor der Bezeichnung (**Abb. R. 256**, verkl.).

2 Die Figur ganz in Dunkel gehüllt.

3 Mit der Bezeichnung.

4 Die Komposition ganz verändert. Die Gruppe im Vordergrunde links
entfernt (**Abb. R. 259,** verkl.).

5 Mit der Adresse von Francis Carelse.

Verst. I 220, II 170, III 50 M. — Bucc. I 5800, III 780 M.

Mit der k a l t e n N a d e l kräftig in Wirkung gesetzt. — Von
Bartsch mit Recht als ein Gegenstück zu B. 76 bezeichnet.

In den drei ersten Zuständen ist die ganze Mitte des Bildes durch
einen breiten Lichtstrahl erhellt. Dutuit erklärt den III. für den voll-
endetsten und geschätztesten (Auktion Didot, auf Papier, 7050 fr.);
doch muss ich durchaus Dr. Sträter beistimmen, der (laut mündlicher
Mitteilung) den I. für den schönsten hält. Denn dieser I. zeigt noch
den v o l l e n Plattengrat, während im III. die Scene am Fusse
der Kreuze infolge des Verschwindens vieler Arbeiten in eine z u
s t a r k e Helligkeit getaucht ist. — Der Abdruck des I. Zustandes,
der es bei Didot nur auf 1100 fr. brachte, war, wenn auch auf Per-
gament, so doch beschnitten.

Im III. (Abb. R. 258, verkl.) erhielt freilich die Gruppe links
im Vordergrunde, wesentlich durch Überarbeitung m i t d e m Grab-
stichel, Jene schöne Gestaltung, die sie zu einem der Hauptstücke
in dem Werke Rembrandts macht. Der bis dahin nur angelegte
Kopf des Greises, welcher weggeführt wird, wurde vollständig aus-
gearbeitet, der Rabbiner zu seiner Linken erhielt einen langen Bart,
andre Gestalten wurden mehr zurückgedrängt; auch das Erdreich wurde
an dieser Stelle überarbeitet.

Im Gegensatz zu diesen drei ersten Zuständen sind die beiden
letzten in tiefe Finsternis gehüllt, die den Eindruck strömenden Regens
macht. Nur die Gestalten Christi und des guten Schächers zu seiner
Rechten sind in der Hauptsache beibehalten worden. Die Gruppe
links im Vordergrunde sowie der eine der beiden Männer vorn in
der Mitte sind ganz entfernt worden. Die leicht skizzierte Gruppe am
Fusse des Kreuzes, deren Mittelpunkt bis dahin der kniende Haupt-
mann gebildet hatte, ist in allen ihren Figuren vollständig verändert
m i t t e l s d e r k a l t e n N a d e l in kühnen, kräftigen Strichen neu aus-
geführt worden. Der hinterste Reiter ist ganz entfernt, das Pferd unter
dem guten Schächer umgekehrt worden, an die Stelle des Reiters
links ist ein sich bäumendes Pferd getreten; Johannes breitet Jetzt die

Hände aus, statt sich das Haar auszuraufen, Maria überragt nicht mehr die sie stützende Frau, sondern ist tiefer herabgesunken u. s. w. Die rechte Seite, samt dem bösen Schächer, ist in tiefes Dunkel gehüllt. Die ganze Darstellung ist endlich mit dem Grabstichel übergangen, dessen regelmässige Strichlagen den erforderlichen Grad von Dunkelheit erzeugen halfen.

Blanc bezeichnet diesen Zustand, den man früher sogar für eine völlig neue Radierung auf einer zweiten Platte hielt, als die Darstellung einer weiteren Phase des Dramas, die Rembrandt gleichsam ganz von neuem auf derselben Platte gestochen habe: nämlich die Schilderung der Empörung aller Elemente, nachdem der Erlöser seine letzten Worte: „Es ist vollbracht", ausgehaucht hatte. — Seymour Haden, S. 49, hält diesen Zustand überhaupt für den endgültigen und die drei vorhergehenden nur für vorbereitende Skizzen, wozu Blancs Ausdruck, dass in den letzteren die Platte peinte à l'eau-forte sei, gut stimmen würde. Doch geht diese Ansicht zu weit, da die Überarbeitung immerhin eine sehr flüchtige, von Ungeduld zeugende ist.

Wenn andrerseits Middleton meint, diese Überarbeitung sei von einer fremden, ungeschickten Hand ausgeführt und gehe überhaupt nicht auf eine Zeichnung von Rembrandt zurück, so ist dagegen, abgesehen von innern Gründen, schon die bloss äusserliche Thatsache anzuführen, dass der hier eingefügte Reiter mit der hohen, aus dreifachem Wulst gebildeten Mütze gegenseitig einer Medaille Pisanellos (auf Giov. Franc. Gonzaga) entnommen ist. Dieser erst nach dem Erscheinen von Middletons Buch in dem Jahrbuch der K. preuss. Kunstsammlungen II (1881) S. 258 veröffentlichten Entdeckung nach kann es gar nicht zweifelhaft sein, dass die Überarbeitung wirklich von Rembrandt selbst herrühre. Denn nur ihm allein, dem begeisterten und feinfühligen Sammler, konnte zu jener Zeit die Verwertung einer italienischen Medaille des Quattrocento zugetraut werden. Hat er doch, auf einer Zeichnung im Berliner Kabinett, noch eine andere Medaille, die auf Andrea Doria, kopiert.

Die Abdrücke der beiden letzten Zustände sind sehr selten. Das Bartsch noch unbekannte Vorhandensein der Adresse auf dem V. widerlegt übrigens die Ansicht dieses Verfassers, dass Rembrandt die Platte, nach Herstellung einer kleinen Zahl von Abdrücken des veränderten Zustandes, zerstört habe.

Durch die kraftvolle Handhabung der kalten Nadel hat hier der Meister eine tief farbige Wirkung erzielt. Während in der ersten, in blendender Lichtwirkung gehaltnen Gestalt die welterschütternde Bedeutung des geschilderten Dramas wesentlich durch die, wenn auch nur andeutend behandelte so doch äusserst ausdrucksvolle Gruppe der Angehörigen am Fusse des Kreuzesstammes nahe gebracht wird, ist in der spätern vollständigen Überarbeitung der Schrecken dieses Vorgangs mehr unmittelbar durch die vollständige Verfinsterung des Himmels, aus dem allein ein schmaler Lichtstreif gespenstisch hervorbricht, vorgeführt.

79 (W. 85, Bl. 54, M. 222, D. 86)

Christus am Kreuze zwischen den Schächern

Um 1640 (so auch Michel; Middl. 1648)

Zwei Zustände, seit Middleton. — Die Platte soll noch vorhanden sein.
1 Der Arm des Kreuzes links reicht bis zur Einfassung (**Abb. R. 260**).
2 Der Kreuzesarm verkürzt.
Verst. I 21 M. — Bucc. 210 M.

Gleich anfangs in einzelnen Teilen (besonders im Vordergrunde) mit dem Stichel überarbeitet und dann mit der kalten Nadel in Wirkung gesetzt.

80 (W. 86, Bl. 55, M. 193, D. 87)

Christus am Kreuze

Bez. Rembrandt f. (diese Bezeichnung vom Bostoner Katalog, Nr. 118, mit Unrecht angezweifelt). — Um 1634

Überarbeitung von Basan (R. II). — Blanc unterschied drei Zustände, die jedoch nur auf Zufälligkeiten des Drucks beruhen (**Abb. R. 263**).
Verst. 25 M. — Bucc. 220 M.

Das schabkunstartige Aussehen einiger Abdrücke, wie z. B. desjenigen im Britischen Museum, wodurch wohl ein Nachteffekt erzielt werden sollte, rührt nur vom Auftrag der Farbe her (so auch Middleton).

81 (W. 83. 84, Bl. 56, M. 186. 187, D. 88 a und b)

Die grosse Kreuzabnahme

Zwei Platten: a) bezeichnet Rembrant f. 1633. — b) Rembrandt f. cum pryvl. 1633 (auch diese zweite Bezeichnung von Rembrandts Hand).

Die erste Platte (a) unvollendet (**Abb. R. 264**, verkl.).

Von der zweiten (b) vier Zustände, seit Blanc, und die Überarbeitung von Basan (R. VI), die auch bei Bernard. · Bartsch und Rovinski verzeichnen die Platte a als den I. Zustand und führen daher den ersten von b als den II. an u. s. w. — Bartsch unterschied noch nicht die beiden ersten Zustände von b und kannte nicht den IV.

b 1 Die Beine der beiden Männer, die |den Leichnam auffangen, nicht ganz mit Kreuzlagen bedeckt (**Abb. R. 265**).

2 Mit den Kreuzlagen.

3 Mit der Adresse von Ulenburg.

4 Mit der Adresse von Just. Danckers.

Verst. I 400, III 200 M. — Bucc. II 600 M.

Die erste Platte (a), etwas schmäler und kürzer als die folgende, war dem Künstler im Ätzen misraten. Der zu stark erhitzte Firniss war durch das Ätzwasser zum Reissen gebracht worden, daher die Platte aus der Flüssigkeit genommen werden musste, bevor diese genügend gewirkt hatte. Abdrücke dieser Platte, schmutzig, grau, mit vielen weissen Stellen und mit den Spuren des geplatzten Firnisses, befinden sich nur in Paris, Amsterdam und im Britischen Museum. Zwei Fragmente, den Kopf des Mannes ganz zuoberst, sowie den des auf der Leiter stehenden Mannes rechts enthaltend, in der Wiener Hofbibliothek (der letzte Kopf erinnert an die Züge Rembrandts).

Diese Platte war sehr schön radiert; einiges, Jedoch nicht vieles, mag daran (nach Middleton) von Schülern hergerührt haben (eine Wiedergabe des untern Teils bei Seymour Haden, Taf. II). — Mariette (Abecedario) wusste bereits, dass es sich hierbei um eine besondre Platte handle.

Auch die zweite Platte (b), die Bartsch noch für eine blosse Aufarbeitung hielt, ist ganz radiert, dann aber, namentlich im Vordergrunde rechts, stark mit dem Grabstichel übergangen. Diese Überarbeitung, die durchaus an die Behandlung des zwei Jahre später entstandnen Ecce homo B. 77 erinnert, rührt Jedenfalls von der Hand eines Schülers her. Die Komposition ist bis auf die beiden Figuren rechts in der vordersten Reihe, deren eine hier im Profil, auf der ersten Platte dagegen von vorne gesehen ist, die gleiche geblieben.

Seymour Haden schrieb die ganze Arbeit Livens zu; doch würde dagegen angeführt, dass Livens sich zu dieser Zeit noch nicht in

Holland befunden habe. Middleton denkt bei der untern Gruppe rechts an Vliet. Ob Rembrandt sich die Mühe genommen, die ganze Komposition nochmals zu radieren, mag fraglich erscheinen; wahrscheinlich sind auf ihn nur der Körper des Gekreuzigten, sowie die beiden den Leichnam an den Armen haltenden Männer zurückzuführen: die Überarbeitung mit dem Stichel aber scheint derselben Hand anzugehören, die am grossen Ecce·homo wahrzunehmen ist. Während ich ursprünglich an Salomon Koninck gedacht habe, neige ich mich jetzt doch mehr der Annahme zu, dass es sich hier um Arbeiten Vliets handelt.

Der IV. Zustand ist grob überarbeitet.

Die Komposition stimmt sehr nahe mit dem in demselben Jahre für den Prinzen Friedrich Heinrich gefertigten (übrigens gegenseitigen) Gemälde, in München, überein; nur erhellt hier der Lichtstrahl die ganze Gruppe der um das Kreuz Beschäftigten, während er im Gemälde bloss die Gestalt Christi trifft*).

Das Blatt wurde im XVII. Jahrhundert die 20-Gulden-Prent genannt (siehe De Vries S. 296 Anm. 7 und Uffenbachs Reise, Besuch bei Dav. Bremer 1711). — Als Seitenstück dazu wurde später (1635) das Ecce homo B. 77 geschaffen.

82 (W. 87, Bl. 57, M. 216, D. 89)

Die Kreuzabnahme. Skizze

Bez. Rembrandt f. 1642

Verst. 19 M. — Bucc. 70 M.

Die frühen Abdrücke mit einigem Grat im Vordergrunde (Abb. R. 267).

83 (W. 88, Bl. 58, M. 242, D. 90)

Die Kreuzabnahme bei Fackelschein (au flambeau)

Bez. Rembrandt f. 1654 (nicht 1655, wie Blanc angibt)

Neudrucke bei Basan (R. II). — (Abb. R. 269).

Verst. 35 M. — Bucc. 90 M.

*) Die Grisaillen in der Londoner Nationalgalerie und in der Galerie von Christiania gehörten nicht zu dieser Komposition, sondern stellen die Trauer um den bereits herabgenommnen Leichnam dar. Eine ähnliche Zeichnung auch im Britischen Museum.

Das Leichentuch und andre Teile sind durch Grabstichel-
striche gedämpft. — Es kommen getönte Abdrücke vor.

Der Bostoner Ausstellungskatalog, Nr. 291, sagt mit Recht, die
Gestalt, die das Leichentuch ausbreitet, sei nicht eine Frau, wie
Middleton annimmt, sondern ein alter Mann.

Zu der Folge B. 50 u. s. w. gehörend.

84 (W. 89, Bl. 60, M. 217, D. 92)
Christus zu Grabe getragen

Bez. Rembrant. — Um 1645.

Verst. 32 M. — Bucc. 130 M. (prachtvoll).

In den frühen Drucken tritt die Höhle deutlich hervor (mündl.
Bemerkung des Dr. Sträter); einiger Grat, besonders unten links
(Abb. R. 271).

85 (W. 90, Bl. 59, M. 202, D. 91)
Die Schmerzensmutter

Um 1641 (so auch Michel; Middl. 1636)

Die beiden Zustände, die von allen Schriftstellern, ausser von Middleton,
aufgestellt werden, unterscheiden sich nur dadurch voneinander, dass der spätere
sich auf die gereinigte Platte bezieht (Abb. R. 272).

Verst. I 200 M. — Bucc. I 660 M.

In frühen Drucken mit einigem Grat.

Blanc ist geneigt, das seltne Blatt der Schule Rembrandts zu-
zuschreiben. Middleton meint, dass man es, ohne die Überlieferung,
nicht leicht Rembrandt zugeschrieben haben würde. Auch Dr. Sträter
äussert Zweifel. Richtig ist, dass die Auffassung nicht die Tiefe zeigt,
die man bei Rembrandt erwartet.

86 (W. 91, Bl. 61, M. 233, D. 93)
Die Grablegung

Um 1654 (M. 1652)

Vier Zustände, seit Middleton. Bei Bartsch die drei letzten Zustände noch
ungeschieden. Bei Blanc und Dutuit fehlt der letzte*).

*)	Rov.	Dut.	Middl.	Bl.	Bartsch
1)	I	I	I	I	I
2)	II	II	II	II	
3)	III	} III	III	} III	} II
4)	IV		IV		

1 Reiner Atzdruck.

2 Vollständig überarbeitet (**Abb. R. 281**).

3 Der Pfosten rechts mit einer Kreuzlage bedeckt.

4 Diese Kreuzlage ausgedehnt (s. Abb. R. 277).

Verst. 160, I 90, II 20 M. — Bucc. I 546, II 280, — 130 M.

Der I. Zustand (Abb. R. 275), der meist auf Japanischem Papier gedruckt vorkommt, ist nach Blancs feinfühliger Ausführung nur eine rasche aber höchst zweckentsprechende Vorbereitung für die eigentlich beabsichtigte Gestalt der Platte, die sie erst im II. durch die Arbeit der k a l t e n N a d e l erhielt.

Den Abdrücken dieses II. Zustandes, der das Licht schärfer auf den Leichnam und dessen Träger zusammengefasst zeigt, wurde durch besondern Auftrag der Druckerfarbe, wohl durch Rembrandt selbst, ein sehr verschiedenartiges, die Schauer des Vorgangs geschickt steigerndes Aussehen gegeben.

Den III. führt Middleton n i c h t m e h r a u f R e m b r a n d t zurück. — In Amsterdam ein betrügerischer Abdruck des IV. mit gotischen Arkaden.

C. Hofstede de Groot (Jahrb. d. K. Preuss. Kunstsamml. XV, 180) sieht in der Komposition einen entfernten Anklang an eine Zeichnung Pierino del Vagas in der Sammlung His de la Salle im Louvre.

Gehört zu der Folge B. 50 u. s. w.

87 (W. 92, Bl. 63, M. 237, D. 94)

Christus in Emmaus

Bez. Rembrandt f. 1654 (von Bartsch, Blanc und Rovinski fälschlich 1634 gelesen)

Zwei Zustände, der II. auch bei B a s a n.

1 Reiner Átzdruck (**Abb. R. 284**).

2 Mit der k a l t e n N a d e l aufgearbeitet, namentlich am Hut.

Verst. I 40, II 12 M. — Bucc. I 280, II 130 M.

Die frühen Abdrücke des II. zeigen etwas zu viel Plattengrat.

Gehört zur Folge B. 50 u. s. w.

88 (W. 93, Bl. 62, M. 194, D. 95)

Christus in Emmaus, klein (Les petits pélerins d'Emmaüs)

Bez. Rembrandt f. 1634

Blanc und Dutuit führen je einen zweiten Zustand an, der jedoch nicht vorhanden zu sein scheint. — (**Abb. R.** 286).

Verst. 10 M. — Bucc. 60 m.

Der Bostoner Ausstellungskatalog, Nr. 93, macht mit Recht auf den Einfluss aufmerksam, den Rubens' Christustypus hier (wie bei der Samariterin am Brunnen) auf Rembrandt ausgeübt habe.

89 (W. 94, Bl. 64, M. 225, D. 96)
Christus den Jüngern erscheinend
Bez. Rembrandt f. 1650
Frühe Abdrücke mit etwas Grat (**Abb. R.** 286 bis ⌒).

Verst. 17 M. — Bucc. 360 M. (prachtvoll).

Das Blatt ist nur leicht angelegt, und doch fehlt nichts zu seiner Vollkommenheit. Die Gestalt Christi bildet die höchste und reinste Verkörperung dieses Typus, welche in dem Werke des Meisters vorkommt. — Selten.

90 (W. 95, Bl. 41, M. 185, D. 75)
Der barmherzige Samariter
Bez. Rembrandt inventor et feecit (so) 1633 (doch schon 1632 entstanden)

Vier Zustände, deren I. bei Blanc, Middleton und Dutuit in zwei zerlegt ist, während die Unterschiede nur auf Zufälligkeiten des Drucks und (nach Rovinski) auf eingezeichneten Zusätzen zu beruhen scheinen. Die beiden mittlern Zustande bei Bartsch noch ungeschieden [*)]

1 Der Pferdeschweif weiss. Unbezeichnet wie die beiden folgenden (**Abb. R.** 289).
2 Der Pferdeschweif ausgeführt, aber die obre Treppenbrüstung noch weiss.
3 Die Brüstung ausgeführt.
4 Mit der Bezeichnung.

Verst. I 550, II 230, III 85, IV 30 M. -- Bucc. I 1200 M.

Auf einem Abdruck des I. Zustandes in Amsterdam die Bezeichnung von Rembrandts Hand in Bister: Rembrandt f. cum privil. 1632 (Blanc).

*)	Rov.		Dut.	Middl.	Bl.	Bartsch
1)	I	{	I	I	I	} . I
			II	II	II	
2)	II		III	III	III	} II
3)	III		IV	IV	IV	
4)	IV		V	V	V	III

Die Zuthaten des II. und III. Zustandes (Abb. R. 291) sind mit
dem Grabstichel ausgeführt.

Im III. ist das Blatt bereits ganz neu aufgearbeitet, namentlich
am Pferde, dessen Fell nun glatt und glänzend erscheint.

Die radierte Bezeichnung auf dem IV. führt Middleton nicht mehr
auf Rembrandt selbst zurück. Doch entspricht sie durchaus seinen
Schriftzügen (so auch Dr. Sträter).

Bartsch war der Ansicht, diese Radierung sei dieJenige, die Rem-
brandt mit der grössten Liebe ausgearbeitet habe; so durchgeführt sie
auch sei: der Arbeit der Radiernadel habe er die volle Leichtigkeit
zu wahren gewusst. — Ebenso bezeichnet sie Lippmann (in den
Sitzungsberichten der Kunsthistor. Gesellsch.) als „ein in sich voll-
ständig abgerundetes, höchst sorgfältig durchgebildetes Werk, mit dem
die Periode der technischen Versuche gewissermassen abschliesst". —
Seymour Haden S. 23 suchte das Blatt einem Schüler, und zwar Bol,
zuzuschreiben. — Middleton eignete sich davon nur so viel an, dass
der Vordergrund mit dem Hunde wohl von einem Schüler, vielleicht
von Bol, herrühre.

Ungewöhnlich ist nun freilich die hier vorhandne vollkommne
Übereinstimmung mit einem Gemälde des Meisters, dem kleinen nahezu
gleichzeitigen, nur gegenseitigen Bilde bei Lady Wallace in London
(ehemals in der Galerie Choiseul), wobei zu bemerken ist, dass gerade
der so wenig zu der Darstellung passende Hund auf dem Gemälde
fehlt. Dieser kleinlich gearbeitete Hund sowie die wesentlich mit
dem Grabstichel ausgeführte uutre rechte Ecke mit dem Fasse
und dem Heu in der Krippe dürfte somit ohne weiteres einem
Schüler zuzuweisen sein. Ebenso weisen der Mann im Fenster durch
seine schlechten Verhältnisse, die Hühner durch ihre kümmerliche
Zeichnung auf Schülerhand. Die wesentliche Arbeit aber ist, schon
wegen der vorzüglichen Charakteristik der Hauptpersonen, Rem-
brandt selbst zuzuweisen.

Die denselben Gegenstand behandelnde getuschte Federzeichnung
im Britischen Museum hat nur eine bedingte Ähnlichkeit mit der Ra-
dierung. Am Fusse der Treppe, die sich hier rechts befindet, heben
mehrere Leute den Verwundeten vom Pferde, während der Samariter
dabei steht und der Wirt erst die Treppe hinabsteigt. Namentlich
aber unterscheidet sich die Komposition dadurch, dass sie in Quer-

format gehalten ist und eine Nachtwirkung zur Darstellung bringt. — Ein von Rembrandt retuschiertes Gemälde befand sich in seinem Inventar, als een schilderije van een Samaritaen.

Vosmaer hielt die Radierung gleichen Inhalts von Jan van de Velde, ein Nachtstück in der Weise Elsheimers, in 4°, für das unmittelbare Vorbild Rembrandts. Sie hat wohl auch auf dessen Komposition eingewirkt, namentlich inbezug auf die Anlage der Treppe und die Figuren des Samariters und des Wirts, die sich bei Van de Velde nur am Fusse der Treppe befinden, während oben auf der Treppe ein Junge mit einer Fackel steht.

Ein Hauptwerk des Meisters aus der Zeit seines Überganges von den Jünglings- zu den Mannesjahren, mit einer seltnen Vertiefung in den Gegenstand ausgeführt.

91 (W. 96, Bl. 43, M. 201, D. 76)
Der verlorne Sohn
Bez. Rembrandt f. 1636

Neudrucke bei Basan (R. II). — (Abb. R. 293).
Verst. 17 M. — Bucc. 190 M.

Nach C. Hofstede de Groot (Jahrb. d. K. Preuss. Kunstsamml. XV, 175) in Anlehnung an Maerten van Heemskerk, dessen Oeuvre Rembrandt besass; die Gestalt des Vaters hier von stärkrer Innigkeit erfüllt.

92 (W. 97, Bl. 40, M. 209, D. 74)
Die Enthauptung Johannes des Täufers
Bez. Rembrandt f. 1640

Zwei Zustände, seit Blanc, und Neudrucke von Basan (R. III). — Die Platte soll noch vorhanden sein.
1 Die Lanzen im Hintergrunde wenig sichtbar (Abb. R. 294).
2 Dieselben überarbeitet.
Verst. 20 M. — Bucc. 35 M.

Mit einiger Kaltnadelarbeit im Vordergrunde. — Die aufgearbeiteten Abdrücke fleckig.

Es giebt viel Vorstudien für dieses Blatt. — In der ehemaligen Sammlung Seymour Haden eine Zeichnung zur Figur des Johannes, nach Middleton viel besser als die Radierung. — Bei Dr. Sträter in Aachen eine Federskizze der ganzen Komposition in Umriss, gegen-

seitig und mit Abweichungen, in klein Folio; auf der Rückseite der Ober-
teil der Gestalt des Henkers leicht mit der Feder angefangen, dann
aber eine Grablegung Christi breit mit der Feder darüber gezeichnet. —
Zwei Entwürfe im Münchner Kabinett erwähnt Vosmaer S. 524; ferner
einen in der Albertina, getuschte Federzeichnung.

Die Federzeichnung der gleichen Zeit im Britischen Museum, die
Enthauptung dreier Männer darstellend, in quer Folio (1860. 6. 16.
130), hat mit der Radierung nur eine allgemeine, durch die Ähnlich-
keit des Gegenstandes bedingte Verwandtschaft.

93 (W. —, Bl. —, M. —, D. —)
Die Enthauptung Johannes des Täufers
Bez. ℟; um 1631

Wegen der vier Zustände siehe Rovinski (**Abb. R. 296**).

Nicht von Rembrandt. Nach Middleton von Livens. Doch
wohl von Vliet, da sich hier dieselbe Hand zeigt, der die Mehrzahl
der von 1631 datierten Schülerarbeiten entstammt. — Von Rovinski
(Les élèves de R., Abb. 280) unter Vliet eingereiht.

94 (W. 98, Bl. 66, M. 254, D. 97)
Petrus und Johannes an der Pforte des Tempels. Querblatt
Bez. Rembrandt f. 1659

Vier Zustände und die Überarbeitung von Basan (R. V). Die beiden mitt-
leren Zustände bei Bartsch noch nicht geschieden.
 1 Der Überwurf des Petrus legt sich wulstartig um dessen Hals (**Abb. R. 299**).
 2 Der Überwurf verlängert. Die Kreuzlagen am Thorbogen links reichen
nicht bis an das Kapitell.
 3 Die Kreuzlagen reichen bis an das Kapitell.
 4 Die Laibung des Thorbogens rechts bestimmter gemacht und verbreitert.
 Verst. I 170, II 50 M. —. Bucc. II 150 M.

Mit der Nadel kräftig überarbeitet. — Die Änderung des
II. Zustandes bildet eine Verbesserung. — Vom III. an nach Middleton
nicht mehr von Rembrandt.

95 (W. 99, Bl. 65, M. 249, D. 98)
Petrus und Johannes an der Pforte des Tempels. Hochformat
Um 1630 (so auch Michel; Middl. 1655)
 In Paris, Amsterdam, dem Britischen Museum und der Albertina
(**Abb. R. 303**).

Der Grund stellenweise unrein, wie bei der verworfnen Platte der grossen Kreuzabnahme.

Von einigen, so auch noch neuerdings von Rovinski, mit Unrecht angezweifelt. Es ist ein für die Frühzeit Rembrandts bezeichneudes Werk (auch nach der Ansicht Dr. Sträters).

Eine Kreidestudie zum Petrus, in Folio, im Dresdner Kabinett.

96 (W. 101, Bl. 67, M. 219, D. 99)
Der reuige Petrus
Bez. Rembrandt f. 1645
Bei Rovinski eine angebliche Überarbeitung (R. II) angeführt.
Verst. 7 M. — Bucc. 70 M.

Schwach geätzt und mit der Nadel leicht verstärkt (**Abb. R. 304**).

97 (W. 102, Bl. 68, M. 197, D. 100)
Das Martyrium des heiligen Stephanus
Bez. Rembrandt f. 1635
Überarbeitung von Basan (Blanc und Rov. II). Die Platte soll noch vorhanden sein (**Abb. R. 305**).
Verst. 40 M. — Bucc. 75 M.

98 (W. 103, Bl. 69, M. 210, D. 101)
Die Taufe des Kämmerers (Le baptême de l'eunuque)
Bez. Rembrandt f. 1641
Zwei Zustände, seit Claussin; der II. bei Basan und dann bei Bernard. Die Platte soll noch vorhanden sein.
1 Der kleine Wasserfall und die Erderhöhung rechts davon zeigen noch weisse Stellen (**Abb. R. 306**).
2 Sie sind ganz schattiert.
Verst. I 27, II 5 M. — Bucc. II 70 M.

99 (W. 104, Bl. 70, M. 207, D. 102)
Der Tod der Maria
Bez. Rembrandt f. 1639
Vier Zustände, seit Blanc*). Bartsch kannte den letzten (die Überarbeitung von Basan, die auch bei Bernard) noch nicht. Dutuit und Rovinski lassen die

*)	Rov.	Dut.	Middl.	Bl.	Bartsch
1)	I	I	I	I	I
2)	II	II	{ II	II	II
3)			III		
4)	III	III	IV	III	—

6*

von Middleton angeführte Spaltung des II., die übrigens nur darin besteht, dass einige Probestriche im Unterrande entfernt sind, unberücksichtigt. — Die Platte soll noch vorhanden sein.

1 Die Armlehne des Sessels rechts zum Teil weiss (**Abb. R. 309**). Auktion Schlösser 3600 M. (jetzt bei Dutuit).

2 Die Lehne ganz schattiert.

3 Einige Probestriche am Unterrande entfernt.

4 Em Kind am Fusse der vordersten Säule des Betthimmels mit Kreuzlagen (statt mit einer einfachen Horizontallage) bedeckt.

Verst. II 90 M. — Bucc. II 150 M.

Mit einiger **Kaltnadelarbeit** an den Gewändern und im Hintergrunde. — Middleton hält erst den II. Zustand für den endgiltigen, den I. dagegen für einen Probedruck.

Hier zum erstenmal verwendet der Meister in ausgedehnterem Masse die kalte Nadel. Es ist nächst dem Hundertguldenblatt die grossartigste seiner radierten Darstellungen. Erinnert auch noch die Entfaltung reichen Pompes an die Jugendzeit, so ist doch das Interesse durchaus auf die Hauptsache hingelenkt. All die mannichfaltigen Ausserungen des Schmerzes und der Teilnahme vereinigen sich, um die Bedeutung des geschilderten Ereignisses ergreifend zum Ausdruck zu bringen. Durch die Fülle des ausgegossnen Lichtes aber erhält dieser Tod seine Verklärung.

IV. Klasse. Heilige

100 (W. 105, Bl. 71, M. 190, D. 103)
Der heilige Hieronymus am Fusse eines Baumes lesend

Bez. Rembrandt f. 1634 (so Duchesne [Katalog Denon], Middleton und der Bostoner Katalog, Nr. 94; Bartsch, Vosmaer und Blanc lasen 1654, was nicht möglich ist)

Zwei Zustände, seit Middleton. Rov. III scheint nur auf der Abnützung der Platte zu beruhen.

1 Mit eckigem Umriss des linken Ärmels.

2 Der Umriss rund (verbreitert).

Verst. 32 M. — Bucc. II 45 M. — Holf. I 2900 M.

Seymour Haden S. 38 schrieb das Blatt Bol zu; Middleton meint, Rembrandt habe wohl nur die Figur fertig gemacht, das Übrige

rühre vielleicht von Bol her; Dutuit lässt die Frage offen. Nach Dr. Sträter (mündliche Mitteilung) ist das Blatt doch wohl von Rembrandt. — Richtig ist die Bemerkung Seymour Hadens, dass das Blatt eine nahe Verwandtschaft mit dem Barmherzigen Samariter zeige. Livens fertigte danach eine gegenseitige Kopie (B. 38).

101 (W. 106, Bl. 72, M. 183, D. 104)
Der heilige Hieronymus im Gebet, emporblickend. Oben rund
Bez. Rembrant f. 1632

Drei Zustande, der III. erst seit Rovinski*). Middleton und Dutuit fuhren einen angeblich allerfruhesten Zustand an, der jedoch nur auf einer Druckverschiedenheit beruht**). Bei Bartsch nur ein Zustand.
1 Vor der Überarbeitung (**Abb. R. 316**).
2 Mit störenden Stichelretuschen am Löwen und an der Grotte.
3 Der Hintergrund grob uberarbeitet.
Verst. I 50, II 40 M. — Bucc. I 120 M.

Besonders im Hintergrunde sehr leicht geätzt, woher der I. Zustand sich sehr bald ausdruckte. — Die Überarbeitungen vom II. an wohl n i c h t v o n R e m b r a n d t.

Die Zeichnung im Louvre, in Rötel und Kreide (abgeb. bei Lippmann Nr. 152), die Vosmaer S. 486 als eine Studie hierfür bezeichnet, gehört zu dem von Vliet gestochnen Hieronymus.

102 (W. 107, Bl. 73, M. 199, D. 105)
Der heilige Hieronymus im Gebet, niederblickend (St. Jérôme
à genoux)
Bez. Rembrandt f. 1635

Überarbeitung von Basan (R. II). — (**Abb. R. 319**).
Verst. 35 M. — Bucc. 20 M.

In der Basanschen Überarbeitung ist der Ausdruck des Löwen wesentlich verschlechtert worden.

*)	Rov.	Dut.	Middl.	Bl.	Bartsch
	—	I	I	—	—
1)	I	II	II	I	
2)	II	III	III	II	} beschr.
3)	III	—	—	—	—

**) Der Abdruck beim Herzog von Arenberg in Brüssel ist nach Hymans (s. Rovinski) nur ein ausgedruckter I. Zustand.

103 (W. 108, Bl. 74, M. 223, D. 106)

Der heilige Hieronymus bei dem Weidenstumpf (St. Jérôme
écrivant)

Bez. Rembrandt f. 1648

Zwei Zustände.
1 Unbezeichnet (**Abb. R. 320**).
2 Mit der Bezeichnung.
Verst. I 230, II 70 M. — Bucc. I 1100, II 140 M.

Middleton meint, die Arbeit der k a l t e n N a d e l rühre aus späterer
Zeit her als das Übrige, das eher an das Jahr 1642 erinnre. Er ist
zu dieser Ansicht wohl nur durch Vosmaers falsche Lesung der Jahr-
zahl (S. 532: 1642) geführt worden. Reine Ätzdrucke dieses Blattes
sind überhaupt nicht bekannt.

Im II., mit der Nadel überarbeiteten, ist der Ausdruck des
Löwen, namentlich seiner Augen, wesentlich verschlechtert.

104 (W. 109, Bl. 75, M. 223, D. 107)

Der heilige Hieronymus in bergiger Landschaft (dans le goût
d'Albert Dürer [!])

Um 1653

Zwei Zustände, seit Blanc.
1 Der linke Pfeiler der Brücke von ziemlich gleichmässiger Dicke (**Abb.
R. 322**).
2 Dieser Pfeiler nach unten zu breiter.
Verst. 70 M. — Bucc. I 2480, II 320 M. (schwach).

Mit kräftiger Benutzung der k a l t e n N a d e l. Der Vordergrund
und der obre Teil des Baumstamms nicht beendigt.

Vosmaer findet in der Landschaft eine grosse Ähnlichkeit mit der
Ansicht von Ransdorp B. 319, namentlich wegen des Turms. —
Seymour Haden dagegen hat mit Recht darauf hingewiesen, dass hier
eine starke Beeinflussung durch T i z i a n vorliege; Ja er sagt, dass die
Landschaft mit der auf einer Zeichnung Tizians im Besitz von
Dr. Wellesley übereinstimme, wo als Staffage eine ruhende Venus zu
sehen sei.

Middleton, der die Gestalten des Heiligen und des Löwen für
wesentlich besser als alles Übrige, namentlich als das Laub links, hält,
dürfte mit seiner Ansicht, dass hier Rembrandt, ähnlich wie bei der

grossen Flucht nach Ägypten, eine fremde Platte überarbeitet habe, allein geblieben sein.

105 (W. 110, Bl. 76, M. 214, D. 108)
Der heilige Hieronymus im Zimmer (en méditation)
Bez. Rembrandt f. 1642

Zwei Zustände und die Überarbeitung von Basan (Bl. und Rov. III).
1 Die Gardine fällt glatt herab (**Abb. R. 325**).
2 Sie ist weiter zurückgeschlagen.
Verst. I 40, II 14 M. — Bucc. II 40 M.

Vollständig mit dem Stichel fein überarbeitete Radierung. — Bei Basan grob aufgearbeitet.

106 (W. 111, Bl. —, M. 175, D. —)
Der grosse heilige Hieronymus, knieend
Um 1629?

Sehr fraglich. Nur in Amsterdam (**Abb. R. 328**) *).

Vosmaer bezeichnet das Blatt als einen der allerersten Versuche Rembrandts und als eine Studie zu dem Rembrandt fälschlich zugeschriebnen Gemälde von 1629 in Berlin (ehemals bei Suermondt). Middleton und Dr. Sträter (mündliche Mitteilung) halten es für fraglich. Rovinski und Michel verwerfen es.

107 (W. 112, Bl. 78, M. 252, D. 109)
Der heilige Franziskus
Bez. Rembrandt f. 1657

Zwei Zustände.
1 Ohne die Landschaft rechts. Mit der einfachen Bezeichnung.
2 Mit der Landschaft und doppelter Bezeichnung (**Abb. R. 330**).
Verst. I 400, II 250 M. — Bucc. I 2200 (das Exemplar von Verstolk, beschnitten und verdorben), II 2000 M.

Der I., prachtvoll wirkende Zustand, worin auch der Zaun hinter dem Heiligen noch fehlt, reine Kaltnadelarbeit (**Abb. R. 329**). Die schönsten Abdrücke in Amsterdam und in der Albertina (auf Japan. Papier); dann in Paris (jap.), im Britischen Museum (auf Pergament, mit zu viel Grat) und ehemals bei Buccleugh (Perg.).

*) Der ehemals im Pariser Werk vorhandne Ausdruck ist verschwunden (siehe Dutuit).

Im II. ist die Platte ü b e r ä t z t, und zwar grob im Baumlaub, dem Zaun, den Pflanzen unten links und der zweiten Bezeichnung, fein in der Landschaft rechts. Diese Arbeiten rühren sicher v o n R e m b r a n d t s e l b s t her, doch hat Middleton recht, wenn er findet, dass hier der Eindruck vollkommner Weltabgeschiedenheit, der dem I. Zustande eigen war, aufgehoben sei. Das schönste Exemplar wohl bei Dr. Sträter in Aachen.

Mit Middleton anzunehmen, dass hier eine zweite, radierte Platte. über der Arbeit der ersten mit der kalten Nadel hergestellten abgedruckt worden sei, geht nicht gut an.

Im I. Zustande stellt das Blatt wohl die schönste Landschaft dar, die Rembrandt gefertigt hat.

V. Klasse. Allegorieen und Bilder aus dem Alltagsleben

108 (W. —, Bl. —, M. —, D. — [I S. 150])
Die Todesstunde (L'heure de la mort)
Nicht von Rembrandt. Bol zugeschrieben (Abb. R. 331).
Drei Zustände (Rovinski).

Verwendet in: J. H. Krul, Pampiere Wereld, Amsterdam 1644, in Fol.

109 (W. 113, Bl. 79, M. 265, D. 110)
Das Liebespaar und der Tod (La Jeunesse surprise par la mort)
Bez. Rembrandt f. 1639
Verst. 17 M. — Bucc. 190 M.

Kaltnadelarbeit über leichter Vorätzung (Abb. R. 332).

110 (W. 114, Bl. 80, M. 296, D. 111)
Allegorie, der Phönix genannt (Le tombeau allégorique)
Bez. Rembrandt f. 1658 (Bartsch las fälschlich 1650, Blanc 1648). — Der Bostoner Ausstellungskatalog liest mit Unrecht: Rembrand (ohne t)
Verst. 150 M. — Bucc. 700 M.

Kräftige Radierung, teilweise mit der ·Nadel fein überarbeitet (Abb. R. 333). — Die Abdrücke meist auf Japanischem Papier.

Es handelt sich hierbei eher um eine von ihrem Postament hinab-
gestürzte Statue als um ein Grabmal. Middleton sieht darin eine An-
spielung auf die Schlacht bei den Dünen, in der Turenne 1658 die
Spanier schlug.

111 (W. 115, Bl. 81, M. 262, D. 112)
Das Schiff der Fortuna (La fortune contraire)

In Holland het scheepje van fortuin oder de wufte fortuin ge-
nannt. — Dr. Sträter schlägt, im Anschluss an den Text, mit Recht
die Bezeichnung: das Lob der Schiffahrt, vor.

Bez. Rembrandt f. 1633

Verwendet in E. Herckmans, Der zeevaert lof, Amsterdam 1634,
in Fol., dessen übrige 16 Radierungen von W. Basse u. a. herrühren.
Es ist dort als zwölftes Bild am Anfang des III. Buches auf S. 97
eingefügt.

Drei Zustände, seit Blanc; Bartsch kannte nur den III.

1 Nur mit einer Strichlage auf dem Rücken der Fortuna. Nur in Paris
(**Abb. R. 334**).

2 Mit Kreuzlagen auf diesem Rücken.

3 Mit dem Text auf der Rückseite.

Verst. 9 M. — Bucc. II 22 M. (schwach).

Vosmaer S. 125 deutet die Darstellung auf Paulus, der in dem
III. Buche des Werkes erwähnt wird, und meint, Rembrandt habe hier
weiter noch Stellen aus der Apostelgeschichte herangezogen. — Blanc
erkennt darin Antonius, rechts im Hintergrunde die Schlacht von
Actium, links die Schliessung des Janustempels. Diese Deutung wird
durch Dutuits Hinweis darauf unterstützt, dass dieses III. Buch mit
dem Datum 30 v. Chr. beginne und die ersten Verse sich durch-
aus auf die in diesem Jahre erfolgte Schliessung des Janustempels
bezögen.

Middleton belässt Rembrandt nur die Zeichnung und ist, Sey-
mour Hadens Vorgange folgend, geneigt, die Ausführung Bol zu-
zuschreiben. — Dutuit lehnt Bols Namen ab, gesteht aber, dass
er wegen der Ausführung durch Rembrandt Zweifel hege. — Ro-
vinski (Les élèves de R., Bol K.) erkennt wiederum einige Verwandt-
schaft mit Bol. — Einen Grund für solche Zweifel vermag ich nicht
abzusehen.

112 (W. 116, Bl. 82, M. 286, D. 113)

Medea oder die Hochzeit des Jason und der Creusa

Bez. Rembrandt f. 1648

Fünf Zustände, seit Middleton (bis dahin die beiden ersten nicht unterschieden).

1 Wie die beiden folgenden vor der Bezeichnung. Juno trägt ein Käppchen (**Abb. R. 336**).

2 Das Kleid der Medea verlängert.

3 Juno trägt eine Krone statt des Käppchens.

4 Mit den Versen und der Bezeichnung im Unterrande.

5 Beides weggeschnitten.

Verst. I 170, II 40, III 50 M. — Bucc. I 640 M.

Für die Tragödie Medea seines Freundes Jan Six (Amsterdam 1648, in 4°) bestimmt. Doch scheint es nach Dutuit zweifelhaft, ob das Blatt für diesen Druck wirklich verwendet worden sei. — Dr. Jan Six dagegen gibt in Oud-Holland XI (1893) 156 Anm. 2 an, das Blatt sei thatsächlich für das Stück verwendet worden, wie eine Anzahl von Drucken es beweise. Die Platte sei nicht mehr vorhanden.

113 (W. 117, Bl. 85, M. 293, D. 114)

Der Dreikönigsabend (L'étoile des rois)

Um 1652

Neudrucke von Basan (Rov. II).

Verst. 25 M. — Bucc. 22 M.

Die guten Drucke zeigen ein mild verteiltes, kein scharfes Licht.

114 (W. 118, Bl. 86, M. 272, D. 115)

Die grosse Löwenjagd. Skizze

Bez. Rembrandt f. 1641

Zwei Zustände, seit Dutuit.

1 Vor der Änderung. Sehr selten.

2 Der Kopf des hintern Pferdes zuäusserst rechts ist dunkel (**Abb. R. 344**).

Verst. c. 25 M. — Bucc. 90 M.

Die Änderung ist durch dichte Schraffierungen mit der kalten Nadel herbeigeführt.

In dieser und den drei folgenden ähnlichen Darstellungen gewahrt Dutuit, und ebenso C. Hofstede de Groot (Jahrb. d. K. Preuss. Kunstsamml. XV [1894] 175), die Einwirkung der Werke von Rubens auf Rembrandt.

115 (W. 119, Bl. 87, M. 273, D. 116)
Die kleine LöwenJagd (mit zwei Löwen)
Um 1641*)

Die beiden Zustände, die seit Middleton unterschieden werden, beruhen nur darauf, dass die Plattenränder spater egalisiert wurden und der Grund gereinigt worden ist (**Abb. R. 346**, aus Versehen als B. 116 beschrieben, und umgekehrt). Verst. c. 20 M. — Bucc. 50 M.

Die Platte enthielt ursprünglich eine Landschaft, in die Quere, die sodann abgeschliffen wurde; das Ende eines Staketenzauns ist daran noch zu sehen (Bemerkung von Prof. K. Köpping).

116 (W. 120, Bl. 88, M. 274, D. 117)
Die Löwenjagd mit einem Löwen und zwei Reitern
Um 1641 **)

Nach Middleton wurde die Platte später gereinigt (**Abb. R. 345**, s. die vor. Nummer).
Verst. c. 20 M. — Bucc. 75 M.

117 (W. 121, Bl. 89, M. 275, D. 118)
Das Reitergefecht
Um 1633 (M. 1641)

Zwei Zustände. Von den drei Zuständen, die seit Claussin angeführt werden (Bartsch kannte nur den II.), besteht der III. nur darin, dass der Grund gereinigt worden ist.

 1 Von der grössern Platte. Nur in Amsterdam. Wohl nur ein Schmutzdruck.
 2 Die Platte an den beiden Seiten verkleinert; die Striche in der Luft entfernt (**Abb. R. 349**).
 Verst. II c. 25 M. — Bucc. II 90 M.

118 (W. 122, Bl. 7, M. 212, D. 119)
Die drei Orientalen (Trois figures orientales). Von Blanc als Jakob und Laban gedeutet; nach Dutuit Jedoch nicht zu dem betreffenden Texte passend.
Bez. Rembrandt f. 1641 (verkehrt)

Zwei Zustände, deren zweiter die Überarbeitung von Basan (nur Blanc führt diesen II. nicht an). Die Platte soll noch vorhanden sein.

*) Nach C. Hofstede de Groot — ebenso wie die folgende Nummer — früher, um 1629—30 (s. Jahrb. d. K. Preuss. Kunstsamml. XV, 175, Anm. 2).
**) Siehe die Anmerkung zur vorigen Nummer.

1 Mit weniger Laub in der Mitte des Baumes.
2 Einige Striche mit dem Stichel hinzugefügt (**Abb. R.** 352).
Verst. I 200, II 12 M. — Bucc. I 740 M.

119 (W. 123, Bl. 90, M. 263, D. 120)
Die wandernden Musikanten (Les musiciens ambulants)
Um 1634

Zwei Zustände, seit Blanc; der II. die Überarbeitung von Basan.
1 Vor der Überarbeitung (**Abb. R.** 353).
2 Mit einigen Grabstichelstrichen auf der Brust des Kindes.
Verst. 9 M. — Bucc. 30 M.

Von Middleton angezweifelt. Nach E. Michel an Hand, Hose und Fussbekleidung des Mannes überarbeitet; im übrigen unbedeutend. Nach Dr. Sträter doch wohl echt.

Das Blatt wird nach einer Zeichnung Rembrandts von einem seiner Schüler ausgeführt sein; die Behandlung der Finger z. B. spricht gegen die Eigenhändigkeit. Anderseits aber steht das Blatt andern Arbeiten Rembrandts aus diesem und dem vorhergehenden Jahre im Aussehen sehr nahe. Es wird also wohl unter seiner unmittelbaren Leitung entstanden sein.

120 (W. 124, Bl. 83, M. 285, D. 121)
Preciosa (La petite bohémienne espagnole)
Um 1641 (M. 1647)

Nach Blanc erschien eine Bühnenbearbeitung der bekannten Novelle des Cervantes 1643 in Amsterdam. Doch ist bisher kein Exemplar davon gefunden worden. — (**Abb. R.** 355).
Verst. 150 M. — Bucc. 1200 M.

Nach A. Jordans ansprechender Bemerkung (Repertorium XVI [1893] 301) ist hier Ruth dargestellt, die ihre Schwiegermutter nach der Heimat zurückbegleitet (nach Ruth 1, 15—19).

121 (W. 125, Bl. 95, M. 121, D. 122)
Der Rattengiftverkäufer
Bez. RHL 1632

Zwei Zustände.
1 Vor der Schraffierung auf der Baumgruppe oben in der Mitte.
2 Mit der Schraffierung (**Abb. R.** 357).
Verst. I 190, II 70 M. — Bucc. II 180 M.

Der I. Zustand — nur im Britischen Museum und in Dresden — wohl blosser Probedruck. Das Laub wurde dann mit dem Grabstichel überarbeitet, um es mehr zurücktreten zu lassen.

Die erste bildmässig abgeschlossne Genredarstellung des Meisters, nachdem er bis dahin nur Studien nach dem Leben gefertigt hatte.

122 (W. 126, Bl. 96, M. 260, D. 123)
Der Rattengiftverkäufer. Studie, im Ätzen verdorben
Nicht von Rembrandt. Von Middleton als zweifelhaft bezeichnet. Mit Unrecht als Studie zum vorhergehenden Blatt betrachtet. In der Ätzung ganz missraten.
Nur im Pariser Kabinett. Die richtigen Masse bei Dutuit.
Verst. 500 M. — Fehlte bei Bucc.

Das Exemplar, das Blanc im Amsterdamer Kabinett gefunden zu haben meint, ist (nach De Vries S. 297) eine gegenseitige Kopie von B. 121, ebenso wie die angeblichen Exemplare in Haarlem, der Albertina und dem Germanischen Museum zu Nürnberg.

123 (W. 127, Bl. 94, M. 295, D. 124)
Der Goldschmied (Le petit orfèvre)
Bez. Rembrandt 1651 (Erst Middleton bemerkte überhaupt die Jahrzahl, die er 1655 las, die aber im Katalog der Burlington-Ausstellung, mit grössrem Recht, 1651 gelesen wurde)
Zwei Zustände, seit Rovinski; der II. die Überarbeitung von Basan.
1 Der untere Balkon der Decke rechts mit einfacher Schraffierung (Abb. R. 361).
2 Daselbst eine Kreuzschraffierung mit dem Grabstichel angebracht.
Verst. 17 M. — Bucc. 250 M. (wohl das schönste Exemplar).

124 (W. 128, Bl. 93, M. 264, D. 125)
Die Pfannkuchenbäckerin (La faiseuse de koucks)
Bez. Rembrandt f. 1635
Drei Zustände, seit Blanc; der III. die Überarbeitung von Basan. Weitere Neudrucke bei Basan und Bernard, ohne die Überschrift (R. IV)*). Bartsch kannte

*)	Rov.	Dut.	Middl.	Bl.	Bartsch
1)	I	I	I	I	—
—	—	II	II	II	—
2)	II	III	III	III	beschr.
3)	III	IV	IV	IV	—
—	IV	—	—	—	—

nur den mittlern (II.) Zustand. — Blanc, Middleton und Dutuit beschreiben einen Zwischenzustand zwischen I. und II. (vor der Überarbeitung der Geldtasche der Alten), der nicht vorhanden zu sein scheint. — Die Platte soll noch vorhanden sein.

 1 Die Kleidung der Alten ist hell.

 2 Dieselbe ganz mit Strichlagen bedeckt (**Abb. R. 364**).

 3 Mit der Überschrift: Tome II pag. 122 (im 2. Bande von Basans Dictionaire verwendet).

 Verst. II 90 M. — Bucc. 110 M.

Der I. Zustand (nur in Amsterdam und im Britischen Museum, an erstrer Stelle besser) ist, entgegen Dutuits Behauptung, als ganz fertig zu betrachten (Abb. R. 363). Um Probedrucke handelt es sich dabei insofern, als Rembrandt dann die Platte nochmals vornahm, um durch Überätzung der Kleidung der Alten sowie derjenigen des hinter ihm stehenden Jungen diesen Teil der Darstellung mehr herauszuheben.

Von diesem Meisterwerk an ist die Weiterentwickelung der neuen, das Gemütsleben betonenden Genremalerei zu datieren.

125 (W. 129, Bl. 97, M. 294, D. 126)
Das Kolf-Spiel

Bez. Rembrandt f. 1654

Zwei Zustände, seit Blanc, und Neudrucke bei Basan (R. III), dann bei Bernard.

 1 Vor der Überarbeitung (**Abb. R. 366**). Die ersten Abzüge mit spitzen Plattenecken.

 2 Einige Fehlstellen am obern Rande überarbeitet.

 Verst. 17 M. — Bucc. I 22 M.

126 (W. 130, Bl. 98, M. 288, D. 127)
Die Synagoge

Bez. Rembrandt f. 1648

Drei Zustände, seit Claussin (Spl.); der III. bei Basan, dann bei Bernard. Bartsch unterschied die beiden ersten noch nicht; der III. war ihm unbekannt.

 1 Der Fuss des Mannes zuäusserst links im wesentlichen weiss (**Abb. R. 368**).

 2 Dieser Fuss mit Strichen überzogen.

 3 Hart aufgearbeitet.

 Verst. II 70, III 5 M. — Bucc. II 210 M.

127 (W. —, Bl. —, M. —, D. — [I, 161])
Die Nägelschneiderin

Nicht von Rembrandt. Nach Middleton von Bol (**Abb. R. 371**). Zwei Zustände.

128 (W. 131, Bl. 99, M. 271, D. 128)

Der Schulmeister

Bez. Rembrandt f. 1641

Rovinski unterscheidet zwei Zustände (**Abb. R. 373**). Neudrucke bei Basan (R. III).

Verst. c. 10 M. — Bucc. 140 M.

129 (W. 132, Bl. 92, M. 117, D. 129)

Der Quacksalber

Bez. Rembrandt f. 1635

Abb. R. 375.

Verst. 12 M. — Bucc. 80 M.

130 (W. 133, Bl. 100, M. 270, D. 130)

Der Zeichner

Um 1641

Zwei Zustände, seit Blanc; und Neudrucke bei Basan (R. V). Rovinski zerlegt jeden der beiden Zustände in zwei weitere. Die Platte soll noch vorhanden sein.

1 Vor der Überarbeitung (**Abb. R. 376**).

2 Mit Kreuzlagen auf dem Schnitt des Buches links oben.

Verst. 8 M. — Bucc. 42 M.

Die ängstliche Grabstichelüberarbeitung (II) rührt von Watelet her, der seinen Namen auf die Platte gesetzt hat. Der Grund ist hier dunkler geworden.

In willkürlicher Weise als Rembrandt nach der Büste seines im Jahr 1639 verstorbnen Kindes zeichnend gedeutet. — Von Vosmaer verworfen.

131 (W. 134, Bl. 120, M. 153, D. 131)

Der Bauer mit Weib und Kind

Um 1652 (M. 1643). Nach Michel um 1650

Neudrucke bei Basan (R. II) und Bernard.

Verst. 12 M. — Bucc. 30 M.

Rembrandt hatte auf derselben Platte anfänglich einen ähnlichen Bauernkopf, in der Querrichtung, zu radieren begonnen; derselbe misslang ihm aber beim Ätzen (**Abb. R. 381**).

132 (W. —, Bl. —, M. —, D. —)

Der liegende Amor

Nicht von Rembrandt. Scheint von derselben Hand, wie die Nägelschneiderin B. 127, also von Bol zu sein.
In Amsterdam, Paris, Berlin u. s. w. (**Abb. R. 383**).

133 (W. 135, Bl. 101, M. 140, D. 132)
Jude in hoher Mütze
Bez. Rembrandt f. 1639
Recht gute Neudrucke bei B a s a n und Bernard (**Abb. R. 384**).
Verst. 8 M. — Bucc. 88 M.

134 (W. —, Bl. 102, M. 66, D. 133)
Das Zwiebelweib (La femme aux oignons)
Bez. ℞ 1631
Zwei Zustände, denen Rovinski einen III. hinzufugt
1 Von der grössern Platte, unbezeichnet und ohne Einfassung.
2 Die Platte verkleinert. Mit der Bezeichnung und der Einfassung (**Abb. R. 387**).
Verst. II 70 M. — Bucc. II 300 und 380 M.

Schülerarbeit. Von Wilson verworfen und Vliet zugeschrieben. Auch Blanc und Dutuit denken an Vliet. Von Vosmaer für zweifelhaft erklärt. Nach Middleton ein Werk Rembrandts, nur verätzt. Es wäre merkwürdig, wenn der Künstler, der im Jahre vorher so schöne Arbeiten geliefert hatte, gerade 1631 so viel Platten verätzt haben sollte. Auch ich halte es für eine Arbeit Vliets. — Von Rovinski (Les élèves de R., Abb. 290) unter diesem eingereiht.
Der I. Zustand (Abb. R. 385) nur in Amsterdam und Haarlem; Probedruck.

135 (W. 136, Bl. 103, M. 89, D. 134)
Bauer mit den Händen auf dem Rücken. Halbfigur
Bez. ℞ 1631
Vier Zustände; bei Rovinski noch ein fünfter.
1 Reiner Atzdruck (**Abb. R. 388**).
2 Die Schatten mit dem Grabstichel überarbeitet.
3 Die Hälfte der Hufte beschattet; die Nase verkurzt.
4 Der Hals stärker schattiert.
Verst. III 8 M. — Bucc. II 340 M.

Der I. Zustand in Amsterdam, Paris, der Wiener Hofbibliothek und dem Britischen Museum.

Schülerarbeit. Nach Seymour Haden S. 15 von Vliet. — Von Rovinski (Les élèves de R., Abb. 292) unter diesem eingereiht.

136 (W. 137, Bl. 104, M. 269, D. 135)
Der Kartenspieler

Bez. Rembrandt f. 1641

Drei Zustände, seit Blanc; der III. bei Basan. Neudrucke bei Bernard (Rov. IV). Die Platte scheint noch vorhanden zu sein.

1 Reiner Atzdruck (**Abb. R. 394**).

2 Die Fehlstellen am obern Rande ausgefüllt und der Schlagschatten verstärkt.

3 Der Hintergrund von gleichmässiger Dunkelheit. Von Watelet aufgearbeitet, der seinen Namen darauf gesetzt hat.

Verst. c. 12 M. — Bucc. I 38, II 30 M.

Middleton schreibt mit Recht die Arbeiten vom II. Zustande an nicht mehr Rembrandt selbst zu. Im III. ist der Gesichtsausdruck wesentlich verändert. — Von Rovinski (Les élèves de R., Abb. 294) als von Vliet retuschiert bezeichnet, was manches für sich hat.

137 (W. —, Bl. — [I, 327], M. —, D. —)
Bärtiger Greis im Turban, stehend, mit einem Stock

In Amsterdam, Paris, Berlin, Haarlem (**Abb. R. 398**).

Nicht von Rembrandt. Nach Dr. Sträter (mündliche Bemerkung) wahrscheinlich von Eeckhout.

Verst. 35 M. — Fehlte bei Bucc.

138 (W. 138, Bl. 91, M. 78, D. 136)
Der blinde Fiedler

Bez. RHL 1631

Drei Zustände, seit Middleton. Die beiden ersten bei Bartsch und Blanc noch ungeschieden, doch erwähnt Blanc wenigstens den Unterschied in einer Bemerkung. Rovinski spaltet den I., doch handelt es sich dabei nur um die Reinigung der Platte und die Egalisierung ihrer Ränder *).

1 Vor der Überarbeitung (**Abb. R. 399**).

2 Mit dem Grabstichel aufgearbeitet.

3 Gleichmässig uberarbeitet.

Verst. I 45, II 17 M. — Bucc. III 30 M.

*)		Rov.	Dut.	Middl.	Bl.	Bartsch
1)		I	I	I		-
		II }			} I	
2)		III	II	II		

Der schönste Abdruck des I. Zustandes (R. I) in Amsterdam. —
Die Überarbeitung vom II. an wohl nicht von Rembrandt.

139 (W. 139, Bl. 106, M. 4, D. 137)
Der Reiter

Bez. RHL (verkehrt) — Um 1633 (Middl. 1628; nach Michel
um 1630)

Der Unterschied der beiden Zustände bei Blanc, Middleton und Dutuit be-
ruht nur darauf, dass die ersten Abzüge spitze Plattenecken zeigen (**Abb. R. 403**).

Verst. 9 M. — Bucc. 30 M.

140 (W. 140, Bl. 107, M. 102, D. 138)
Pole in hoher Mütze (Figure polonaise)

Um 1633

Zwei Zustände, seit Middleton; doch unterscheiden sie sich nur dadurch,
dass im I. die Plattenränder noch nicht egalisiert sind (**Abb. R. 405**).

Verst. 8 M. — Bucc. 55 M. (nicht sehr schön).

141 (W. 141, Bl. 118, M. 93, D. 139)
Pole mit Stock und Säbel, nach links

Um 1632

Sechs Zustände, seit Middleton. Bartsch fasste die drei ersten und die drei
letzten je in einen Zustand zusammen. Blanc kannte den III. noch nicht.

1 Wie der folgende mit der Landschaft zwischen dem Stock und dem
 Manne (**Abb. R. 407**).
2 Mit doppeltem Umriss der Hose am Gesäss.
3 Ohne das angeführte Stück der Landschaft.
4 In den Schatten hart überarbeitet.
5 Die Hügellinie, aber nicht das Laubwerk, an der angeführten Stelle wieder-
 hergestellt.
6 Mit gleichmässigen Strichlagen überarbeitet.

Verst. I 70, II c. 10 M. — Bucc. 30 M.

Die Überarbeitung vom IV. Zustande an rührt sicher nicht
mehr von Rembrandt selbst her. — Von Michel wohl irriger-
weise als angezweifelt bezeichnet.

142 (W. 142, Bl. 108, M. 79, D. 140)
Pole in Federbarett (Petite figure polonaise)

Bez. RHL 1631

Selten. Auktion Pole Carew (1835) 1338 fs. 25 c. (**Abb. R. 412**).
Verst. 400 M. — Fehlte bei Bucc.

Von Rovinski (Les élèves de R., Abb. 296) unter Vliet ein-
gereiht.

143 (W. 143, Bl. 109, M. 86, D. 141)
Vom Rücken gesehner Greis, Halbfigur
Um 1631

Vier Zustände, seit Middleton, wenn man von den Verschiedenheiten bei den
Abdrücken von der unzerschnittnen Platte absieht. Bei Bartsch und Blanc fehlte
noch der III. Rovinskis V. beruht wohl nur auf einem ausgedruckten Exemplar
des letzten*).

1 Von der unzerschnittnen Platte B. 366 (**Abb. s. dort**).
2 Von der zerschnittnen Platte.
3 Der kleine Vorsprung auf dem Rücken mit zwei Strichen bedeckt.
4 Ganz überarbeitet.
Verst. I 35, II 9 M. — Bucc. I 160, II 50 M.

144 (W. 144, Bl. 110, M. 104, D. 142)
Wanderndes Bettlerpaar (Paysan et paysanne marchant)
Um 1634
Von Vosmaer verworfen (**Abb. R. 413**).
Verst. 6 M. — Bucc. 20 M.

145 (W. —, Bl. —, M. —, D. —)
Der Astrolog
Nicht von Rembrandt. — Nach Wilson von Bol.

Das Original muss sehr selten sein, da Rovinski (415) nur eine
Kopie zu reproduzieren vermochte.

146 (W. —, Bl. —, M. —, D. —)
Der Philosoph im Zimmer
Nicht von Rembrandt. — Nach Claussin und Wilson wohl
richtig von Bol (**Abb. R. 416**).

*)		Rov.	Dut.	Middl.	Bl.	Bartsch
1)	{ I / II }	I	I	—	—	
2)		III	II	II	I	I
3)		IV	III	III	—	—
4)	{ V / VI }	— / IV	— / IV	— / II	— / II	

7*

Von Rovinski (Les élèves de R., Abb. 164) unter Livens ein-
gereiht.

In Amsterdam, Paris, Berlin, Wiener Hofbibliothek.

147 (W. 145, Bl. 111, M. 156, D. 143)
Nachdenkender Greis, Halbfigur (Philosophe en méditation)
Um 1646 .

Zwei Zustände, seit Middleton.
1 Die Stirn nicht scharf umrissen.
2 Mit bestimmtem Umriss (**Abb. R. 418**).
Verst. 17 M. — Bucc. 120 M.

Skizze. Schwach geätzt.

148 (W. 146, Bl. 112, M. 276, D. 144)
Nachdenkender Mann bei Kerzenlicht (Nach Middleton um 1642)
Nicht von Rembrandt, da viel zu unbedeutend im Ausdruck
und zu unklar in der Lichtwirkung.

Nach Bartsch vier Zustände; nach Blanc, Middleton und Dutuit mindestens
fünf, nach Rovinski gar acht Zustände *). Wahrscheinlich aber nur zwei.
1 Mit breitem Lichtschein (B. I und IV) (**Abb. R. 422**).
2 Mit spitzer Flamme und links verbreiterter Mütze (B. II und III; Abb.
R. 427).
Verst. II 70 M. — Bucc. I 70, II 30 M.

Die Verkleinerung des Lichtscheins bei einem Teil der Abdrücke
des I. Zustandes ist durch den Auftrag der Druckfarbe bewirkt. Der
II. Zustand soll für ein Buch: Van het licht der wijsheydt, verwendet
worden sein, das jedoch niemand gesehen zu haben scheint.

Der geringe Wert des Blattes, der sich auch in den für dasselbe
erzielten Auktionspreisen spiegelt, rechtfertigt kaum eine längere Aus-
einandersetzung über dessen verschiedne angebliche Zustände. Doch
mag hier mit Rücksicht auf das starke Auseinandergehen der An-

*)	Rov.	Dut.	Middl.	Bl.	Bartsch
	I				
	II	II	II (III)	–	–
	III				
	IV				
	V	I	I	III	II
	VI	IV	IV?	II	IV
	VII				
	VIII	III?	—?	IV (V)	III
	—	VI	V	VI	—

sichten der einzelnen Schriftsteller versucht werden, die Stellung eines Jeden von ihnen genauer zu bestimmen.

Bartsch nahm an, die Flamme sei anfangs breit gewesen, dann in Lanzenform zugespitzt worden; in seinem III. Zustand ist weiterhin die Kappe verbreitert und im letzten die Flamme wieder breiter gemacht, wenn auch nicht ganz so breit wie anfangs. Von einer Verwendung des Blattes für ein Buch wusste er noch nichts. — Es fragt sich, ob es Abdrücke seines II. Zustandes, mit dem spitzen Licht, aber vor der Verbreiterung der Kappe, überhaupt gibt.

Die Angabe über eine Verwendung für das Buch stammt erst von Blanc her. Er so wenig wie Middleton und Dutuit geben genauer an, wie das Blatt hierbei aussehe. — Im übrigen lässt er eine erneute Verbreiterung der Flamme nicht gelten, sondern nimmt logischerweise eine allmähliche Verringerung ihres Umfanges an, so dass bei ihm die Reihenfolge der Zustände von Bartsch sich also gestaltet: I, IV, II, III. Sein V. Zustand lässt sich von dem vorhergehenden nicht sondern, da das Vorhandensein der weissen Punkte sowie die vollständige Dunkelheit des Hintergrundes keine unterscheidenden Merkmale bilden.

Middleton, der übrigens ausdrücklich auf die grossen Schwierigkeiten hinweist, die gerade dieses Blatt infolge verschiedner Zufälligkeiten des Druckes biete, ändert die Reihenfolge der Zustände vollständig, verwirrt aber dadurch die Frage nur noch mehr. Die spitze Form der Flamme sieht er als den I. Zustand an, lässt darauf eine Verbreiterung des Lichtscheins, dann eine Verschmälerung, weiterhin eine nochmalige Verbreiterung eintreten, bis endlich zum Schluss die Flamme wieder die spitze Form erhalten haben soll. Das erscheint durchaus willkürlich und unwahrscheinlich. Die weissen Punkte unter der Lampe tauchen erst in seinem IV. auf. Die Zustände von Bartsch folgen nach ihm so: II, I, IV (?). Der Verbreiterung der Mütze (B. III) thut er keine Erwähnung, dagegen unterscheidet er, als seinen III., eine angebliche neue Aufarbeitung von B. I, wobei die Falten des Vorhangs nicht mehr zu sehen sein sollen, dagegen der obre Rand des Verschlages durch zwei deutliche Linien begrenzt sein soll.

Dutuit schliesst sich auch hier ziemlich eng an Middleton an, erwähnt nur noch bei seinem II. (= Middl. II), dass schon hier die weissen Punkte unter dem Leuchter zutage treten, die sich später

wieder verlieren und endlich von neuem hervortreten sollen. Als III.
schiebt er dann einen mit spitzer Flamme ein, der dem III. von
Bartsch zu entsprechen scheint.

Rovinski endlich kehrt wiederum zu der ursprünglich breiten
Form des Lichtscheins als dem I. Zustande zurück, bringt aber eine
neue Verwirrung dadurch herein, dass er eine von den übrigen Schrift-
stellern nicht beobachtete Verkleinerung in der Höhe der Platte als
ein unterscheidendes Merkmal aufstellt, infolge dessen sich bei ihm
der breite Lichtschein in die spitze Form der Flamme (Rov. V) ver-
wandelt, dann aber wiederum verbreitert wird, wenn auch nicht so
stark wie anfangs, und endlich wieder zur spitzen Form der Flamme
zurückkehrt. Die Verbreiterung der Mütze erfolgt bei ihm schon bei
Gelegenheit der Verbreiterung des Lichtscheins, also in seinem VI.,
was nicht richtig sein dürfte. Bei ihm folgen also die Zustände von
Bartsch so aufeinander: I, II, IV, III.

Es liegt durchaus nahe, die Abdrücke mit dem breiten Licht-
schein, in denen der ganze Oberkörper des Mannes beleuchtet ist und
das Licht auch den übrigen Raum einigermassen durchdringt, als die
frühesten zu betrachten, deren Wirkung durch verschiednen Auftrag
der Farbe und teilweises Wegwischen derselben verschieden gestaltet
wurde. Schon hier treten die kleinen Runde unter dem Leuchter,
wenn auch noch nicht auffallend hervor, da sie noch durch die Über-
arbeitung verdeckt sind. — Der II. Zustand stellt ein ausgesprochnes
Nachtstück dar, in dessen Aussehen durch Wegwischen der Farbe
gleichfalls Verschiedenheiten erzielt worden sind. Der Gesichtsausdruck
des Mannes ist hier namentlich dadurch verändert, dass die Oberlippe
länger erscheint. `

149 (W. 147, Bl. 77, M. 176, D. 145)
Alter Gelehrter (Vieillard homme de lettres). — Von Blanc als
 heiliger Hieronymus gedeutet, was richtig sein wird
 Um 1629

 Rovinskis angeblicher I. Zustand (in Haarlem) scheint nur darauf zu beruhen,
 dass manche Striche auf dem Abdruck nicht gekommen sind. — (Abb. R. 429).

Nur in der Sammlung Dutuit (II S. 194), in Paris (im obern
Teile etwas dubliert und unten und rechts beschnitten) und in Haarlem
(oben beschnitten).

Eine gegenseitige teilweise getuschte Rötelzeichnung im Louvre, in Grösse und Anordnung durchaus mit der Radierung übereinstimmend (abgeb. bei Lippenau Nr. 158). Die Behandlungsweise spricht für eine frühe Zeit; zugleich bietet sie durch ihre Übereinstimmung mit der Radierung einen Beweis dafür, dass letztre wirklich von Rembrandt herstammt. Dies ist der einzige Fall vollständiger Übereinstimmung zwischen einer Radierung und einer Zeichnung bei Rembrandt.

Vosmaer erblickte mit Unrecht (S. 486) auch in diesem Blatt wie in B. 106 eine Studie zu dem heiligen Hieronymus der Sammlung Suermondt in Berlin.

150 (W. 148, Bl. 114, M. 71, D. 146)
Der Bettler mit der ausgestreckten linken Hand (Vieillard sans barbe)
Bez. ℞ 1631

Fünf Zustände, seit Middleton, dessen Nachfolger jedoch seinen V. nicht aufgenommen haben. Bartsch führte sieben Zustände an. Rovinskis Spaltung des II. scheint nur auf einer Zufälligkeit des Drucks zu beruhen *).

1 Von der grössern Platte; vor der Bezeichnung.

2 Die Platte verkleinert und die Bezeichnung angebracht. Mit dem Grabstichel überarbeitet (**Abb. R. 432**).

3 Der Teil des Mantels unter der linken Hand entfernt.

4 Der von der rechten Schulter niederfallende Teil des Mantels ganz schattiert.

5 Auch der daranstossende, bis zur Hüfte reichende Teil der Kleidung schattiert.

Verst. III 5, VII 12 M. — Bucc. 45 M.

Schülerarbeit. Von dem I. Zustande, einem Ätzdruck, der noch einen Felsen andeutende Strichlagen auf dem Grunde zeigt, zwei Exemplare in Paris (Abb. R. 430). — Die Grabstichelüberarbeitung vom II. an ist hart. — Von Rovinski (Les élèves de R., Abb.

*)	Rov.	Dut.	Middl.	Bl.	Bartsch
1)	I	I	I	I	{ I II
2) {	II III	II	II	II	{ III IV
	—	—	—	—	V
3)	IV	III	III	III	VI?
4)	V	IV	IV	IV	VII
5)	—	—	V	—	—

297) unter Vliet eingereiht. — Auch A. Jordan (Repertor. XVI [1893]
302) ist geneigt, hier an eine Schülerhand zu denken.

151 (W. 149, Bl. 115, M. 32, D. 147)
Bärtiger Mann, an einen Erdhügel gelehnt stehend (Vieillard
à courte barbe)
Bez. RHL (verkehrt) Um 1630

Neudrucke bei Basan und dann bei Bernard (R. III). Die zwei Zustände,
die Rovinski aufstellt, dürften nur auf Zufälligkeiten des Drucks beruhen (**Abb.
R. 436**).
Verst. 5 M. — Bucc. 20 M.

152 (W. 150, Bl. 105, M. 91, D. 148)
Der Perser
Bez. RHL 1632

Überarbeitung mit der kalten Nadel bei Basan (R. II). Blanc, Middleton
und Dutuit stellen nach Claussin zwei Zustände auf, die jedoch nur auf Abdrucks-
verschiedenheiten beruhen (**Abb. R. 437**).
Verst. II 50 M. — Bucc. II 80 M.

153 (W. 47, Bl. 14, M. 180, D. 149)
Vom Rücken gesehner Blinder (nach Wilson und Blanc der
blinde Tobias)
Um 1631 (Middl. 1630)

Fünf Zustände, seit Rovinski. Bartsch und Blanc kannten den III., Middleton
und Dutuit den letzten noch nicht.
1 Von der grössern Platte.
2 Die Platte verkleinert (**Abb. R. 439**).
3 Das Innre der Thür ganz mit Strichlagen bedeckt.
4 Die Schuhe sind schattiert.
5 Das ganze Innre der Thür mit Kreuzlagen bedeckt.
Verst. II 32 M. — Fehlte bei Bucc.

Schülerarbeit. — Der I. Zustand, reiner Ätzdruck, nur in
Amsterdam (Abb. R. 438). — Vom IV. an ist der äusserste Zipfel
des Mantels rechts entfernt. — Selten.

154 (W. 151, Bl. 119, M. 73, D. 150)
Zwei gehende Männer (Deux figures vénitiennes [!])
Bez. ℞ Um 1631

Zwei Zustände, seit Middleton. Der I. vorher unbekannt.

1 Unvollendeter Ätzdruck, nur die Oberkörper der beiden Gestalten enthaltend. Unbezeichnet.

2 Vollendet und bezeichnet (**Abb. R. 444**).
Verst. 130 M. — Fehlte bei Bucc.

Schülerarbeit. Der I. Zustand nur in der Albertina (Abb. R. 443). — Der II., mit dem Grabstichel vollendete, nur in Amsterdam, im Britischen Museum, in Paris und in der Samml. Kön. Fr. Aug. II. in Dresden. — Blanc ist geneigt, das Blatt, dessen wenig künstlerische Durchführung er treffend beschreibt, Vliet zuzuweisen. — Rovinski (Les élèves de R., Abb. 299) reiht es unter dessen Namen ein.

155 (W. 152, Bl. 116, M. 143, D. 151)
Arzt, einem Kranken den Puls fühlend
Kopie. Die Gestalt des Arztes ist gegenseitig nach der entsprechenden im Tode der Maria, B. 99, kopiert.
Nur in Amsterdam (**Abb. R. 445**).
Von Middleton in das Jahr 1639 versetzt. — Die gleiche Darstellung mit Abweichungen, die Dutuit anführt, ist wohl nur eine andre Kopie. — A. Jordan (Repertor. XVI [1893] 296) weist darauf hin, dass zwei senkrechte Linien an der rechten Schulter des Arztes, die den Umrissen der Pfosten des Himmelbetts entsprechen, das Blatt als eine Kopie erweisen: die eine Linie bezeichnet die Schnur der vom Mantel herabhängenden Quaste, die andre den Umriss des Bettpfostens. Die Gestalt des Kranken ist hinzugefügt. Infolge der Umkehrung fühlt der Arzt den Puls mit dem Daumen!

156 (W. 153, Bl. 121, M. 103, D. 152)
Der Schlittschuhläufer
Nicht von Rembrandt (ebenso Michel). — Kaltnadelarbeit; in der Form etwas Landschaft und ein paar Figuren. — Nach Middleton aus dem Jahre 1634.
Selten. In Paris, im Britischen Museum und in Frankfurt a./M. Abdrücke mit Grat (**Abb. R. 446**). Die spätern nicht scharf. — Auktion Didot 2050 fs.; bei Buccleugh jedoch bereits viel weniger.
Verst. 80 M. — Bucc. 580 M.

157 (W. 154, Bl. 350, M. 277, D. 153)
Das Schwein
Bez. Rembrandt f. 1643

Zwei Zustände, seit Claussin.
1 Vor der Überarbeitung (**Abb. R. 448**).
2 Mit Kreuzlagen auf der Backe des Knaben. Mit der kalten Nadel aufgearbeitet.
Verst. II 25 M. — Bucc. I 560 M.

Die frühen Abdrücke des I. Zustandes mit **G r a t**.
Eine Federstudie dazu bei M. Bonnat in Paris.

158 (W. 155, Bl. 352. M. 267, D. 154)
Der schlafende Hund
Um 1640?

Drei Zustände; seit Blanc. Bartsch kannte nur den III.
1 Von der grossen Platte (**Abb. R. 450**).
2 Die Platte verkleinert.
3 Dieselbe abermals verkleinert.
Verst. 35 M. — Bucc. II 220 M.

Z w e i f e l h a f t, auch nach Middleton. Zu kleinlich und regelmässig in der Behandlung. — Nach Vosmaer S. 519 gegenseitig nach dem Hunde auf B. 37, Joseph seine Träume erzählend. — Rovinski (Les élèves de R., Versch. 67[n]) liest ein Monogramm J. P. heraus.

Fein geätztes Blatt. Die beiden ersten Zustände im Britischen Museum.

Leicht zu verwechselnde Kopie von Folkema, bei Dutuit als das Original wiedergegeben. Sie unterscheidet sich von dem Original dadurch, dass in ihr die den Mittelteil des Körpers modellierenden Strichlagen gradlinig von rechts nach links laufen, während sie im Original den Körperformen folgen (siehe darüber auch Bartsch).

159 (W. 156, Bl. 353, M. 290, D. 155)
Die Muschel
Bez. Rembrandt f. 1650

Zwei Zustände.
1 Mit weissem Grunde.
2 Der Grund dunkel (**Abb. R. 454**).
Verst. II 50 M. — Bucc. I 3700, II 800 M.

Der I. Zustand, **K a l t n a d e l a r b e i t**, sehr selten (Abb. R. 453). — Im II. ist der Grund gestochen.

VI. Klasse. Bettler

160 (W. 157, Bl. 124, M. 76, D. 156)
Sitzender Greis, ganze Figur (Gueux assis)
Um 1630 (Middl. 1631)
Nur in Amsterdam, im Britischen Museum und in Oxford (**Abb. R. 455**).

Eine Rötelzeichnung (nicht Bleistiftskizze) von 1631 in Haarlem ist nicht, wie Middleton angibt, eine gegenseitige Studie für dieses Blatt, sondern zeigt dasselbe Modell wie der Alte auf B. 37, Joseph seine Träume erzählend.

161 (W. 158, Bl. 127, M. 142, D. 157)
Der Lastträger und die Frau mit dem Kinde (Un gueux et sa femme)
Nicht von Rembrandt (so auch nach Rovinski und Michel). Unbeholfen gezeichnet und dann durch ein paar brutale Kaltnadelstriche in Wirkung gesetzt.
Nur in Amsterdam (**Abb. R. 456**).
Nach Middleton von 1639.

162 (W. 159, Bl. 125, M. 33, D. 158)
Grosser stehender Bettler
Um 1630
Die fruhen Abdrücke von der ungereinigten und nicht egalisierten Platte (**Abb. R. 457**).
Fehlte bei Verst. — Bucc. II 235 M.

163 (W. 160, Bl. 126, M. 141, D. 159)
Stehender Bettler in Mütze mit Ohrklappen (Gueux debout)
Um 1630 (ähnlich Michel um 1631; Middleton dagegen 1639)
(**Abb. R. 458**).
Verst. 10 M.

164 (W. 161, Bl. 128, M. 37, D. 160)
Bettler und Bettlerin einander gegenüberstehend (Gueux et gueuse)
Bez. RHL 1630

Die frühen Abzüge von der ungereinigten und nicht egalisierten Platte; die
spätern bei B a s a n. Seit Middleton als Zustände unterschieden (**Abb. R. 459**).
Verst. 40 M. — Bucc. 200 M.

Von Rovinski (Les élèves de R., Abb. 301) ganz ohne Grund
unter die Arbeiten von Vliet eingereiht. — Die gleiche Frau kehrt
auf B. 165 und Blanc 150 wieder.

165 (W. 162, Bl. 129, M. 10, D. 161)
Bettler und Bettlerin hinter einem Erdhügel
Bez. RHL; um 1630 (Middl. 1629)

Sieben Zustände, seit Middleton (bei Bartsch nur vier, bei Blanc fünf Zu-
stände). Rovinskis Spaltung des I. und IV. scheint grundlos zu sein*). Die Platte
soll noch vorhanden sein.

1 Wie die beiden folgenden von der grössern Platte. Vor der Überarbeitung
 (**Abb. R. 462**).
2 Der Umriss der rechten Schulter der Bettlerin ohne Unterbrechung.
3 Dieser Umriss mit dem Stichel verstärkt.
4 Die Platte verkleinert. Der Erdhügel überarbeitet. Das Monogramm weg-
 geschnitten.
5 Mit Kreuzlagen am Kragen der Bettlerin.
6 Die rechte Brust des Bettlers und der Schlagschatten des Hutes der Bett-
 lerin hart überarbeitet; die runde Stelle oberhalb des Beutels der Bettlerin
 mit Kreuzlagen bedeckt.
7 Die rechte Schulter des Bettlers mit dreifachen Strichlagen bedeckt.
Verst. I 70, II, 35, III c. 10 M. — Bucc. I 380 M.

Der Erdhügel scheint von vornherein etwas an der Gestalt des
Bettlers Misslungnes haben verbergen zu sollen.

Vom IV. an ist dieser Erdhügel hart mit d e m G r a b s t i c h e l
ü b e r a r b e i t e t. Middleton ist geneigt, diese Retusche Vliet zuzu-
schreiben. Vom VI. an ist die Überarbeitung ganz roh.

166 (W. 163, Bl. 130, M. 74, D. 162)
Der Bettler in „Callots Geschmack"
Um 1631

*)		Rov.	Dut.	Middl.	Bl.	Bartsch
1)	{ I / II }	I	.	I	I	I
2)	III	II	II }	II	II	
3)	IV	III	III }			
4)	{ V / VI }	IV	IV	III	III	
5)	VII	V	V	IV }	—	
6)	VIII	VI	VI	— }		
7)	IX	VII	VII	V	IV	

Schülerarbeit; auch nach Michel sehr zweifelhaft.

Funf Zustände, seit Rovinski, der den IV. hinzufügte *).

1 Wie der folgende von der grössern Platte. Vor der Überarbeitung (**Abb. R. 471**).

2 Mit Kreuzlagen in den Schatten.

3 Die Platte verkleinert.

4 Die Platte abermals verkleinert und die Spitze der Mütze abgerundet.

5 Der Schatten des Mantels ganz mit Kreuzlagen bedeckt.

Verst. I 20, III 40 M. — Bucc. III 80 M.

Der I. Zustand reiner Ätzdruck; die Grabstichelzuthaten der folgenden in der bei dieser Gruppe von Blättern gewöhnlichen Art so ausgeführt, dass zunehmend eine grössere Zahl von Mantelfalten beschattet und weiterhin durch Kreuzlagen dunkler gemacht worden ist.

Von Rovinski (Les élèves de R., Abb. 305) unter Vliet eingereiht.

167 (W. 164, Bl. 131, M. 70, D. 163)

Gehender Bettler (Gueux à manteau déchiqueté)

Bez. Rt 1631

Von Dutuit als in Callots Geschmack gestochen, gleich B. 166, bezeichnet.

Schülerarbeit.

Drei Zustände.

1 Das Gesicht weiss (**Abb. R. 476**).

2 Das Gesicht und das rechte Bein beschattet

3 Mit Kreuzlagen auf diesen Teilen. Der Hals beschattet.

Verst. I 33, II 20 M. — Bucc. I 22 M.

Blanc schreibt die Grabstichelüberarbeitung (II) Vliet zu. — Rovinski (Les élèves de R., Abb. 307) führt das Blatt unter diesem Künstler auf.

168 (W. 165, Bl. 132, M. 75, D. 164)

Die Alte mit der Kürbisflasche

Um 1631

Schülerarbeit. Schon von Middleton und Dutuit und dann von Michel angezweifelt.

*)	Rov.	Dut.	Middl.	Bl.	Bartsch
1)	I	I	I	I	I
2)	II	II	—	II	II
3)	III	III	II	III	III
4)	IV	—	—	—	—
5)	V	IV	III	IV	IV

Zwei Zustände, seit Claussin, der den I. hinzufügte. Der II. bei B a s a n ,
dann bei Bernard.

1 Vor dem Strich unten. Nur in Amsterdam (**Abb. R. 479**).
2 Mit dem Strich.
Verst. 20 M. — Bucc. 22 M.

Von Rovinski (Les élèves de R. , Abb. 310) unter Vliet ein-
gereiht.

169 (W. 166, Bl. 133, M. 80, D. 165)
Kleiner stehender Bettler

Bez. Rl in. Um 1631 (nach Middleton)
N a c h R e m b r a n d t. Schon von Middleton und Dutuit für sehr
zweifelhaft erklärt.
Selten (**Abb. R. 481**).
Verst. 52 M. — Fehlte bei Bucc.

Von Rovinski (Les élèves de R., Abb. 312) unter Vliet eingereiht.

170 (W. 167, Bl. 134, M. 157, D. 166)
Alte Bettlerin

Bez. Rembrandt f. 1646
Zwei Zustände, seit Rovinski, der die Neudrucke von B a s a n als III. anführt.
1 Reiner Atzdruck (**Abb. R. 482**).
2 Mit der kalten Nadel überarbeitet.
Verst. II 17 M. — Bucc. 320 M.

171 (W. 168, Bl. 138, M. 72, D. 167)
„Lazarus Klap" (von Blanc Le lépreux genannt)

Bez. Rt 1631
S c h ü l e r a r b e i t.
Sechs Zustände, seit Middleton; Rovinski führt noch einen VII. auf. Bartsch
kannte nur drei*).

1 Von der grössern Platte. Reiner Ätzdruck. Vor der Bezeichnung.
2 Die Platte verkleinert. Mit der Bezeichnung. Mit dem Stichel über-
 arbeitet. Am Mantel über dem rechten Arm eine Fehlstelle (?).

*)	Rov.	Dut.	Middl.		Bl.	Bartsch
1)	I	I	I		—	—
2)	II	II	II	}	I. II	I
3)	III	III	III		—	—
4)	IV	IV	IV		III	II
5)	V	V ?	V ?		(IV)	—
6)	VI	VI	VI		V	III

3 Die Fehlstelle überarbeitet (**Abb. R. 487**).
4 Das Gesicht beschattet.
5 Der Hals beschattet.
6 Nochmals verkleinert. Der Erdhügel ganz mit Strichlagen bedeckt.
Verst. I 80, III 35 M. — Bucc. I 400 M.

Der I. Zustand nur in Paris, als Makulaturdruck auf der Rückseite des Abdrucks von B. 183.

Von Rovinski (Les élèves de R., Abb. 313) unter Vliet aufgeführt.

Von der Klapper in der Rechten und der scheinbaren Maske (im IV. Zustand) erhielt die Gestalt die Bezeichnung als Aussätziger, als Lazarus Klap.

172 (W. 169, Bl. 137, M. 121, D. 168)
Zerlumpter Kerl mit den Händen auf dem Rücken, von vorn gesehen
Um 1630 (so auch Michel; Middl. 1635)

Fünf Zustände, seit Rovinski; bei Bartsch nur drei*). Der VI. von Rov. beruht nur auf der Reproduktion bei Blanc, die eine willkürliche Zuthat (den Thorbogen) zu enthalten scheint.
1 Wie der folgende von der grössern Platte. Mit einigen Fehlstellen (?).
2 Diese Fehlstellen überarbeitet (?) (**Abb. R. 493**).
3 Die Platte verkleinert.
4 Der unterste Zipfel des linken Arms mit ein paar Strichen bedeckt.
5 Mit Strichlagen von rechts nach links am Oberteil der linken Hose.
Verst. I 40, II 17, III 13 M. — Bucc. I 100, — 55 M.

173 (W. 170, Bl. 135, M. 14, D. 169)
Der Bettler mit der Glutpfanne
Um 1630 (Middl. 1629)

Zwei Zustände, seit Blanc.
1 Der linke Teil des Bündels nicht vollendet.
2 Derselbe vollendet (**Abb. R. 499**).
Verst. I 55, II 9 M. — Bucc. I 80 M.

*)	Rov.	Dut.	Middl.	Bl.	Bartsch
1)	I	I	I	I	} I
2)	II	II	II	—	
3)	III	III	III	II	} II
4)	IV	IV	IV	—	
5)	V	—	—	III	III

174 (W. 171, Bl. 136, M. 34, D. 170)

Auf einem Erdhügel sitzender Bettler

Bez. RHL 1630

Der II. Zustand von Blanc, Dutuit und Rovinski besteht nur darin, dass der Grund gereinigt worden ist und die Plattenränder egalisiert worden sind (**Abb. R. 500**).

Verst. 24 und 17. M. — Bucc. I 60 M.

Diese Figur ist von Rembrandts Jugendgenossen Livens in wesentlich vergrössertem Massstabe, doch nur bis unterhalb der Kniee, kopiert worden (Rov. Nr. 77).

175 (W. 172, Bl. 139, M. 65, D. 171)

Sitzender Bettler mit seinem Hunde

Bez. ℞ 1631 (von Bartsch falschlich 1651 gelesen)

Schülerarbeit.

Zwei Zustände, bei Blanc und Rovinski.

1 Reiner Ätzdruck, vor der Bezeichnung.

2 Hart aufgestochen. Bezeichnet (**Abb. R. 503**).

Verst. 40 M. — Bucc. 500 M.

Der I. Zustand nur in Paris, als Makulaturdruck auf der Rückseite von B. 184.

Von Rovinski (Les élèves de R., Abb. 314) unter Vliet eingereiht.

176 (W. 173, Bl. 146, M. 287, D. 172)

Die Bettler an der Hausthür

Bez. Rembrandt f. 1648

Zwei Zustände, seit Blanc, der noch einen dritten irrigerweise hinzufügte, worin ihm Dutuit gefolgt ist. Der II. Zustand bei Basan, dann bei Bernard. Abdrucke, die angeblich vor der Bezeichnung sind, beruhen auf Falschung.

1 Vor der Überarbeitung; die fruhen Abzüge mit Grat (**Abb. R. 505**).

2 Die Thurwandung in der Nahe der Nase des Almosenspenders überarbeitet.

Verst. I 70 M. — Bucc. II 480 M.

177 (W. 174, Bl. 140, M. 112, D. 173)

Stehender Bauer; „tis vinnich kovt" (siehe die folgende Nummer)

Bez. Rembrand(t) f. 1634

(**Abb. R. 509**).

178 (W. 175, Bl. 141, M. 113, D. 174)

Stehender Bauer; „Dats niet" (Gegenstück zum vorigen)
Bez. Rembran(dt) f. 163(4)

(Abb. R. 5o8).

Verst. (beide Blatter zusammen) 35 M. — Bucc. (ebenso) 58 M.

Die Idee ist den Wetterbauern H. Seb. Behams entnommen. Seymour Haden schrieb diese Blätter ohne Grund Sal. Savry zu. Nach Vosmaer S. 506 wurde eine Zeichnung Rembrandts zu B. 177 im Jahre 1842 zu Rotterdam (Samml. Jonckers) versteigert.

179 (W. 176, Bl. 142, M. 35, D. 175)

Der Stelzfuss

Um 1630

Drei Zustände, seit Rovinski; seit Claussin die beiden ersten; der III. bei Basan.

1 Vor der Egalisierung der Platte (**Abb. R. 5io**).
2 Die Platte egalisiert und dabei unten etwas verkürzt.
3 Mit zwei Horizontalstrichen in der Luft rechts unten.

Verst. I 15 M. — Bucc. I 34 M.

180 (W. 177. Bl. 143, M. —, D. 176)

Stehender Bauer (siehe die folgende Nummer)

Zwei Zustände, bei Rovinski (**Abb. R. 513**).
Verst. 6 M. — Bucc. 174 M.

181 (W. 178, Bl. 144, M. —, D. 177)

Stehende Bäurin (Gegenstück zum vorigen)

Zwei Zustande, bei Blanc. — (**Abb. R. 515**). Selten.
Verst. 55 M. — Fehlte bei Bucc.

Beide nicht von Rembrandt (so auch Michel). Nach Wilson von Livens, was sehr wahrscheinlich ist; von Rovinski (Les élèves de R., Abb. 165 ff.) unter diesem eingereiht.

182 (W. 179, Bl. 147, M. 11, D. 178)

Zwei Bettlerstudien (Gueux griffonné)

Um 1630 (Middl. 1629)
Nur in Paris (**Abb. R. 516**).

183 (W. 180, Bl. 145, M. 13, D. 179)

Bettler und Bettlerin

Um 1631 (Middl. 1629)

Schülerarbeit (Abb. R. 517).

Von Middleton als im Atzen missratne Probeplatte bezeichnet.

Nur in Paris (als Makulaturdruck, mit B. 171 auf der Rückseite) und in Amsterdam.

184 (W. 181, Bl. 149, M. 9, D. 180)

Dicker Mann in weitem Mantel

Um 1631 (Middl. 1629)

Schülerarbeit (Abb. R. 518).

Nur in Paris, mit B. 175 auf der Rückseite.

Bartsch hat bei der Beschreibung dieses Blattes zwei Blätter miteinander verschmolzen, nämlich dieses und Blanc 150 (siehe Nr. 376 dieses Verzeichnisses).

185 (W. 182, Bl. 148, M. —, D. 181)

Kranker Bettler und alte Bettlerin

Nicht von Rembrandt (so auch Rovinski und Michel). (Abb. R. 520). — Von Rovinski (Les élèves de R.) unter Bol (als Nr. D) eingereiht.

Nur in Amsterdam und in Paris.

VII. Klasse. Freie Darstellungen

186 (W. 183, Bl. 151, M. 283, D. 183)

Das Paar auf dem Bett (Le lit à la française). In Holland Ledekant genannt

Bez. Rembrandt f. 1646

Drei Zustände, seit Claussin. Doch ist es fraglich, ob der I. überhaupt besteht: Auch Middleton hat ihn nirgends gefunden.

1 Vor der Bezeichnung.

2 Mit der Bezeichnung (Abb. R. 521).

3 Links beschnitten.

Verst. I 200, II 155 M. — Bucc. II 1176 M.

Mit der kalten Nadel überarbeitet.

Von Dr. Sträter (im Repertorium für Kunstwissenschaft IX [1886] 529) nebst andern freien Darstellungen angezweifelt; doch erklärte sich schon Bode (ebendort S. 264 Anm.) gegen ein solches Vorgehen.

187 (W. 184, Bl. 152, M. 282, D. 184)
Der Mönch im Kornfelde

Nach Middleton von 1646, nach Michel um 1640 (**Abb. R. 522**).
Nicht von Rembrandt.

Verst. 84 M. — Bucc. 700 M.

Die frühen Abdrücke mit Grat.

Wahrscheinlich mit Benutzung des Lit à la française, B. 186, von andrer Hand gearbeitet. Die Stellung der Figuren ist fast genau die gleiche, das rechte Bein der Frau aber lange nicht so gut gezeichnet. In gleichem Sinne äusserte sich A. Jordan im Repertorium für Kunstwissenschaft XVI (1893) 298, der bemerkt, dass der satirische Beigeschmack dieses Blättchens in Rembrandts Werk ohne jede Analogie sei.

188 (W. 185, Bl. 153, M. 268, D. 185)
Eulenspiegel

Bez. Rembrandt f. 1642 (so lasen Bartsch und Blanc die Jahrzahl; mit Entschiedenheit trat De Vries S. 295 dafür ein [die zwei verkehrt]; Middleton und Michel dagegen lesen 1640)

Vier Zustände, seit Claussin. Bartsch kannte den I. noch nicht. Blanc fügte noch einen V. hinzu, der jedoch von seinen Nachfolgern nicht aufgenommen wurde.

1 Vor der Bezeichnung.

2 Mit der Bezeichnung. Der obre Rand des Hutes hebt sich von einer hellen Stelle des Baumlaubs ab (**Abb. R. 528**).

3 Diese Stelle wieder in Schatten gesetzt.

4 Ohne den Kopf links vom Baumstamm.

Verst. II 70, III 50 M. — Bucc. I 1200, IV 260 M.

Die Aufhellung des Laubes im II. Zustand ist sicher auf Rembrandt zurückzuführen, da sie eine Verbesserung darstellt; ob aber die erneute Überarbeitung dieser Stelle im III., wodurch sie dunkler erscheint als im I., gleichfalls ihm zuzuschreiben sei, erscheint fraglich; die gleichmässige Retusche des IV. gehört ihm sicher nicht mehr an.

189 (W. 186, Bl. 154, M. 281, D. 186)

Das Pärchen und der schlafende Hirt (Le vieillard endormi)
Um 1644 (M. 1646). Nach Michel um 1641. — (Abb. R. 533).
Verst. 55 M. — Bucc. 168 M.

190 (W. 187, Bl. 155, M. 255, D. 187)

Der pissende Mann
Bez. RHL 1631 (wie auch Vliets und Claussins Kopieen datiert
sind; sämtliche Verzeichnisse lesen dagegen 1630).
Bei Rovinski ohne Grund zwei Zustände unterschieden (Abb. R. 523).
Verst. c. 15 M. — Fehlte bei Bucc.

191 (W. 188, Bl. 156, M. 257, D. 188)

Die pissende Frau
Bez. RHL 1631
Blanc und nach ihm Middleton fuhren, wohl mit Unrecht, zwei Zustände an
(Abb. R. 525).
Verst. 17 M. — Fehlte bei Bucc.

192 (W. 189, Bl. 157, M. 284, D. 189)

Der Zeichner nach dem Modell. In Holland früher Pygmalion
genannt
Um 1647
Unvollendet
Zwei Zustände; der I. bei Bartsch nur anmerkungsweise aufgeführt. Der II.
bei Basan, dann bei Bernard. Die Platte soll noch vorhanden sein.
1 Die Staffelei weiss (Abb. R. 534).
2 Dieselbe schattiert.
Ve st. II 33 M. — Bucc. II 80 M. — Holf. I und II zusammen 2500 M.

Mit der kalten Nadel angelegt; der Hintergrund radiert, dann
mit dem Stichel überarbeitet, wie Rovinski meint gleich an-
fangs durch einen Schuler.

In dem I. Zustande (nur in der Wiener Hofbibliothek und ehe-
mals bei Holford) bringen die Schlagschatten des Modells und der
Büste auf der halbrunden Nische, die den Hintergrund bildet, eine
vorzügliche Wirkung hervor. Die Staffelei ist noch weiss und der Pelz
auf dem Arme des Modells fehlt.

Den II. Zustand, worin der Hintergrund gleichmässig dunkel und
die Büste stärker schattiert ist, schreibt Middleton der Schule Rem-

brandts zu. Von Bol, wie Seymour Haden S. 34 annimmt, könnte er nur in dem Fall sein, dass das Blatt spätestens 1639, in welchem Jahre Bol Rembrandts Werkstatt verliess, gefertigt worden wäre; gegen eine solche Datierung aber spricht die Behandlungsweise. In dem Katalog der Ausstellung des Burlington Clubs, Nr. 62, war das Blatt freilich in das Jahr 1639 versetzt worden, wahrscheinlich wegen einer entfernten Verwandtschaft mit dem „Goldwäger" desselben Jahres.

Gegenseitige Federskizze in Braun getuscht im Britischen Museum.

193 (W. 190, Bl. 158, M. 279, D. 190)
Männlicher Akt, sitzend. In Holland der Verlorne Sohn genannt
Bez. Rembrandt f. 1646
Zwei Zustände, seit Rovinski.
1 Vor der Überarbeitung (**Abb. R. 537**).
2 Das Haar neben der rechten Backe nicht mehr sichtbar.
Verst. 20 M. — Bucc. 110 M.

Die Studie in Bister (ehemals in der Bibl. de l'Arsénal, jetzt in der Bibl. Nationale zu Paris), die Blanc beizog und Michel zu S. 324 abbildet, bietet nur eine allgemeine Ähnlichkeit mit der Radierung.

194 (W. 191, Bl. 159, M. 280, D. 191)
Zwei männliche Akte
Um 1646
Zwei Zustände, seit Claussin; Rovinski fügt als III. die Überarbeitung Ba-
sans hinzu.
1 Mit Fehlstellen.
2 Diese Stellen überarbeitet (**Abb. R. 538**).
Verst. I und II zusammen 17 M. — Bucc. II 22 M. .

Die Überarbeitung der Fehlstellen wird auf Rembrandt selbst zurückzuführen und somit der II. Zustand als der endgiltige anzusehen sein.

Middleton nimmt ohne zureichenden Grund an, der Hintergrund sei in einer viel frühern Zeit bereits ausgeführt worden. Michel, der ihm hierin folgt, lässt wenigstens einen etwas kürzern Zeitraum zwischen beiden Arbeiten verfliessen.

Gegenseitige Studie zu dem stehenden Mann, getuschte Feder-zeichnung in Folio, mit abweichender Haltung des auf dem Kissen ruhenden Armes, im Britischen Museum. — Eine Studie dazu in klein

Folio, Tusche mit der Rohrfeder überzeichnet, in der Albertina 911. —
Blanc gibt an, eine Bisterzeichnung zu demselben Manne besessen zu
haben.

195 (W. 192, Bl. 117, M. 292, D. 192)
Die badenden Männer

Bez. Rembrandt f. 1651 (nicht 1631, wie Bartsch, Blanc und
Rovinski lesen; die 3 wurde in eine 5 umgeändert)

Zwei Zustande, bei Middleton und Rovinski; der II. auch bei B a s a n und
dann bei Bernard, doch bereits ohne dass die Spuren des Atzflecks sichtbar wären.

1 Vor dem Atzfleck (**Abb. R. 540**).
2 Mit demselben.

Verst. I 33, II 6 M. — Fehlte bei Bucc.

Durch die Entfernung des Atzflecks im II. Zustande, die sofort
aber nicht vollständig erfolgte, ist auch ein kleiner Teil des Laubwerks
verloren gegangen.

196 (W. 193, Bl. 160, M. 278, D. 193)
Männlicher Akt, am Boden sitzend

Bez. Rembrandt f. 1646

Abb. R. 542. — Rovinski führt die Neudrucke bei B a s a n und dann bei
Bernard als einen II., mit der kalten Nadel aufgearbeiteten Zustand an.

Verst. 16 M. — Bucc. 30 M.

197 (W. 194, Bl. 161, M. 299, D. 194)
Die Frau beim Ofen

Bez. Rembrandt f. 1658

Sechs Zustände, denen Rovinski einen siebenten hinzufügt. Bartsch kannte
nur vier Zustände und beschrieb sie in der folgenden Reihenfolge; sein I = 4,
II = 5, III = 3 (und 1. 2), IV = 6.

1 Wie die beiden folgenden vor dem Griff an der Ofenröhre. Der Rumpf
 nur leicht schattiert (**Abb. R. 543**).
2 Der Rumpf kraftig modelliert.
3 Mit einer scharfen Mauerkante links.
4 Mit dem Griff an der Ofenrohre.
5 Der Unterrock ganz mit Kreuzlagen bedeckt.
6 Die Haube entfernt (Abb. R. 548, verkleinert).

Verst. 340, I 180, III 180, IV 50 M. — Bucc. III 880, V 340 M.

Radiert, dann mit der Nadel bearbeitet.
Dieses Blatt gehört zu denen, woran Rembrandt die meisten Ver-

änderungen angebracht hat, teils um es druckfähiger zu machen, teils
aber offenbar aus Freude an den Änderungen. Der I. Zustand (im
Britischen Museum, im Amsterdamer u. s. w.) ist der einzige, der die
Absichten des Künstlers treu wiedergibt. Im II. hat der Körper an
Plastik gewonnen, aber das Spiel des Lichts bietet geringern Reiz.
Die weitern Veränderungen tragen mehr oder weniger den Charakter
der Willkür.

198 (W. 195, Bl. 162, M. 256, D. 195)
Nackte Frau auf einem Erdhügel sitzend
> Um 1631 (schon 1635 von W. Hollar kopiert)
>
> Zwei Zustände, seit Rovinski.
> 1 Der linke Oberschenkel weiss (Abb. R. 551, verkleinert).
> 2 Derselbe schattiert (**Abb. R. 550**).
> Verst. 18 M. — Bucc. 120 M.

Es ist ein besondres Verdienst Rovinskis, auf die Unterschiede
zwischen diesen beiden Zuständen als erster hingewiesen zu haben. Denn
dadurch fällt ein interessantes Licht auf Rembrandts Verfahren bei
seinen frühen Werken.

In dem I. Zustande sind die Licht- und Schattenflächen noch weit
mehr zusammengehalten; dass es sich dabei aber nicht etwa um einen
Probedruck gehandelt hat, beweist die Einheitlichkeit der Durchführung
(Amsterdam, Wien Hofbibl. und Albertina u. s. w.). — Im II. model-
lierte Rembrandt alle Lichtpartieen, mit Ausnahme des linken Armes,
nochmals durch, offenbar weil ihm die Flächen zu wenig gegliedert
erschienen; dabei ging er aber zu weit, so dass die Arbeit ein trocknes
Aussehen gewann. Durch diese Unsicherheit in der Beherrschung der
Darstellungsmittel bekundet sich das Blatt als ein Jugendwerk. Die linke
Brust wurde hängender gemacht, der rechte Unterschenkel mehr durch-
modelliert, die Hautfalten am Rumpf wurden verlängert; das rechte
Auge schielt hier, während es im I. geradeaus blickte.

Michel S. 102 geht übrigens in der Verurteilung dieses und
ähnlicher gleichzeitiger Blätter zu weit, wenn er an ihnen die voll-
kommne Abwesenheit jeglichen Geschmacks hervorhebt, die durch
Rembrandts Befangenheit gegenüber der Natur und die Gewissenhaftig-
keit, zu der er sich auch der abschreckendsten Wirklichkeit gegenüber
verbunden gefühlt habe, bedingt gewesen sei. Denn um Studien han-

delte es sich dem Kunstler hierbei und da kam es auf Richtigkeit und nicht auf Grazie an.

Eine braun getuschte und weiss gehöhte Kreidezeichnung dazu, aus dem Besitze Verstolks, in der Sammlung Malcolm.

199 (W. 196, Bl. 163, M. 298, D. 196)
Frau im Bade, mit dem Hut neben sich (Femme au bain)
Bez. Rembrandt f. 1658

Zwei Zustände.
1 Mit grössrer Haube (**Abb. R. 554**).
2 Die Haube verkleinert.
Verst. I 60, II 60 M. — Bucc. I 1240 M. (ausgezeichnet).

Radiert, dann mit der Nadel leicht überarbeitet.
Die Abdrücke des II. Zustandes meist auf Japanischem Papier.
Meisterhaft in der Darstellung schmiegsamer Gliedmassen und pulsierenden Lebens.

200 (W. 197, Bl. 164, M. 297, D. 197)
Nackte Frau im Freien, mit den Füssen im Wasser
Bez. Rembrandt f. 1658

Abb. R. 556. — Neudrucke bei Basan, dann bei Bernard.
Verst. 34 M. — Bucc. 44 M.

201 (W. 198, Bl. 165, M. 258. D. 198)
Diana im Bade (von Bartsch fälschlich als Venus bezeichnet)
Bez. RHL f. Um 1631

Abb. R. 557. — Rovinskis Annahme, dass es einen II. Zustand gebe, scheint unbegründet zu sein.
Verst. 14 M. — Bucc. 420 M.

Gleich grosses, gleichseitiges, ausgeführtes Gemälde, wohl Vorlage für die Radierung, bei E. Warneck in Paris, aus der Sammlung Hulot (Bode im Jahrb. d. k. preuss. Kunstsamml. XIII, 216). — Gegenseitige Kreidezeichnung, leicht in Braun getuscht, ehemals in den Sammlungen Verstolk und Leembruggen (Vosmaer S. 490). — Gegenseitige Radierung allein des Kopfes, von Livens (Rovinski, Les élèves de Rembrandt, Nr. 83).

Vortreffliche Charakteristik bei Blanc. — Michel (S. 102) da-

gegen kann wiederum die Gewöhnlichkeit des Modells nicht ver-
winden *).

202 (W. 199, Bl. 166, M. 302, D. 199)
Die Frau mit dem Pfeil
Bez. Rembrandt f. 1661

Drei Zustände, seit Middleton.
1 Vor der Kreuzlage auf der Backe.
2 Mit dieser Kreuzlage; eine dreieckige Stelle im Fussboden unterhalb des
Hemdärmels weiss.
3 Diese Stelle mit Strichen bedeckt (**Abb. R. 560**).
Verst. II 50 M. — Bucc. I 1000 M.

Wesentlich mit der **kalten Nadel** und dem **Stichel** gearbeitet.
Der I. Zustand nicht recht gelungen, nach Middleton nur Probe-
druck. — Die spätern Abdrücke, worin der Rücken kräftig über-
arbeitet ist, mit viel Ton gedruckt.
Die letzte Radierung des Meisters.

203 (W. 200, Bl. 167, M. 301, D. 200)
Antiope und Jupiter
Bez. Rembrandt f. 1659

Zwei Zustände.
1 Ohne Inschrift (**Abb. R. 564**).
2 Mit dreizeiliger Inschrift rechts oben.
Verst. I 34 M. — Bucc. I 540 M.

Radiert, dann mit der **kalten Nadel** und dem **Grabstichel**
überarbeitet.
Die frühen Abdrücke, meist auf Japanischem Papier, mit viel Grat.
Der II. Zustand (Wiener Hofbibl.) **nicht mehr von Rem-
brandt**.

*) Man könne sich, meinte er, kaum ein gemeineres Geschöpf vorstellen als
dieses fluntsige Weib mit dem Mannskopf, den hangenden Brusten, dem schlam-
pigen aufgedunsenen Bauch, und mit den verunstaltenden Spuren der Strumpf-
bänder, die sie eben gelöst, an den Beinen. Dann aber fahrt er doch fort: Ohne
uns zu verhehlen, wie abstossend alle diese Einzelheiten zumal bei einem Gegen-
stande wie der Diana wirken, müssen wir immerhin zugestehen, dass dieses Werk
mit Kühnheit und Festigkeit und ungemeiner Klarheit durchgeführt ist, dass der
Gesamteindruck vortrefflich und die Behandlung des Laubes von geistreicher Leich-
tigkeit ist.

Middleton macht darauf aufmerksam, dass hier die Erinnerung an
einer ähnlichen Radierung Annibale Carraccis von 1592 (B. 17) vor-
liege. Eugène Müntz dagegen leitet (Gazette des Beaux-Arts 1892 I
S. 196 ff.) die Komposition von Correggios Gemälde im Louvre ab,
wozu C. Hofstede de Groot (Jahrb. der K. Preuss. Kunstsamml. XV,
179) noch bemerkt, dass die Lage des rechten Armes der Antiope
verändert und Amor fortgelassen worden sei. Thatsächlich ist die
Übereinstimmung mit dem Gemälde schlagend; der Körper der Antiope,
der natürlich von der Gegenseite erscheint, stimmt fast genau überein;
nur der Kopf, der hier eine ganz andre Richtung hat, ist der Radierung
Carraccis entnommen. Auch Jupiter zeigt in seiner Gestaltung An-
lehnung an diese Radierung.

204 (W. 201, Bl. 168, M. 259, D. 201)

Danae und Jupiter

Bez. RHL Um 1631

Drei Zustände, bei Blanc (nach Claussin) und Rovinski; doch nur bei
ersterem (wenn auch infolge falscher Voraussetzungen) in der richtigen Reihen-
folge. Die ubrigen Schriftsteller kannten den Unterschied zwischen den beiden
ersten Zuständen nicht [*]).
 1 Die Bettdecke reicht nicht bis zu den Knieen (**Abb. R. 564**).
 2 Sie reicht bis an die Knie.
 3 Sie reicht uber die Knie hinaus.
 Verst. II 178, III 17 M. — Bucc. II 80 M.

Das Fehlen des Monogramms auf dem einzigen Abdruck des
I. Zustandes (in Paris) ist auf mangelhaften Druck zurückzuführen.

Hätte die Decke, wie Rovinski annimmt, zuerst höher hinauf
gereicht und wäre dann gekürzt und später wieder verlängert worden,
so hätte die Änderung zu grosse Schwierigkeiten (durch Ausschleifen)
bereitet, wofür ein Grund nicht abzusehen ist.

205 (W. 202, Bl. 169, M. 300, D. 202)

Die liegende Negerin

Bez. Rembrandt f. 1658

Drei Zustände, seit Blanc; der III. bei Basan. Bartsch kannte den III.
noch nicht und unterschied die beiden ersten nicht voneinander.

[*])	Rov.	Dut.	Middl.	Bl.	Bartsch
1)	II	—	—	I	—
2)	I	I	I	II	I
3)	III	II	II	III	II

1 Vor der Überarbeitung.
2 Mit Kreuzlagen auf dem obern Teil des Lakens (**Abb. R. 567**).
3 Einige Fehlstellen rechts im Oberrande zugedeckt.
Verst. I 17, II 20 M. — Bucc. I 210 M.

Radiert, dann mit dem Stichel überarbeitet. Die Platte scheint veratzt, dann mit dem Polierstahl übergangen worden zu sein. Im I. Zustande ist das Laken beim Kopf noch wesentlich hell. Im II. ist der Körper mit dem Grabstichel sehr sorgfältig durchmodelliert. Im III., der wahrscheinlich nicht mehr auf Rembrandt zurückzuführen ist, wirkt der Körper wieder fleckig.

VIII. Klasse. Landschaften

206 (W. 203, Bl. 309, M. rej. 10, D. 203)
Kleine Dünenlandschaft (Le paysage à la vache, oder: Les ruines [?] au bord de la mer)
Wegen der angeblichen Bezeichnung siehe unten.
Nicht von Rembrandt; auch von Middleton verworfen.
Zwei Zustände, seit Claussin Spl.
1 Ohne die Luft (**Abb. R. 519**).
2 Mit der Luft. Der Mann neben der Kuh trägt einen Korb auf dem Rucken.
Fehlte bei Verst. und Bucc.

Vosmaer schien es, als sei auf dem Abdruck des I. Zustandes in Amsterdam (nur dort vorhanden) das Datum 1634 mit der Feder hinzugefügt; das ist auch der Fall. Weiter ist aber auch das Monogramm RHL f. dort handschriftlich hinzugefügt.
Der II. Zustand, in Amsterdam und im Britischen Museum, trägt überhaupt keine Bezeichnung und ist ziemlich überarbeitet, auch im Vordergrunde links und rechts.
Middleton denkt bei diesem Blatte an Koninck. Dutuit, Michel (S. 316) und Rovinski halten an Rembrandt fest.

207 (W. 204, Bl. 310, M. 303, D. 204)
Der Waldsee (Le grand arbre à côté de la maison)
Um 1640 (Middl.)
Abb. R. 571.
Verst. 200 M. — Bucc. 220 M.

Blanc glaubte unten in der Mitte ein „R" zu lesen.

Nicht ganz sicher, da gleichförmig und undurchsichtig in der Mache; übrigens mit B. 57 (Ruhe auf der Flucht) zu vergleichen.

208 (W. 205, Bl. 311, M. 313, D. 205)

Die Brücke (Le pont de Six)

Bez. Rembrandt f. 1645

Drei Zustände, seit Blanc; der III. bei B a s a n, dann bei Bernard (Rovinski führt diese Neudrucke als einem aufgearbeiteten IV. angehörend an).
1 Die Hüte der beiden Gestalten weiss (**Abb. R. 572**).
2 Der Hut der vordern Gestalt mit Strichlagen bedeckt.
3 Die Hüte beider mit Strichlagen bedeckt.
Verst. 340 M. — Bucc. II 700 M.

Rembrandt soll diese Radierung infolge einer Wette auf dem Landgute Hillegom, der Besitzung seines Freundes Six, während der Zeit ausgeführt haben, die ein Diener brauchte, um Senf, der bei Tisch fehlte, aus dem benachbarten Dorfe zu holen. Nach Vosmaer (S. 539) stellt der Hintergrund H i l l e g o m dar.

209 (W. 206, Bl. 312, M. 311, D. 206)

Omval

Bez. Rembrandt 1645

Dutuit führt zwei Zustände an, und Rovinski spaltet noch deren ersten, wie es scheint auf Grund zufälliger Druckverschiedenheiten. Nach den Exemplaren der Sammlung Sträter scheint ein Unterschied thatsächlich darin zu bestehen, dass
1 vor der Überarbeitung ist (**Abb. R. 574**),
2 eine Verstärkung der linken Seite des Baumstammes und horizontale Strichelchen zwischen den obersten Ästen zeigt.
Rovinskis IV. beruht auf betrügerischen Änderungen, wie deren mehrere bei diesem Blatte angewendet worden sind.
Verst. 85 und 50 M. — Bucc. 880 M. — Holf. 6400 M.

Einiges, namentlich am Baume, ist mit der k a l t e n N a d e l in Wirkung gesetzt.

Michel (S. 319) meint, das Liebespaar rühre von einer frühern, auf dieser Platte begonnenen Komposition her.

210 (W. 207, Bl. 313, M. 304, D. 207)

Ansicht von Amsterdam

Um 1640

Abb. R. 576.
Verst. 100 M. — Bucc. 370 M.

In den frühesten Abdrücken **K a l t n a d e l a r b e i t** bemerklich.

211 (W. 208, Bl. 314, M. 329, D. 208)
Die Landschaft mit dem Jäger (Le chasseur)
Um 1653

Zwei Zustande.
1 Vor der Anderung (Abb. R. 577).
2 Die Hütte und der Heuschober links am Rande entfernt.
Verst. I 340, II 170 M. — Bucc. I 1300 M.

Der Vordergrund mit der **k a l t e n N a d e l** in Wirkung gesetzt.

Das Landschaftsmotiv soll, nach Seymour Haden, aus Tizian oder Campagnola entnommen sein!

212 (W. 209, Bl. 315, M. 309, D. 209)
Die Landschaft mit den drei Bäumen
Bez. Rembrandt f. 1643

Abb. R. 581.
Verst. 180 (eingetuscht) und 200 M. — Bucc. 3300 und 2400 M. (Beide nicht ersten Ranges).

Die kühnen Parallellinien links **m i t d e r N a d e l** ausgeführt, ebenso der Himmel oben in der Mitte. Die geballten Wolken innerhalb der radierten Umrisse wesentlich **m i t d e m S t i c h e l** hergestellt. Die Ferne links und der Durchblick zwischen den Bäumen auf die Hütte mit dem Stichel fein abgetönt. Nach Rovinski hat Rembrandt bei diesem Blatt Schwefelstaub angewandt, um den weissen Grund abzutönen.

Michel (S. 318) erblickt, wohl mit Recht, in den Wolken Spuren einer frühern, nicht völlig getilgten Komposition: Köpfe und einzelne Gliedmassen.

Die grossartigste Landschaft Rembrandts, an Durchführung zu seinen vollkommensten Werken gehörend. Das Leben der Natur ist mit einer Kraft der Phantasie erfasst, die die Naturmächte fast zu persönlich begabten Wesen stempelt.

213 (W. 210, Bl. 316, M. 320, D. 210)
Die Landschaft mit dem Milchmann (L'homme au lait)
Um 1650

Zwei Zustände.

1 Vor den Bergen links (**Abb. R. 582**).

2 Mit diesen Bergen.

Verst. II 180 M. — Bucc. I 4100, II 155 M. (schwach).

Vielfach mit der **kalten Nadel** überarbeitet. Das Blatt muss nach den schönen Abdrücken des I. Zustandes, z. B. im Britischen Museum und in Berlin (aus der Samml. Buccleugh), beurteilt werden.

Es ist fraglich, ob der Zusatz im II. Zustand von Rembrandt herrührt.

214 (W. 211, Bl. 317, M. rej. 2, D. 211)

Die beiden Hütten mit spitzem Giebel

Nicht von Rembrandt

Abb. **R. 584**.

Verst. 360 M. — Fehlte bei Bucc.

Der einzige nicht mit Tusch übergangne Abdruck im Amsterdamer Kabinett; dort auch noch zwei getuschte. Ebensolche ehemals in den Sammlungen Holford und Webster; letzterer 1889 für 9500 (!) Francs nach Amerika verkauft.

Bartsch giebt an, die getuschten seien in früherer Zeit gewöhnlich als Zeichnungen verkauft worden.

Die übereinstimmende Zeichnung im Britischen Museum, in Tusch und Feder und dann leicht gefärbt, dürfte eher nach der Radierung gefertigt worden sein als eine Vorlage für dieselbe gebildet haben. Blanc freilich schreibt sie Rembrandt zu und meint, die Radierung sei von einem seiner Schüler gefertigt worden, die Abdrücke dieser Radierung aber habe Rembrandt dann mit Tusch übergangen, um ihnen das Aussehen von Originalzeichnungen zu verleihen. Middleton, und nach ihm Michel, schreiben Zeichnung wie Radierung Koninck zu. Die Radierung auch von De Vries verworfen.

215 (W. 212, Bl. — (II, 301), M. rej. 1, D. 212)

Die Landschaft mit der Kutsche

Nicht von Rembrandt

Abb. **R. 585**.

Verst. I 400, III 380 M. — Bucc. 1500 M.

Nur im Umriss radiert und dann in der mannichfaltigsten Weise in Tusch und mit weisser Höhung überarbeitet, was nach Middleton zum Teil erst im XVIII. Jahrhundert geschah. Blanc ist geneigt, einige

dieser Abdrücke als von Rembrandt selbst in solcher Weise übergangen anzusehen.

Auch von De Vries (S. 304) und Michel verworfen. Middleton hält Koninck für den Verfertiger des Blattes.

216 (W. 213, Bl. --, M. rej. 3, D. 213)
Die Terrasse
Nicht von Rembrandt
Abb. R. 586.

Nach Rovinski nur in Paris; Middleton und Dutuit gaben an, kein Exemplar zu kennen.

Auch von Michel verworfen. Erinnert an Ph. Koninck.

217 (W. 214, Bl. 318, M. 325, D. 214)
Die Landschaft mit den drei Hütten
Bez. Rembrandt f. 1650

Drei Zustande, deren mittlern Bartsch nicht kannte. Blanc beschreibt nach Wilson einen allerersten Zustand, der jedoch nicht wieder aufgefunden worden ist (angeblich in Cambridge).

1 Vor der Überarbeitung (**Abb. R. 587**).
2 Mit Kreuzschraffierung auf dem Dach der dritten Hütte.
3 Die Stirnseite der ersten Hutte mit Kreuzlagen.
Verst. I 600, II 390, III 130 M. — Bucc. II 5500, IV 170 M.

Mit der kalten Nadel in Wirkung gesetzt. Der I. Zustand, mit sehr kräftigen Schatten, ist entgegen Rovinski als vollendet anzusehen. Im II. auch der Vordergrund rechts und vor der ersten Hütte mit dem Grabstichel überarbeitet.

218 (W. 215, Bl. 319, M. 321, D. 215)
·Die Landschaft mit dem viereckigen Turm
Bez. Rembrandt f. 1650

Vier Zustände, denen Rovinski unnötigerweise einen V. hinzufügt. Bartsch unterschied die beiden ersten und die beiden letzten nicht voneinander. Blanc kannte den IV. noch nicht. Middleton beschreibt den III. und IV. in umgekehrter Reihenfolge gegenüber Rovinski. Dutuit weicht hierin von ihm, infolge falscher Lesung von nor statt not, nur scheinbar ab *).

*)		Rov.	Dut.	Middl.	Bl.	Bartsch
	1)	I	I	I	I	} I
	2)	II	II	II	II	
	3)	III	IV	IV	III	} II
	4)	IV	III	III	—	

1 Die Mauer rechts vom Turme noch zur Halfte weiss (**Abb. R.** 590).
2 Die rechte Seite des Turms bis zur Hohe der hintersten Hutte nach unten
zu verlangert.
3 Die Baumwipfel rechts mit Kaltnadelstrichen bedeckt. Durch die Bezeich-
nung geht ein Strich.
4 Dieser Strich entfernt.
Verst. I 400, II 70 M. — Bucc. I 5900 M. (das Exemplar von Verstolk).

Zum grossen Teil mit der k a l t e n N a d e l übergangen. — Soll
eine Ansicht von R a n s d o r p sein.

219 (W. 216, Bl. 320, M. 315, D. 216).
Die Landschaft mit dem Zeichner
Um 1646
Abb. R. 595.
Verst. 150 und 35 M. — Bucc. 160 M.

220 (W. 217, Bl. 321, M. 310, D. 217)
Die Landschaft mit der Hirtenfamilie (Le berger et sa famille)
Bez. Rembrandt f. 1644
Abb. R. 596.
Verst. 230 M. — Bucc. 150 M.

Der Grund stets unrein, weil vorher etwas andres auf der Platte
radiert und dann abgeschliffen worden war.

221 (W. 218, Bl. 322, M. 327, D. 218)
Der Kanal mit der Uferstrasse (Le canal)
Um 1652
Abb. R. 597. — Rovinski macht aus den abgenützten Abzügen einen zweiten
Zustand.
Verst. 200 und 80 M. — Bucc. 2400 M. (nicht sehr schön). — Holf.
5200 M.

K a l t n a d e l a r b e i t.

222 (W. 219, Bl. 323, M. 328, D. 219)
Der Waldsaum (Le bouquet de bois). In England The Vista genannt
Bez. Rembrandt f. 1652
Zwei Zustände. Claussin, Blanc, Middleton und Dutuit führen, nach Ger-
saint einen Zwischenzustand an, dessen Vorhandensein Rovinski leugnet.
1 Vor der Bezeichnung. Von der grössern Platte. Unvollendet (Abb. R. 599).
2 Mit der Bezeichnung, vollendet (**Abb. R. 600**).
Verst. III 100 M. — Bucc. III 2800 M.

Durchaus mit der kalten Nadel ausgeführt. Der I. Zustand ist nur ein Probedruck von der angelegten und nur in einem kleinen Teil der Mitte durchgeführten Platte.

223 (W. 220, Bl. 324, M. 317, D. 220)
Die Landschaft mit dem Turm

Um 1648

Vier Zustände, deren II. Rovinski wie es scheint ohne Grund streicht. Bartsch unterschied weder die beiden ersten noch die beiden letzten Zustände voneinander.

1 Der Turm hat, wie auch im II., eine Spitze (**Abb. R. 602,** verkleinert).

2 Eine Stelle am Himmel links, 15 cm. von oben und 30 cm. von links, ist weiss (ausgeschliffen).

3 Der Turm endigt in eine Plattform (Abb. R. 604).

4 Der Zwischenraum zwischen dem Brückenthor und seinen Stützen mit neuen Kreuzschraffierungen bedeckt.

Verst. I 500, II 130 M. — Bucc. I 5200 (das Exemplar Verstolks, jetzt in Berlin), III 940 M.

Die Änderung im III. Zustande ist durch Wegschleifen erzielt. — Im IV. hat die Baumgruppe links durch feine Überarbeitung an Durchsichtigkeit verloren; nach Middleton ist dieser Zustand möglicherweise nicht mehr auf Rembrandt zurückzuführen.

Nach Vosmaer ist hier das Dorf Loenen dargestellt.

224 (W. 221, Bl. 325, M. 319, D. 221)
Der Heuschober und die Schafherde (bei Bartsch: La grange à foin)

Bez. Rembrandt f. 1650 (nicht 1636, wie Bartsch, Blanc, Dutuit und Rovinski lesen)

Zwei Zustände. Ein Zwischenzustand, den Bartsch und andrerseits Wilson, Blanc und Dutuit beschreiben, scheint nicht vorhanden zu sein. Bartsch beschrieb den I. irrigerweise als unbezeichnet.

1 Vor der Ferne links (**Abb. R. 606**).

2 Mit dieser Ferne.

Verst. I 360, III 160 und 50 M. — Bucc. I 3600 M. (das Exemplar Verstolks, jetzt in Berlin).

Mit der kalten Nadel in Wirkung gesetzt.

Der II. Zustand, worin die grosse Baumgruppe, die Ferne rechts, der ganze Mittelgrund mit dem Grabstichel überarbeitet sind und dadurch an Lichtfülle verloren haben und wo auch ein paar Zweige links an der grossen Baumgruppe hinzugefügt sind, wohl nicht mehr von Rembrandt.

225 (W. 222, Bl. 327, M. 306, D. 222)

Die Hütte und der Heuschober

Bez. Rembrandt f. 1641

Abb. R. 609.

Verst. 200 und 125 M. — Bucc. 1500 M. (das Exemplar von Verstolk, nicht besonders schön).

In den ersten Abdrücken Grat an einigen Stellen des Vordergrundes.

226 (W. 223, Bl. 326, M. 307, D. 223)

Die Hütte bei dem grossen Baum

Bez. Rembrandt f. 1641

Abb. R. 610.

Verst. 80 M. — Bucc. 480 M.

Gegenstück zum vorigen Blatt; vielleicht dessen Fortsetzung nach links.

227 (W. 224, Bl. 328, M. 324, D. 224)

Der Obelisk

Um 1650

Zwei Zustände, seit Claussin (Spl.).

1 Das Dach der äussersten Hütte rechts weiss (**Abb. R. 611**).

2 Dasselbe teilweise mit Strichlagen bedeckt.

Verst. 650 und 90 M. — Bucc. I 5100 M. (von J. Bernard, jetzt in Berlin).

Die Abdrücke des I. Zustandes mit viel Grat im Vorder- und Mittelgrunde. — Der II. Zustand, worin auch die rechte Seite des Obelisken, das Laubwerk und das Wasser im Vordergrunde mit dem Stichel übergangen sind, rührt wohl nicht mehr von Rembrandt her.

228 (W. 225, Bl. 329, M. 314, D. 225)

Die Hütten am Kanal (La barque à la voile)

Um 1645

Eine verhältnismässig moderne Aufarbeitung mit der kalten Nadel, die Middleton als II. Zustand anführt, ist von den übrigen Schriftstellern nicht aufgenommen worden.

Abb. R. 613.

Verst. 130 M. — Bucc. 400 M.

Meist schwach im Druck.

229 (W. 226, Bl. —, M. rej. 15, D. 226)

Die Baumgruppe am Wege

Nicht von Rembrandt.

Abb. R. 614.

Verst. 250 M. — Fehlte bei Bucc.

Nach De Vries (S. 303) von P. de With und (links oben) mit dessen Namen bezeichnet. — In Paris und (teilweise getuscht) in Amsterdam.

230 (W. 227, Bl. 330, M. 316, D. 227)

Der Baumgarten bei der Scheune (von Bartsch Paysage aux deux allées genannt)

Nach Middleton von 1648

Nicht von Rembrandt.

Zwei Zustände.

1 Von der grössern Platte; die Scheune ist ganz zu sehen (**Abb. R. 615**).
2 Die Platte links und rechts beschnitten.

Verst. I 500, II 130 M. — Fehlte bei Bucc. — Holf. I 3400 M.

Auch von Michel verworfen. Nach De Vries (S. 300) von J. Koninck. Doch eher von P. de With, dessen Bezeichnung P D W unten rechts vorhanden zu sein scheint.

231 (W. 228, Bl. 331, M. 312, D. 228)

Der Kahn unter den Bäumen (L'abreuvoir; von Blanc mit Unrecht in La grotte [!] et le ruisseau abgeändert; Middleton sieht gar ein Boothaus darin)

Bez. Rembrandt f. 1645

Drei Zustände nach Blanc und Rovinski; Bartsch und Dutuit fassten die beiden ersten zusammen; Middleton kennt nur einen Zustand.

1 Vor der Überarbeitung (**Abb. R. 617**).
2 Der Grund unmittelbar über dem Boot überarbeitet.
3 Der Grund mittels des Polierstahls aufgehellt.

Verst. I 250, II 17 M. — Bucc. I 1080 M.

Es handelt sich hier nicht, wie Middleton annimmt, einfach um eine Abnutzung der Platte, sondern, wie auch Michel (S. 319, Anm. 2) meint, um eine wirkliche Aufarbeitung, die auch das Wasser berührte. Die spätre Aufhellung des Hintergrundes wird nicht von selbst entstanden sondern absichtlich herbeigeführt worden sein.

9*

232 (W. 229, Bl. 332, M. 308, D. 229)

Die Hütte hinter dem Plankenzaun

Bez. Rembrandt f.

Um 1642 (nach Michel um 1645—48). Wegen der angeblichen Datierung siehe weiter unten.

Zwei Zustände, seit Middleton. Der I. Zustand von Bartsch und Blanc ist nicht vorhanden. Rovinski stellt auf Grund der angeblichen Jahreszahl einen III. auf*).

1 Vor der Überarbeitung (**Abb. R. 620**).

2 Der Deich links von der Hütte beschattet.

Verst. I 500, II 150 M. — Bucc. I 2000 M.

In einigen Teilen, z. B. der Spiegelung im Wasser, leicht mit dem Stichel überarbeitet; an wenigen Stellen etwas mit der Nadel in Wirkung gesetzt. — Gute Würdigung bei Blanc.

Blanc las die angebliche Jahrzahl unter dem Namen, die erst auf dem II. Zustande erscheint und nicht auf allen Abdrücken sichtbar ist, als 1632, Middleton als 1642, Dr. Sträter (private Mitteilung) als 1648. Dutuit meinte, dass die Striche, die die Jahreszahl anzudeuten scheinen, von andrer Hand hinzugefügt sein könnten; doch sind sie wahrscheinlich nur durch eine Beschädigung der Platte oder dergleichen entstanden.

233 (W. 230, Bl. 333, M. 305, D. 230)

Die Windmühle

Bez. Rembrandt f. 1641

Abb. R. 623.

Verst. 140 M. — Bucc. 520 M.

Mit etwas Grat. In den frühen Drucken ist der Grund unrein, stellenweise wie mit einem Aquatintatone überzogen.

An Duft und Feinheit vielleicht die schönste Landschaft des Meisters.

234 (W. 231, Bl. 334, M. 326, D. 231)

Das Landgut des Goldwägers

Bez. Rembrandt 1651

*)	Rov.	Dut.	Middl.	Bl.	Bartsch
—	—	—	—	I	I
1)	I	I	I	II	
2)	} II	II	II	III	} II
—	} III }		—	—	—

Abb. R. 624.

Verst. (japan. Papier) 520 M. — Bucc. (Verstolks Exemplar; jetzt in Berlin) 4200 M. (ganz ausgezeichnet).

Durch kräftige **Nadelarbeit** in Wirkung gesetzt (nicht reine Kaltnadelarbeit, wie Köhler [S. VIII] meint).

Nach Vosmaer ist links im Hintergrunde die Stadt **Naarden** dargestellt.

Bei Beschränkung auf die entscheidenden Momente und unter Verwendung der einfachsten Mittel ist hier der Eindruck vollkommenster Naturtreue erzielt worden. Auf kleinstem Raume wird eine unendliche Mannichfaltigkeit der Erscheinungen bei endloser Tiefe .geschildert.

235 (W. 232, Bl. 335, M. 322, D. 232)
Der Kanal mit den Schwänen
Bez. Rembrandt f. 1650

Zwei Zustände, seit Claussin.
1 Die kleinen Figuren links auf dem Felde heben sich von weissem Grunde ab (**Abb. R. 625**).
2 Die Bäume des Mittelgrundes mit Kreuzlagen bedeckt.
Verst. I 155 und 100 M. — Bucc. I 2500 (das Exemplar Verstolks, jetzt in Berlin).

Mit der **kalten Nadel** in Wirkung gesetzt.

Die Überarbeitung im II. Zustande, wo der Mittelgrund viel stärker vor-, der Berg dagegen, infolge der Abnutzung der Platte, viel weiter zurücktritt, rührt **schwerlich von Rembrandt** her.

Siehe das folgende Blatt.

236 (W. 233, Bl. 336, M. 323, D. 233)
Die Landschaft mit dem Kahn
Bez. Rembrandt f. 1650

Zwei Zustände, seit Blanc.
1 Vor der Überarbeitung (**Abb. R. 627**).
2 Das Gebüsch um die mittlere Gebäudegruppe mit Strichlagen bedeckt.
Verst. 85 M. — Bucc. II 360 M. (Verstolks Exemplar). — Knowles I 2600 M. — Holf. 4000 M.

Mit der **kalten Nadel** in Wirkung gesetzt.

Scheint, nach Wilson, die Fortsetzung des vorigen Blattes nach rechts hin zu bilden.

237 (W. 234, Bl. 337, M. 318, D. 234)
Die Landschaft mit der saufenden Kuh
Um 1649

Vier Zustände, seit Rovinski; bei Bartsch noch keine Unterschiede; bei Blanc
die drei ersten Zustände, deren dritter jedoch von Middleton und Dutuit nicht
aufgenommen wurde. Der III. bei Basan, dann bei Bernard.

1 Vor der Überarbeitung (**Abb. R. 629**).

2 Das Ufer rechts von der Kuh etwas mehr bearbeitet.

3 Die Hauptbaumgruppe an ihrem linken Rande von rechts nach links
schraffiert.

4 Die Bäume über den Häusern zuäusserst links gleichförmig von rechts
nach links schraffiert.

Verst. 250 und 65 M. — Bucc. I 2700, II (schwach) 200 M.

Mit der kalten Nadel in Wirkung gesetzt.

Der I. Zustand ist der einzige, der in künstlerischer Hinsicht in
Betracht zu kommen hat. — Die Überarbeitung des III. rührt nicht
mehr von Rembrandt her. In den spätern Abdrücken dieses Zu-
standes, wo der Berg über dem Giebel der Hütte nicht mehr sicht-
bar ist, sind auch die angeführten Strichlagen auf den Bäumen wieder
verschwunden.

238 (W. 235, Bl. 338, M. rej. 9, D. 235)
Das Dorf mit dem alten viereckigen Turm
Abb. R. 633.

Nicht von Rembrandt. Bezeichnet: J. Koninck 1663.
In der Albertina. Das zweite Exemplar, im Britischen Museum, zeigt
diese Bezeichnung in Tinte abgeändert in: Remb. 1653 (Middleton
liest 1651).

Auch von Michel verworfen. Bereits von Blanc angezweifelt.
De Vries (S. 299 f.) gab die richtige Lesung (daselbst auch ein Fak-
simile).

Im Britischen Museum auch eine gegenseitige Federzeichnung
dazu, etwas breiter im Format, gleichfalls von Koninck.

239 (W. 237, Bl. 339, M. rej. 30, D. 237)
Die Landschaft mit dem kleinen Mann (Le petit homme)
Nicht vorhanden.

Dutuit reproduziert, ohne Angabe des Fundorts, eine Landschaft,

die Jedoch mit der Beschreibung von Bartsch nicht ganz zu stimmen scheint.

240 (W. 236, Bl. —, M. rej. 21, D. 236)

Der Kanal mit dem Boot (Le canal à la petite barque)
Nicht von Rembrandt.

Drei Zustände, seit Rovinski. Bartsch und Dutuit kannten den I. nicht; bei Middleton fehlt der III.

1 Von der quadratischen Platte (**Abb. R. 635**).
2 Von der länglichen Platte.
3 Die Platte nochmals verkleinert, sodass die Spitze des Baumes fehlt.
Verst. I 400 M. — Bucc. 1060 M.

Auch von Michel verworfen. Nach Dutuit vielleicht von Roghman. Der I. Zustand in Haarlem; die beiden folgenden in Amsterdam. Auf dem III. ist das Dach der hintern Hütte ganz schattiert.

241 (W. 238, Bl. 340, M. rej. 16, D. 238)

Der grosse Baum

Unvollendet (**Abb. R. 638**)..

Nicht von Rembrandt. Auch von Michel verworfen.
Nur im Pariser Kabinett.

242 (W. —, Bl. —, M. rej. 11, D. 239)

Die Landschaft mit dem weissen Zaun
Nicht von Rembrandt.

Drei Zustände, seit Rovinski. Bartsch und Dutuit unterschieden nicht die beiden ersten; Middleton kannte den III. nicht.

1 Vor der Überarbeitung (**Abb. R. 639**).
2 Die Bäume und die Stirnseite des Hauses sind ganz schattiert.
3 In einer Thüröffnung ist eine Gestalt sichtbar.
Verst. I 400, II 350 M. — Fehlte bei Bucc. — Didot I 2600 M.

Auch von Michel verworfen. — Die meisten Exemplare sind getuscht.

Im Britischen Museum zwei Exemplare: das eine (I., nicht III. Zustand, wie Rovinski angibt) in Tinte mit P. Ko. 1659; das andre in Tusch mit P. Ko. bezeichnet. Middleton schreibt daher das Blatt Koninck zu. Doch dürfte, nach der Vergleichung mit der bezeichneten Landschaft B. 255, P. de With eher in Betracht zu kommen haben.

243 (W. 239, Bl. 341, M. rej. 19, D. 240)
Der Fischer im Kahn
Nicht von Rembrandt.
Abb. R. 642.
Verst. 160 M. — Fehlte bei Bucc.

Auch von Michel verworfen. — Vielleicht von derselben Hand wie B. 241.

Wesentlich radiert, somit nicht allein mit der kalten Nadel gearbeitet.

Sehr selten. Ausser den zwei Exemplaren in Paris auch ein, weiss gehöhtes, in der Samml. König Friedr. Aug. II. in Dresden.

244 (W. 240, Bl. — [II, 348 f.], M. rej. 8, D. 241)
Die Landschaft mit dem Kanal und dem Kirchturm
Nicht von Rembrandt.
Zwei Zustände, seit Middleton.
1 Links neben dem Angler Gebusch (**Abb. R. 644**)
2 Dieses Gebüsch entfernt.
Fehlte bei Verst. — Bucc. 1050 M. — Didot 3000 M.

Auch von Michel verworfen.• Middleton denkt an Phil. de Koninck.
Selten.

245 (W. 241, Bl. 342, M. rej. 14, D. 242)
Die niedrige Hütte am Ufer des Kanals
Nicht von Rembrandt.
Zwei Zustände, bei Middleton (und Dutuit), der übrigens hierauf kein besondres Gewicht legt. Nach Rovinski sind die angeblichen Zustandsverschiedenheiten durch Einzeichnen mit dem Pinsel bewirkt.
(**Abb. R. 646** und besser in: Les élèves de Rembrandt, Abb. 470).

Auch von Michel verworfen. — Von P. de With, dessen Bezeichnung P. D. With das Blatt nach De Vries (S. 303) trägt. Middleton las fälschlich P. D. W. R. und schrieb daher das Blatt W. de Poorter zu.

Die Abdrücke sind gewöhnlich mit Tusch in Wirkung gesetzt. Blanc, der die Möglichkeit zugibt, dass die Radierung selbst nur nach einer Zeichnung Rembrandts von einem seiner Schüler ausgeführt sei, schreibt die Auftragung des Tuschtons entweder Rembrandt selbst oder mindestens dem Verfertiger der Radierung zu.

Sehr selten. Zwei Abdrücke, beide getuscht, im Britischen Museum; einer, getuscht und gehöht, in Amsterdam; einer in Haarlem.

246 (W. 242, Bl. —, M. rej. 29, D. 243)
Die hölzerne Brücke
Nicht von Rembrandt.
Abb. R. 647. — Bei Dutuit fehlt die Abb.
Auch von Michel verworfen.
In Amsterdam und in der Wiener Hofbibliothek.

247 (W. 243, Bl. 343, M. rej. 5, D. 244)
Die Landschaft mit dem Weggeländer
Datiert 1659
Nicht von Rembrandt.
Abb. R. 648.
Verst. 170 M. — Fehlte bei Bucc.

Auch von Michel verworfen. Nach Wilson und Middleton von Koninck; doch eher von P. de With, nach Vergleich mit B. 255.
Einige, nicht alle, Exemplare übertuscht.
Selten.

248 (W. 244, Bl. 344, M. rej. 22, D. 245)
Der gefüllte Heuschober
Nicht von Rembrandt.
Nur in Amsterdam (**Abb. R. 649**).
Auch von Michel verworfen.
Die gegenseitige Federzeichnung im Dresdner Kabinett nicht von Rembrandt.

249 (W. 245, Bl. —, M. rej. 26, D. 246)
Das Bauernhaus mit dem viereckigen Schornstein
Nicht von Rembrandt.
In Amsterdam (**Abb. R. 650**).
Auch von Michel verworfen.

250 (W. 246, Bl. —, M. rej. 25, D. 247)
Das Haus mit den drei Schornsteinen
Nicht von Rembrandt.

Zwei Zustände.
Abb. des I. R. 651.
Verst. 170 M. — Didot 1720 M.

Auch von Michel verworfen. Von Vosmaer (S. 549) für echt gehalten.

In Amsterdam (beide Zustände), Haarlem, im Britischen Museum, in der Wiener Hofbibliothek, bei Baron Edm. Rothschild in Paris.

251 (W. 247, Bl. 345, M. rej. 24, D. 248)
Der Heuwagen
Nicht von Rembrandt.
Zwei Zustände.
Abb. des I. R. 653.

Auch von‹ Michel verworfen. Von Blanc als zweifelhaft bezeichnet.

Sehr selten. Im Britischen Museum beide Zustände; in Amsterdam der II.

252 (W. 248, Bl. —, M. rej. 7, D. 249)
Das Schloss
Nicht von Rembrandt.
Nur in Amsterdam **(Abb. R. 655)**.
Auch von Michel verworfen. Nach Middleton von Koninck.

253 (W. 249, Bl. 346, M. 289, D. 250)
Der Stier
Bez. Rembrandt f. 164. (nach Middleton von 1649).
Abb. R. 656.

Im Britischen Museum und in Amsterdam.

254 (W. 250, Bl. 347, M. rej. 28, D. 251)
Die Dorfstrasse
Nicht von Rembrandt.
Abb. R. 657.

Auch von Michel verworfen. Nach De Vries (S. 304) von P. de With, dessen Bezeichnung P. D. W. es links unten thatsächlich trägt.

Nur in der Hofbibliothek zu Wien.

255 (W. 2 5 1, Bl. —, M. rej. 1 2, D. 2 5 2)
Die unvollendete Landschaft
> Datiert 1659
> Nicht von Rembrandt.
> **Abb. R. 658.**

Auch von Michel verworfen. Nicht von Phil. de Koninck, wie Wilson annahm, sondern, wie De Vries (S. 303) erkannte, von P. de With, dessen Bezeichnung P. D. W. links unten steht und von Bartsch als „Paul van Ryn“ gedeutet wurde *). Das Datum steht einmal links oben, dann (die beiden letzten Zahlen verkehrt) rechts oben.

In der Wiener Hofbibliothek und beim Senator Rovinski in St. Petersburg, beide auf Japanischem Papier.

256 (W. 2 5 2, Bl. —, M. rej. 2 7, D. 2 5 3)
Die Landschaft mit dem Kanal und dem Mann mit den Eimern
> Nicht von Rembrandt.
> **Abb. R. 659.** (Dutuit reproduziert die gegenseitige Kopie).

Auch von Michel verworfen. Nach De Vries (S. 303 f.) von P. de With, dessen Bezeichnung es trägt.

Nur in der Wiener Hofbibliothek, getuscht. — In Paris nur eine gegenseitige, unbezeichnete Kopie, auf der der Mann mit den Eimern rechts steht.

IX. Klasse. Männliche Bildnisse

257 (W. 2 5 8, Bl. 2 6 2, M. 1 5 2, D. 2 7 3)
Der Mann in der Laube. Halbfigur.
> Bez. Rembrandt f. 1642
> **Abb. R. 660.**
> Verst. 75 M. — Bucc. 80 M.

258 (W. 2 5 9, Bl. 2 5 3, M. —, D. 2 7 4)
Junger Mann mit der Jagdtasche; sitzend, Kniestück.
> Datiert 1650

*) Hier mag der Ursprung des fabelhaften Taufnamens Rembrandts zu suchen sein, wie schon Kolloff in Histor. Taschenb. 3te Folge V, 573 Anm. 19 äusserte.

Nicht von Rembrandt.
Abb. R. 661.
Verst. 130 M. — Bucc. 600 M.

Schon von Claussin verworfen. Von Dutuit als zweifelhaft bezeichnet.

259 (W. 260, Bl. 268, M. 139, D. 275)
Greis, die Linke zum Barett führend. Unvollendet.
Um 1639

Ein Zustand und die Schmidtsche Weiterbearbeitung (so Middleton und Dutuit). Blanc und Rovinski spalten den Originalzustand, doch dürften die Verschiedenheiten nur auf Zufälligkeiten des Druckes beruhen (**Abb. R. 662**). Die Schmidtsche Überarbeitung, die Bartsch als II. und Blanc als III. Zustand rechnet, spaltet Rovinski in drei weitere Zustände (Abb. R. 664).
Verst. II 34 M. — Bucc. II 100 M.

In den ersten Drucken ist die Anlage des Körpers noch deutlich sichtbar.
Die Platte wurde 1770 von G. F. Schmidt in Berlin nach Nic. Lesueurs Zeichnung vollendet und in 50 Exemplaren abgezogen.

260 (W. 261, Bl. 281, M. 62, D. 276)
Bärtiger Greis, von der Seite gesehen. Brustbild.
Bez. RHL 1631

Zwei Zustände.
1 Die Platte rechts etwas grösser (**Abb. R. 666**).
2 Von der verkleinerten Platte.
Verst. I 33, II 12 M. — Bucc. I 170 M.

Im II. Zustande ist ein Teil der Jahreszahl von der Platte weggeschnitten.
Die Radierungen B. 262, 291, 309, 312, 315 und 325 sind nach demselben Modell gefertigt.

261 (W. 263, Bl. 257, M. 147, D. 277)
Mann mit Halskette und Kreuz. Halbfigur.
Bez. Rembrandt f. 1641

Vier Zustände, seit Claussin Spl. — Bei Bartsch nur die beiden ersten.
1 Der Hals ist frei (**Abb. R. 667**).
2 Derselbe durch einen kleinen Halskragen bedeckt.

3 Die Fehlstellen am obern Rande überarbeitet.
4 Desgleichen die am rechten Rande.
Verst. I 600, II 35 M. — Bucc. I 1100, II 400 M.

Ausser bei dem Pariser Exemplar soll bei allen übrigen des I. Zu-
standes der Kragen in Rötel hineingezeichnet sein.

Vom III. Zustande an hat das fein radierte Blatt seine Wirkung
eingebüsst.

Dasselbe Modell wurde für den Kartenspieler B. 136 vom gleichen
Jahre verwendet.

262 (W. 264, Bl. 270, M. 90, D. 278)
Greis in weitem Sammetmantel. Halbfigur. (Von Bartsch Vieil-
lard à grande barbe et manteau fourré [!] genannt).
Bez. RHL f. Um 1632

Drei Zustände, seit Middleton. Blanc kannte den III. noch nicht. Rovinskis
Spaltung des I. scheint der Begründung zu entbehren.
 1 Das Stück unterhalb der Hand teilweise weiss (**Abb. R. 672**).
 2 Dasselbe ganz beschattet.
 3 Hart aufgearbeitet.
 Verst. I 33, II 18 M. — Bucc. I 200 M.

Der III. Zustand, der das Gesicht ganz verändert zeigt, n i c h t
m e h r v o n R e m b r a n d t.

Middleton hält den Dargestellten ohne Grund für Rembrandts
Vater.

Gegenstück zu B. 343.

263 (W. 265, Bl. 267, M. 77, D. 279)
Mann mit kurzem Bart, in gesticktem Pelzmantel. Halbfigur.
Bez. RHL 1631 (vom II. Zustande an)

 Vier Zustände, denen Rovinski noch einen V. hinzufügt. Bartsch kannte den
I. noch nicht.
 1 Unbezeichnet (**Abb. R. 675**).
 2 Bezeichnet.
 3 Die Hand entfernt.
 4 Die Platte rechts etwas beschnitten.
 Verst. II 200, III 34 M. — Bucc. II 340 M.

Der I. Zustand (Paris und Amsterdam) zeigt allein die volle Kraft
und Feinheit der Arbeit. Der untre Teil des Mantels gleich hier mit
dem G r a b s t i c h e l dunkler gemacht. Hier wie auch noch im II. ist

die Hand, die nach Middletons treffender Bemerkung wie eine linke Hand zu einem rechten Arm erscheint, vorhanden. Middleton meint, die Bezeichnung könne vielleicht bloss nicht mit gedruckt worden sein, sich aber schon auf der Platte befunden haben (siehe weiter unten).

Der II. Zustand ist ausgedruckt, wodurch die gestochnen und die stärker geätzten Teile übermässig hervortreten.

In der notwendig gewordnen Überarbeitung (III) wurden der Umriss der linken Backe sowie der Schlagschatten auf der rechten Schulter übermässig verstärkt; der Ausdruck erscheint dadurch verändert, dass die Pupille des rechten Auges etwas verkleinert worden ist. — Im IV. wurde dann diese Pupille noch weiterhin verkleinert.

Gegenstück zu Rembrandts Mutter im orientalischen Schleier, B. 348. — Nach Michel Rembrandts Vater, d. h. dieselbe Persönlichkeit, die Dou auf einem Bilde der Kassler Galerie als Gegenstück zu Rembrandts Mutter gemalt hat. Doch erscheint der Dargestellte dafür zu Jung. A. Jordan (Repertor. f. Kunstwiss. XVI [1893] S. 298) meint, es handle sich hier um einen beliebigen Studienkopf. Jedenfalls ist der Dargestellte derselbe wie der auf einem gemalten Bildnis, das aus Ed. Habichs Besitz in den der Kassler Galerie übergegangen ist.

Michel meint, die Radierung, deren I. Zustand Ja unbezeichnet ist, könne bereits 1630 angefertigt worden sein. A. Jordan aber macht darauf aufmerksam, dass der Zwischenraum zwischen der Herstellung des I. und des II. Zustandes dann ein unerklärlich langer wäre, da der Vater bereits Ende April 1630 gestorben ist. Und nach dem Leben scheint dieses Bildnis durchaus gemacht zu sein.

Derselbe Typus bei Livens B. 32 und 33.

Livens hat auch eine Kopie nach dem vorliegenden Blatte gemacht (Rovinski Nr. 73), nur das Brustbild und zwar gegenseitig, mit einigen Abweichungen und Zusätzen (im Britischen Museum).

264 (W. 266, Bl. 181, M. 167, D. 264)

Jan Antonides van der Linden (geb. 1609), Professor der Medizin.

Um 1653

Fünf Zustände (oder sechs?); Bartsch kannte nur drei (den ersten und den

letzten nicht). Blanc stellte deren sieben auf. Sein V. und VI. sowie Rovinskis III. scheinen nur auf Druckverschiedenheiten zu beruhen *).

1 Die Spitzen der Bäume hell (Abb. R. 682).

2 Dieselben mit Nadelstrichen bedeckt.

3 Die Zwischenräume der Balustrade mit einer dreifachen (statt einer Kreuz-) Lage bedeckt; der ganze linke Ärmel mit Kreuzlagen bedeckt.

4 Der unterste Teil des Gewandes mit einer vierfachen (statt einer dreifachen) Strichlage bedeckt.

5 Das Ganze fein überarbeitet.

Verst. I 170, II 17, III 17 M. — Bucc. I 1600 M.

Gleich im I. Zustande mit der kalten Nadel überarbeitet und in Wirkung gesetzt.

Die Überarbeitung des III. Zustandes nicht mehr von Rembrandt. Nach Middleton von derselben Hand, die die „Drei Kreuze" und das Bildnis des Francen überarbeitet hat. — Einige Abdrücke dieses Zustandes haben durch den Auftrag der Druckerfarbe das Aussehen eines Schabkunstblattes erhalten.

Van der Linden hatte als Professor in Franeker den botanischen Garten geordnet und vergrössert. Vosmaer meint, deshalb sei er hier in einem Garten dargestellt.

265 (W. 267, Bl. 271, M. 145, D. 280)

Greis mit gespaltner Pelzmütze (nach Bartsch: Vieillard à la barbe carrée)

Bez. Rembrandt f. 1640

Abb. R. 689. — Rovinski unterscheidet zwei Zustände, deren zweiter eine kaum merkliche Aufarbeitung bietet, sowie die Bearbeitung in Schabmanier als III. Verst. 18 M. — Bucc. 280 M.

Der III. ganz unkenntlich und ungeniessbar.

266 (W. 268, Bl. 186, M. 110, D. 268)

Janus Sylvius (Jan Cornelis S.), Geistlicher (1564—1638), Vetter und Vormund von Rembrandts Frau Saskia.

*)	Rov.	Dut.	Middl.	Bl.	Bartsch
1)	I	I	I	I	—
2)	II	II	II	II	I
—	III	—	—	—	—
3)	IV	III	III	III	II
4)	V	IV	IV	IV	III
—	—	V	—	V	—
—	VI	—	V	VI	—
5)	VII	VI	VI	VII	—

Bez. Rembrandt 1634 (von Bartsch, Blanc und Rovinski fälschlich als 1633 gelesen)

Schwerlich von Rembrandt.

Zwei Zustände, nach Blanc, Middleton und Rovinski.
1 Mit einigen Fehlstellen links im Hintergrunde (**Abb. R. 691**).
2 Diese Fehlstellen mit der Roulette überarbeitet.
Verst. 20 M. — Bucc. I 310 M.

Erinnert wie andere Bildnisse dieser Zeit an B o l, wenn derselbe damals auch erst 17 Jahr alt war. Die Vorlage wird von Rembrandt herrühren; diese fein punktierende Behandlung des Gesichts aber, die des Pelzwerks und der Hände, die starke Verwendung des G r a b s t i c h e l s sowie die Herstellung des Hintergrundes mittels gleichförmiger Strichlagen erinnern durchaus nicht an ihn.

Dass die Änderungen, die Rembrandt selbst auf einem jetzt im Britischen Museum bewahrten Gegendruck sehr energisch in Kreide angebracht hat, später nicht verwendet worden sind, spricht auch gegen die Eigenhändigkeit der Arbeit.

Ob hier überhaupt Sylvius, wie auf der Radierung B. 280 von 1646, dargestellt ist, kann als zweifelhaft erscheinen. — Die angeblich gegenseitige Federzeichnung zu diesem Blatte in der Samml. weil. Kön. Friedr. Aug. II. in Dresden ist keine solche, sondern bildet eine Studie zu dem Gemälde von 1645 bei Herrn von Carstanjen in Berlin, das dieselbe Persönlichkeit wie diese Radierung, jedoch im Gegensinne und nicht mit übereinander gelegten Händen zeigt, somit mit der Zeichnung durchaus übereinstimmt (Mitt. von C. Hofstede de Groot). Die von Vosmaer S. 260 erwähnte Inschrift auf der Rückseite der Zeichnung enthält unter anderm die Worte: den ... naer Christum gaende ...

267 (W. 269, Bl. 287, M. —, D. 281)
Greis, die Hände auf einem Buche haltend (nach Bartsch Vieillard à grande barbe, nu-tête). In leichtem Umriss radiert.
E x i s t i e r t n i c h t. — (Identisch mit B. 147?).

268 (W. 270, Bl. 258, M. 132, D. 282)
Nachdenkender junger Mann
Bez. Rembrandt f. 1637

Blanc und (anders) Rovinski beschreiben zwei Zustände, deren Unterschiede jedoch als fraglich erscheinen (**Abb. R. 694**).
Verst. 20 M. — Bucc. 160 M.

Ausgezeichnet im Ausdruck.

269 (W. 271, Bl. 183, M. 127, D. 266)
Samuel Manasse ben Israel, Rabbiner (geb. 1604), Verfasser der Piedra gloriosa (s. Bartsch Nr. 36)
Bez. Rembrandt f. 1636
Seit Claussin zwei Zustände, deren Unterschied jedoch zweifelhaft (**Abb. R. 696**).
Verst. I 50, II 24 M. — Bucc. I 90 M.

Mehrere Abdrücke von dem Aussehen eines Schabkunstblattes im Britischen Museum, durch die Art des Farbenauftrags erzielt.

270 (W. 272, Bl. 84, M. 291, D. 259)
Faust
Um 1652 (nach Middleton von 1651)
Drei Zustände, seit Blanc; dann bei Basan (Rov. IV) und Bernard.
1 Vor der Überarbeitung (**Abb. R. 698**).
2 Mit feinen Zwischenstrichen auf dem Buche rechts am Rande.
3 In der Mitte dieses Buches eine Reihe Parallelstriche mit dem Grabstichel angebracht.
Verst. 300, 200, 150 und 85 M. — Bucc. I 1100 M.

Durch einige K a l t n a d e l a r b e i t in Wirkung gesetzt.
Die Überarbeitung des III. Zustandes wohl n i c h t m e h r v o n R e m b r a n d t.

271 (W. 273, Bl. 170, M. 146, D. 254)
Cornelius Claesz Anslo (von Bartsch fälschlich Renier Anslo genannt), Wiedertäufer-Prediger
Bez. Rembrandt f. 1641
Vier Zustände, seit Middleton, und der Neudruck mit der Adresse von J. Sheepshanks (R. V). Bartsch kannte noch keine Unterschiede, Blanc nur die der beiden ersten Zustände. Die Platte soll noch in England vorhanden sein.
1 Mit unterm weissem Streifen (**Abb. R. 702**).
2 Ohne diesen Streifen, da die Darstellung nach unten verlängert worden war (**Abb. R. 703**).
3 Im Hintergrunde, neben dem linken Ärmel, eine dritte, horizontale Strichlage hinzugefügt.
4 Die Darstellung verkürzt, wie im I.
Verst. I 1200, II 200 und 100 M. — Bucc. I 4000 M. (jetzt in Berlin).

Radiernadel und k a l t e N a d e l haben hier zusammen gearbeitet,
vielleicht zu gleichmässig, um eine entschiedne Wirkung erzielen zu
können. Inbezug auf malerische Kraft steht dieses Blatt hinter den
übrigen Bildnisradierungen Rembrandts zurück.

Der I., schwach wirkende, Zustand im Britischen Museum, in
Berlin (von Buccleugh), in Haarlem und bei Baron Edm. Rothschild
in Paris.

Der II., der durch die Verlängerung nach unten ein bessres
Format erhalten hat, übertrifft ihn entschieden an Wirkung. Die ge-
schickte Aufarbeitung, die sich auch an den hinzugefügten breiten, von
links nach rechts gehenden G r a b s t i c h e l l a g e n auf dem linken Armel
(der vorher nur mit einer Strichlage bedeckt war) und auf dem Pelz-
werk über der rechten Hand zeigt, wird wohl auf Rembrandt selbst
zurückzuführen sein.

Die Überarbeitung des III. dagegen rührt v o n f r e m d e r H a n d
her. — Im IV. hat man den 8 mm breiten weissen Unterrand durch
Ausschleifen wiederherzustellen gesucht.

Im Britischen Museum eine sehr schöne gegenseitige Rötelzeich-
nung in 4°, etwas mit Weiss gehöht, bezeichnet: Rembrandt f. 1640
(also im vorhergehenden Jahre entstanden); sie zeigt Spuren der Pausung
für die Radierung.

Die in Bister getuschte, mit Deckfarbe gehöhte und mit dem
Rötel übergangne Federzeichnung aus demselben Jahre 1640, die
Anslo in ganzer Figur sitzend darstellt und sich ehemals bei Galichon
befand, Jetzt aber dem Baron Edm. Rothschild in Paris gehört (abgeb.
bei Dutuit, Tableaux et dessins de Rembrandt, 1885, zu S. 108),
bildet gleichfalls eine Vorstudie für die Radierung, mit der sie auch in
den Grössenverhältnissen übereinstimmt. — Michel (S. 272) hat übrigens
auch recht, wenn er sie mit dem berühmten grossen Bilde (ehemals
bei der Lady Ashburnham in London, Jetzt in der Berliner Galerie) in
Verbindung bringt, das Anslo in der Ausübung seines geistlichen
Berufes einer Witwe gegenüber zeigte und gleichfalls 1641, wie aber Bode
(Studien S. 463) meint, wohl erst nach der Radierung entstanden ist.

272 (W. 274, Bl. 180, M. 164, D. 263)
Clement de Jonghe, Kupferstichverleger
Bez. Rembrandt f. 1651

Sechs Zustände, seit Blanc; der letzte bei Basan. Bartsch kannte den VI. noch nicht.

1 Vor der Überarbeitung. Wie der folgende ohne die obre Bogenlinie (Abb. R. 708).
2 Die Hutkrämpe und das Gesicht mit dem Stichel überarbeitet.
3 Wie die folgenden mit der obern Bogenlinie (Abb. R. 711).
4 Die Bogenlinie ist links durch Strichelchen gekreuzt.
5 Mit Vertikalstrichen auf der linken Brust.
6 Der Hut ganz mit Kreuzlagen bedeckt.

Verst. I 150, 130 und 65, II 100, III 120, IV 65 M. — Bucc. I 760, III 320 M.

Mit kaum merklichen Zuthaten der kalten Nadel.

Nur der I. Zustand, wo der Umriss der Lippen noch fehlt, bietet den wirklichen Ausdruck des Mannes. — Vom II. an ist das Gesicht zu stark beschattet. — Vom III. an gucken die Augen gespenstisch hervor.

Der IV., wo die von links nach rechts gehenden Strichlagen unter dem Bogen hinzugekommen sind und der Schatten links verstärkt worden ist, rührt nicht mehr von Rembrandt her. — Im VI. hat das Gesicht den Ausdruck tückischen Lauerns erhalten.

Von Dutuit mit Recht als das schönste Bildnis nächst dem des alten Haaring betrachtet. Durch die Natürlichkeit der Auffassung und die Feinheit der Charakteristik wirkt es vollkommen überzeugend. Die Arbeit ist von vollendeter Klarheit und Sauberkeit; der Mantel und alles Übrige ist absichtlich nur leicht angedeutet, aber mit äusserster Sicherheit hingesetzt.

273 (W. 275, Bl. 176, M. 172, D. 260)
Abraham Francen, Kunsthändler

Um 1656

Neun Zustände, nach Rovinski; der letzte bei Basan; dann bei Bernard. Die Platte soll noch in England vorhanden sein. — Bartsch kannte nur fünf Zustände, Blanc fügte drei weitere Unterabteilungen hinzu. Middleton und nach ihm Dutuit zählen zehn Zustände auf; doch hat Rovinski deren VIII. wohl mit Recht fortgelassen*).

*)	Rov.	Dut.	Middl.	Bl.	Bartsch		Rov.	Dut.	Middl.	Bl.	Bartsch
1)	I	I	I	I	⎫ I	6)	VII (so)	VI	VI	VI	⎫
2)	III (so)	II	II	II	⎬	7)	VI	⎫ VII	VII	—	⎬ III
3)	II	III	III	III	⎭	—	⎭ VIII	VIII	—	⎭	
4)	IV	IV	IV	IV	⎫ II	8)	VIII	IX	IX	VII	IV
5)	V	V	V	V	⎭	9)	IX	X	X	VIII	V

10*

1 Wie der folgende mit dem Fenstervorhang, vor der Rücklehne des Stuhles (Abb. R. 716).

2 Mit der Rücklehne. Von Rovinski, der meint, dass der Vorhang hier ausgeschliffen, dann wieder radiert und wieder ausgeschliffen worden sei (!), mit dem folgenden vertauscht.

3 Ohne Vorhang; die Rücklehne ausgeschliffen.

4 Wie alle folgenden mit der Landschaft im Fenster. Die Lehne endigt fortan in einen Kopf. Vor dem eierstabartigen Ornament auf dem Rahmen des Triptychons.

5 Mit diesem Ornament. Das Haar des Dargestellten ist noch licht (**Abb. R. 720**).

6 Ganz überarbeitet. Das Haar dunkel. Die Zeichnung auf der Rückseite des Blattes nicht mehr sichtbar. Der Daumen der Linken noch weiss. (Von Rovinski mit dem folgenden vertauscht). (Abb. R. 722).

7 Der Daumen schattiert.

8 Der Umriss des Hutes sichtbar.

9 Ganz mit dem Stichel aufgearbeitet.

Verst. I 600, II 160, III 40, IV 8 M. — Bucc. II 10200, V 260 M.

Mit der kalten Nadel kräftig in Wirkung gesetzt.

Die drei ersten Zustände, offenbar Probedrucke, von äusserster Seltenheit; der III. nur in Amsterdam. Der I. besonders reizvoll durch das Spiel des ins Zimmer flutenden Sonnenlichts. Die Anbringung der nur bis zur Hälfte des Oberarms reichenden Rücklehne (im II.) und die Ausschleifung dieser Lehne stellen nur Versuche dar.

Dutuit kann übrigens darin nicht beigepflichtet werden, dass der endgültige (IV. und V.) Zustand, mit der Landschaft und der aufs neue mit der kalten Nadel ausgeführten Rücklehne, die nun bis an die Schulter hin reicht, auch als der schönste anzusehen sei; denn der Ausdruck des Gesichts hat hier durch eine kleine Änderung am Munde bereits etwas verloren.

Die vollständige Überarbeitung des VI. Zustandes mit der kalten Nadel, die dem Werke das Aussehen eines Schabkunstblattes verleiht, rührt nicht mehr von Rembrandt her. Nicht nur das Haar ist dunkler gemacht, sondern auch der Ausdruck ist ganz verändert worden und erscheint nun geistlos.

274 (W. 276, Bl. 178, M. 168, D. 261)

Der alte Haaring (Jakob), Hauswart der Desolate Boedelkamer (des Schuldgefängnisses) in Amsterdam

Um 1655

Zwei Zustände. Bartsch kannte nur einen. Wilson fuhrte drei an, und nach ihm Blanc und Dutuit. Middleton leugnet die Unterschiede, ohne den Wiener Abdruck zu kennen. Rovinski verwirft von den angefuhrten drei Zuständen den angeblich fruhesten.

1 Vor den Fensterpfosten (**Abb. R. 725**).

2 Mit denselben (Abb. R. 726, verkleinert).

Verst. II 550 M. — Bucc. III (eingetuscht) 1400 und (matt) 520 M. — Holf. III 3800 M.

Vollständig mit der **kalten Nadel** in Wirkung gesetzt.

Der I. Zustand nur in der Albertina. Der Vorhang ragt hier noch nicht in das Fenster hinein. Nicht nur durch die vorzüglich tiefe, glänzende Wirkung unterscheidet sich dieser Zustand von dem II., sondern namentlich durch den eine weit stärkere Energie bekundenden Ausdruck des Gesichts. Hier ist der Mund fester zusammengepresst, der Aussenwinkel des rechten Auges noch weiss, die Falten zwischen den Brauen ziehen sich wie drohend empor.

Im II. dagegen hat das Gesicht, gerade durch die veränderte Behandlung dieser Falten, einen fast ängstlichen Ausdruck erhalten. Die schönen Abdrücke dieses Zustandes, wie z. B. der in Amsterdam, gleichen übrigens in der Wirkung einem Schabkunstblatte, Ja gehen noch darüber hinaus, indem sie unmittelbar an die Leistungsfähigkeit der Malerei erinnern.

Vosmaer bezeichnet dieses Blatt, das die schönste Bildnisradierung Rembrandts ist, als das nec plus ultra der Radierkunst überhaupt.

275 (W. 277, Bl. 179, M. 169, D. 262)

Der Junge Haaring (Thomas Iakobsz), Auktionator der Desolate Boedelkamer in Amsterdam

Bez. Rembrandt 1655

Sechs Zustande, deren V. bei Basan und dann bei Bernard. Bartsch kannte den IV., der auch noch bei Middleton und Dutuit fehlt, nicht. Der letzte von Middleton hinzugefugt*).

1 Vor dem Querstab des Fensters (**Abb. R. 728**).

2 Mit demselben.

*)	Rov.	Dut.	Middl.	Bl.	Bartsch
1)	I	I	I	I	I
2)	II	II	II	II	II
3)	III	{ III	III	III	III
4)	IV	{ —	—	IV	—
5)	V	IV	IV	V	IV
6)	—	V	V	—	—

3 Das Gemälde im Hintergrunde hinzugefügt (Abb. R. 730).

4 Überarbeitet. Das Gemälde entfernt.

5 Die Platte in Stücke zerschnitten.

6 Das Brustbild in Oval.

Verst. I 550, II 200, III 35, IV 14 M. — Bucc. I 2100 M.

Der I. Zustand ist offenbar der einzige ähnliche, weil durchaus lebensvolle; ein besonders schönes Exemplar in Amsterdam. — Schon dieser I. Zustand ist bezeichnet; im II. ist die Bezeichnung nur aufgestochen, nicht neu aufgesetzt (Middleton).

Im II. ist der Ausdruck aus einem ruhig-ernsten ein schwermütig-kränklicher, hektischer geworden. Wahrscheinlich rührt schon diese Überarbeitung nicht mehr von Rembrandt her.

Middleton nimmt dieses erst vom III. an, wo der Ausdruck starr und stumpf ist.

276 (W. 278, Bl. 182, M. 171, D. 265)

Jan Lutma der Altre, Hollands gefeiertster Meister im Goldschmiede-handwerk (geb. 1584)

Bez. Rembrandt f. 1656

Vier Zustände, seit Dutuit. Bartsch kannte nur zwei Zustände, führte aber den IV. in der Anmerkung auf S. 230 an. Dutuit spaltete dann dessen II.

1 Vor dem Fenster. Unbezeichnet (**Abb. R. 735**).

2 Mit dem Fenster und der Bezeichnung (Abb. R. 736, verkl.).

3 Die rechte obre Ecke mit Kreuzlagen.

4 Die Platte oben etwas verkürzt.

Verst. I 170, II 400, III 100 M. — Bucc. II 3520, III 700 M.

Im I. Zustande die Wirkung hauptsächlich durch die kalte Nadel erzielt. Dutuit macht die Ausstellung, dass das Beiwerk mit zu komplizierter Arbeit ausgedrückt sei, woher Tuch, Pelz, Tisch, Stuhl und Wand fast gleichförmig aussähen.

Die von Wilson und Claussin beschriebnen Drucke eines angeblich noch frühern Zustandes sind Makulaturdrucke des I. Zustandes, der sich rasch abgenutzt hatte. Ein solcher von Rembrandt mit Tinte, Tusch und Rötel überzeichneter Abdruck befindet sich bei Herrn A. v. Beckerath in Berlin (ehemals bei Mr. Edw. Cheney).

Der II., im Gewande u. s. w. mit dem Grabstichel über-arbeitet, dann teilweise — besonders wieder im Gewande — mit der Nadel in Wirkung gesetzte Zustand rührt — entgegen Middletons

Ansicht — wohl noch v o n R e m b r a n d t her, wie dies auch Seymour Haden annimmt.

Der IV. nur in Amsterdam.

277 (W. 279, Bl. 171, M. 161, D. 255)
Jan Asselijn, Maler (geb. 1610)
Bez. Rembra(ndt) f. 164. (um 1647, nach Middleton von 1648)

Drei Zustände, und Neudrucke von B a s a n und Bernard (Bl. V, Rov. IV). Die Platte soll noch in England vorhanden sein. — Blancs Zerlegung des III. in zwei weitere ist von den andern Schriftstellern nicht aufgenommen worden.

1 Mit der Staffelei und dem Gemälde (**Abb. R. 738**).
2 Dieselben entfernt.
3 Der Grund gereinigt. Aufgearbeitet.
Verst. I 550, II 150, III 34 M. — Bucc. I 2100 M.

Mit N a d e l und S t i c h e l überarbeitet und in Wirkung gesetzt.

Ein von Rembrandt in Tinte, Tusch und Rötel überzeichneter Abdruck des ausgedruckten I. Zustandes bei Herrn A. v. Beckerath in Berlin (ehemals bei Mr. Edw. Cheney), von andrer Hand in Tinte datiert: 1651.

Der II. Zustand, noch mit den Spuren der entfernten Staffelei, kommt mehrfach auf Japanischem Papier vor.

Asselijn war gerade kurz vorher, 1646, aus Italien zurückgekehrt, von wo er eine ganz neue Art der Naturauffassung in seine Heimat mitgebracht hatte. Zuversicht und Lebenslust sprechen aus seinen Zügen. Die Missgestalt seiner Hand (Houbraken III, 64), die ihm den Beinamen der Krabbe eingetragen hatte, sowie die Kleinheit seiner Gestalt sind hier nach Kräften verdeckt.

278 (W. 280, Bl. 172, M. 158, D. 256)
Ephraim Bonus, Arzt (Le Juif à la rampe)
Bez. Rembrandt f. 1647

Zwei Zustände.

1 Das Treppengeländer fast ohne Kreuzschraffierungen; auf den untern Teil des Mantels fällt ein ganz weisses Licht; der Fingerring erscheint durch den Plattengrat schwarz (à la bague noire) (**Abb. R. 741**).
2 Überarbeitet (**Abb. R. 742**).
Verst. I 2600, II 340 M. — Bucc. II 2400 M. — Holf. I (jetzt bei Baron Edm. Rothschild) 39000 M.

Der Hintergrund mit dem S t i c h e l gearbeitet. Der I. Zustand,

der weit schärfre Gegensätze von Licht und Schatten zeigt, nur in
Amsterdam, im Britischen Museum und ehemals bei Mr. Holford (Jetzt
bei Baron Edmond Rothschild in Paris), vorzüglich. — Der zweite
gleichmässig mit dem S t i c h e l überarbeitet, auch im Gesicht; einige
Stellen, wie z. B. die Hand, kräftig mit der N a d e l in Wirkung gesetzt.
Der Ausdruck des Gesichts, namentlich in den Augen, ist hier wesent-
lich schwächer. Auch hier haben sich die feinen Arbeiten im Gesicht
bald verloren.

Schöne Würdigung bei Blanc.

Gegenseitiges, fast gleich grosses Gemälde in der Sammlung Six
in Amsterdam.

Durch die Kraft der Charakteristik eines der vorzüglichsten Bild-
nisse des Meisters: in Bonus ist der Typus des um seine Mitmenschen
besorgten Arztes verkörpert. Durch die zielbewusste Verwendung der
kalten Nadel ist eine ausserordentliche Tiefe der Färbung erreicht.

279 (W. 281, Bl. 190, M. 114, D. 272)
Jan Uytenbogaert, Arminianer-Prediger (geb. 1557)
Bez. Rembrandt f. 1635

Sechs Zustände, seit Rovinski; der letzte bei B a s a n, dann bei Bernard.
Die Platte scheint noch vorhanden zu sein. Bartsch kannte nur zwei Zustände,
indem er die beiden ersten nicht voneinander unterschied und ebenso wenig die
weitern. Claussin und dann Blanc spalteten einen jeden dieser beiden Zustände,
und Middleton fügte noch den letzten hinzu. Rovinski endlich fügte durch Spal-
tung des III. noch einen weitern hinzu; seine Spaltung des II. scheint nicht aus-
reichend begrundet zu sein*).

 1 Wie der folgende von der viereckigen Platte und vor der Bezeichnung.
 Die Halskrause nur leicht behandelt (**Abb. R. 743**).
 2 Die Halskrause durchgeführt.
 3 Achteckig, mit Bezeichnung. Wie der folgende nicht an allen Seiten
 gleichmässig beschnitten. Der Umriss des Ovals rechts nicht bestimmt
 (**Abb. R. 746**, verkl.).
 4 Der Umriss des Ovals bestimmt.

*)	Rov.	Dut.	Middl.	Bl.		Bartsch
1)	I	I	I	I	}	I
2)	II	II	II	II		
—	III	—	—	—	}	—
3)	IV	III	III	III	}	
4)	V	—	—	—		II
5)	VI	IV	IV	IV	}	
6)	VII	V	V	—		

5 Die Platte an allen Seiten gleichmässig beschnitten.
6 Retuschiert.

Verst. I 820, II 170, III 84 M. — Bucc. I 25 600, III 780 M.

In den beiden ersten, äusserst seltnen Zuständen ist der Grund hell. Im I. ist der Ausdruck viel ernster und lebendiger, im II. ist er freundlicher aber auch starrer gemacht durch die Einfügung einer zweiten Falte unter jedem Auge, ferner durch das Hinaufziehen der Mundwinkel und durch die schärfre Herausarbeitung der Backenknochen. Die Halskrause ist mit der N a d e l überarbeitet. Im Britischen Museum ein von Rembrandt mit schwarzer Kreide überzeichneter Abdruck (Abb. R. 745), worin noch ein Vorhang in der Mitte des Hintergrundes hinzugefügt ist.

Die Arbeiten des III. Zustandes, worin der Vorhang rechts, die Arkade im Hintergrunde, die Bezeichnung und die Verse hinzugefügt sind, rühren, wie Middleton mit Recht angibt, n i c h t m e h r v o n R e m b r a n d t her.

280 (W. 282, Bl. 187, M. 155, D. 269)
Jan Cornelis Sylvius (vgl. B. 266). In Oval
Bez. Rembrandt 1646 (wie Dutuit, De Vries S. 295 und Rovinski mit Bestimmtheit lesen; nicht 1645)

Abb. R. 750.
Die Unterscheidung von zwei Zuständen bei Middleton und Rovinski scheint nicht genügend begründet zu sein.

Verst. 240 M. — Bucc. 2500 M. — Holf. (jetzt bei Baron Edm. Rothschild) 9000 M.

Nach Sylvius' Tode gefertigt. Mit der N a d e l fein überarbeitet. Das Gesicht durch eine leichte Körnung modelliert, die Rovinski S. XXX als durch Schwefelstaub hervorgebracht bezeichnet. — Besonders frühe und schöne Abdrücke in den ehemaligen Sammlungen Holford und Buccleugh.

Ein Wunder an Farbigkeit und feiner geistreicher Durchführung.

Gegenseitige Sepia-Zeichnung in Oval, Fol., im Britischen Museum.

Das angeblich dieselbe Persönlichkeit darstellende Gemälde von 1645 bei Herrn von Carstanjen in Berlin, ehemals in der Sammlung Fesch, ist abweichend und dürfte überhaupt nicht Sylvius darstellen.

281 (W. 283, Bl. 189, M. 138, D. 271)

Uytenbogaert, gen. der Goldwäger (Geldeinnehmer der Staaten von Holland)

Bez. Rembrandt f. 1639

Drei Zustände, seit Claussin, und Neudrucke. Bartsch kannte die Überarbeitung (III) noch nicht.

1 Der Kopf des Goldwägers nur angelegt.
2 Der Kopf ausgefuhrt (**Abb. R. 261**).
3 Von W. Baillie überarbeitet.

Verst. I 360 und 260, II 230, III 120 M. — Bucc. I 3200, II 2200 M.

Der I. Zustand, ein **Probedruck**, brachte es auf der Auktion Didot auf 6500 fs.

Mit dem **Grabstichel** in allen grössern Schattenpartieen überarbeitet, dann nur wenig, namentlich am Pelz, mit der **kalten Nadel** behandelt.

Der III. Zustand zeigt neuen Grat am Pelz.

Seymour Haden S. 34 schreibt nur den Kopf und die Schultern des Goldwägers Rembrandt zu, alles Übrige aber Bol. Middleton nennt nicht den Namen eines bestimmten **Gehilfen**, spricht aber Rembrandt auch noch die beiden Gestalten im Hintergrunde zu. Der kniende Junge weist auf dieselbe Hand, die das Ecce homo von 1636 ausgeführt hat.

282 (W. 284, Bl. 174, M. 162, D. 257)

(Der kleine) **Coppenol,** Schreibmeister (geb. 1598)

Um 1653 (nach Middleton von 1651). Bode (Studien S. 533) rückt das Blatt nahe an den grossen Coppenol heran, da der Dargestellte hier nur um weniges Jünger aussehe. — Vosmaer S. 496 hatte es irrigerweise in die Zeit um 1632 versetzt, gleich dem Kassler Gemälde.

Sechs Zustände, seit Middleton; Bartsch und Blanc kannten den Unterschied zwischen dem II. und III. noch nicht.

1 Wie die beiden folgenden mit dem grossen dunklen Rund im Hintergrunde; vor den Richtmassen und dem Zirkel (**Abb. R. 755**).
2 Mit den Richtmassen und dem Zirkel.
3 Die ganze Stirn Coppenols mit Strichlagen bedeckt.
4 Statt des Rundes ein Triptychon im Hintergrunde (Abb. R. 759).
5 Dasselbe unvollkommen beseitigt.
6 Das Rund wieder hergestellt.

Verst. I 1200, II 280, IV 170, V 60 M. — Bucc. I 6400 M.

Der I. Zustand ist ganz anders als die folgenden und viel geist-
voller im Ausdruck beider Gesichter, was man namentlich am obern
Augenlid des rechten Auges von Coppenol sehen kann. Die Abdrücke
(in der Albertina, in Amsterdam, Berlin [ehemals bei Buccleugh] und
im Britischen Museum, sämtlich auf Pergament, wohl auf Wunsch des
Kalligraphen) wirken wie Schabkunstblätter.

Die Überarbeitung des III. Zustandes, die besonders im Kopfe
des Knaben hart ist, scheint nicht mehr Rembrandt anzu-
gehören. — Im IV. ist das Triptychon grob gestochen. — Der VI.
gleichmässig aufgearbeitet.

283 (W. 285, Bl. 175, M. 174, D. 258)
(Der grosse) **Coppenol**
 Um 1658

Sechs Zustände, seit Middleton; der VI. bei Basan, dann bei Bernard. —
Bartsch schied nicht die vier mittlern Zustände voneinander; Blanc nicht den III.
bis V. — Der von Claussin erwähnte und von Blanc und Dutuit aufgenommne
allererste Zustand mit ganz weissem rechtem Ärmel und nur bis zur halben Höhe
beschattetem Pfeiler scheint nicht vorhanden zu sein.

1 Unvollendeter Probedruck mit weissem Hintergrunde (Abb. R. 763).
2 Im Hintergrunde ein Vorhang, dessen oberer Teil noch verhältnismässig
 licht ist. Der rechte Ärmel etwas heller als der Rock (**Abb. R. 764**).
3 Der obre Teil des Vorhangs dunkel; der rechte Ärmel durch Überarbei-
 tung dem Tone des Rocks angenähert.
4 Mit Diagonalstrichen im obern Teil der von der rechten Ecke ausgehenden
 Vorhangsfalte.
5 Aufgearbeitet.
6 Die Platte verkleinert: nur der Kopf.

Verst. 2000 und 750, III 180, IV 100, V 8 M. — Bucc. II 23 800, III 2600 M. —
Holf. II 27 000 M.

Der Mantel gleich von vornherein mit dem Grabstichel ge-
arbeitet. Im Probedruck (I) einiges mit der Nadel hinzugefügt. Vom
II. an das Ganze fein mit der Nadel überarbeitet. — Der V. von
andrer Hand fein mit dem Stichel überarbeitet. Der VI. wurde
kurz vor 1770 hergestellt.

Auf einem Abdruck des V. Zustandes in der Sammlung Denon
befand sich die Inschrift von Coppenols Hand: qui art a partout part
a. Lieven van Coppenol. R. v. Ryn fecit anno 1658. — Auf einem
Abdruck im Amsterdamer Kabinett kommt Coppenols Inschrift mit der
Jahrzahl 1661 vor, auf einem im Britischen Museum mit 1664, auf

einem andern, der ehemals bei Crozat war (Mariette Abecedario IV, 355) mit 1667 und dem Namen: J. Six de Chandelier unter den Versen.

Ein Gemälde von gleicher Grösse und in der Darstellung übereinstimmend, jedoch gegenseitig, bei Lord Ashburton (Bath House) in London, aus gleicher Zeit.

Diese grosse Radierung stellt wohl den frühesten Versuch dar, mit der Wirkung eines Gemäldes zu rivalisieren. Wenn der Dargestellte sich hier nicht so schlicht und unbefangen, wie bei Rembrandt üblich, gibt, so liegt die Schuld wohl an seiner zu schulmeisterlicher Repräsentation neigenden Persönlichkeit.

284 (W. 286, Bl. 188, M. 170, D. 270)

Arnoldus Tholinx, Mediziner (1643 bis 1653 Inspektor aller Medizinal-Kollegien von Amsterdam); auch Dr. Petrus van Thol genannt; gewöhnlich als der „Advokat Tolling" bezeichnet

Um 1656 (Middleton 1655)

Zwei Zustände, seit Blanc. Die Spaltung des I. bei Rovinski ist nur auf Druckverschiedenheiten zurückzuführen.

1 Mit einfacher Kreuzlage auf der linken Brust (**Abb. R. 771**).

2 Mit dreifacher Strichlage daselbst.

Verst. 3000 und 500 M. — Bucc. II 16000 M.

Kräftig mit der N a d e l in Wirkung gesetzt.

Der I. Zustand, worin der Bart infolge von Plattengrat geteilt erscheint, äusserst selten; ausgezeichneter Abdruck im Britischen Museum; der Abdruck der Sammlung Griffiths, jetzt bei Baron Edm. Rothschild in Paris, erzielte einen der höchsten bisher für eine Radierung gezahlten Preise, nämlich 30 200 M.

Auch der II. ist sehr selten und meist mit viel Plattengrat; es kann somit nur eine kleine Anzahl von Abzügen gemacht worden sein. Auktion Hume 12 500 fs.

Wilson hat angemerkt, dass derselbe Stuhl bei den Bildnissen von Lutma und dem alten Haaring wiederkehre.

Sehr schönes Gemälde derselben Persönlichkeit von 1656 bei Herrn Ed. André in Paris (aus der Galerie Van Brienen).

285 (W. 287, Bl. 184, M. 159, D. 267)

Jan Six (geb. 1618), genannt: der Bürgermeister Six

Bez. Rembrandt f. 1647

Drei Zustände und Neudruck (R. IV). Bartsch kannte den II. noch nicht.
Die Platte befindet sich noch im Besitz der Familie Six zu Amsterdam.
 1 Vor der Bezeichnung (Abb. R. 774, verkleinert).
 2 Mit der Bezeichnung (die Zahlen 6 und 4 sind verkehrt geschrieben).
 3 Mit den Worten: Jan Six Ae. 29; die Zahlen richtig gestellt (**Abb. R. 775**).
 Verst. 1700, II 250 M. — Bucc. II 10000 M.

Die einzige Bildnisradierung Rembrandts in ganzer Figur. Bis
auf Einiges an der Fensterwandung, dem Degen u. s. w. wesentlich
S t i c h e l a r b e i t über leichter Vorradierung, mit der k a l t e n N a d e l
in Wirkung gesetzt.

Der I. Zustand, mit der bis zum halben Oberarm reichenden
Fensterbrustung, nur in Paris und Amsterdam. — Der II. stets auf
Japanischem Papier gedruckt; das Didotsche Exemplar, das schönste,
das Dutuit gesehen, brachte 17000 fs. — In dem III. ist der starke
Gegensatz zwischen dem vollständigen Dunkel des Grundes und dem
Weiss des Papieres bereits abgemildert; ein ausserordentlich schöner
Abdruck auf der Auktion Chambry brachte 7500 fs. Viel gute Ab-
drücke kann die zart gestochne Platte nicht geliefert haben.

Bei Herrn Bonnat in Paris eine schöne Ölskizze zu der Radierung
(J. Six in Oud-Holland XI [1893] 156 Anm. 1); das Fenster befindet
sich hier links, die Haltung ist etwas anders.

Im Besitz der Familie Six zu Amsterdam eine getuschte Feder-
zeichnung Rembrandts in Folio, Jan Six darstellend, mit dem gleichen
Fenster im Hintergrunde, doch von einem andern Standpunkt aus
genommen: er sieht auf den Beschauer, ein Windspiel springt an ihm
empor.

In technischer Hinsicht ist diese Radierung das unübertroffne
Meisterwerk Rembrandts als malerische Schilderung einer Räumlichkeit,
die zugleich zur Charakterisierung des Dargestellten beiträgt.

X. Klasse. Männliche Phantasieköpfe

286 (W. 288, Bl. 173, M. 122, D. 283)
Erster Orientalenkopf. Von manchen Schriftstellern, so auch von
Blanc, fälschlich als Bildnis des Jac. Cats bezeichnet
Bez. Rembrandt geretuc. 1635
 Zwei Zustände, seit Middleton, und Neudrucke (R. III).
 1 Der Hals links weiss (**Abb. R. 776**).

2 Der ganze Hals mit Strichen bedeckt.
Verst. 65 und 34 M. — Bucc. 100 M.

Gegenseitige Kopie nach Livens B. 21, unter Hinzufügung
der Stirnlocke. Die schwächre Radierung Livens B. 19 dagegen
stimmt durchaus mit dem Rembrandtschen Blatt überein.

Das Wort hinter Rembrandts Namen, das früher Venetiis, Venetus
oder Rhenetus gelesen wurde, zeigt an, dass diese Platte, gleich den
beiden folgenden, von Rembrandt retuschiert worden sei. Bode (briefl.
Mitt.) verweist dabei auf die ähnliche und ziemlich gleichzeitige Be-
zeichnung „Rembrandt verandert en overgeschildert 1636" auf der
Opferung Isaaks in der Münchner Pinakothek.

Der I. Zustand nur im Britischen Museum.

Seymour Haden S. 39 hielt diesen und die beiden folgenden
Köpfe für Arbeiten von Livens, während sie offenbar nur Kopieen
nach dessen von Bartsch beschriebnen Radierungen sind. — Middleton
erklärt sie für freie Kopieen Rembrandts nach Livens. — Dutuit end-
lich (II, 75) äusserte die Ansicht, die auch von uns vertreten und von
allen spätern Schriftstellern, mit Ausnahme Rovinskis, geteilt wird, dass
es sich hierbei um Kopieen handle, die von Rembrandts. Schülern
nach Radierungen von Livens gefertigt und von Rembrandt retuschiert
worden seien.

Sicher erreichen, wie auch Seymour Haden meint, während Ro-
vinski freilich dies bestreitet, die Kopieen die für Livens charakteris-
tischen Originale nicht. Der Ausdruck in dem vorliegenden Blatte ist
z. B. viel schwächer und ein ganz andrer, zu freundlich. Auch die
lockre Behandlungsweise hat nichts, was auf Rembrandt weist. Ja die
zittrige Form der Buchstaben in dem Worte „geretuc." könnte darauf
führen, dass diese Inschrift überhaupt nicht von Rembrandt stammt.

Ähnliche Schriftzeichen sowie sonstige Eigentümlichkeiten des
Blattes, wie z. B. das Hervortreten des Weissen im Auge, finden sich
nun aber auf den Radierungen Salomon Konincks, und gerade
dessen Name ist von De Vries mit dem grossen Ecce homo (B. 77)
in Verbindung gebracht worden, worauf derselbe Kopf in durchaus
ähnlicher Behandlung wiederkehrt. Vosmaer S. 138 führt auch ein
Gemälde dieses Künstlers bei Suermondt, einen Greisenkopf, an, der
dasselbe Modell wiedergeben soll. Es scheint also nicht unmöglich,
dass das Blatt überhaupt von Koninck herrühre und von ihm, vielleicht

nur auf Grund einer kleinen Änderung, die Rembrandt angegeben, als von seinem Lehrer retuschiert bezeichnet worden sei.

287 (W. 289, Bl. 288, M. 123, D. 284)
Zweiter Orientalenkopf
Bez. Rembrandt geretuckert *)
Um 1635
Abb. R. 778.
Verst. 18 M. — Bucc. 140 M.

Gegenseitige Kopie nach Livens B. 20. Der über das Ohr fallende Rand der Kopfbinde ist gar nicht verstanden.
Siehe die vorige Nummer.

288 (W. 290, Bl. 289, M. 124, D. 285)
Dritter Orientalenkopf
Bez. Rembrandt geretuck. 1635
Abb. R. 779.
Verst. 70 M. — Bucc. 1680 M.

Gegenseitige Kopie nach Livens B. 18, unter Hinzufügung des Federbusches und Veränderung des Turbans und des Rocks. Besonders der Bart ist schlecht charakterisiert, Licht und Schatten sind gar nicht zusammengehalten.
Siehe die Bemerkungen zu B. 286.

289 (W. 291, Bl. 255, M. 125, D. 286)
Mann mit langem Haar, im Sammtbarett (von Bartsch Homme en cheveux genannt)
Bezeichnet: R.
Um 1635
Zwei Zustände, seit Blanc. Der von Wilson aufgestellte allererste Zustand ist von den Nachfolgern nicht angenommen worden.
1 Vor den Haaren unterhalb der Nasenspitze.
2 Mit denselben (**Abb. R. 782**).
Verst. 160 M. — Bucc. II 300 M.

Gegenseitige Kopie gleichen Massstabes nach Livens B. 26, unter Hinzufügung des Baretts sowie der Locken auf der ab-

*) Der Bostoner Ausstellungskatalog Nr. 116 und 117 zweifelt diese und die Bezeichnung des folgenden Blattes ihrer Form wegen mit Recht an.

gewandten Seite des Gesichts. Das Original an Güte der Zeichnung nicht erreichend.

In den letzten schwachen Abdrücken mit der Adresse J. de Reyger exc. (Sammlung weil. König Fr. Aug. II. in Dresden).

Von diesem Blatte gilt das Gleiche wie von den drei vorhergehenden.

290 (W. 292, Bl. 286, M. 126, D. 287)

Niederblickender Greis in hoher Fellmütze (nach Bartsch Vieillard
à grande barbe)

Bez. Rembrandt (diese Bezeichnung scheint nicht eigenhändig zu sein)

Um 1635

Die fruhesten Abdrücke von der Platte mit spitzen Ecken; die spätern, von der Platte mit abgerundeten Ecken, bei B a s a n und dann bei Bernard.
Verst. 8 M. — Bucc. 22 M.

Von Middleton für etwas z w e i f e l h a f t erklärt. A. Jordan (Repertor. XVI [1893] 297) verwirft das Blatt, weil es, was er zuerst wahrgenommen hat, eine gegenseitige Kopie nach ·B. 260 mit Zusätzen ist. Und zwar ist nicht nur, wie er angibt, die Fellmütze hinzugefügt worden, sondern der Kopf scheint ursprünglich bereits mit dem nach beiden Seiten hinabfallenden Kopftuch bedeckt gewesen zu sein.

Wenn auch die Möglichkeit besteht, dass hier nur eine Schüler-arbeit vorliegt, so habe ich mich doch, wegen der Leichtigkeit der Arbeit z. B. im Fellwerk, zunächst noch nicht entschliessen können, das Blatt Rembrandt ganz abzusprechen.

291 (W. 293, Bl. 285, M. 29, D. 288)

Greis mit langem Bart, seitwärts blickend (nach Bartsch Vieillard
à grande barbe et tête chauve [!]; nach Blanc Vieil. à gr. barbe
et à l'épaule blanche)

Um 1630

Abb. R. 785.

Verst. 11 M. — Bucc. 40 M.

Denselben Greis stellt nach Bode, Studien S. 381, ein Gemälde der Schweriner Galerie dar.

Eine denselben Greis darstellende Rötelzeichnung von 1630 befand

sich ehemals in der Sammlung de Vos. — Dasselbe Modell wie auf B. 260 u. s. w.

292 (W. 294, Bl. 272, M. 39, D. 289)
Kahlkopf, nach rechts gewendet
Bez. RHL 1630

Drei Zustände und Neudruck (R. V). Der III. wird von Rovinski ohne Grund gespalten (in seinen III. und IV). Die Reihenfolge der beiden ersten hatten Blanc, Middleton und Dutuit (nicht Bartsch, wie Rovinski angibt) irrigerweise umgekehrt.

1 Wie der folgende von der grössern Platte und mit weissem Grunde. Das Gewandt fehlt noch.
2 Mit dem Gewande (**Abb. R. 788**).
3 Verkleinert; mit schattiertem Grunde.
Verst. II 250, III 21 M. — Bucc. III 56 M.

Auf dem Abdruck des I. Zustandes im Britischen Museum, der sich auf der Rückseite der Weissen Mohrin B. 357 befindet (Dutuit hatte ihn mit B. 290 verwechselt und sucht ihn auf der Rückseite des Weissen Mohren B. 339), ist der Mantel mit Tusche — nach Middleton nicht von Rembrandt selbst — hinzugefügt.

Im II. ist eine zweite gleichlautende Bezeichnung in der Mitte, neben der links befindlichen, hinzugefügt worden.

Die Überarbeitung des III. Zustandes dürfte, schon wegen der echten, rechts angebrachten, ebenfalls gleichlautenden Bezeichnung — entgegen Middleton — auf Rembrandt selbst zurückzuführen sein. Durch Zudecken oder Ausschneiden sind gefälschte Exemplare, die den I. darstellen sollen, hergestellt worden (Britisches Museum, Amsterdam).

Der Dargestellte ist die gleiche Persönlichkeit wie der „Jude Philo" B. 321 und die auf den Radierungen B. 294 und 304, ferner bei Livens B. 21, 32 und 33 und Vliet B. 20 und 24 dargestellte; nach Michel (Gaz. d. B.-Arts 1890 II, 159) Rembrandts Vater, der am 27. April 1630 beerdigt worden ist.

293 (W. 308, Bl. 273, M. 41, D. 290)
Kahlkopf, nach links gewendet
Nicht von Rembrandt.

Abb. R. 791. Zwei Zustände, seit Claussin Spl.
Fehlte bei Verstolk. — Bucc. 360 M.

Gegenseitige Kopie nach dem dritten Zustande des vorhergehenden

Blattes, unter Fortlassung des Barts. So schon Nagler (K.-Lex.) und A. Jordan (Repertor. XVI [1893] S. 297).

294 (W. 295, Bl. 274, M. 40, D. 291)
Kahlkopf, nach rechts gewendet, klein

Bez. RHL 1630

Die frühern Abdrücke (Amsterdam, **Abb. R. 793**) vor der Egalisierung der Ränder und der Reinigung des Grundes. — Wilsons angeblich allererster Zustand, vor der Bezeichnung, beruht offenbar nur auf einer Zufälligkeit des Drucks.

Verst. 17 M. — Bucc. I 35 M.

Siehe B. 292.

295 (W. —, Bl. —, M. —, D. —)
Bärtiger Greis mit Käppchen, im Profil. Oval.

Drei Zustände, deren II. bei Basan.

Abb. R. 795.

Von F. Bol.

296 (W. 296, Bl. 300, M. 95, D. 292)
Kopf eines niederblickenden Mannes mit kurzem Haar (Tête à demi chauve [!])

Um 1632

Zwei Zustände, seit Rovinski.
1 Mit weisser Nase (Abb. R. 796).
2 Die Nase schraffiert (**Abb. R. 797**).

Verst. 85 M. — Bucc. 50 M.

Nicht ganz sicher. — Der I. Zustand nur in Amsterdam. — Das Modell wohl dasselbe wie bei Livens B. 53.

297 (W. 297, Bl. 277, M. 61, D. 293)
Mann mit struppigem Bart und wirrem Haar (Vieillard [?] à barbe et cheveux frisés)

Bez. Rt 1631

Zwei Zustände, seit Middleton; Rovinski III und IV erscheinen nicht genügend gesichert.
1 Vor der Bezeichnung (nach Middleton).
2 Mit der Bezeichnung (**Abb. R. 799**).

Verst. 140 M. — Fehlte bei Bucc.

Schülerarbeit. Auch von Middleton als zweifelhaft bezeichnet. Von Rovinski (Les élèves de R., Abb. 317) Vliet zugeschrieben. Der I. Zustand nur in Cambridge.

298 (W. 298, Bl. 275, M. 56, D. 294)
Niederblickender Kahlkopf
Bez. ℞ 1631

Drei Zustände, seit Middleton. Bartsch und Blanc waren die Unterschiede zwischen dem II. und III. noch nicht bekannt.
1 Vor der Überarbeitung (**Abb. R. 801**).
2 Das Gewand auf der rechten Schulter hart und gleichmassig überarbeitet; mit einer kleinen weissen Stelle im Bart unterhalb der Nasenspitze.
3 Die weisse Stelle schraffiert.
Verst. I 30, II 15 M. — Bucc. II 22 M.

Schülerarbeit. Schon von Vosmaer für zweifelhaft erklärt. Nach Dutuit von Vliet. Nach Middleton im I. Zustande noch Rembrandt angehörend; doch wenn auch dieser Zustand inbezug auf den Ausdruck des Gesichts besser ist, so zeigt die Behandlungsweise doch eine Gleichförmigkeit, die Rembrandts nicht würdig erscheint.

299 (W. 299, Bl. 302, M. 118, D. 295)
Kleiner männlicher Kopf in hoher Fellmütze (nach Bartsch
Vieillard sans barbe)
(Nach Middleton von 1635)
Abb. R. 804.
Verst. 5 M. — Bucc. 24 M.

Nicht von Rembrandt (so auch Bode; Dr. Sträter und Emile Michel dagegen für die Echtheit).
Nach Vosmaer S. 491 von 1631 als Studie zu einem der beiden stehenden Juden auf dem Gemälde der „Darstellung" aus diesem Jahre.

300 (W. 300, Bl. 291, M. 88, D. 296)
Schreiender Mann in gesticktem Mantel (nach Bartsch Vieillard [!] à barbe courte)
Um 1631
Teil der Platte B. 366.

Fünf Zustände, seit Middleton. Bartsch zählte den I. nicht mit und unterschied nicht den II. und III. untereinander. Blanc fugte einen allerletzten Zustand

hinzu, der von den Nachfolgern nicht angenommen wurde. Rovinskis Spaltung des I. erscheint unnötig, wie überhaupt dieser Zustand ohnehin unter B. 366 beschrieben ist *).

 1 Auf der unzerschnittnen Platte B. 366 (**Abb. s. dort**).

 2 Wie die folgenden als einzelne Darstellung. Der Umriss reicht links nicht bis zum Unterrande.

 3 Er reicht bis zum Unterrande. Der Mantel auf der linken Schulter weiss.

 4 Der Mantel auf beiden Schultern schraffiert. Der Brustlatz nur mit Horizontalstrichen bedeckt.

 5 Der Brustlatz mit Kreuzschraffierung bedeckt.

 Verst. I, II und III zusammen 25 M. — Bucc. I 70 M.

Vom IV. Zustande an nicht von Rembrandt.

301 (W. 301, Bl. —, M. —, D. 297)
Derselbe Kopf, etwas kleiner

Abdruck des IV. Zustandes des vorigen Blattes auf Pergament, das sich zusammengezogen hat. Im Amsterdamer Kabinett (Dutuit bildet fälschlich den III. Zustand ab).

 Dutuits Einwand, dass bei grossen Pergamentblättern die Zusammenziehung nicht bedeutend sei, hat einem kleinen Stück Pergament gegenüber, wie hier, kein Gewicht.

302 (W. 302, Bl. 296, M. 81, D. 298)
Kleiner männlicher Kopf in hoher Kappe (Esclave à grand bonnet)
 Um 1631

Zwei Zustände.

 1 Die Kappe nicht in ihrer vollen Höhe beschattet (**Abb. R. 805**).

 2 Der Schatten reicht bis oben.

 Verst. II (2 Ex.) 34 M. — Bucc. I 110 M.

303 (W. 303, Bl. 293, M. 87, D. 299)
Sogen. türkischer Sklave
 Um 1631

 Teil der Platte B. 366

*)	Rov.	Dut.	Middl.	Bl.	Bartsch
1) {	I				
{	II }	I	I	—	—
2)	III	II	II	—	
3)	IV	III	III	I	} I
4)	V	IV	IV	II	II
5)	VI	V	V	III	III
—	—	—	—	IV	—

Drei Zustände, seit Rovinski. Den I., den Bartsch und Blanc nicht mit-
zählten, spaltet Rovinski unnötigerweise. Der letzte, den schon Blanc anführte,
fehlt bei Middleton und Dutuit.

1 Von der unzerschnittnen Platte B. 366 (**Abb. s. dort**).
2 Als einzelne Darstellung.
3 Mit feinen Strichen ganz überarbeitet.
Verst. II 52 M. — Bucc. I 70 M.

Die Überarbeitung des III. Zustandes rührt nicht von Rem-
brandt her.

304 (W. 304, Bl. 265, M. 38, D. 300)
Männliches Brustbild mit Käppchen, von vorn
Bez. RHL 1630

Fünf Zustände, seit Blanc (bei Claussin nur vier); Rovinski fügte einen VI.
hinzu, der jedoch nur in der Egalisierung des linken Randes besteht. Bartsch
kannte noch nicht den III. und schied nicht die beiden folgenden voneinander.

1 Wie der folgende von der grössern Platte, vor der Bezeichnung (**Abb.
 R. 807**).
2 Mit der Bezeichnung im Unterrande.
3 Von der verkleinerten Platte; die Bezeichnung links oben; mit weissem
 Grunde (Abb. R. 810).
4 Der Grund beschattet.
5 Die rechte Schulter mit Diagonalstrichen bedeckt.
Verst. I 170, II 85 M. — Bucc. I 120, IV 36 M.

In den beiden ersten Zuständen links ein Felsen, der später weg-
geschnitten wurde. Im II. das Ganze überarbeitet. Die Überarbeitung
des III. schreibt Middleton nicht mehr Rembrandt zu. Der
Hintergrund im IV. zum Teil mit der kalten Nadel hergestellt. Die
grobe Überarbeitung des V., die vielleicht auf Vliet zurückgeht, macht
sich namentlich an den Backen und an der rechten Schulter be-
merklich.
Siehe B. 292.

305 (W. 305, Bl. 259, M. 119, D. 301)
Männlicher Kopf mit verzognem Munde
Um 1635

Zwei Zustände.
1 Vor der Überarbeitung (**Abb. R. 814**).
2 Mit der Rulette überarbeitet.
Verst. II 5 M. — Bucc. II 50 M.

Nicht ganz sicher, so auch nach Bode, während Em. Michel an der Echtheit festhält. Schon von Vosmaer als sehr zweifelhaft bezeichnet. Die Art der Strichführung, besonders in der Modellierung der Backen, passt nicht zu Rembrandt.

Wenn Michel (briefl. Mitteil.) darauf hinweist, dass derselbe Kopf sich auf mehreren Bildern Rembrandts, namentlich auf den Passionsbildern in München, wiederfinde, so beweist das noch nichts für die Eigenhändigkeit der Ausführung in der Radierung.

306 (W. 306, Bl. 294, M. 120, D. 302)
Kahlköpfiger Greis mit kurzem Bart, im Profil

Um 1635?

Die frühen Abdrücke vor der Egalisierung der Ränder und der Reinigung des Grundes (Blanc und Middleton I). **Abb. R. 816.**

Verst. 30 M. — Bucc. 22 M.

Schwerlich von Rembrandt. Zu schwach in der Zeichnung und zu ängstlich in der Behandlung.

307 (W. 307, Bl. 264, M. 58, D. 303)
Bartloser Mann in Pelzmütze und Pelz (nach Bartsch Homme avec bonnet)

Bez. ᴿᵗ 1631

Drei Zustände; Rovinskis Spaltung des I. dürfte nur auf Verschiedenheiten des Druckes beruhen. Middleton scheint die beiden letzten unter sich verwechselt zu haben; Dutuit unterscheidet sie nicht voneinander.

1 Die Nasenspitze weiss (**Abb. R. 817**).

2 Dieselbe schraffiert; Mund und Kinn mit regelmässigen Strichlagen bedeckt.

3 Überarbeitet.

Verst. 15 M. — Bucc. 20 M.

Schülerarbeit; scheint von derselben Hand wie B. 298 zu sein. — Nach Blanc erst vom II. Zustande an nicht mehr Rembrandt.

A. Jordan (Repertor. XVI [1893] 302) macht darauf aufmerksam, dass die Bezeichnung zweimal angebracht ist (zuerst über der Jetzigen). Daraus schliesst er auf die spätre Überarbeitung einer ursprünglich Rembrandtschen Platte.

308 (W. 309, Bl. 263, M. 60, D. 304)
Mann mit aufgeworfnen Lippen (Homme faisant la moue)

(Nach Middleton von 1631)

Drei Zustände, seit Middleton. Blanc kannte den letzten noch nicht. —
Abb. R. 821.

Verst. I und II 30 M. — Bucc. 360 M.

Von L i v e n s, dem es bereits Robert-Dumesnil zuschrieb; wahr-
scheinlich Gegenstück zu Livens' gleich grossem weiblichen Kopf
B. 45, der gleichfalls stark aufgeworfne Lippen zeigt und ganz ähnlich
behandelt ist. Von Rovinski (Les élèves de R., Atlas 168—170)
gleichfalls Livens gegeben.

A. Jordan (Repertor. XVI [1893] 301) meint, es müsse ein Zu-
stand vorangegangen sein, wo der Dargestellte barhäuptig war. — In
einem Artikel der Grenzboten (1890 S. 236) wird der I. Zustand auch
für eine Arbeit von Livens gehalten, der II., mit dem Grabstichel
überarbeitete, aber mit Unrecht auf Rembrandt zurückgeführt, wenn
auch der Kopf erst durch die hinzugefügten Strichlagen „Leben und
Kraft des Ausdrucks" erhalten haben sollte.

309 (W. 310, Bl. 283, M. 31, D. 305)
Greis mit langem Bart (Vieillard à grande barbe blanche)
Bez. RHL 1630

Die Spaltung bei Rovinski beruht nur auf der Heliogravüre von Dutuit
(**Abb. R. 825**).

Verst. 27 M. — Bucc. 280 M.

Gute Würdigung bei Blanc. — Siehe B. 260.

310 (W. 311, Bl. 177, M. 148, D. 306)
Bildnis eines Knaben (angeblich Wilhelm II., geb. 1626)
Bez. Rembrandt f. 1641

Abb. R. 827.
Verst. 15 M. — Bucc. 120 M. (schwach).

311 (W. 312, Bl. 260, M. 28, D. 307)
Mann in breitkrämpigem Hut
Bez. RHL 1638 (nach De Vries S. 295, während alle Frühern
1630 lasen)

Rovinski beschreibt drei Zustände, einen ohne die Bezeichnung und einen
ganz überarbeiteten. Middleton fuhrt den angeblich I. auf blosse Zufalligkeiten
des Drucks zurück (**Abb. R. 829**).

Verst. 27 und 12 M. — Bucc. 340 M. (sehr schön).

Schön, aber nicht zweifellos. Scheint mir von Sal. Koninck nach Rembrandt radiert zu sein.

Die Form des Monogramms würde sich nur mit der Jahrzahl 1630 vereinigen lassen, da sie nach 1632 bei Rembrandt nicht mehr vorkommt. Das Monogramm fällt aber auch durch die zittrige Strichführung auf. Dabei weicht das Blatt in der Anordnung, z. B. der Art wie der Hut abgeschnitten ist, sowie in der Behandlung von Rembrandts Weise ab.

Dagegen findet sich die gleiche Behandlungsweise, der gleiche zittrige Zug der Buchstaben sowie die gleiche Form der Zahlen auf S. Konincks Radierungen desselben Jahres: B. 69, Brustbild eines Orientalen, bezeichnet S. Koninck Anº. 1638, und B. 68, Greisenbildnis (nicht von 1628, wie Bartsch las).

312 (W. 313, Bl. 278, M. 64, D. 308)
Bärtiger Greis in Pelzmütze
Um 1631
Zwei Zustände, seit Claussin.
1 Vor der Überarbeitung (**Abb. R. 830**).
2 Das Gewand bis zum Unterrande fortgeführt.
Verst. (3 Ex.) 5 M. — Bucc. I 130 M.

Die Überarbeitung des II. Zustandes rührt nicht mehr von Rembrandt her. — A. Jordan (Repertor. XVI [1893] 301) vermutet, dass ein noch früherer Zustand, vor der Mütze, bestanden habe. Siehe B. 260.

313 (W. 314, Bl. 269, M. 131, D. 309)
Bärtiger Mann in Barett mit Agraffe
Bez. Rembrandt f. 1637
Die Spaltung Dutuits hat Rovinski nicht angenommen (**Abb. R. 832**).
Verst. 19 M. — Bucc. 150 M.

314 (W. 315, Bl. 279, M. 59, D. 310)
Bärtiger Greis mit hoher Stirn, im Pelzkäppchen
Bez. (im II. Zustande) ℞ 1631
Zwei Zustände.
1 Von der grössern Platte, vor der Bezeichnung (R. Abb. 833).
2 Von der verkleinerten Platte, mit der Bezeichnung (**R. Abb. 834**).
Verst. I 30 M. — Fehlte bei Bucc.

Schülerarbeit. Selten. Der I. Zustand nur in Amsterdam; blosse Skizze, reiner Ätzdruck. — Der II. Zustand, mit dem Grabstichel überarbeitet, auch nach Middleton nicht von Rembrandt. — Rovinski (Les élèves de R., Abb. 318, 319) schreibt das Blatt Vliet zu.

315 (W. 316, Bl. 284, M. 63, D. 311)

Bärtiger Greis, seitwärts niederblickend (Vieillard à barbe pointue [!], les cheveux hérissés)

Bez. RHL 1631

Zwei Zustände, seit Claussin. Der von Rovinski hinzugefügte III. scheint mit dem II. identisch zu sein.

1 Vor der Überarbeitung (**Abb. R. 835**).
2 Der Schlagschatten verstärkt.

Verst. 6 M. — Bucc. I 70 M.

Der I. Zustand nur im Britischen Museum.
Siehe B. 260.

316 (W. 29, Bl. 218, M. 25, D. 29)

Rembrandt lachend (von Bartsch nicht als Selbstbildnis erkannt)

Bez. RHL 1630

Fünf Zustände, seit Rovinski. Bartsch unterschied die drei ersten noch nicht und erwähnte die Überarbeitung (R. IV) anmerkungsweise. Die Spätern unterschieden den II. und III. noch nicht voneinander und kannten ebenso wenig den V.

1 Das linke Ohrläppchen noch sichtbar, wie im folgenden Zustande; der Umriss des Hemdkragens fehlt.
2 Der Umriss hinzugefügt (**Abb. R. 839**).
3 Das Ohrläppchen von Haaren bedeckt.
4 Die rechte Schulter überarbeitet; ein Teil des Haares links abgeschliffen.
5 Mit Stichelglitschern rechts.

Verst. (2 Ex.) 13 M. — Bucc. II 30 M.

Seymour Haden S. 14 spricht von der Überarbeitung Vliets im III. Zustande (daher dieser von Rovinski [Les élèves de R., Abb. 320] unter Vliet gebracht wird). Nach Bartsch und Middleton ist der IV. Zustand Jedenfalls nicht mehr auf Rembrandt zurückzuführen; die Haare über dem rechten Auge erscheinen strähnig statt gelockt.

A. Jordan (Repertor. XVI [1893] 302) fragt, ob nicht der Körper
eine andre Richtung erhalten habe, als ursprünglich beabsichtigt war
und die Haltung des Kopfes zulässt.

317 (W. 317, Bl. 298, M. 69, D. 312)
Brustbild eines bärtigen Mannes im Profil (Profil à barbe droite
et bonnet)
Bez. Œt 1631
Abb. R. 843.
Verst. 55 M. — Bucc. 210 M.

Schülerarbeit. Auch nach Middleton sehr zweifelhaft. Von
Rovinski (Les élèves de R., Abb. 321) unter Vliet gebracht.

318 (W. 318, Bl. 113, M. 15, D. 313)
Der Philosoph mit der Sanduhr
Holzschnitt; von einigen unnötigerweise für Zinnschnitt ge-
halten.

Zwei Zustände, seit Middleton. Der von Dutuit nach Wilson hinzugefügte
III. ist von den Spätern nicht aufgenommen worden*).
1 Vor den Aussprüngen am Totenschädel, im Gesicht, im Bart und im
Hintergrunde rechts (**Abb. R. 844**).
2 Mit diesen Aussprüngen.
Verst. (3 Ex.) 120 M. — Bucc. I 280 M.

Im Britischen Museum und in Amsterdam Abdrücke auf Perga-
ment, das sich zusammengezogen hat.
Nicht von Rembrandt. Schon von Vosmaer für zweifelhaft
erklärt. Wahrscheinlich von Livens, dem Rovinski (Les élèves de R.,
Livens 71) das Blatt auch gibt. Middleton wies diesen Namen, den
Seymour Haden S. 24 genannt hatte, nicht ab. Völlig kommt das
Blatt den übrigen Holzschnitten von Livens an Güte nicht gleich.

319 (W. 28, Bl. 224, M. 47, D. 28)
Rembrandt mit der überhängenden Kappe (von Bartsch nicht
als Selbstbildnis erkannt und nur als Homme avec trois crocs
bezeichnet)
Um 1631

*) Angeblich im Pariser Kabinett (mit dem Monogramm und der Jahrzahl
1630), jedoch dort nicht vorhanden.

Fünf Zustände, seit Middleton; wozu Rovinski noch eine ganz späte Über-
arbeitung hinzufügte. Bartsch kannte noch nicht den II., Blanc nicht den V. Zu-
stand. Rovinskis Spaltung des V. scheint des Grundes zu entbehren *).

1 Von der höhern Platte, wie der folgende. Die rechte Schulter weiss
(Abb. R. 846).

2 Die Schulter schraffiert (**Abb. R. 848**).

3 Von der kleinern Platte; der Schlagschatten links bis auf ein paar kurze
Striche entfernt.

4 Auch diese Striche entfernt.

5 Der Umriss unter dem überfallenden Teil der Kappe verstärkt und gerade
gemacht.

Verst. (5 Ex.) 55 M. — Fehlte bei Bucc.

Der I. Zustand in Paris, London und Berlin. Der Berliner Ab-
druck ist, vielleicht von Rembrandt selbst, an der rechten Schulter
und an der Kappe so überzeichnet, wie die Platte dann abgeändert
worden ist (Abb. R. 847).

Nach Middleton rührt der IV. Zustand, dessen Retusche, nament-
lich am Mantel, grob und hart ist, n i c h t m e h r v o n R e m b r a n d t her.

320 (W. 33, Bl. 217, M. 24, D. 33)

Rembrandt mit aufgerissnen Augen (R. aux yeux hagards; von
Bartsch nicht als Selbstbildnis erkannt und als Tête d'homme
avec bonnet coupé beschrieben)

Bez. RHL 1630

Abb. R. 854. — Die Spaltung in zwei Zustände bei Rovinski scheint auf
Zufälligkeiten zu beruhen.

Verst. 8 M. — Bucc. (2 Ex.) 160 M.

321 (W. 319, Bl. 266, M. 36, D. 314)

Mann mit Schnurrbart und turbanartiger Mütze, genannt d e r
J u d e P h i l o

Bez. RHL 1630

Drei Zustände, seit Blanc; der III. bei B a s a n. Bartsch kannte den I. noch
nicht; der III. fehlt bei Dutuit.

*)	Rov.	Dut.	Middl.	Bl.	Bartsch
1)	I	I	I	I	I
2)	II	II	II	II	—
3)	III	III	III	III	II
4)	IV	IV	IV	IV	III
5)	V	V	V	—	IV
—	VI	—	—	—	—
—	VII			—	

1 Vor der breitern Platte (**Abb. R. 855.**)
2 Die Platte rechts beschnitten.
3 Überarbeitet.
Verst. I 50 M. — Bucc. I 210, II 20 M.

Vielleicht Rembrandts Vater darstellend. Dasselbe Modell auf
einem Bilde der St. Petersburger Eremitage (Nr. 814, nach Bode S. 380
wohl von 1629) und auf dem Bilde der Innsbrucker Galerie von 1630,
wenn auch etwas anders angeordnet. Das letztre von Vliet in seiner
Radierung B. 24 benutzt. — Vergl. B. 292.

322 (W. 320, Bl. 297, M. 46, D. 315)
Junger Mann in Kappe (Tête à bonnet)
Bez. ℜ 1631

Zwei Zustände. Bartsch kannte nur den I. Blanc kannte beide, spaltete
aber den I — worin ihm Dutuit folgte — und fügte noch einen allerersten
hinzu. Die übrigen sind ihm hierin nicht gefolgt.

1 Von der grössern Platte; mit der Bezeichnung (**Abb. R. 857**).
2 Die Platte verkleinert; ohne Bezeichnung.
Verst. 28 M. — Bucc. II 440 M.

S c h ü l e r a r b e i t. Von Rovinski (Les élèves de R., Abb. 322/23)
unter Vliet aufgeführt.

323 (W. 321, Bl. 295, M. —, D. 316)
Mann mit Ohrklappen an der Kappe
Um 1631
Abb. R. 860.
Verst. 50 M. — Fehlte bei Bucc.

S c h ü l e r a r b e i t. Middleton verwirft das Blatt. — Dutuit wird
an Vliet erinnert. Rovinski (Les élèves de R., Abb. 324) führt es
unter Vliet auf.
Selten.

324 (W. 322, Bl. 276, M. 57, D. 317)
Bartloser Kahlkopf
Bez. ℜ 1631

Drei Zustände, seit Blanc. Rovinski spaltet noch den I, doch scheint es
sich dabei nur um Druckverschiedenheiten zu handeln. Bartsch kannte den III.
noch nicht.

1 Ohne die Vertikalfalte zwischen den Augenbrauen (**Abb. R. 862**).

2 Mit dieser Falte.

3 Hart und gleichmässig überarbeitet.

Verst. I (2 Ex.) 17, II 34 M. — Bucc. I 160 M.

S c h ü l e r a r b e i t. Nach Blanc erst der II. Zustand, der einen ganz veränderten Ausdruck zeigt, nicht mehr von Rembrandt; nach Middleton der III.

Ein unter Flincks Namen gehendes Bild im Museum von Tours soll fast ganz mit diesem Blatt übereinstimmen.

325 (W. 323, Bl. 282, M. 30, D. 318)

Greis mit langem Bart, stark vorgebeugt

Bez. RHL 1630

Abb. R. 866. Rovinskis angeblicher I. Zustand dürfte auf einer Fälschung beruhen. Blanc hatte irrigerweise einen I. Zustand aufgestellt, den schon Bartsch in einer Anmerkung abgethan hatte. — Es gibt Abdrücke, bei denen die Bezeichnung zugedeckt ist.

Verst. 5 M. — Bucc. II 18 M.

Siehe B. 292.

326 (W. 324, Bl. 301, M. 98, D. 319)

Profilkopf eines Mannes in hoher Fellmütze (nach Bartsch Tête grotesque)

Um 1631 (nach Middleton von 1632)

Vier Zustände, seit Middleton. Bartsch kannte weder den IV. noch unterschied er den II. und III. voneinander. Blanc kannte gleichfalls den IV. noch nicht.

1 Der Hals nur mit einigen kurzen Strichen schraffiert (**Abb. R. 867**).

2 Mit einer Strichlage schraffiert.

3 Mit einer Kreuzlage.

4 Die Wange überarbeitet.

Verst. (5 Ex.) 50 M. — Bucc. I 50, II 25 M.

S c h ü l e r a r b e i t. Der I. Zustand reiner Ätzdruck.

327 (W. 325, Bl. 299, M. 97, D. 320)

Schreiender Mann in Pelzkappe (von Bartsch gleichfalls als Tête grotesque bezeichnet)

Um 1631 (nach Middleton von 1632)

Drei Zustände und ein Neudruck (R IV), seit Rovinski. Die Vorgänger unterschieden noch nicht den I. und II. voneinander.

1 Mit einfachem Schatten auf der rechten Schulter; über der Mütze ein Stichelglitscher (**Abb. R. 871**).

2 Der Stichelglitscher entfernt.

3 Mit Kreuzlage auf der rechten Schulter.

Verst. I und II 10 M. — Bucc. II 12 M.

Der I. Zustand in Amsterdam.

Von Rovinski (Les élèves de R., Abb. 325 — 28) irrigerweise Rembrandt abgesprochen und unter Vliet eingereiht.

328 (W. —, Bl. —, M. —, D. —)
Der Maler

Bez. W. Drost

Abb. R. 875.

Von W. D r o s t, einem Schüler Rembrandts; während Bartsch darin dessen Bildnis von der Hand Rembrandts zu erkennen meinte. Nur in der Wiener Hofbibliothek.

329 (W. 326, Bl. 254, M. —, D. 321)
Junger Mann in breitkrämpigem Hut, im Achteck

Abb. R. 877.
Zwei Zustände.

N i c h t v o n R e m b r a n d t. Nur in Amsterdam und Paris. Von Middleton und Rovinski verworfen. Von Rovinski (Les élèves de R., Abb. 330) irrigerweise unter Vliet eingereiht.

330 (W. 327, Bl. 256, M. 163, D. 322)
Junger Mann in breitkrämpigem Hut, leicht radiert

(Nach Middleton von 1651)

Abb. R. 878.

N i c h t v o n R e m b r a n d t. Auch von Bode und Dr. Sträter (briefl. Mitteil.) verworfen. Für Rembrandt viel zu schlecht gezeichnet. — Nur in Amsterdam. — Nach Blanc und den Spätern Studie zu dem Bildnis des Clement de Jonghe. — Kaltnadelarbeit.

331 (W. 328, Bl. —, M. —, D. 323)
Junger Mann in federgeschmücktem Hut

Abb. R. 880.
Fehlte Verst. — Bucc. 280 M.

Nicht von Rembrandt. Von Dutuit und Rovinski verworfen. Rovinski (Les élèves de R., unter 67ʰ) irrigerweise als S. v. Hoogstraeten aufgeführt. — Selten.

332 (W. 34, Bl. 227, M. 43, D. 34)
Selbstbildnis, stark beschattet
Bez. RHL. Um 1631

Zwei Zustände, seit Claussin (Spl.).
1 Vor der Bezeichnung. Die obre rechte Ecke einfach schraffiert (**Abb. R. 881**).
2 Bezeichnet. Mit Kreuzschraffierung.
Verst. (2 Ex.) 65 M. — Fehlte bei Bucc.

Schülerarbeit. Von Rovinski (Les élèves de R., Abb. 329) bei Vliet eingereiht.

Der I. Abdruck, etwas verätzt, in Amsterdam, im Britischen Museum und in der Wiener Hofbibliothek. — Der II. ohne sonderlichen Erfolg mit der Nadel ganz überarbeitet und im Ausdruck ganz verändert.

333 (W. 329, Bl. 292, M. 85, D. 324)
Mann in hoher, nach vorn überhängender Mütze (Petit vieillard
à nez aquilin et haut bonnet)
Um 1631

Teil der Platte B. 366. Sieben Zustände, seit Rovinski, der die beiden Zustände der unzerschnittnen Platte mitzählt, den III. sheinbar ohne Grund spaltet (in seinen IV. und V.) und irrigerweise seinen X. (nach Dutuits Reproduktion) hinzufügt. Bartsch kannte noch keine Unterschiede; er und Blanc zählten die unzerschnittne Platte noch nicht mit; Blanc unterschied noch nicht den IV. vom V. Zustand. Der VII. erst seit Rovinski.

1 Von der unzerschnittnen Platte (Abb. s. dort).
2 Als Einzelblatt; der Kopf der Katze rechts unten noch sichtbar.
3 Die Platte nochmals verkleinert; ohne den Katzenkopf.
4 Mantel und Mütze hart überarbeitet.
5 Der Mantel zeigt keine Falten mehr.
6 Mantel und Mutze durch gerade Kreuzlagen roh überarbeitet.
7 Auch die linke Schulter mit harten geraden Strichlagen überarbeitet.
Verst. 10 und 3 M. — Bucc. I 280 M.

Schon vom III. Zustand an fein überarbeitet; im IV. grob, und weiterhin ungeniessbar.

334 (W. 330, Bl. 290, M. 84, D. 325)
Greis mit halb geöffnetem Munde
Um 1631

Teil der Platte B. 366. Vier Zustände, seit Rovinski. Bei Bartsch und Blanc noch ungeschieden. Middleton und Dutuit unterschieden nur die Abdrücke von der unzerschnittnen Platte von denen von der zerschnittnen.

1 Von der unzerschnittnen Platte (Abb. s. dort).

2 Als besondres Blatt.

3 Der Schnurrbart, besonders auf der linken Gesichtshälfte, verstärkt.

4 Das Gewand überarbeitet (hat dem III. voranzugehen, wie man am Kragen sehen kann).

Verst. 30 und 5 M. — Fehlte bei Bucc.

335 (W. 331, Bl. 261, M. 2, D. 326)
Mann in federgeschmücktem Barett
(Nach Middleton von 1628)

Zwei Zustände, seit Blanc. **Abb. R. 884.**

Nicht von Rembrandt. Beide Zustände nur im Amsterdamer Kabinett. Der Abdruck des II. Zustandes dort von einer Hand des XVII. Jahrhunderts bezeichnet: S. v. H. Von De Vries S. 294 infolge dessen Samuel van Hoogstraeten zugeschrieben. Schon von Vosmaer angezweifelt.

336 (W. 31, Bl. 221, M. 20, D. 31)
Rembrandt im Achteck
Bez. ℞ Um 1631 (Middl. 1630)

Abb. R. 886.

Verst. 35 und 20 M. — Bucc. 540 M.

Schülerarbeit. Selten.

337 (W. 332, Bl. 280, M. 96, D. 327)
Greis mit aufgekrempter Kappe
Bez. ℞ Um 1631 (nach Middleton von 1632)

Drei Zustände, seit Middleton. Bartsch kannte noch nicht die beiden ersten, Blanc noch nicht den I.

1 Von der grössern Platte. Unbezeichnet *). Der Greis ist barhaupt (Abb. R. 887).

*) Doch dürfte die Bezeichnung nur weggeschnitten sein.

2 Die Platte verkleinert. Bezeichnet. Mit Kappe (**Abb. R. 888**).
3 Abermals verkleinert. Unbezeichnet.
Fehlte bei Verst. und Bucc.

S c h ü l e r a r b e i t. Von Rovinski (Les élèves de R., Abb. 331 bis
333) Vliet zugeschrieben.
Der I. Zustand nur im Britischen Museum; der II. nur in Paris.

338 (W. 30, Bl. 230, M. 7, D. 30)
Rembrandt, grosses Brustbild (von Bartsch nicht als Selbstbildnis
erkannt)
Bez. RHL 1629 (beides verkehrt)
Abb. R. 890.

Nur in Amsterdam und im Britischen Museum. Bartsch nahm an,
die Radierung sei auf einer Zinnplatte ausgeführt. Der Künstler muss sich
hierbei eines mit zwei Kanten versehenen Werkzeuges bedient haben.

Früher fälschlich für ein Bildnis des erst 1641 gebornen Sohnes
Rembrandts, Titus, gehalten. Von Claussin Spl. 8 und Vosmaer
S. 486 mit Unrecht verworfen.

Unter der ähnlichen gegenseitigen Zeichnung, die Middleton als im
Britischen Museum befindlich anführt, ist wohl die von Bode (Rembrandts
früheste Thätigkeit, S. 13) reproduzierte Zeichnung in Feder und Tusch,
in kl. 8°, gemeint, die aber zu der Radierung keine Beziehung hat.

339 (W. 333, Bl. —, M. —, D. 328)
Der sogen. weisse Mohr
Abb. R. 891.
Verst. 55 und 34 M. — Bucc. 220 M.

N i c h t v o n R e m b r a n d t. Nach De Vries S. 298 von
A. d e H a e n, dessen Namensbezeichnung es trägt. Auch von Dutuit
als zweifelhaft bezeichnet. — Selten.

XI. Klasse. Frauenbildnisse

340 (W. 337, Bl. 199, M. 108, D. 329)
Die sogen. grosse Judenbraut, Kniestück
Bez. R 1635 (nach De Vries S. 295; nicht 1634, wie sonst stets
gelesen wird)

Vier Zustände, seit Blanc, der jedoch den III. und IV. untereinander ver-
wechselte. Bartsch schied die beiden letzten Zustände noch nicht voneinander.

1 Unvollendet (Abb. R. 892).
2 Vollendet. Die Hände weiss (**Abb. R. 894**).
3 Die Hände schraffiert.
4 Der Pfeiler rechts in Quadern abgeteilt.

Verst. I 170, II 230, III 40 M. — Bucc. I 3000, II (jetzt in Berlin) 5200,
IV 420 M.

Im I. Zustande fehlen noch die Hände und der ganze nutre Teil
des Körpers. — Im II., der vollendet ist, erscheint das Gesicht be-
sonders dunkel, da die bloss geätzten Ärmel noch als hell wirken.
Der Hintergrund mit dem S t i c h e l überarbeitet. — Im III. die Hände
mit dem Stichel schraffiert; die Musterung der Ärmel mit der
k a l t e n N a d e l hervorgebracht. — Die Überarbeitung des IV. n i c h t
m e h r v o n R e m b r a n d t.

Der Bostoner Katalog (Nr. 97) hält das Blatt überhaupt nicht für
Rembrandts würdig. Seymour Haden betrachtet nur den I. Zustand
als ein Werk Rembrandts. Beide gehen wohl zu weit.

Von Blanc ohne Grund für ein Bildnis Saskias gehalten.
Zeichnung in Stockholm (abgeb. bei Michel S. 221) Vorstudie dazu.
Infolge der Häufung der Arbeiten erscheint das Blatt zu dunkel.

341 (W. —, Bl. 239, M. —, D. 330)
Angebliche Studie zur grossen Judenbraut

Zwei Zustände? (Rovinski). — **Abb. R. 900.**
Verst. (2 Ex.) 17 M. — Fehlte bei Bucc.

G e g e n s e i t i g e K o p i e nach B. 340.
Rovinski (Les élèves de R., Bol 21) irrt, wenn er auf der Brust
den Namen · Bols zu lesen meint.

342 (W. 338, Bl. 200, M. 135, D. 331)
Die kleine Judenbraut. Eigentlich die heilige Katharina (Bildnis der
Saskia), Halbfigur.

Bez. Rembrandt f. 1638 (alles verkehrt)
Abb. R. 901.
Verst. 19 M. — Bucc. 420 M. (sehr schön).

Der Bostoner Katalog (Nr. 159) zweifelt die Echtheit der Be-
zeichnung an.

343 (W. 339, Bl. 196, M. 54, D. 332)

Rembrandts Mutter, mit dem schwarzen Schleier. Kniestück

Bez. RHL f. — Um 1631

Vier Zustände, seit Claussin Spl. Den IV. erwähnt Bartsch in einer Bemerkung.

1 Der Schlagschatten nur mit Kreuzlage (**Abb. R. 902**).
2 Derselbe mit dreifacher Strichlage. Neben der Nasenspitze ein schwarzer Punkt (Folge einer Beschädigung der Platte).
3 Der schwarze Punkt beseitigt.
4 Die Platte zu einem Oval verschnitten.
Verst. 17 M. — Bucc. II 560 M.

Der I. Zustand nur in Amsterdam.

Gegenstück zu B. 262.

344 (W. 340, Bl. 197, M. 92, D. 333)

Rembrandts Mutter, mit dunklen Handschuhen. Kniestück

Bez. Rembrandt f. — Um 1632

Abb. R. 904. — Überarbeitung von Basan (R. II).
Verst. 11 und 22 M. — Bucc. 60 M.

Fraglich, seitdem A. Jordan (Repertor. XVI [1893] S. 297) nachgewiesen hat, dass es sich hierbei um eine gegenseitige Kopie nach B. 343 handelt, wobei ein Fehler, den Rembrandts Mutter am linken Auge hatte (eine Lähmung), auf das rechte übertragen worden ist. Die volle Namensbezeichnung, die sonst die früheste auf einer Radierung Rembrandts wäre, erscheint in solchem Zusammenhange, übrigens auch wegen der Form und Führung der Buchstaben, verdächtig.

Seymour Haden hat darauf hingewiesen, dass Rembrandts Mutter hier in Witwentracht dargestellt sei.

345 (W. 341, Bl. 242, M. 109, D. 334)

Die Lesende

Bez. Rembrandt f. 1634

Drei Zustände, seit Claussin. Bartsch unterschied die beiden ersten noch nicht voneinander.

1 Von der grössern Platte.
2 Die Platte links beschnitten (**Abb. R. 907**).
3 Der Umriss der Nase verstärkt.
Verst. I 60, II 17 M. — Bucc. II 320 M.

346 (W. —, Bl. — [II, 202 ff.], M. —, D. —)

Alte Frau, nachdenkend

Abb. R. 909.

Fälschung und zwar wenig geschickte des Malers Peters
(XVIII. Jahrhundert) durch Zusammenkleben von B. 345 und 352
unter Beibehaltung der Jahrzahl 1634.

In Paris und im Britischen Museum.

347 (W. 342, Bl. 201, M. 107, D. 335)

Saskia in reicher Tracht (von Bartsch Femme coiffée en cheveux genannt)

Bez. Rembrandt f. 1634

Abb. R. 910. — Neudrucke (R. III). — Die Spaltung bei Dutuit und Rovinski
scheint nur auf der Angabe des Hebigschen Katalogs zu beruhen.

Verst. 18 M. — Bucc. I 180 M.

Rembrandt hatte Saskia im vorhergehenden Jahre 1633 geheiratet.

348 (W. 343, Bl. 198, M. 55, D. 336)

Rembrandts Mutter, in orientalischer Kopfbinde (letzte von Blanc fälschlich als bonnet de dentelle bezeichnet)

Bez. RHL 1631

Drei Zustände, seit Blanc. Bei Bartsch und Dutuit fehlt der III.

1 Der Schlagschatten reicht bis zur Hohe des Kopfes (**Abb. R. 912**).
2 Er reicht nur bis zur Schulter.
3 Er ist bis an den Plattenrand verbreitert.

Verst. (3 Ex.) 34 M. — Bucc. II 240 M. (nicht schon).

Dutuit hält die Dargestellte für älter als Rembrandts Mutter, die
damals etwa sechzigjährig sein mochte; doch stimmen die Züge wohl
mit den ihrigen. —— Das Blatt ist eine Art Gegenstück zu dem Bildnis
des Vaters B. 263, das gleichfalls sitzend aufgefasst ist und aus dem
gleichen Jahre stammt.

Der I. Zustand nur in wenigen grossen Sammlungen. Im II. ist
das Haar, der Schatten am Halse, die Musterung des Schleiers, die
Schattenseite des rechten Ärmels u. s. w. neu geätzt, wahrscheinlich
von Rembrandt selbst. — Der III. ganz ausgedruckt; die Umrisse des
Gesichts roh von andrer Hand verstärkt.

349 (W. 344, Bl. 195, M. 53, D. 337)
Rembrandts Mutter, mit der Hand auf der Brust
Bez. RHL 1631

Abb. R. 915. — Zwei Überarbeitungen, deren eine (R. III, bezeichnet: C. H. W. Reparavit 1760 Bruxelles) von Watelet herstammt, während die zweite (R. IV) bei Basan vorkommt. Die zwei Zustände, die Middleton und Rovinski unterscheiden, scheinen nur auf Druckverschiedenheiten zu beruhen. Rovinskis angeblich dritte Überarbeitung (R. V) beruht nur auf Dutuits Abbildung.

Verst. II (3 Ex.) 14 M. — Bucc. II 50 M.

Nach Dutuit und dem Bostoner Katalog (Nr. 56) älter als Rembrandts Mutter; doch sind wohl deren Züge hier wiederzuerkennen. A. Jordan (Repertor. XVI [1893] S. 302) meint, wohl mit Recht, dass der Hintergrund, nach der Analogie von Blättern wie B. 292, 304, 7, später hinzugefügt sei.

350 (W. 345, Bl. 244, M. 116, D. 338)
Schlafende Alte
Um 1635 (Vielleicht etwas später)

Abb. R. 919.
Verst. 17 M. — Bucc. 240 M.

. Von Blanc sehr gut gewürdigt.

351 (W. 346, Bl. 191, M. 101, D. 339)
Rembrandts Mutter, niederblickend
Bez. Rembrandt f. 1633

Zwei Zustände und eine Aufarbeitung (Middleton und Rovinski III).
1 Von der grössern Platte, ohne die Bezeichnung (Abb. R. 920)
2 Die Platte verkleinert, mit der Bezeichnung (**Abb. R. 921**).
Verst. II 20 M. — Bucc. I 160 M.

Der I. Zustand nur im Britischen Museum. Im II. einige Striche und der Schlagschatten hinzugefügt. — Die spätre Aufarbeitung mit der Rulette rührt von andrer Hand her.

Rovinski führt, unter Nr. 351 bis eine der gegenseitigen Kopieen (Abb. R. 922), die Gersaint seinerzeit irrigerweise als gleichseitig beschrieben hatte, als eine originale Wiederholung Rembrandts auf (siehe Nr. 393 unsres Verzeichnisses).

352 (W. 3 4 7, Bl. 192, M. 6, D. 340)

Rembrandts Mutter, von vorn (auch Vieille à la bouche pincée genannt)

Bez. RHL 1628

Zwei Zustände, seit Claussin. Bartsch kannte den I. noch nicht.

1 Von der grössern Platte, vor der Bezeichnung; ohne die Haube, deren Schatten allein ausgefuhrt ist.

2 Die Platte verkleinert; Bezeichnung und Haube hinzugefügt (**Abb. R. 924**). Verst. II (2 Ex.) 34 M. — Bucc. 140 M.

Der I. Zustand in Amsterdam, Paris und bei Dr. Sträter in Aachen; auf dem Amsterdamer Exemplar (Abb. R. 9 2 3) ist die Kopfbedeckung und das Gewand von Rembrandt selbst in Kreide sehr schön hinzugefügt. — Die Arbeiten des II. Zustandes schreibt Middleton einer fremden Hand zu; doch dürfte die geringre Würde im Ausdruck nicht zum wenigsten auf die Abnutzung der Platte zurückzuführen sein.

Auch dieses Bildnis erkennt Dutuit nicht als dasJenige der Mutter Rembrandts an; der Bostoner Katalog (Nr. 3) schätzt die Dargestellte auf 70 bis 75 Jahr, während die Mutter damals erst etwa 60 Jahr alt sein konnte; es wurde daher die Vermutung aufgestellt, hier sei die Grossmutter mütterlicherseits, Lijsbet Cornelisdr., dargestellt. Doch bleiben wir bei der Annahme stehen, dass es sich um Rembrandts Mutter handelt; vielleicht ist sie als Verkörperung einer alttestamenẗlichen Gestalt aufgefasst.

353 (W. —, Bl. 194, M. —, D. 342)

Brustbild der Mutter Rembrandts

Abb. R. 925.

Kopie (gegenseitige) nach B. 352, wie De Vries S. 294 richtig angegeben hat, Jedoch weniger nach deren I. Zustande, als, wie A. Jordan (Repertor. XVI [1893] 297) anführt, unter Verwendung des Gewandes von B. 354.

Nur in der Albertina.

354 (W. 348, Bl. 193, M. 5, D. 341)

Brustbild der Mutter Rembrandts (auch Buste de vieille d'un beau caractère genannt)

Bez. RHL 1628

Zwei Zustände, seit Claussin.

1 Nur der Kopf, ohne die Bezeichnung. Probedruck.

2 Vollendet und bezeichnet (**Abb. R. 927**).

Verst. II 14 M. — Bucc. 140 M.

Der I. Zustand nur im Britischen Museum (Abb. R. 926).
Von Dutuit nicht für Rembrandts Mutter gehalten.

Schöne Würdigung bei Blanc, der geneigt ist, das Blatt, wenngleich
es zu den frühesten Schöpfungen Rembrandts gehört, für dessen viel-
leicht vollkommenste Radierung zu halten.

355 (W. 349, Bl. 245, M. 67, D. 343)
Alte mit dunklem Schleier (nach Blanc Vieille au capuchon)
Bez. ℞ 1631

Fünf Zustände, seit Rovinski. Bartsch, Blanc und Dutuit unterschieden die
beiden ersten und die drei letzten nicht untereinander. Middleton sonderte den
III. von den beiden letzten ab. Der I. Zustand von Bartsch, den auch Rovinski
als solchen auffuhrt, sowie der ebendort erwähnte bei Marcus sind später nicht
wieder aufgefunden worden *).

1 Wie im folgenden der Schleier noch teilweise weiss. Vor der Horizontal-
lage über der linken Augenbraue (**Abb. R. 930**).

2 Mit dieser Horizontallage.

3 Der Schleier ganz schwarz.

4 Der Hals ganz schattiert.

5 Die Falte zwischen den Augenbrauen in voller Länge gespalten.

Verst. I, II, III (4 Ex.) 28 M. — Bucc. III 130 M.

Schülerarbeit.

356 (W. 350, Bl. 240, M. 151, D. 344)
Junges Mädchen mit Handkorb, Halbfigur
Um 1642

Die beiden Zustände, die Middleton und Dutuit anführen, unterscheiden sich
nur durch eine Beschneidung der Platte. — **Abb. R. 935.**

Verst. 8 M. — Bucc. 100 M.

*)	Rov.	Dut.	Middl.	Bl.	Bartsch
—	—	—	—	I	—
—	I	I		II	I
1)	II			III	II
2)	III	II	I		
3)	IV		II		
4)	V	III	III	IV	III
5)	VI				

357 (W. 351, Bl. 241, M. —, D. 345)

Die sogen. weisse Mohrin

Bez. RHL (verkehrt)

Abb. R. 936. — Zwei Zustände.
Verst. I 170, II 50 M. — Bucc. I 250 M.

Nicht von Rembrandt. Von Rovinski (Les élèves de R., Abb. 171) unter Livens aufgeführt, wohl mit Recht. De Vries S. 297 f. tritt freilich mit Entschiedenheit für die Echtheit ein.
Das Monogramm auf dem II. Zustande weggeschnitten.

358 (W. 352, Bl. 243, M. 68, D. 346)

Alte Frau, mit um das Kinn geschlungnem Kopftuch (Femme à la guimpe)

Um 1631

Zwei Zustände.
1 Von der grössern Platte (**Abb. R. 938**).
2 Die Platte rechts beschnitten.
Verst. (2 Ex.) 25 M. — Bucc. II 80 M.

Schwerlich von Rembrandt.

359 (W. 353, Bl. 202, M. 150, D. 347)

Kranke Frau mit grossem Kopftuch (nach Bartsch Femme à grande cornette)

Um 1642

Abb. R. 940.
Verst. 20 M. — Bucc. 100 M.

Nach Blanc, dem Dutuit zuzustimmen geneigt ist, Rembrandts Frau Saskia.
Eine in Bister getuschte Zeichnung derselben Frau, im Bett sitzend, befindet sich Dutuit zufolge im Louvre.

360 (W. 354, Bl. 246, M. —, D. 348)

Kopf einer alten Frau, bis an das Stirnband beschnitten

Bez. Rt — Um 1631

Abb. R. 941.
Verst. 40 M. — Bucc. I 42 M.

Schülerarbeit. Von Rovinski (Les élèves de R., Abb. 334) unter Vliet eingereiht.

361 (W. 355, Bl. 247, M. —, D. 349)
Lesende Frau
Abb. R. 942.

Nicht von Rembrandt. Auch nach Dutuit zweifelhaft.
In Amsterdam und in der Albertina.

362 (W. 356, Bl. 248, M. 149, D. 350)
Lesende Frau mit Brille
(Nach Middleton von 1641)
Abb. R. 943 (bei Blanc die gegenseitige Kopie Cumanos wieder-
gegeben).

Nicht von Rembrandt, trotz des bestechenden Aussehens.
So auch Dr. Sträter (briefl. Mitteil.).

Im Britischen Museum und in Amsterdam. — Auktion Didot
2650 fs.

XII. Klasse. Studienblätter

363 (W. 357, Bl. 237, M. 136, D. 351)
Studienblatt mit Rembrandts Bildnis, einem Bettlerpaare u. s. w.
Um 1632 (nach Middleton von 1639)

Zwei Zustände. Der von Blanc, Middleton und Dutuit angeführte angeblich
III. Zustand beruht nach Rovinski auf einem Irrtum, da es sich hierbei nur um ein
beschnittnes Exemplar (in Amsterdam) des II. handelt.
 1 Von der grössern Platte (**Abb. R. 944**).
 2 Die Platte links beschnitten.
 Verst. I 480, II 26 M. — Bucc. II 150 M.

Middletons Ansicht, dass das Selbstbildnis gleich von vornherein
von andrer Hand überarbeitet worden sei, ist nicht ohne weiteres bei-
zustimmen. Dieses Selbstbildnis von selten freundlichem, fast weichem
Ausdruck ist mit besondrer Sorgfalt begonnen worden, doch in den
beschatteten Teilen zu schwer ausgefallen.

364 (W. 358, Bl. 348, M. 166, D. 352)
Studienblatt mit dem Rande eines Gehölzes, einem Pferde
u. s. w.
(Nach Middleton um 1652)
Abb. R. 946.

Nicht von Rembrandt (so auch Bode und Dr. Sträter, laut briefl. Mitteil.). Zum Teil freie Kopie nach B. 222.

Im Britischen Museum und in Cambridge; eine Dublette der letztern Sammlung wurde für £ 305 an Baron Edm. Rothschild verkauft.

Nach Dutuit stammte das eine der Cambridger Exemplare aus dem Besitz Houbrakens, woraus sich Jedoch noch kein Beweis für Rembrandts Urheberschaft ergibt.

365 (W. 359, Bl. 249, M. 129, D. 353)
Studienblatt mit sechs Frauenköpfen
Bez. Rembrandt f. 1636
Abb. R. 947. — Neudrucke bei Basan und dann bei Bernard (Middl. und Rov. II).
Verst. 20 und 18 M. — Bucc. 168 M.

366 (W. 360, Bl. 308, M. 83, D. 354)
Studienblatt mit fünf Männerköpfen (deren einer ausgeschliffen) **und einer Halbfigur**
Bez. RHL (verkehrt) — Um 1631
Zwei Zustände, seit Middleton. Bartsch kannte nur den II., beschrieb aber ausserdem einen allerersten, der gar nicht vorhanden ist.
1 Von der grössern Platte (**Abb. R. 948**).
2 Die Platte unten beschnitten.

Der I. nur in der Albertina; der II. in Paris.

Die Abdrücke der rechten Hälfte der Platte in Haarlem und im Britischen Museum sind nach Rovinski nicht etwa von der zerschnittnen Platte genommen, sondern nur im Papier beschnitten worden, da sie links keinen Platteneindruck zeigen.

Die Platte wurde dann in die einzelnen Stücke B. 143, 300, 303, 333 und 334 zerschnitten, wie Rovinski annimmt von einem spätern Besitzer.

367 (W. 361, Bl. 250, M. 115, D. 355)
Drei Frauenköpfe, deren einer nur leicht angedeutet ist
Um 1637 (nach Middleton von 1635)
Zwei Zustände.
1 Der oberste Kopf allein (Abb. R. 973).
2 Wie beschrieben (**Abb. R. 974**).
Verst. II 15 M. — Bucc. 130 M.

Vosmaer (S. 513) und Blanc erblicken in dem obersten Kopf, wohl mit Recht, ein Bildnis Saskias; Middleton dagegen hält die Dargestellte für Jünger.

368 (W. 362, Bl. 251, M. 130, D. 356)
Drei Frauenköpfe, die eine Frau schlafend
Bez. Rembrandt f. 1637
Abb. R. 975. — Neudrucke bei Basan (Blanc und Rov. II). — Rov. III beruht nur auf Rostflecken.
Verst. 15 M. — Bucc. 105 M.

369 (W. 363, Bl. 122, M. 144, D. 357)
Studienblatt mit der im Bett liegenden Frau u. s. w.
Um 1639
Abb. R. 977.
Verst. 25 M. —- Bucc. 600 M.

Vielleicht Studie zum Tod der Maria.

Es kommen einzelne Abschnitte von Abdrücken vor; die Platte selbst aber wurde nicht, wie Dutuit annahm, zerschnitten (Rov.).

370 (W. 364, Bl. 238, M. 82, D. 358)
Studienblatt mit Rembrandts Selbstbildnis, einer Bettlerin mit ihrem Kinde u. s. w.
Bezeichnet mit einem Monogramm (RH) von ungewöhnlicher Form und dem Datum 1651 (von Vosmaer und Middleton 1631 gelesen); die Bezeichnung ist falsch; als Entstehungszeit ist etwa 1648 anzunehmen.
Abb. R. 978.
Verst. 26 M. — Bucc. 200 M.

Bode (in Oud-Holland IX [1891] 4, Anm.) sagt freilich, die Jahrzahl sei als 1631 zu lesen; damit würde die Form des Monogramms einigermassen stimmen; er giebt aber zu, dass die Behandlung des Blattes zu einer so frühen Datierung keineswegs passe, sondern eher auf 1651 deute. Das Monogramm muss also Jedenfalls falsch sein, da es für diese späte Zeit, und gar im Verein mit einer Jahrzahl, ganz ungewöhnlich ist, auch, wie Bode hervorhebt, kaum den Duktus von Rembrandts Hand zeigt. Fällt das Monogramm, so ver-

liert auch die Jahrzahl — mag sie nun 1631 oder 1651 lauten
sollen — Jegliche Bedeutung.

Durch die Annahme der Jahrzahl 1631 ist Middleton dazu verleitet
worden, wenigstens die Bettlerin mit dem Kinde als in diesem Jahre
entstanden anzusehen, was zu der Behandlungsweise dieser Figuren
durchaus nicht passt. Den grossen Kopf freilich muss er in eine spätre
Zeit versetzen, und meint daher, die Bezeichnung beziehe sich bloss
auf die erstgenannten, früher radierten Figuren. Auch wenn nicht der
Augenschein dagegen spräche, würde die Weiterverwendung einer vor
mehr als einem Jahrzehnt begonnenen Platte sehr auffällig erscheinen.
In dem Kopf erkennt er übrigens kein Selbstbildnis Rembrandts.

Dr. Sträter (Zeitschr. f. bild. Kunst 1877 S. 322) hatte Rem-
brandts Vater für den Dargestellten gehalten, wogegen Dutuit hervor-
gehoben hatte, dass letztrer in dem angenommen Jahre 1631 weit
alter, nämlich bereits 66 Jahre alt gewesen sei. Bode (Oud-Holland,
s. oben) erkennt hier denselben Typus, den G. F. Schmidts Radierung
nach einem ehemals bei Trible befindlichen Bildnis zeigt und worin
er Rembrandts Bruder Adrian erblickt. Michel (S. 354 Anm. 1)
stimmt dem nicht bei, sondern weist auf die Ähnlichkeit mit Rem-
brandts Selbstbildnis B. 22 hin. Dem muss ich mich durchaus an-
schliessen.

371 (W. 365, Bl. 351, M. 266, D. 359)
Das Vorderteil eines Hundes
(Nach Middleton um 1640)
Abb. R. 979.

Nicht von Rembrandt (so auch Bode). Von Middleton,
Rovinski und Dr. Sträter (briefl. Mitteil.) für sehr zweifelhaft erklärt.

Nur in Amsterdam.

372 (W. 366, Bl. 349, M. 154, D. 360)
**Studienblatt mit einem Baum und dem obern Teil eines
männlichen Bildnisses** (wohl Selbstbildnis)
Um 1638 (nach Middleton von 1643)*)
Abb. R. 980.
Verst. 18 M. — Bucc. 280 M.

*) Middleton bezieht übrigens seine Datierung allein auf den Baum.

373 (W. 367, Bl. 123, M. 1, D. 361)
Angefangnes Studienblatt mit einem Bauernpaar (Griffonnements séparés par une ligne)
Um 1634 (nach Middleton von 1628)
Abb. R. 981.

Nach Dr. Sträter nicht von Rembrandt.
In Amsterdam, Paris und im Britischen Museum.

374 (W. 368, Bl. 303, M. 12, D. 362)
Drei Greisenköpfe
Nach Middleton von 1628
Abb. R. 982.
Verst. 50 M. — Fehlte bei Bucc.

Nach Dr. Sträter (mündl. Mitteil.) zweifelhaft.
Selten.

375 (W. 369, Bl. 252, M. 3, D. 363)
Weiblicher Studienkopf
(Nach Middleton von 1628)
Abb. R. 983.
Verst. 55 M. — Bucc. 60 M.

Nicht von Rembrandt. — Nach De Vries in der Art von Samuel van Hoogstraten.

(XIII) Von Bartsch nicht erwähnte Blätter

(376) (Bl. 150, M. 8, D. 182)
Stehender Bettler, im Hintergrunde eine Hütte (Gueux couvert d'un manteau)
Um 1631 (nach Middl. von 1629)
Abb. R. 519.

Schülerarbeit. Von Bartsch in der Beschreibung seiner Nr. 184 mit jenem Blatte zusammengeworfen.
Nur in Amsterdam.

(377) (M. 18, D. ---)

Brustbild eines Mannes mit einem Kleinod an der Kappe

Nach Middleton von 1630

Abb. R. 988.

Nicht von Rembrandt. Nach Middletons eignem Ausspruch vielleicht von Vliet.

Im Britischen Museum zwei Zustände.

(378) (M. 94, D. ---)

Kopf eines alten barhäuptigen Mannes, leicht nach links nieder-
blickend

Nach Middleton von 1632

Abb. R. 1001.

Nicht von Rembrandt.

Im Britischen Museum.

(379) (Cl. 32, W. 32, Bl. 228, M. 173, D. 32)

Rembrandt radierend

Bez. Rembrand f. 1658 (nicht 1645, wie Claussin und Blanc lasen). Dahinter noch einige Buchstaben.

Abb. R. 985.

Nicht von Rembrandt. Von Bartsch verworfen. Von Vosmaer für zweifelhaft erklärt; doch scheint er nur die Kopie gesehen zu haben, da er die Jahrzahl 1644 (soll wohl heissen 1645) liest. Blanc reproduziert die Kopie mit der Jahrzahl 1645 als das Original (Abb. R. 987) und erklärt demnach das Blatt für die Radierung eines andern nach einer Zeichnung Rembrandts. Alle englischen Schriftsteller halten das Blatt bedingungslos für echt. — Es zeigt weder Rembrandts Formgebung (in den Händen) noch dessen Strichführung und ist im Ausdruck schwach.

In der Albertina und (schwächer) in der Sammlung Dutuit in Rouen. — Das Exemplar der im Januar 1882 versteigerten Sammlung Van der Kellen, das im Katalog als zweifelhaft bezeichnet wurde, war nach Dutuit nur eine Kopie.

(380) (M. rej. 4, D. Spl. 1)

Ansicht von Amsterdam

Nicht von Rembrandt.

Im Britischen Museum.

(381) (M. rej. 6, D. Spl. 2)

Die beiden Hütten

Nicht von Rembrandt.

Im Britischen Museum.

(382) (W. 254, M. rej. 13, D. Spl. 3)

Das durch einen Deich geteilte Dorf

Abb. R. 994.

Nicht von Rembrandt. — Von P. de With, dessen Bezeichnung das Blatt trägt.

In Amsterdam und in Cambridge.

(383) (W. 253, M. rej. 17, D. Spl. 4)

Der Fischer im Kahn

Abb. R. 993.

Nicht von Rembrandt.

In Amsterdam zwei Exemplare, getuscht.

(384) (W. 255, M. rej. 18, D. Spl. 5)

Landschaft mit zwei Fischern

Abb. R. 995.

Nicht von Rembrandt.

Im Britischen Museum und beim Senator Rovinski in St. Petersburg, getuscht.

(385) (W. 256, M. rej. 20, D. Spl. 6)

Die beiden verfallnen Hütten

Nicht von Rembrandt.

In Paris.

(386) (W. 257, M. rej. 23, D. Spl. 7)

Die alte Scheune

Abb. R. 996.

Nicht von Rembrandt.

Im Britischen Museum (nicht angetuscht, sondern mit der kalten Nadel überarbeitet).

(387) (Bl. 185, M. —, D. p. attr. 1)

Angebliches Bildnis des Jan Six

Abb. R. 997.

Nicht von Rembrandt. — Middleton zufolge Kopie nach
Bol, B. 12.

In Amsterdam.

(388) (Bl. 304, M. —, D. p. attr. 2)

Profil eines Greises im Turban

Abb. R. 998.

Nicht von Rembrandt.

In Amsterdam (als Nr. 1003).

(389) (Bl. 305, M. —, D. p. attr. 3)

Profilkopf eines Greises in Pelzkappe

Abb. R. 1000.

Nicht von Rembrandt.

In Amsterdam (als Nr. 1005).

(390) (Cl. II S. 35 Nr. 84, W. 334, Bl. 306, M. —, D. p. attr. 4)

Kleiner Greis mit spitzem Bart

Nicht bekannt.

(391) (W. 336, Bl. 307, M. —, D. p. attr. 5)

Kopf eines lockigen Mannes mit Schnurrbart

Nicht bekannt.

(392) (D. p. attr. 6)

Stehender Jude

Nicht von Rembrandt. Von Dutuit als sehr zweifelhaft be-
zeichnet.

Ehemals in der Sammlung Didot.

(393) (Rov. 351 bis)

Kopf der Mutter Rembrandts

Siehe Bartsch Nr. 351.

(394) (Rov. C)

Bildnis Rembrandts

Abb. R. 990.

Gegenseitig nach B. 24 nachgeahmt.

In Amsterdam.

(395) (Rov. D)

Kopf eines schlafenden Kindes

Abb. R. 991.

Nicht von Rembrandt.
In Amsterdam.

(396) (Rov. E)
Bathseba

Abb. R. 992.

Nicht von Rembrandt.
Im Britischen Museum.

` **(397)** (Rov. Q)
Profilkopf eines Greises in breitkrämpigem Hut, nach rechts
gewendet

Abb. R. 999.

Von derselben Hand und von derselben Platte wie Nr. (389).
In Amsterdam (als Nr. 1002).

BEILAGEN

13 *

I

FORTSETZUNG
DER BIBLIOGRAPHIE MIDDLETONS
(1877—1894)

43 Catalogue of the etched work of Rembrandt selected for exhibition at the Burlington Fine Arts Club. 1877. 4°.

44 Middleton (Charles Henry) A descriptive catalogue of the etched work of Rembrandt van Rhyn. London, 1878. 8°.

45 Haden (F. Seymour) L'oeuvre gravé de Rembrandt. Paris, 1880. 8°.

46 Blanc (Charles) L'oeuvre complet de Rembrandt décrit et commenté. Paris, 1880. Fol. Mit Atlas in Fol.

47 De Vries (A. D.) Aanteekeningen naar aanleiding van Rembrandts etsen (fortgesetzt von N. de Roever). In Oud-Holland I (1883) S. 292 ff.

48 Dutuit (E.) L'oeuvre complet de Rembrandt. Paris, 1883. 2 Bde. gr. 4°.

49 Gonse (L.) L'oeuvre de Rembrandt. In der Gazette des Beaux-Arts, 2me pér. T. XXXII (1885) S. 328 ff. und 498 ff.

50 Dr. Sträter und W. Bode: Rembrandts Radierungen. Im Repertor. für Kunstwiss. IX (1886) S. 253 ff.

51 (Koehler, S. R.) Exhibition of the etched work of Rembrandt. Museum of Fine Arts, Print Department. Boston, 1887. 8°.

52 Rovinski (Dmitri) L'oeuvre gravé de Rembrandt. Reproduction des planches originales dans tous leurs états successifs. 1000 phototypies sans retouches. St. Petersburg, 1890. Atlas in Fol., Text in 4°.

5 3 Seidlitz (W. von) Über die Radierungen Rembrandts und die neue
Rembrandtmonographie von Rovinski. In den Sitzungsberichten
der Kunstgeschichtlichen Gesellschaft VI. 1890. Berlin. 8°.

5 4 Seidlitz (W. von) Rembrandts Radierungen. In der Zeitschrift für
Bildende Kunst, N. F. Bd. III (1892). — Verbesserter und ver-
mehrter Sonderabdruck. Leipzig, 1894. Fol.

5 5 Michel (Emile) Rembrandt, sa vie, son oeuvre et son temps.
Paris, 1893. 8°.

5 6 Jordan (A.) Bemerkungen zu Rembrandts Radierungen. Im
Repertor. für Kunstwiss. XVI (1893) S. 296 ff.

5 7 Rovinski (Dmitri) L'oeuvre gravé des élèves de Rembrandt.
St. Petersburg, 1894. Atlas in Fol., Text in 4°.

II

DIE MONOGRAMME
AUF DEN RADIERUNGEN REMBRANDTS

Das gewöhnliche Monogramm (RHL) hat eine liegende Stellung; das R ist durchaus rundlich gebildet, mit einer weiten Ausbuchtung nach links und einer deutlich gebildeten Schleife in der Mitte, die etwas über den Anfangs-(Mittel-)Strich nach links hinüberragt; das L ist deutlich ausgedrückt, in spitzem Winkel gebildet und mit kräftigem Horizontalstrich; der Horizontalstrich des H fehlt bisweilen (z. B. auf B. 51, 62, 142, 164, 294, 309, 343, 349).

In einigen ganz frühen Blättern weicht das Monogramm, dessen Form damals noch nicht völlig ausgebildet war, insofern leicht hiervon ab, als auf den beiden Bildnissen der Mutter von 1628 (B. 352 und 354) das L am Schluss eine Schlinge zeigt und auf dem grossen Selbstbildnis von 1629 (B. 338) sowie auf den aus der Zeit um 1630 stammenden Blättern B. 139 und 366 das R (bei dem in all diesen drei Fällen verkehrt radierten Monogramm) unmittelbar in den Horizontalstrich des L verläuft; ähnlich bei B. 151.

Auf den Schülerarbeiten des Jahres 1631 dagegen ist das Monogramm aufrecht stehend gebildet und dessen L verkümmert:

entweder hat das R seine Ausbuchtung nach links (ℛ𝓉), dann ist die aber, wegen des geraden Mittelstrichs, schmal; das L gleicht eher einem kleinen t (so auf B. 14, 135, 150, 154, 167, 171, 297, 298, 307, 314, 317, 324, 337, 355, 360);

oder die Ausbuchtung des R nach links fehlt (ℜ𝓁); dann ist der Anfangsstrich des R nach unten zu durch einen kleinen Horizontalstrich abgegrenzt; das L fehlt fast ganz, dagegen ist das H deutlich

ausgeprägt (auf B. 93, 134, 175, 322, 336). Dieses stets kräftig
gestochne, nicht radierte, Monogramm ist wohl auf Vliet zurückzu-
führen, da es ganz ähnlich auf einigen seiner nach Rembrandt gestochnen
Blätter vorkommt (z. B. B. 24 von 1633) und auch die Form der
Zahlen mit der der seinigen stimmt.

Abweichend von der gewöhnlichen Form und zittrig sind u. a.
die Monogramme auf dem männlichen Bildnis im breiten Hut (B. 311)
und auf der weissen Mohrin (B. 357) gebildet, ebenso wie das R mit
dem verlängerten Endstrich auf dem Jünglingskopf nach Livens (B. 289)
und auf der grossen Judenbraut (B. 340). Von diesen vier Blättern
dürfte nur das letztgenannte von Rembrandt herrühren.

III

REMBRANDTS SELBSTBILDNISSE

Rembrandt hat sich im Laufe seines Lebens oft selbst dargestellt, in Radierungen sowohl wie in Gemälden, zumeist nicht um sein eignes Bildnis festzuhalten, sondern entweder um an sich selbst den Ausdruck des Seelenlebens überhaupt zu studieren oder um auf Grund seiner eignen Gestalt Typen zu schaffen, in der ihnen angemessenen Haltung, Kleidung und Beleuchtung.

Von seinen radierten Selbstbildnissen entfällt der weitaus grössre Teil auf seine Jugendjahre; die wenigen Blätter aus der Zeit seiner vollen Reife gehören zu den bezeichnendsten Abbildern seiner Persönlichkeit: dasjenige, das ihn am Fenster zeichnend darstellt, vergegenwärtigt bereits seine volle Vereinsamung, die Zeit da er, wenn auch nicht verdüstert, so doch über das alltägliche Treiben weit emporgehoben war. Aus seinem Alter fehlen radierte Selbstbildnisse; denn von dem angeblichen Blatt von 1658 ist abzusehen.

Diese Selbstbildnisse lassen sich, auch soweit sie nicht datiert sind, ihrer Zeitfolge nach anordnen, je nachdem sie die Züge des Künstlers in einem mehr oder weniger vorgeschrittnen Entwickelungsstadium zeigen. Dadurch wird zugleich eine Handhabe für die Datierung andrer, gleiche künstlerische Merkmale zeigender Blätter geboten. Ihre Reihenfolge gestaltet sich etwa folgendermassen:

Zu den einzelnen Blättern ist das folgende zu bemerken. Das früheste datierte Bildnis ist das grosse von 1629, B. 338 (3). Der dreiundzwanzigjährige Künstler erscheint hier noch durchaus jugendlich, schmalschultrig, mit lang in den Nacken herabfallendem Haar und einem geringen Anflug von Bart auf der Oberlippe; aber der Gesichtsausdruck ist schon bestimmt und energisch: scharf blicken die Augen unter den niedergezognen Brauen hervor, der Mund ist fest geschlossen, die knollige Nase eckig umrissen. Das Ganze zeigt bei aller Leichtigkeit bereits eine grosse Sicherheit in der Behandlung.

Noch jugendlicher aber erscheint der Ausdruck auf den beiden Blättern B. 27 und 4 (1 und 2), die daher in das vorhergehende Jahr 1628 zu versetzen sein werden. Die Züge sind hier noch weich und verschwommen; auch ist die Modellierung noch etwas flau. Das leicht hingekritzelte Datum 1630 auf dem ersten ist als eine spätre Zuthat anzusehen, daher ohne Belang; Middletons Datum für das zweite — gleichfalls 1630 — kann nicht angenommen werden.

Von den datierten Blättern des Jahres 1630 schliesst sich das mit der Pelzmütze, B. 24 (4), im Ausdruck am nächsten an das grosse von 1629 an; die klare und reiche Behandlungsweise bekundet bereits die volle Meisterschaft. B. 10 und 13 (5 und 6) folgen unmittelbar darauf. Ihnen steht zunächst das undatierte Blatt B. 9 (7). Auf all diesen Blättern fällt das Haar noch lang herab.

B. 320 und 316 (8 und 9), beide datiert, zeigen bereits einen stärker entwickelten Typus, ersteres ist auch breiter in der Behand-

lung. Ihnen lässt sich am besten das schöne Köpfchen voll feinen Ausdrucks, B. 1 (10) anreihen, das durch seine sorgfältige und malerisch-kräftige Behandlung einen Hauptplatz unter den Bildnissen der Frühzeit einnimmt. Auf ihnen allen stellt sich der Künstler in kurzem Haare dar. Doch ist das vermutlich nur eine vorübergehende Mode bei ihm gewesen, vielleicht auch eine blosse Laune der Darstellung: denn in allen nachfolgenden Jahren sehen wir ihn fast immer wieder mit langem Haar; die gelegentlichen Ausnahmen können da nur auf einer künstlerischen Willkür beruhen.

Aus dem Jahre 1631 stammt freilich eine ganze Anzahl datierter Selbstbildnisse des Künstlers, doch zeigen nur zwei derselben seine eigne Hand. Die Halbfigur im Mantel, B. 7 (11), von prächtiger malerischer Pose, steht noch dem jugendlichen Typus sehr nahe, muss also an den Anfang des Jahres versetzt werden. Der Kopf mit der dicken Pelzmütze dagegen, B. 16 (22), bekundet bereits den voll ausgeprägten Mannescharakter. Dem erstgenannten schliessen sich die Schülerarbeiten Nr. 12—17 sowie B. 5 (18) an. Wegen der Datierung des letztgenannten siehe das Hauptverzeichnis.

Das fein und geistreich behandelte geradeaus blickende Köpfchen mit dem malerisch aufgestülpten Barett, der sogenannte Rembrandt aux trois moustaches, B. 2 (19), wohl das liebenswürdigste Bildnis des Künstlers, heitre Zuversicht atmend und frei von jenem bittern Trotz, der so leicht seine Züge entstellt, nimmt einen Platz für sich ein, kann aber nur hier und nicht, wie Middleton will, beim Jahre 1634 eingereiht werden. Die Schülerarbeit B. 6 (20) steht ihm durchaus nahe; B. 319 (21) aber bildet den Übergang zu dem letzten Blatt dieses Jahres.

Da nach Bodes und Bredius' Annahme die Übersiedelung Rembrandts von Leiden nach Amsterdam in das Ende des Jahres 1631 fällt, so könnte B. 16 (22), das den Künstler im Alter von etwa 25 Jahren darstellt und einen so wesentlichen Wandel in seiner Persönlichkeit bekundet, bereits an dem letztgenannten Orte entstanden sein. Dann bezeichnet dieses Bildnis einen Abschluss jener Periode, wo Rembrandt unablässig und unbekümmert um andre nur für sich arbeitete und die beweglichen Züge des eignen Gesichts als des „bequemsten und billigsten Modells" stets wieder und in den verschiedensten Ansichten und Gemütslagen zur Darstellung brachte.

Das angefangne sehr schöne Bildnis auf dem Studienblatt B. 363 (23) gehört nicht erst, wie Middleton annimmt, in das Jahr 1639, sondern schliesst sich, auch in der Behandlung der Bettlerfiguren, unmittelbar den Arbeiten von 1631 an, weshalb es hier in das Jahr 1632 versetzt ist. Die Züge des Künstlers sind hier schon breit, zeigen aber noch Jene Weichheit und Unbestimmtheit, die wir auf manchen Bildnissen der vorhergehenden Jahre trafen. — Auch der grosse Kopf mit den gesträubten Haaren, B. 8 (24), lässt sich nicht mit Middleton noch dem Jahre 1631 einreihen, sondern gehört wegen seines durchaus männlichen, bereits von Leidenschaft zerwühlten Ausdrucks sowie wegen seiner an den Rattenfänger von 1632 erinnernden Behandlungsweise hierher.

Während unter all den bisher betrachteten Blättern nur eines, die Halbfigur im Mantel, eine bildmässig abgeschlossene Wirkung erstrebte, wird eine solche Auffassungsweise vom Jahre 1633 an zur Regel. Ja der Künstler stellt sich, gleich den Helden seiner Historienbilder, gern in einer phantastischen Verkleidung dar. Das gilt noch nicht von dem Bildnis mit der Schärpe, B. 17 (25), wohl aber von dem mit dem Falken, B. 3 (26), einer Schülerarbeit, die ganz ähnliche Züge zeigt. — Das besonders charakteristische mit dem Federbusch auf der Kappe, B. 23 (27), von 1634, zählen wir unbedenklich zu den Selbstbildnissen, da die Warze auf der rechten Backe, die sonst auf keinem seiner Selbstbildnisse vorkommt, sehr wohl eine bloss willkürliche Zuthat sein kann.

Das undatierte kleine Bildnis mit der flachen Kappe, B. 26 (31), ist hier entsprechend Middleton in das Jahr 1638 versetzt, weil es B. 20 (30) im Ausdruck sehr nahe steht.

Von dem Bildnis mit dem aufgelehnten Arm, B. 21 (32), ist Jetzt nachgewiesen, dass es in seiner besonders wirkungsvollen Anordnung durch Raphaels Bildnis des Grafen Castiglione, das gerade in Jenem Jahre 1639 zu Amsterdam verauktioniert wurde, beeinflusst worden sei.

Als Rembrandt im Jahre 1648, nach einer langen Pause, es wieder unternahm, sich selbst darzustellen, an einem Fenster zeichnend, mit dem Hut auf dem Kopf, B. 22 (33), da blickte er bereits auf eine schwere Vergangenheit zurück, und die Zukunft mochte ihm nur in düstern Farben erscheinen, denn Van der Helsts Gastmahl der Offiziere, das gerade in Jenem Jahre entstand und die allgemeinste Bewunderung

erregte, machte deutlich den Wandel bemerklich, der in den An-
schauungen der Zeit erfolgt war: gerade durch den Ernst, der hier
herrscht, ist aber dieses schlicht und gross erfasste Bildnis wohl das
beste, das wir vom Meister besitzen. — Der Kopf auf dem Skizzen-
blatt B. 370 (34) steht diesem Bildnis im Ausdruck durchaus nahe;
auch die durchsichtige Behandlungsweise passt gut zu dem Jahre 1648.
Das flüchtig aufgesetzte Datum 1651, das von einigen auch 1631 ge-
lesen wird, muss von andrer Hand herrühren.

So hat sich allmählich vor unsern Augen dieser charakteristisch
durchgebildete Kopf von dem schmalen und in den innern Gesichts-
teilen noch etwas weichen und flauen Typus der Jünglingszeit bis zu
jenem von Kraft und Ernst erfüllten Ausdruck des Greisenalters ent-
wickelt, der sich in der festen und aufrechten Haltung des Kopfes,
der freien breiten, von Falten bedeckten Stirn, dem klaren durch-
dringenden Blick und dem beweglichen, zu Schalkhaftigkeit und Hohn
bereiten Munde ausprägt. Als gleichbleibende Züge ergeben sich uns
die mächtige Rundung des von wirrem lockigem Haar bedeckten
Hauptes, die kleinen scharf blickenden grauen Augen, die breite knol-
lige Nase, der energisch geschlossne grosse Mund mit den roten
Lippen, der horizontal gezogne Schnurrbart, zu dem sich gewöhnlich
ein kurzer Kinnbart und nur zeitweilig ein spärlicher Backenbart ge-
sellt, endlich die mächtigen Backen, die in ein kraftvoll gerundetes
Kinn auslaufen.

IV

VERZEICHNIS DER RADIERUNGEN NACH DER ZEITFOLGE

Bartsch

1628

354 Brustbild seiner Mutter. Datiert.

352 Rembrandts Mutter, von vorn. Datiert.

4 Selbstbildnis mit der breiten Nase (Middl. 1631).

27 Selbstbildnis mit dem Haarschopf. Datiert 1630, doch wohl erst nachträglich (Middl. 1630).

Wegen der beiden letztgenannten Blatter siehe die Zusammenstellung der Bildnisse des Künstlers (Beilage III).

Middleton führt unter diesem Jahre noch den Reiter B. 139 (siehe unter 1633) und das angefangne Studienblättchen mit dem Bauernpaar B. 373 (siehe unter 1634) auf; ferner die beiden kleinen Köpfe B. 335 und 375, die wir aus dem Werk ausscheiden und die er vermutlich anderwärts nicht unterzubringen vermochte.

1629

338 Selbstbildnis, gross. Datiert.

149 Alter Gelehrter.

106 Der grosse heilige Hieronymus, knieend. Sehr fraglich.

Middleton führt noch an: den Bettler und die Bettlerin hinter einem Erdhügel B. 165, den Bettler mit der Glutpfanne B. 173, die zwei Bettlerstudien B. 182 und die drei Greisenköpfe B. 374 (siehe wegen all dieser unter 1630); ferner den Bettler und die Bettlerin B. 183, den dicken Mann im Mantel B. 184 (Bl. 149) und den Bettler Bl. 150 (Nr. 376 unsres Verz.), die bei uns unter den Schülerarbeiten des Jahres 1631 zu suchen sind.

Bartsch **1630**

164 Bettler und Bettlerin einander gegenüberstehend. Datiert.
173 Der Bettler mit der Glutpfanne (Middl. 1629).
163 Stehender Bettler in Mütze mit Ohrklappen (Middl. 1639).
179 Der Stelzfuss.
172 Zerlumpter Kerl mit den Händen auf dem Rücken (Middl. 1635).
 54 Die Flucht nach Ägypten, Skizze.
162 Grosser stehender Bettler.
151 Bärtiger Mann, an einen Hügel gelehnt stehend.

> Diese leicht behandelten Blätter haben alle eine nahe Beziehung zu
> dem an erster Stelle genannten datierten; ich kann daher die abweichenden
> Datierungen Middletons nicht annehmen.

174 Auf einem Erdhügel sitzender Bettler. Datiert.
165 Bettler und Bettlerin hinter einem Erdhügel (Middl. 1629).

 51 Die kleine Darstellung im Tempel. Datiert.
 66 Jesus als Knabe unter den Schriftgelehrten. Datiert.
 48 Die Beschneidung Christi.
 95 Petrus und Johannes an der Pforte des Tempels (Middl. 1655).
182 Zwei Bettlerstudien (Middl. 1629).
160 Sitzender Greis (Middl. 1631).

> Die beiden letztgenannten Blätter schliessen sich dem drittletzten an,
> und dieses wiederum erhält seine Stelle durch die Verwandtschaft mit den
> kleinen Darstellungen aus der Kindheitsgeschichte Christi angewiesen. Wie
> Middleton dazu gekommen ist, es in die Spätzeit des Meisters einzureihen,
> bleibt durchaus unverständlich.

292 Kahlkopf, nach rechts gewendet. Datiert.
294 Desgleichen, kleiner. Datiert.
304 Männliches Brustbild mit Käppchen. Datiert.
321 Der sog. Jude Philo. Datiert.
374 Drei Greisenköpfe (Middl. 1629).

309 Greis mit langem Bart. Datiert.
325 Desgleichen, stark vorgebeugt. Datiert.
291 Desgleichen, seitwärts blickend.

24 Selbstbildnis in Pelzmütze und Pelzrock. Datiert.

10 Selbstbildnis, über die Schulter blickend. Datiert.

13 Desgleichen, schreiend. Datiert.

9 Desgleichen, in lauernder Haltung.

320 Desgleichen, mit aufgerissnen Augen. Datiert.

316 Desgleichen, lachend. Datiert.

1 Desgleichen, mit krausem Haar (Middl. 1631).

> Siehe die Zusammenstellung der Selbstbildnisse (Beilage III).
> Middleton führt ausserdem an: das Selbstbildnis B. 27 (siehe unter 1628), die Selbstbildnisse B. 5 und 12 (siehe unter 1631), 6 und 336 sowie den Blinden B. 153 (siehe unter den Schülerarbeiten des Jahres 1631); ferner den pissenden Mann B. 190, dessen Jahreszahl 1631 zu lesen ist, und das männliche Bildnis in breitkrämpigem Hut B. 311, dessen Jahreszahl 1638 zu lesen ist; endlich den Kahlkopf B. 293, den Philosophen mit der Sanduhr B. 318 und das männliche Bildnis Middl. 18 (Nr. 377 unsres Verz.), die hier verworfen sind.

1631

138 Der blinde Fiedler. Datiert.

190 Der pissende Mann. Datiert (von Middl. 1630 gelesen).

191 Die pissende Frau. Datiert.

204 Danae und Jupiter.

201 Diana im .Bade.

198 Die nackte Frau auf dem Erdhügel.

366 Studienblatt mit fünf Männerköpfen und einer Halbfigur.

143, 300, 303, 333, 334 einzelne Teile dieser Platte.

327 Schreiender Mann in Pelzkappe (Middl. 1632).

302 Kleiner männlicher Kopf in hoher Kappe.

142 Pole in Federbarett. Datiert.

> B. 327 stimmt in der Technik genau überein mit B. 300.

263 Mann mit kurzem Bart, in gesticktem Pelzmantel. Datiert.

260 Bärtiger Greis, von der Seite gesehen. Datiert.

315 Desgleichen, seitwärts niederblickend. Datiert.

312 Desgleichen, in Pelzmütze.

348 Rembrandts Mutter, in orientalischer Kopfbinde. Datiert.

343 Dieselbe, mit dem schwarzen Schleier.

349 Dieselbe, mit der Hand auf der Brust. Datiert.

358 Alte Frau, mit um das Kinn geschlungnem Kopftuch. Fraglich.

7 Selbstbildnis in Mantel und breitkrämpigem Hut. Datiert.

5 Desgleichen, vornübergebeugt (Middl. 1630).

2 Desgleichen, von vorn gesehen, im Barett (Middl. 1634).

319 Desgleichen, mit der überhängenden Kappe.

16 Desgleichen, mit der dicken Pelzmütze. Datiert.

> Wegen dieser Selbstbildnisse siehe die besondre Zusammenstellung.
> Middleton führt noch an: die Selbstbildnisse B. 4 (siehe 1628), 1 (siehe 1630) und 8 (siehe 1632) sowie das Studienblatt mit dem Selbstbildnis B. 370 (siehe 1648), das er wegen der Bettlerfiguren in diese frühe Zeit versetzen zu müssen meint; ferner den sitzenden Greis B. 160 (siehe 1630) und die hier verworfnen Blätter: den kleinen stehenden Bettler B. 169 (nach Rembrandt) und den Mann mit den aufgeworfnen Lippen B. 308 (von Livens).

Die Schülerarbeiten des Jahres 1631

12 Selbstbildnis, im Oval (Middl. 1630).

14 Desgleichen, mit seitlich aufsteigender Pelzmütze. Datiert.

15 Desgleichen, mit glatt herabfallendem Kragen. Datiert.-

332 Desgleichen, stark beschattet.

25 Desgleichen, düster blickend. Datiert.

336 Desgleichen, im Achteck (Middl. 1630).

6 Desgleichen, mit stark eingeknickter Pelzmütze (Middl. 1630).

> Wegen dieser Blätter ist auf die Zusammenstellung der Selbstbildnisse zu verweisen.

134 Das Zwiebelweib. Datiert.

168 Die Alte mit der Kürbisflasche.

183 Bettler und Bettlerin (Middl. 1629).

184 Dicker Mann in weitem Mantel (Middl. 1629).

(376) Blanc 150. Stehender Bettler (Middl. 1629).

153 Vom Rücken gesehner Blinder.

175 Sitzender Bettler mit seinem Hunde. Datiert.

166 Der Bettler in Callots Geschmack.

135 Bauer mit den Händen auf dem Rücken. Datiert.

150 Der Bettler mit der ausgestreckten linken Hand. Datiert.

154 Zwei gehende Männer.

167 Gehender Bettler. Datiert.
171 Lazarus Klap. Datiert.

297 Mann mit struppigem Bart und wirrem Haar. Datiert.
298 Niederblickender Kahlkopf. Datiert.
307 Bartloser Mann in Pelzmütze und Pelz. Datiert.
314 Bärtiger Greis mit hoher Stirn. Datiert.
317 Brustbild eines bärtigen Mannes in Profil. Datiert.
322 Junger Mann in Kappe. Datiert.
323 Mann mit Ohrklappen an der Kappe (von Middl. verworfen).
324 Bartloser Kahlkopf. Datiert.
326 Profilkopf eines Mannes in hoher Fellmütze (Middl. 1632).
337 Greis mit aufgekrempter Kappe (Middl. 1632).
355 Alte mit dunklem Schleier. Datiert.
360 Kopf einer alten Frau, bis an das Stirnband beschnitten (von Middl. verworfen).

Es wäre möglich, dass eines oder das andre dieser Blätter in das vorhergehende oder das nachfolgende Jahr gehört; da ich aber für eine Entscheidung hierüber keine Handhaben finde, habe ich es vorgezogen, diese Gruppe als eine geschlossne beizubehalten. Dagegen ist hier wenigstens innerhalb der durch die dargestellten Gegenstände gezognen Grenzen der Versuch gemacht worden, verschiedne Hände zu unterscheiden.

Middleton scheidet diese Arbeiten nicht von Rembrandts eigenhändigen. Seine Verwerfung von B. 323 und 360 scheint nicht begründet, da diese Blätter sich in ihrem Charakter durchaus den übrigen anschliessen.

1632

262 Greis in weitem Sammetmantel.
344 Rembrandts Mutter, mit dunklen Handschuhen. Wohl Kopie.
296 Kopf eines niederblickenden Mannes mit kurzem Haar. Nicht ganz sicher.

101 Der heilige Hieronymus im Gebet, emporblickend. Datiert.
62 Die heilige Familie; Maria säugend.

Dieses Blatt erinnert eher an die Arbeiten aus der zweiten Halfte der dreissiger Jahre; doch erscheint eine so späte Datierung durch die nur auf frühen Blättern und spätestens 1632 vorkommende Bezeichnung mit dem Monogramm ausgeschlossen.

363 Studienblatt mit Rembrandts Bildnis, einem Bettlerpaar u. s. w. (Middl. 1639).

 8 Selbstbildnis mit gesträubtem Haar (Middl. 1631).

152 Der Perser. Datiert.

141 Pole mit Stock und Säbel.

121 Der Rattengiftverkäufer. Datiert.

 90 Der barmherzige Samariter. Datiert (handschriftlich auf einem frühen Abdruck; während die Jahreszahl 1633 erst auf einem späten Zustande eingestochen vorkommt). (Middl. 1633).

Einige dieser Blätter sind nur deshalb, Middletons Beispiel folgend, bei diesem eine Übergangszeit bezeichnenden Jahre belassen worden, weil sie für die Einreihung bei einem andern Jahre zu wenig Merkmale bieten.

Wegen der beiden Selbstbildnisse siehe deren besondres Verzeichnis.

Middleton führt noch an: die kleinen Köpfe B. 327 (siehe unten 1631), 326 und 337 (siehe unter den Schülerarbeiten des Jahres 1631), so wie die beiden hier verworfnen Blätter: den Rattengiftverkäufer B. 122 und den Kopf eines alten Mannes Middl. 94.

1633

140 Pole in hoher Mütze.

111 Das Schiff der Fortuna. Datiert.

117 Das Reitergefecht (Middl. 1641).

139 Der Reiter (Middl. 1628).

Die beiden letztgenannten schliessen sich durchaus an das drittletzte an; Middleton versetzt sie, die nah zusammengehören, daher teils in eine zu späte, teils in eine zu frühe Zeit.

 73 Die grosse Auferweckung des Lazarus.

 38 Jakob den Tod Josephs beklagend.

 81 Die grosse Kreuzabnahme. Datiert.

 52 Die kleine Flucht nach Ägypten. Datiert.

351 Rembrandts Mutter, niederblickend. Datiert.

 17 Selbstbildnis mit der Schärpe um den Hals. Datiert.

 3 Selbstbildnis mit dem Falken.

Bei Middleton kommt nur noch der barmherzige Samariter B. 90 hinzu, der hier beim vorhergehenden Jahre eingereiht ist.

1634

266 Janus Sylvius. Datiert.

347 Saskia in reicher Tracht. Datiert.

345 Die Lesende. Datiert.

44 Die Verkündigung an die Hirten. Datiert.

100 Der heilige Hieronymus am Fusse eines Baumes lesend. Datiert.

71 Christus und die Samariterin. Datiert.

88 Christus in Emmaus. Datiert.

39 Joseph und Potiphars Weib. Datiert.

119 Die wandernden Musikanten.

68 Der Zinsgroschen.

80 Christus am Kreuze.

177 Stehender Bauer. Datiert.

178 Desgleichen. Datiert.

144 Wanderndes Bettlerpaar.

373 Angefangnes Studienblatt mit einem Bettlerpaar (Middl. 1628).

23 Selbstbildnis mit dem Federbusch. Datiert.

18 Desgleichen mit dem Säbel. Datiert.

Middleton fügt noch hinzu: das kleine Selbstbildnis im Barett B. 2 (siehe unter 1631), den Schlittschuhläufer B. 156 (hier verworfen) und die grosse Judenbraut B. 340 (siehe unter 1635).

1635

102 Der heilige Hieronymus im Gebet, niederblickend. Datiert.

69 Christus die Händler aus dem Tempel treibend. Datiert.

97 Das Martyrium des heiligen Stephanus. Datiert.

340 Die grosse Judenbraut. Datiert. (Middl. 1634).

279 Jan Uytenbogaert. Datiert.

290 Niederblickender Greis in hoher Fellmütze.

286 Erster Orientalenkopf. Datiert.

287 Zweiter Orientalenkopf.

288 Dritter Orientalenkopf. Datiert.

289 Mann mit langem Haar, im Sammetbarett.

Die letzten fünf Blätter wohl nicht eigenhändig.

124 Die Pfannkuchenbäckerin. Datiert.

129 Der Quacksalber. Datiert.

350 Schlafende Alte.
> Letztres Blatt vielleicht etwas später.

305 Männlicher Kopf mit verzognem Munde. Nicht ganz sicher.

306 Kahlköpfiger Greis mit kurzem Bart. Schwerlich von Rembrandt.

77 Das Ecce homo. Datiert (Middl. 1636).
> Middleton führt ausserdem auf: den zerlumpten Kerl mit den Händen
> auf dem Rücken B. 172 (siehe unter 1630), die drei Frauenköpfe B. 367
> (siehe unter 1637) und den kleinen Kopf B. 299 (hier verworfen).

1636

91 Der verlorne Sohn. Datiert.

33 Abraham Isaak liebkosend.

269 Samuel Manasse ben Israel. Datiert.

19 Rembrandt mit Saskia. Datiert.

365 Studienblatt mit sechs Frauenköpfen. Datiert.
> Middleton fuhrt ausserdem das Ecce homo B. 77 (siehe unter 1635)
> und die Schmerzensmutter B. 85 (siehe unter 1641) auf.

1637

30 Hagars Verstossung. Datiert.

313 Bärtiger Mann in Barett mit Agraffe. Datiert.

268 Nachdenkender Junger Mann. Datiert.

368 Drei Frauenköpfe, die eine Frau schlafend. Datiert.

367 Drei Frauenköpfe, der eine leicht skizziert (Middl. 1635).
> Das letzte Blatt zeigt die mehr stechermässige Behandlung dieser Zeit.

1638

28 Adam und Eva. Datiert.

37 Joseph seine Träume erzählend. Datiert.

342 Die sogen. kleine Judenbraut. Datiert.

20 Selbstbildnis mit dem federgeschmückten Barett. Datiert.

372 Studienblatt mit einem Baum und dem obern Teil eines männ-
lichen Bildnisses (Selbstbildnis). (Middl. 1643).

26 Selbstbildnis mit der flachen Kappe.

311 Mann in breitkrämpigem Hut. Wahrscheinlich nicht von Rembrandt. Datiert (Middl. las 1630).

1639

99 Der Tod der Maria. Datiert.

369 Studienblatt mit der im Bett liegenden Frau u. s. w.

49 Die Darstellung im Tempel.

109 Das Liebespaar und der Tod. Datiert.

133 Jude in hoher Mütze. Datiert.

281 Uytenbogaert, der Goldwäger. Datiert.

259 Greis, die Linke zum Barett führend.

21 Selbstbildnis mit dem aufgelehnten Arme. Datiert.

> Middleton führt ausserdem noch auf: den stehenden Bettler B. 163 (siehe 1630), das Studienblatt mit Rembrandts Bildnis u. s. w. B. 363 (siehe 1632) und die hier verworfnen Blätter: der Arzt B. 155 und der Lastträger mit der Frau und dem Kinde B. 161.

1640

92 Die Enthauptung Johannes des Täufers. Datiert.

79 Christus am Kreuz zwischen den Schächern (Middl. 1648).

40 Der Triumph des Mardochäus (Middl. 1651).

265 Greis mit gespaltner Pelzmütze. Datiert.

210 Ansicht von Amsterdam.

207 Der Waldsee.

158 Der schlafende Hund. Zweifelhaft.

> Middleton führt noch an: den Eulenspiegel B. 188 (datiert von 1642) und das Vorderteil eines Hundes B. 371 (hier verworfen).

1641

261 Mann mit Halskette und Kreuz. Datiert.

136 Der Kartenspieler. Datiert.

130 Der Zeichner.

310 Bildnis eines Knaben. Datiert.

271 Cornelis Claesz Anslo. Datiert.

128 Der Schulmeister. Datiert.

43 Der Engel vor Tobias Familie verschwindend. Datiert.

61 Maria mit dem Christkinde in Wolken. Datiert.

118 Die drei Orientalen. Datiert.

120 Preciosa (Middl. 1647).

85 Die Schmerzensmutter (Middl. 1636).

98 Die Taufe des Kämmerers. Datiert.

114 Die grosse LöwenJagd. Datiert.

115 Die kleine LöwenJagd.

116 Die LöwenJagd mit einem Löwen und zwei Reitern.

Middleton führt hier noch an: das Reitergefecht B. 117 (siehe 1633).

225 Die Hütte und der Heuschober. Datiert.

226 Die Hütte bei dem grossen Baum. Datiert.

233 Die Windmühle. Datiert.

1642

72 Die kleine Auferweckung des Lazarus. Datiert.

82 Die Kreuzabnahme. Skizze. Datiert.

359 Kranke Frau mit grossem Kopftuch.

188 Eulenspiegel. Datiert (von Middleton 1640 gelesen).

356 Junges Mädchen mit Handkorb.

257 Der Mann in der Laube. Datiert.

105 Der heilige Hieronymus im Zimmer. Datiert.

232 Die Hütte hinter dem Plankenzaun.

Middleton führt ausserdem noch an: den nachdenkenden Mann bei Kerzenlicht B. 276 (hier verworfen).

1643

212 Die Landschaft mit den drei Bäumen. Datiert.

157 Das Schwein. Datiert.

Middleton führt noch an: das Studienblatt B. 372 (siehe 1638) und den Bauer mit Weib und Kind B. 131 (siehe 1652).

1644

220 Die Landschaft mit der Hirtenfamilie. Datiert.

189 Das Pärchen und der schlafende Hirt (Middl. 1646).
57 Die Ruhe auf der Flucht. Nachtstück (Middl. 1647).

1645

34 Abraham mit Isaak sprechend. Datiert.
84 Christus zu Grabe getragen.
58 Die Ruhe auf der Flucht. Skizze. Datiert.
96 Der reuige Petrus. Datiert.

208 Die Brücke. Datiert.
209 Omval. Datiert.
231 Der Kahn unter den Bäumen. Datiert.
228 Die Hütten am Kanal.

1646

219 Die Landschaft mit dem Zeichner.
170 Alte Bettlerin. Datiert.
147 Nachdenkender Greis, Halbfigur.

193 Männlicher Akt, sitzend. Datiert.
196 Desgleichen, am Boden sitzend. Datiert.
194 Zwei männliche Akte.
186 Das Paar auf dem Bett. Datiert.

280 Jan Cornelis Sylvius. Datiert.
 Middleton führt noch an: das Pärchen mit dem schlafenden Hirten
 B. 189 (siehe 1644) und den Mönch im Kornfelde B. 187 (hier verworfen).

1647

278 Ephraim Bonus. Datiert.
277 Jan Asselijn (Middl. 1648).
285 Jan Six. Datiert.
192 Der Zeichner nach dem Modell.
 Middleton reiht hier noch ein: Preciosa B. 120 (siehe 1641) und das
 Nachtstück der Ruhe auf der Flucht B. 57 (siehe 1644).

1648

112 Medea. Datiert.
176 Die Bettler an der Hausthür. Datiert.

126 Die Synagoge. Datiert.
103 Der heilige Hieronymus bei dem Weidenstumpf. Datiert.

22 Selbstbildnis, zeichnend. Datiert.
370 Studienblatt mit Rembrandts Selbstbildnis, einer Bettlerin u. s. w. Das Datum 1651 rührt wohl von fremder Hand her (Middl. 1651).

223 Die Landschaft mit dem Turm.
 Middleton zählt noch hierher: den Christus am Kreuz zwischen den Schächern B. 79 (siehe 1640), den Asselijn B. 277 (siehe 1647) und den Baumgarten bei der Scheune B. 230 (hier verworfen).

1649

74 Das Hundertguldenblatt.
 Vielleicht schon aus der zweiten Hälfte der dreissiger Jahre stammend, zu Ende der vierziger aber überarbeitet.
253 Der Stier.
237 Die Landschaft mit der saufenden Kuh.

1650

89 Christus den Jüngern erscheinend. Datiert.
235 Der Kanal mit den Schwänen. Datiert.
236 Die Landschaft mit dem Kahn. Datiert.
224 Der Heuschober und die Schafherde. Datiert.
213 Die Landschaft mit dem Milchmann.
227 Der Obelisk.
218 Die Landschaft mit dem viereckigen Turm. Datiert.
217 Die Landschaft mit den drei Hütten. Datiert.

159 Die Muschel. Datiert.

1651

42 Der blinde Tobias. Datiert.
53 Die Flucht nach Ägypten. Nachtstück. Datiert.
123 Der Goldschmied. Datiert (Middl. liest 1655).
195 Die badenden Männer. Datiert.

272 Clement de Jonghe. Datiert.

234 Das Landgut des Goldwägers. Datiert.

> Middleton führt noch an: den Triumph des Mardochäus B. 40 (siehe 1640), Faust B. 270 (siehe 1652), den kleinen Coppenol B. 282 (siehe 1653) und den jungen Mann im breitkrämpigen Hute B. 330 (hier verworfen).

1652

65 Der stehende Christusknabe inmitten der Schriftgelehrten. Datiert.

131 Der Bauer mit Weib und Kind (Middl. 1643).

67 La petite Tombe.

270 Faust (Middl. 1651).

41 David betend. Datiert.

46 Die Anbetung der Hirten, bei Laternenschein.

113 Der Dreikönigsabend.

11 Titus van Rijn.

222 Der Waldsaum. Datiert.

221 Der Kanal mit der Uferstrasse.

> Middleton zahlt hierher: die Grablegung B. 86 (siehe 1654) und das Studienblatt mit dem Rand eines Gehölzes u. s. w. B. 364 (hier verworfen).

1653

78 Die drei Kreuze. Datiert.

104 Der heilige Hieronymus in bergiger Landschaft.

264 Jan Antonides van der Linden.

282 Der kleine Coppenol (Middl. 1651).

211 Die Landschaft mit dem Jäger.

56 Die grosse Flucht nach Ägypten.

1654

125 Das Kolf-Spiel. Datiert.

47 Die Beschneidung Christi. Datiert.

45 Die Anbetung der Hirten, mit der Lampe.

63 Die heilige Familie; Joseph am Fenster. Datiert.

55 Die Flucht nach Agypten. Übergang über einen Bach. Datiert.

60 Jesus mit seinen Eltern aus dem Tempel heimkehrend. Datiert.
64 Jesus als Knabe unter den Schriftgelehrten sitzend. Datiert.

87 Christus in Emmaus. Datiert.
83 Die Kreuzabnahme bei Fackelschein. Datiert.
50 Die Darstellung im Tempel, in Hochformat.
86 Die Grablegung (Middl. 1652).

1655

76 Christus dem Volke vorgestellt. Datiert.
35 Abrahams Opfer. Datiert.
36 Vier Darstellungen zu einem spanischen Buche. Datiert.

275 Der Junge Haaring. Datiert.
274 Der alte Haaring.

Middleton versetzt hierher noch: Petrus und Johannes, in Hochformat B. 95 (siehe 1630), den Goldschmied B. 123 (siehe 1651) und den Tholinx B. 284 (siehe 1656).

1656

29 Abraham die Engel bewirtend. Datiert.

284 Arnoldus Tholinx (Middl. 1655).
276 Jan Lutma. Datiert.
273 Abraham Francen.

1657

107 Der heilige Franziskus. Datiert.
75 Christus am Olberg.

1658

70 Christus und die Samariterin. Datiert.
110 Allegorie, der Phönix genannt. Datiert.

197 Die Frau beim Ofen. Datiert.
199 Frau im Bade, mit dem Hut neben sich. Datiert.
200 Nackte Frau im Freien, mit den Füssen im Wasser. Datiert.
205 Die liegende Negerin. Datiert.

283 Der grosse Coppenol.

Middleton reiht hier den datierten, aber von uns verworfnen radieren-den Rembrandt, Bl. 228 (Nr. 379 unsres Verz.), an.

1659

94 Petrus und Johannes an der Pforte des Tempels. Datiert.
203 Antiope und Jupiter. Datiert.

1661

202 Die Frau mit dem Pfeil. Datiert.

Die wesentlichen Abweichungen von Middleton bestehen also in Folgendem:

für die frühe Zeit (um 1630) werden die folgenden zu spät datierten Blätter in Anspruch genommen: der zerlumpte Kerl mit den Händen auf dem Rücken B. 172 (Middl. 1635), der stehende Bettler in der Mütze mit Ohrklappen B. 163 (M. 1639) und die Heiligen Petrus und Johannes an der Pforte des Tempels B. 95 (M. 1655);

für das Jahr 1631: das Selbstbildnis im Barett B. 2 (M. 1634);

für 1632: das Studienblatt mit Rembrandts Bildnis, einem Bettlerpaare u. s. w. B. 363 (M. 1639),

für 1633 die beiden kleinen Blätter: der Reiter B. 139 (M. 1628) und das Reitergefecht B. 117 (M. 1641);

für 1634: das angefangne Studienblatt mit einem Bettlerpaare B. 373 (M. 1628);

für 1638: das Studienblatt mit einem Baume und dem obern Teil eines männlichen Bildnisses B. 372 (M. 1643);

weiterhin für 1640: Christus am Kreuze zwischen den Schächern B. 79 (M. 1648) und der Triumph des Mardochäus (M. erst 1651);

für 1641: die Schmerzensmutter B. 85 (M. schon 1636) und Preciosa B. 120 (M. 1647);

endlich für 1652: der Bauer mit Weib und Kind B. 131 (M. 1643).

Für einige Blätter, wie B. 123, 188, 190, 311, glaubte ich andre Lesarten der Datierungen annehmen zu müssen.

Die geringern Abweichungen bei den übrigen Blättern erklären sich aus dem Bestreben, diese Blätter möglichst nah an die ihre Datierung begründenden Stücke zu rücken.

Die von Middleton nicht ausgeschiednen Schülerarbeiten des Jahres 1631 sind hier als eine besondere Gruppe zusammengestellt worden. Die von Middleton verworfnen Blätter B. 323 und 360 sind, als zu

dieser Gruppe gehörend, beibehalten worden. Die von Middleton als frühe Versuche Rembrandts angesehnen Blätter B. 183, 184 und Bl. 150 (376) sind diesen Schülerarbeiten beigezählt worden.

Verworfen endlich wurden die von Middleton neu hinzugefügten Blätter sowie die folgenden bereits von Bartsch aufgeführten (in der ihnen von Middleton angewiesnen Zeitfolge):

unter dem Jahre 1628: das Köpfchen des Mannes mit dem federgeschmückten Barett B. 335 und das weibliche Köpfchen B. 375;

unter 1630: der nach links gewendete Kahlkopf B. 293 und der kleine Holzschnitt des Philosophen mit der Sanduhr B. 318;

unter 1631: der kleine stehende Bettler B. 169 und der Kopf des Mannes mit den aufgeworfnen Lippen B. 308;

unter 1632: die Skizze des Rattengiftverkäufers B. 122;

unter 1634: der Schlittschuhläufer B. 156;

unter 1635: der kleine Kopf in hoher Fellmütze B. 299;

unter 1639: der Arzt B. 155 und der Lastträger mit der Frau und dem Kinde B. 161;

unter 1640: der Vorderteil eines Hundes B. 371;

unter 1642: der nachdenkende Mann bei Kerzenlicht B. 148;

unter 1646: der Mönch im Kornfelde B. 187;

unter 1648: der Baumgarten bei der Scheune B. 230;

unter 1652: das Studienblatt mit dem Rande eines Gehölzes u. s. w. B. 364.

V

VERWORFNE BLÄTTER
Nach Bartsch

(Wegen der (32) Schülerarbeiten des Jahres 1631 siehe im vorhergehenden Verzeichnis unter diesem Jahre. Die nicht direkt verworfnen aber doch fraglichen Blätter, die in das vorhergehende Verzeichnis mit aufgenommen worden sind, erscheinen hier *in liegendem Druck*).

3 *Selbstbildnis mit dem Falken. Um 1633. Schwerlich von Rembrandt.*

———————

31 Hagars Verstossung.

32 Desgleichen.

59 Die Ruhe auf der Flucht.

93 Die Enthauptung Johannes des Täufers. Schülerarbeit um 1631.

———————

106 *Der grosse heilige Hieronymus, knieend. Um 1629? Sehr fraglich.*

———————

108 Die Todesstunde.

122 Der Rattengiftverkäufer.

127 Die Nägelschneiderin.

132 Der liegende Amor.

137 Bärtiger Greis im Turban, stehend, mit einem Stock.

145 Der Astrolog.

146 Der Philosoph im Zimmer.

148 Nachdenkender Mann bei Kerzenlicht.

155 Arzt, einem Kranken den Puls fühlend. Kopie.

258 Junger Mann mit der Jagdtasche. 1650.

267 Greis, die Hände auf einem Buche haltend. Existiert nicht.

—————

286 *Erster Orientalenkopf. Kopie nach Livens. 1635.*

287 *Zweiter Orientalenkopf. Desgleichen. Um 1635.*

288 *Dritter Orientalenkopf. Desgleichen. 1635.*

289 *Mann mit langem Haar, im Sammetbarett. Kopie nach Livens. Um 1635.*

290 *Niederblickender Greis in hoher Fellmütze. Um 1635. Etwas zweifelhaft.*

293 Kahlkopf, nach links gewendet. Kopie.

295 Bärtiger Greis mit Käppchen. Von F. B o l.

296 *Kopf eines niederblickenden Mannes mit kurzem Haar. Um 1632. Nicht ganz sicher.*

299 Kleiner männlicher Kopf in hoher Fellmütze.

301 Schreiender Mann. Um 1631. Identisch mit B. 300.

305 *Männlicher Kopf mit verzognem Munde. Um 1635. Nicht ganz sicher.*

306 *Kahlköpfiger Greis mit kurzem Bart. Um 1635. Schwerlich von Rembrandt.*

308 Mann mit aufgeworfnen Lippen. Von L i v e n s.

311 *Mann in breitkrämpigem Hut. 1638. Wahrscheinlich nicht von Rembrandt.*

318 Der Philosoph mit der Sanduhr. Holzschnitt.

328 Der Maler. Von W. D r o s t.

329 Junger Mann in breitkrämpigem Hut, im Achteck.

330 Junger Mann in breitkrämpigem Hut, leicht radiert.

335 Mann in federgeschmücktem Barett.

339 Der sogen. weisse Mohr. Von A. de H a e n.

—————

341 Angebliche Studie zur grossen Judenbraut. Kopie.

344 *Rembrandts Mutter, mit dunklen Handschuhen. Um 1632. Fraglich. Wohl Kopie.*

346 Alte Frau, nachdenkend. Fälschung.

353 Brustbild der Mutter Rembrandts. Kopie.

357 Die sogen. weisse Mohrin.

358 *Alte Frau, mit um das Kinn geschlungnem Kopftuch. Um 1631. Schwerlich von Rembrandt.*

VI

ÜBERSICHT NACH BARTSCH

(Die Rembrandt nicht gehörenden Blätter in Kursive gedruckt).

I. Selbstbildnisse

1 Selbstbildnis mit krausem Haar. Um 1630.

2 Selbstbildnis, von vorn gesehen, im Barett. Um 1631.

3 Selbstbildnis mit dem Falken. Um 1633. Schwerlich von Rembrandt.

4 Selbstbildnis mit der breiten Nase. Um 1628.

5 Selbstbildnis, vornübergebeugt. Um 1631.

6 *Selbstbildnis mit stark eingeknickter Pelzmütze. Schülerarbeit. Um 1631.*

7 Selbstbildnis in Mantel und breitkrämpigem Hut. 1631.

8 Selbstbildnis mit gesträubtem Haar. Um 1632.

9 Selbstbildnis, in lauernder Haltung. Um 1630.

10 Selbstbildnis, über die Schulter blickend. 1630.

11 Titus van Rijn. Um 1652.

12 Selbstbildnis im Oval. Um 1631.

13 Selbstbildnis, schreiend. 1630.

14 *Selbstbildnis mit seitlich aufsteigender Pelzmütze. Schülerarbeit. 1631.*

15 *Selbstbildnis mit glatt herabfallendem Kragen. Schülerarbeit. 1631.*

16 Selbstbildnis mit der dicken Pelzmütze. 1631.

17 Selbstbildnis mit der Schärpe um den Hals. 1633.

18 Selbstbildnis mit dem Säbel. 1634.

19 Rembrandt mit Saskia. 1636.

15*

20 Selbstbildnis mit dem federgeschmückten·Barett. 1638.
21 Selbstbildnis, mit dem aufgelehnten Arm. 1639.
22 Selbstbildnis, zeichnend. 1648.
23 Selbstbildnis mit dem Federbusch. 1634.
24 Selbstbildnis in Pelzmütze und Pelzrock. 1630.
25 *Selbstbildnis, düster blickend. Schülerarbeit. 1631.*
26 Selbstbildnis mit der flachen Kappe. Um 1638.
27 Selbstbildnis mit dem Haarschopf. Um 1628 (datiert 1630).

II. Altes Testament

28 Adam und Eva. 1638.
29 Abraham die Engel bewirtend. 1656.
30 Hagars Verstossung. 1637.
31 *Hagars Verstossung. Nicht von Rembrandt.*
32 *Desgleichen. Desgleichen.*
33 Abraham Isaak liebkosend. Um 1636.
34 Abraham mit Isaak sprechend. 1645.
35 Abrahams Opfer. 1655.
36 Vier Darstellungen zu einem spanischen Buche. 1655.
37 Joseph seine Träume erzählend. 1638.
38 Jakob den Tod Josephs beklagend. Um 1633.
39 Joseph und Potiphars Weib. 1634.
40 Der Triumph des Mardochäus. Um 1640.
41 David betend. 1652.
42 Der blinde Tobias. 1651.
43 Der Engel vor Tobias Familie verschwindend. 1641.

III. Neues Testament

44 Die Verkündigung an die Hirten. 1634.
45 Die Anbetung der Hirten, mit der Lampe. Um 1654.
46 Die Anbetung der Hirten, bei Laternenschein. Um 1652.
47 Die Beschneidung, in Breitformat. 1654.
48 Die kleine Beschneidung. Um 1630.
49 Die Darstellung im Tempel, in Breitformat. Um 1639.
50 Die Darstellung im Tempel, in Hochformat. Um 1654.
51 Die kleine Darstellung im Tempel. 1630.
52 Die kleine Flucht nach Ägypten. 1633.

53 Die Flucht nach Ägypten, Nachtstück. 1651.

54 Die Flucht nach Ägypten, Skizze. Um 1630.

55 Die Flucht nach Ägypten. Übergang über einen Bach. 1654.

56 Die grosse Flucht nach Agypten. Um 1653.

57 Die Ruhe auf der Flucht. Nachtstück. Um 1644.

58 Die Ruhe auf der Flucht. Skizze. 1645.

59 *Die Ruhe auf der Flucht. Nicht von Rembrandt.*

60 Jesus mit seinen Eltern aus dem Tempel heimkehrend. 1654.

61 Maria mit dem Christkinde in Wolken. 1641.

62 Die heilige Familie; Maria säugend. Um 1632.

63 Die heilige Familie; Joseph am Fenster. 1654.

64 Jesus als Knabe unter den Schriftgelehrten sitzend. 1654.

65 Der stehende Jesusknabe inmitten der Schriftgelehrten. 1652.

66 Jesus als Knabe unter den Schriftgelehrten, klein. 1630.

67 Christus lehrend, genannt La petite Tombe. Um 1652.

68 Der Zinsgroschen. Um 1634.

69 Christus die Händler aus dem Tempel treibend. 1635.

70 Christus und die Samariterin, in Querformat. 1658.

71 Christus und die Samariterin, quadratisch. 1634.

72 Die kleine Auferweckung des Lazarus. 1642.

73 Die grosse Auferweckung des Lazarus. Um 1633.

74 Das Hundertguldenblatt. Um 1649 oder früher.

75 Christus am Ölberg. Um 1657.

76 Christus dem Volke vorgestellt, in Querformat. 1655.

77 Das Ecce homo. 1635.

78 Die drei Kreuze. 1653.

79 Christus am Kreuze zwischen den Schächern. Um 1640.

80 Christus am Kreuze. Um 1634.

81 Die grosse Kreuzabnahme. 1633.

82 Die Kreuzabnahme. Skizze. 1642.

83 Die Kreuzabnahme bei Fackelschein. 1654.

84 Christus zu Grabe getragen. Um 1645.

85 Die Schmerzensmutter. Um 1641.

86 Die Grablegung. Um 1654.

87 Christus in Emmaus. 1654.

88 Christus in Emmaus, klein. 1634.

89 Christus den Jüngern erscheinend. 1650.

90 Der barmherzige Samariter. 1632 (datiert 1633).
91 Der verlorne Sohn. 1636.
92 Die Enthauptung Johannes des Täufers. 1640.
93 *Desgleichen. Nicht von Rembrandt. Schülerarbeit. Um 1631.*
94 Petrus und Johannes an der Pforte des Tempels. Querblatt. 1659.
95 Desgleichen. In Hochformat. Um 1630.
96 Der reuige Petrus. 1645.
97 Das Martyrium des heiligen Stephanus. 1635.
98 Die Taufe des Kämmerers. 1641.
99 Der Tod der Maria. 1639.

IV. Heilige

100 Der heilige Hieronymus am Fusse eines Baumes lesend. 1634.
101 Der heilige Hieronymus im Gebet, emporblickend. 1632.
102 Der heilige Hieronymus im Gebet, niederblickend. 1635.
103 Der heilige Hieronymus bei dem Weidenstumpf. 1648.
104 Der heilige Hieronymus in bergiger Landschaft. Um 1653.
105 Der heilige Hieronymus im Zimmer. 1642.
106 Der grosse heilige Hieronymus, knieend. Um 1629? Sehr fraglich.
107 Der heilige Franziskus. 1657.

V. Allegorieen und Bilder aus dem Alltagsleben

108 *Die Todesstunde. Nicht von Rembrandt.*
109 Das Liebespaar und der Tod. 1639.
110 Allegorie, der Phönix genannt. 1658.
111 Das Schiff der Fortuna. 1633.
112 Medea oder die Hochzeit des Jason und der Creusa. 1648.
113 Der Dreikönigsabend. Um 1652.
114 Die grosse LöwenJagd. 1641.
115 Die kleine LöwenJagd. Um 1641.
116 Die LöwenJagd mit einem Löwen und zwei Reitern. Um 1641.
117 Das Reitergefecht. Um 1633.
118 Die drei Orientalen. 1641.
119 Die wandernden Musikanten. Um 1634.
120 Preciosa. Um 1641.

153 *Vom Rücken gesehner Blinder. Schülerarbeit. Um 1631.*
154 *Zwei gehende Männer. Schülerarbeit. Um 1631.*
155 *Arzt, einem Kranken den Puls fühlend. Kopie.*
156 *Der Schlittschuhläufer. Nicht von Rembrandt.*
157 Das Schwein. 1643.
158 Der schlafende Hund. Um 1640? Zweifelhaft.
159 Die Muschel. 1650.

VI. Bettler

160 Sitzender Greis, ganze Figur. Um 1630.
161 *Der Lastträger und die Frau mit dem Kinde. Nicht
 von Rembrandt.*
162 Grosser stehender Bettler. Um 1630.
163 Stehender Bettler in Mütze mit Ohrklappen. Um 1630.
164 Bettler und Bettlerin einander gegenüberstehend. 1630.
165 Bettler und Bettlerin hinter einem Erdhügel. Um 1630.
166 *Der Bettler in Callots Geschmack. Schülerarbeit. Um 1631.*
167 *Gehender Bettler. Schülerarbeit. 1631.*
168 *Die Alte mit der Kürbisflasche. Schülerarbeit. Um 1631.*
169 *Kleiner stehender Bettler. Nach Rembrandt.*
170 Alte Bettlerin. 1646.
171 *Lazarus Klap. Schülerarbeit. 1631.*
172 Zerlumpter Kerl mit den Händen auf dem Rücken, von vorn
 gesehen. Um 1630.
173 Der Bettler mit der Glutpfanne. Um 1630.
174 Auf einem Erdhügel sitzender Bettler. 1630.
175 *Sitzender Bettler mit seinem Hunde. Schülerarbeit. 1631.*
176 Die Bettler an der Hausthür. 1648.
177 Stehender Bauer. 1634.
178 Desgleichen. 1634.
179 Der Stelzfuss. Um 1630.
180 *Stehender Bauer. Nicht von Rembrandt.*
181 *Stehende Bäurin. Nicht von Rembrandt.*
182 Zwei Bettlerstudien. Um 1630.
183 *Bettler und Bettlerin. Schülerarbeit. Um 1631.*
184 *Dicker Mann in weitem Mantel. Schülerarbeit. Um
 1631.*

185 *Kranker Bettler und alte Bettlerin. Nicht von Rembrandt.*

VII. Freie Darstellungen

186 Das Paar auf dem Bett. 1646.
187 *Der Mönch im Kornfelde. Nicht von Rembrandt.*
188 Eulenspiegel. 1642.
189 Das Pärchen und der schlafende Hirt. Um 1644.
190 Der pissende Mann. 1631.
191 Die pissende Frau. 1631.
192 Der Zeichner nach dem Modell. Um 1647.
193 Männlicher Akt, sitzend. 1646.
194 Zwei männliche Akte. Um 1646.
195 Die badenden Männer. 1651.
196 Männlicher Akt, am Boden sitzend. 1646.
197 Die Frau beim Ofen. 1658.
198 Nackte Frau auf einem Erdhügel sitzend. Um 1631.
199 Frau im Bade, mit dem Hut neben sich. 1658.
200 Nackte Frau im Freien, mit den Füssen im Wasser. 1658.
201 Diana im Bade. Um 1631.
202 Die Frau mit dem Pfeil. 1661.
203 Antiope und Jupiter. 1659.
204 Danae und Jupiter. Um 1631.
205 Die liegende Negerin. 1658.

VIII. Landschaften

206 *Kleine Dünenlandschaft. Nicht von Rembrandt.*
207 Der Waldsee. Um 1640.
208 Die Brücke. 1645.
209 Omval. 1645.
210 Ansicht von Amsterdam. Um 1640.
211 Die Landschaft mit dem Jäger. Um 1653.
212 Die Landschaft mit den drei Bäumen. 1643.
213 Die Landschaft mit dem Milchmann. Um 1650.
214 *Die beiden Hütten mit spitzem Giebel. Nicht von Rembrandt.*
215 *Die Landschaft mit der Kutsche. Nicht von Rembrandt.*
216 *Die Terrasse. Nicht von Rembrandt.*

217 Die Landschaft mit den drei Hütten. 1650.

218 Die Landschaft mit dem viereckigen Turm. 1650.

219 Die Landschaft mit dem Zeichner. Um 1646.

220 Die Landschaft mit der Hirtenfamilie. 1644.

221 Der Kanal mit der Uferstrasse. Um 1652.

222 Der Waldsaum. 1652.

223 Die Landschaft mit dem Turm. Um 1648.

224 Der Heuschober und die Schafherde. 1650.

225 Die Hütte und der Heuschober. 1641.

226 Die Hütte bei dem grossen Baum. 1641.

227 Der Obelisk. Um 1650.

228 Die Hütten am Kanal. Um 1645.

229 *Die Baumgruppe am Wege. Nicht von Rembrandt.*

230 *Der Baumgarten bei der Scheune. Nicht von Rembrandt.*

231 Der Kahn unter den Bäumen. 1645.

232 Die Hütte hinter dem Plankenzaun. Um 1642.

233 Die Windmühle. 1641.

234 Das Landgut des Goldwägers. 1651.

235 Der Kanal mit den Schwänen. 1650.

236 Die Landschaft mit dem Kahn. 1650.

237 Die Landschaft mit der saufenden Kuh. Um 1649.

238 *Das Dorf mit dem alten viereckigen Turm. Von J. Koninck.*

239 *Die Landschaft mit dem kleinen Mann. Nicht vorhanden.*

240 *Der Kanal mit dem Boot. Nicht von Rembrandt.*

241 *Der grosse Baum. Nicht von Rembrandt.*

242 *Die Landschaft mit dem weissen Zaun. Nicht von Rembrandt.*

243 *Der Fischer im Kahn. Nicht von Rembrandt.*

244 *Die Landschaft mit dem Kanal und dem Kirchturm. Nicht von Rembrandt.*

245 *Die niedrige Hütte am Ufer des Kanals. Von P. de With.*

246 *Die hölzerne Brücke. Nicht von Rembrandt.*

247 *Die Landschaft mit dem Weggeländer. Nicht von Rembrandt.*

248 *Der gefüllte Heuschober. Nicht von Rembrandt.*

249 *Das Bauernhaus mit dem viereckigen Schornstein. Nicht von Rembrandt.*

250 *Das Haus mit den drei Schornsteinen. Nicht von Rembrandt.*

251 *Der Heuwagen. Nicht von Rembrandt.*

252 *Das Schloss. Nicht von Rembrandt.*

253 Der Stier. Um 1649.

254 *Die Dorfstrasse. Von P. de With.*

255 *Die unvollendete Landschaft. Von P. de With.*

256 *Die Landschaft mit dem Kanal und dem Mann mit den Eimern. Von P. de With.*

IX. Männliche Bildnisse

257 Der Mann in der Laube. 1642.

258 *Junger Mann mit der Jagdtasche. Nicht von Rembrandt. 1650.*

259 Greis, die Linke zum Barett führend. Um 1639.

260 Bärtiger Greis, von der Seite gesehen. 1631.

261 Mann mit Halskette und Kreuz. 1641.

262 Greis in weitem Sammetmantel. Um 1632.

263 Mann mit kurzem Bart, in gesticktem Pelzmantel. 1631.

264 Jan Antonides van der Linden. Um 1653.

265 Greis mit gespaltner Pelzmütze. 1640.

266 Janus Sylvius. 1634.

267 *Greis, die Hände auf einem Buche haltend. Existiert nicht.*

268 Nachdenkender Junger Mann. 1637.

269 Samuel Manasse ben Israel. 1636.

270 Faust. Um 1652.

271 Cornelis Claesz Anslo. 1641.

272 Clement de Jonghe. 1651.

273 Abraham Francen. Um 1656.

274 Der alte Haaring. Um 1655.

275 Der Junge Haaring. 1655.

276 Jan Lutma. 1656.

277 Jan Asselijn. Um 1647.

278 Ephraim Bonus. 1647.

279 Jan Uytenbogaert. 1635.

280 Jan Cornelis Sylvius. 1646.

281 Uytenbogaert, der Goldwäger. 1639.

282 Der kleine Coppenol. Um 1653.

283 Der grosse Coppenol. Um 1658.

284 Arnoldus Tholinx. Um 1656.

285 Jan Six. 1647.

X. Männliche Phantasieköpfe

286 Erster Orientalenkopf. Kopie nach Livens. 1635.

287 Zweiter Orientalenkopf. Desgleichen. Um 1635.

288 Dritter Orientalenkopf. Desgleichen. 1635.

289 Mann mit langem Haar, im Sammetbarett. Kopie nach Livens. Um 1635.

290 Niederblickender Greis in hoher Fellmütze. Um 1635. Etwas zweifelhaft.

291 Greis mit langem Bart, seitwärts blickend. Um 1630.

292 Kahlkopf, nach rechts gewendet. 1630.

293 *Kahlkopf, nach links gewendet. Kopie.*

294 Kahlkopf, nach rechts gewendet, klein. 1630.

295 *Bärtiger Greis mit Käppchen. Von F. Bol.*

296 Kopf eines niederblickenden Mannes mit kurzem Haar. Um 1632. Nicht ganz sicher.

297 *Mann mit struppigem Bart und wirrem Haar. Schülerarbeit. 1631.*

298 *Niederblickender Kahlkopf. Schülerarbeit. 1631.*

299 *Kleiner männlicher Kopf in hoher Fellmütze. Nicht von Rembrandt.*

300 Schreiender Mann in gesticktem Mantel. Um 1631. (Teil von B. 366).

301 *Derselbe Kopf, etwas kleiner. Identisch mit dem vorigen Blatt.*

302 Kleiner männlicher Kopf in hoher Kappe. Um 1631.

303 Sogen. türkischer Sklave. Um 1631. (Teil von B. 366).

304 Männliches Brustbild mit Käppchen. 1630.

305 Männlicher Kopf mit verzognem Munde. Um 1635. Nicht ganz sicher.

306 Kahlköpfiger Greis mit kurzem Bart. Um 1635. Schwerlich von Rembrandt.

307 *Bartloser Mann in Pelzmütze und Pelz. Schülerarbeit. 1631.*

308 *Mann mit aufgeworfnen Lippen. Von Livens.*

309 Greis mit langem Bart. 1630.

310 Bildnis eines Knaben. 1641.

311 Mann in breitkrämpigem Hut. 1638. Wahrscheinlich nicht von Rembrandt.

312 Bärtiger Greis in Pelzmütze. Um 1631.

313 Bärtiger Mann in Barett mit Agraffe. 1637.

314 *Bärtiger Greis mit hoher Stirn. Schülerarbeit. 1631.*

315 Bärtiger Greis, seitwärts niederblickend. 1631.

316 Rembrandt lachend. 1630.

317 *Brustbild eines bärtigen Mannes im Profil. Schülerarbeit. 1631.*

318 *Der Philosoph mit der Sanduhr. Holzschnitt. Nicht von Rembrandt.*

319 Rembrandt mit der überhängenden Kappe. Um 1631.

320 Rembrandt mit aufgerissnen Augen. 1630.

321 Mann mit Schnurrbart und turbanartiger Mütze, gen. der Jude Philo. 1630.

322 *Junger Mann in Kappe. Schülerarbeit. 1631.*

323 *Mann mit Ohrklappen an der Kappe. Schülerarbeit. Um 1631.*

324 *Bartloser Kahlkopf. Schülerarbeit. 1631.*

325 Greis mit langem Bart, stark vorgebeugt. 1630.

326 *Profilkopf eines Mannes in hoher Fellmütze. Schülerarbeit. Um 1631.*

327 Schreiender Mann in Pelzkappe. Um 1631.

328 *Der Maler. Von W. Drost.*

329 *Junger Mann in breitkrämpigem Hut, im Achteck. Nicht von Rembrandt.*

330 *Junger Mann in breitkrämpigem Hut, leicht radiert. Nicht von Rembrandt.*

331 *Junger Mann in federgeschmücktem Hut. Nicht von Rembrandt.*

332 *Selbstbildnis, stark beschattet. Schülerarbeit? Um 1631.*
333 Mann in hoher, nach vorn überhängender Mütze. Um 1631.
(Teil von B. 366).
334 Greis mit halb geöffnetem Munde. Um 1631. (Teil von B. 366).
335 *Mann in federgeschmücktem Barett. Nicht von Rembrandt.*
336 *Rembrandt im Achteck. Schülerarbeit. Um 1631.*
337 *Greis mit aufgekrempter Kappe. Schülerarbeit. Um 1631.*
· 338 Rembrandt, grosses Brustbild. 1629.
339 *Der sogen. weisse Mohr. Von A. de Haen.*

XI. Frauenbildnisse

340 Die grosse Judenbraut. 1635.
341 *Angebliche Studie zum vorigen Blatt. Kopie.*
342 Die kleine Judenbraut. 1638.
343 Rembrandts Mutter, mit dem schwarzen Schleier. Um 1631.
344 Desgleichen, mit dunklen Handschuhen. Um 1632. Fraglich.
Wohl Kopie.
345 Die Lesende. 1634.
346 *Alte Frau, nachdenkend. Fälschung.*
347 Saskia in reicher Tracht. 1634.
348 Rembrandts Mutter, in orientalischer Kopfbinde. 1631.
349 Rembrandts Mutter, mit der Hand auf der Brust. 1631.
350 Schlafende Alte.. Um 1635.
351 Rembrandts Mutter, niederblickend. 1633.
352 Rembrandts Mutter, von vorn. 1628.
353 *Brustbild der Mutter Rembrandts. Kopie.*
354 Brustbild der Mutter Rembrandts. 1628.
355 *Alte mit dunklem Schleier. Schülerarbeit. 1631.*
356 Junges Mädchen mit Handkorb. Um 1642.
357 *Die sogen. weisse Mohrin. Nicht von Rembrandt.*
358 Alte Frau, mit um das Kinn geschlungnem Kopftuch. Um 1631.
Schwerlich von Rembrandt.
359 Kranke Frau mit grossem Kopftuch. Um 1642.
360 *Kopf einer alten Frau, bis an das Stirnband beschnitten.
Schülerarbeit. Um 1631.*
361 *Lesende Frau. Nicht von Rembrandt.*
362 *Lesende Frau mit Brille. Nicht von Rembrandt.*

XII. Studienblätter

363 Studienblatt mit Rembrandts Bildnis, einem Bettlerpaare u. s. w. Um 1632.

364 *Studienblatt mit dem Rande eines Gehölzes, einem Pferde u. s. w. Nicht von Rembrandt.*

365 Studienblatt mit sechs Frauenköpfen. 1636.

366 Studienblatt mit fünf Männerköpfen und einer Halbfigur. Um 1631.

367 Drei Frauenköpfe, deren einer nur leicht angedeutet ist. Um 1637.

368 Drei Frauenköpfe, die eine Frau schlafend. 1637.

369 Studienblatt mit der im Bett liegenden Frau u. s. w. Um 1639.

370 Studienblatt mit Rembrandts Selbstbildnis, einer Bettlerin mit ihrem Kinde u. s. w. Um 1648 (datiert 1651).

371 *Der Vorderteil eines Hundes. Nicht von Rembrandt.*

372 Studienblatt mit einem Baume und dem obern Teil eines männlichen Bildnisses. Um 1638.

373 Angefangnes Studienblatt mit einem Bauernpaare. Um 1634.

374 Drei Greisenköpfe. Um 1630.

375 *Weiblicher Studienkopf. Nicht von Rembrandt.*

(376) *Blanc 150. Stehender Bettler, im Hintergrunde eine Hütte. Schülerarbeit. Um 1631.*

VII

LISTE ZUM AUFFINDEN DER BARTSCH-NUMMERN

für die Nummern von Blanc, Dutuit, Wilson und Middleton

(Nach dem Vorbilde des Bostoner Ausstellungskatalogs)

Der betreffenden Nummer von Blanc, Dutuit, Wilson und Middleton in der ersten Kolonne entspricht die Bartsch-Nummer je in der mit den Anfangsbuchstaben der Genannten bezeichneten Kolonne.

Will man z. B. die Bartsch-Nummer von Blanc 1 wissen, so sucht man zu der 1 der ersten Kolonne die entsprechende Nummer in der mit Bl. bezeichneten Kolonne, nämlich 28. Blanc 1 ist also gleich Bartsch 28.

Die über 375 hinausgehenden (eingeklammerten) Nummern beziehen sich auf die von den Nachfolgern von Bartsch hinzugefügten Blätter, die in unserm Verzeichnis unter den Nummern 376 bis 397 aufgeführt sind.

W.	Bl.	M.	D.	W.	Bl.	M.	D.
1 1	28	373	1	18 . . . 18	45	(377)	18
2 2	29	335	2	19 . . . 19	46	5	19
3 3	30	375	3	20 . . . 20	47	336	20
4 4	33	139	4	21 . . . 21	48	9	21
5 5	34	354	5	22 . . . 22	49	13	22
6 6	35	352	6	23 . . . 23	50	10	23
7 7	118	338	7	24 . . . 24	51	320	24
8 8	36	(376)	8	25 . . . 25	52	316	25
9 9	37	184	9	26 . . . 26	53	27	26
10 . . . 10	38	165	10	27 . . . 27	54	24	27
11 . . . 11	39	182	11	28 . . 319	55	311	319
12 . . . 12	40	374	12	29 . . 316	56	291	316
13 . . . 13	41	183	13	30 . . 338	57	325	338
14 . . . 14	153	173	14	31 . . 336	58	309	336
15 . . . 15	42	318	15	32 . . (379)	61	151	(379)
16 . . . 16	43	12	16	33 . . 320	62	162	320
17 . . . 17	44	6	17	34 . . 332	63	174	332

	W.	Bl.	M.	D.		W.	Bl.	M.	D.
35	. . . 28	64	179	28	**89**	. . . 84	117	135	82
36	. . . 29	65	321	29	**90**	. . . 85	119	262	83
37	. . . 30	66	164	30	**91**	. . . 86	138	152	85
38	. . . 34	60	304	33	**92**	. . . 87	129	344	84
39	. . . 35	67	292	34	**93**	. . . 88	124	141	86
40	. . . 36	92	294	35	**94**	. . . 89	123	(378)	87
41	. . . 37	90	293	37	**95**	. . . 90	121	296	88
42	. . . 38	68	4	38	**96**	. . . 91	122	337	89
43	. . . 39	91	332	39	**97**	. . . 92	125	327	94
44	. . . 40	69	14	41	**98**	. . . 94	126	326	95
45	. . . 41	70	16	42	**99**	. . . 95	128	17	96
46	. . . 42	71	322	43	**100**	. . . —	130	3	97
47	. . 153	72	319	36	**101**	. . . 96	133	351	98
48	. . . 43	73	15	40	**102**	. . . 97	134	140	99
49	. . . 44	74	25	44	**103**	. . . 98	135	156	100
50	. . . 45	75	8	45	**104**	. . . 99	136	144	101
51	. . . 46	76	1	46	**105**	. . 100	142	18	102
52	. . . 47	77	7	47	**106**	. . 101	139	2	103
53	. . . 48	78	349	48	**107**	. . 102	140	347	104
54	. . . 49	79	343	49	**108**	. . 103	142	340	105
55	. . . 50	80	348	50	**109**	. . 104	143	345	107
56	. . . 51	81	298	51	**110**	. . 105	144	266	109
57	. . . 52	82	324	52	**111**	. . 106	147	23	110
58	. . . 53	83	307	53	**112**	. . 107	148	177	111
59	. . . 54	85	314	54	**113**	. . 109	318	178	112
60	. . . 55	84	308	55	**114**	. . 110	150	279	113
61	. . . 56	86	297	56	**115**	. . 111	151	367	114
62	. . . 57	88	260	57	**116**	. . 112	155	350	115
63	. . . 58	87	315	58	**117**	. . 113	195	129	116
64	. . . 60	89	312	61	**118**	. . 114	141	299	117
65	. . . 61	95	175	62	**119**	. . 115	154	305	118
66	. . . 62	94	134	63	**120**	. . 116	131	306	119
67	. . . 63	96	355	64	**121**	. . 117	156	172	120
68	. . . 64	97	358	65	**122**	. . 118	369	286	121
69	. . . 65	98	317	66	**123**	. . 119	373	287	122
70	. . . 66	99	167	60	**124**	. . 120	160	288	123
71	. . . 67	100	150	67	**125**	. . 121	162	289	124
72	. . . 68	101	171	70	**126**	. . 122	163	290	125
73	. . . 69	102	154	71	**127**	. . 123	161	269	126
74	. . . 70	103	166	92	**128**	. . 124	164	19	128
75	. . . 71	104	168	90	**129**	. . 125	165	365	129
76	. . . 72	105	160	91	**130**	. . 126	166	368	130
77	. . . 73	149	263	74	**131**	. . 128	167	313	131
78	. . . 74	107	138	72	**132**	. . 129	168	268	133
79	. . . 75	109	142	73	**133**	. . 130	169	26	134
80	. . . 76	110	169	69	**134**	. . 131	170	20	135
81	. . . 78	111	302	68	**135**	. . 133	173	342	136
82	. . . 77	112	370	75	**135***	. . 33	—	—	—
83	. . . 81	120	366	76	**136**	. . 135	174	363	138
84	. . . 81	270	334	77	**137**	. . 136	172	21	139
85	. . . 79	113	333	78	**138**	. . 138	171	281	140
86	. . . 80	114	143	79	**139**	. . 139	175	259	141
87	. . 82	115	303	80	**140**	. . 140	177	133	142
88	. . . 83	116	300	81	**141**	. . 141	178	163	143

W.		Bl.	M.	D.	W.		Bl.	M.	D.
142	.. 142	179	161	144	196	.. 199	343	68	199
143	.. 143	180	155	147	197	.. 200	344	97	200
144	.. 144	181	369	148	198	.. 201	348	69	201
145	.. 147	183	265	149	199	.. 202	340	102	202
146	.. 148	176	271	150	200	.. 203	342	77	203
147	.. 149	182	261	151	201	.. 204	347	91	204
148	.. 150	185	310	152	202	.. 205	359	85	205
149	.. 151	184	362	153	203	.. 206	19	33	206
150	.. 152	(376)	359	154	204	.. 207	1	30	207
151	.. 154	186	356	155	205	.. 208	27	37	208
152	.. 155	187	257	156	206	.. 209	2	28	209
153	.. 156	188	131	157	207	.. 210	3	99	210
154	.. 157	189	372	158	208	.. 211	4	49	211
155	.. 158	190	280	159	209	.. 212	5	92	212
156	.. 159	191·	147	160	210	.. 213	6	98	213
157	.. 160	192	170	161	211	.. 214	7	61	214
158	.. 161	193	278	162	212	.. 215	8	118	215
159	.. 162	194	285	163	213	.. 216	9	43	216
160	.. 163	196	22	164	214	.. 217	10	105	217
161	.. 164	197	277	165	215	.. 218	12	72	218
162	.. 165	198	282	166	216	.. 219	26	82	219
163	.. 166	199	330	167	217	.. 220	320	84	220
164	.. 167	200	272	168	218	.. 221	316	58	221
165	.. 168	201	11	169	219	.. 222	13	96	222
166	.. 169	202	364	170	220	.. 223	25	34	223
167	.. 170	203	264	171	221	.. 224	336	57	224
168	.. 171	204	274	172	222	.. 225	15	79	225
169	.. 172	205	275	173	223	.. 226	16	103	226
170	.. 173	271	284	174	224	.. 227	319	74	227
171	.. 174	277	276	175	225	.. 228	14	89	228
172	.. 175	278	273	176	226	.. 229	24	42	229
173	.. 176	286	(379)	177	227	.. 230	322	53	230
174	.. 177	282	283	178	228	.. 231	(379)	40	231
175	.. 178	283	106	179	229	.. 232	17	67	232
176	.. 179	273	149	186	230	.. 233	338	46	233
177	.. 180	310	66	181	231	.. 234	18	65	234
178	.. 181	274	51	182	232	.. 235	23	41	235
179	.. 182	275	48	183	233	.. 236	20	86	236
180	.. 183	272	153	184	234	.. 237	21	104	237
181	.. 184	264	54	185	235	.. 238	22	78	238
182	.. 185	276	62	(376	236	.. 240	11	56	240
183	.. 186	269	101	186	237	.. 239	363	87	239
184	.. 187	285	52	187	238	.. 241	370	45	241
185	.. 188	(387)	90	188	239	.. 243	341	47	242
186	.. 189	266	81	189	240	.. 244	356	55	243
187	.. 190	280	·81	190	241	.. 245	357	63	244
188	.. 191	284	73	191	242	.. 246	345	83	245
189	.. 192	281	38	192	243	.. 247	358	50	246
190	.. 193	279	100	193	244	.. 248	350	60	247
191	.. 194	351	44	194	245	.. 249	355	64	248
192	.. 195	352	39	195	246	.. 250	360	35	249
193	.. 196	354	80	196	247	.. 251	361	36	250
194	.. 197	353	88	197	248	.. 252	362	76	251
195	.. 198	349	71	198	249	.. 253	365	95	252

W.	Bl.	M.	D.		W.	Bl.	M.	D.
250 .. 254	367	29	253		**304** .. 304	(388)	210	308
251 .. 255	368	75	254		**305** .. 305	(389)	233	309
252 .. 256	375	107	255		**306** .. 306	(390)	225	310
253 .. (383)	258	70	256		**307** .. 307	(391)	226	311
254 .. (382)	329	94	271		**308** .. 293	366	232	312
255 .. (384)	289	190	277		**309** .. 308	206	212	313
256 .. (385)	330	198	278		**310** .. 309	207	220	314
257 .. (386)	261	191	282		**311** .. 310	208	209	315
258 .. 257	268	201	283		**312** .. 311	209	231	317
259 .. 258	305	204	270		**313** .. 312	210	208	318
260 .. 259	311	122	273		**314** .. 313	211	228	321
261 .. 260	335	121	274		**315** .. 314	212	219	322
262 .. —	257	111	275		**316** .. 315	213	230	323
263 .. 261	308	119	272		**317** .. 317	214	223	324
264 .. 262	307	124	264		**318** .. 318	217	237	325
265 .. 263	304	109	276		**319** .. 321	218	224	326
266 .. 264	321	371	269		**320** .. 322	219	213	327
267 .. 265	263	158	285		**321** .. 323	220	218	329
268 .. 266	259	188	266		**322** .. 324	221	235	330
269 .. 267	313	136	280		**323** .. 325	222	236	331
270 .. 268	262	130	284		**324** .. 326	223	227	333
271 .. 269	265	128	281		**325** .. 327	224	217	334
272 .. 270	292	114	279		**326** .. 329	226	234	335
273 .. 271	293	115	257		**327** .. 330	225	221	337
274 .. 272	294	116	258		**328** .. 331	227	222	339
275 .. 273	298	117	259		**329** .. 333	228	211	340
276 .. 274	324	148	260		**330** .. 334	230	———	341
277 .. 275	297	157	261		**331** .. 335	231		342
278 .. 276	312	196	262		**332** .. 337	232		343
279 .. 277	314	193	263		**333** .. 339	233		344
280 .. 278	337	194	265		**334** .. (390)	234		345
281 .. 279	260	189	267		**335** .. —	235		347
282 .. 280	325	187	268		**336** .. (391)	236		348
283 .. 281	309	186	286		**337** .. 340	237		349
284 .. 282	315	192	287		**338** .. 342	238		350
285 .. 283	291	120	288		**339** .. 343	239		351
286 .. 284	290	112	289		**340** .. 344	241		352
287 .. 285	267	176	290		**341** .. 345	243		354
288 .. 286	287	126	291		**342** .. 347	245		353
289 .. 287	288	253	292		**343** .. 348	247		355
290 .. 288	334	159	293		**344** .. 349	248		356
291 .. 289	300	270	294		**345** .. 350	251		357
292 .. 290	333	195	296		**346** .. 351	253		358
293 .. 291	303	113	297		**347** .. 352	254		359
294 .. 292	306	125	298		**348** .. 354	364		360
295 .. 294	323	123	299		**349** .. 355	372		361
296 .. 296	302	110	300		**350** .. 356	157		362
297 .. 297	322	201	301		**351** .. 357	371		363
298 .. 298	317	199	302		**352** .. 358	158		364
299 .. 299	327	197	303		**353** .. 359	159		365
300 .. 300	296	205	304		**354** .. 360	———		366
301 .. 301	326	203	305		**355** .. 361			367
302 .. 302	299	202	306		**356** .. 362			368
303 .. 303	374	207	307		**357** .. 363			369

16*

W.	Bl.	M.	D.
358 . . 364			370
359 . . 365			371
360 . . 366			372
361 . . 367			373
362 . . 368			374
363 . . 369			375
364 . . 370			
365 . . 371			
366 . . 372			
367 . . 373			
368 . . 374			
369 . . 375			

Middleton Bartsch
Verworfne Land-
schaften

Rejected	Bartsch
1	215
2	214
3	216
4	(380)
5	247
6	(381)
7	252
8	244
9	238
10	206
11	242
12	255
13	(382)
14	245
15	229
16	241
17	(383)

Middleton Bartsch
Verworfne Land-
schaften

Rejected	Bartsch
18	(384)
19	243
20	(385)
21	240
22	248
23	(386)
24	251
25	250
26	249
27	256
28	254
29	246
30	239

Dutuit
Supplement zu den
Landschaften

Spl.	
1	(380)
2	(381)
3	(382)
4	(383)
5	(384)
6	(385)
7	(386)

Dutuit
Zugeschr. Blätter

pièces attr.	
1	(387)
2	(388)
3	(389)
4	(390)
5	(391)
6	(392)

Druck von Friedrich Andreas Perthes in Gotha

Lightning Source UK Ltd.
Milton Keynes UK
UKHW010555110219
337000UK00006B/548/P